珠海文艺评论书系

唐涤生戏剧艺术研究

杨毅鸿 编著

TANGDISHENG
XIJU YISHU YANJIU

中山大学出版社
·广州·

版权所有　翻印必究

图书在版编目（CIP）数据

唐涤生戏剧艺术研究/杨毅鸿编著 . —广州：中山大学出版社，2022.5
（珠海文艺评论书系）
ISBN 978 - 7 - 306 - 07515 - 4

Ⅰ. ①唐…　Ⅱ. ①杨…　Ⅲ. ①唐涤生—粤剧—戏剧艺术—研究　Ⅳ. ①J825.65

中国版本图书馆 CIP 数据核字（2022）第 069010 号

出 版 人：	王天琪
策划编辑：	吕肖剑
责任编辑：	吕肖剑
封面设计：	曾　斌
责任校对：	石玉珍
责任技编：	靳晓虹
出版发行：	中山大学出版社
电　　话：	编辑部 020 - 84110283，84113349，84111997，84110779，84110776 发行部 020 - 84111998，84111981，84111160
地　　址：	广州市新港西路 135 号
邮　　编：	510275　　传　　真：020 - 84036565
网　　址：	http://www.zsup.com.cn　　E-mail：zdcbs@mail.sysu.edu.cn
印 刷 者：	佛山市浩文彩色印刷有限公司
规　　格：	787mm×960mm　1/16　14 印张　264 千字
版次印次：	2022 年 5 月第 1 版　2022 年 5 月第 1 次印刷
定　　价：	58.00 元

如发现本书因印装质量影响阅读，请与出版社发行部联系调换

总　　序

　　珠海，百岛之市，浪漫之城。古至新石器时代，有宝镜湾岩画；中至秦汉时期，为南海郡、南越国之属地；近到晚清民国，为香山文化之核心区域；今天，时值走向中华民族伟大复兴的新时代，珠海更是屹立在改革开放潮头，书写着属于自己的精彩篇章。

　　1980年，珠海市被设立为经济特区，从此驶入经济发展和文化繁荣的快车道。这里是海上丝绸之路的节点，是距离澳门最近的城市，多种文化在这里汇聚、碰撞和升华。温润的文化土壤吸引来大批文化工作者以及文艺创作者，耕耘于斯，收获于斯。他们的存在使得珠海的文艺创作迎来百花齐放的芬芳格局。文艺创作的繁荣也相应地带动了文艺评论的发展。显而易见的是，文艺评论的兴起对于规范珠海文艺界的艺术创作、提高艺术工作者的理论水平起到了不可或缺的积极作用。珠海市文艺评论家协会正是在这种大环境下应运而生的。

　　一个时代有一个时代的文艺，一个时代也有一个时代的文艺批评。要推动文艺繁荣发展，加强文艺评论工作是极其重要的一个方面。习近平总书记指出，"要高度重视和切实加强文艺评论工作"，"要加强和改进文艺理论和评论工作，褒优贬劣，激浊扬清，更加有效地引导创作、推出精品、提高审美、引领风尚"。社会主义现代化建设，除了要有高度的物质文明，还要有高度的精神文明，要习惯于"两条腿走路"。文艺评论是社会主义文艺建设的重要抓手之一。推进文艺评论建设，对于监督文艺创作、净化艺术环境、弘扬中华美学精神等都有着非凡的意义。

　　珠海市作为粤港澳大湾区的桥头堡之一，文化建设至关重要。繁荣珠海文化事业，促进珠海文艺发展，是珠海市每一位文艺工作者、每一位艺术创作者义不容辞的责任，也是珠海市文艺评论家协会等社会团体义不容辞的责

任。只有百花齐放、激浊扬清，才能促进精品佳作的不断涌现，才能抵制社会上金钱至上、炫富媚俗的文艺流毒。在这个过程中，文艺评论和文艺评论协会理应起到当仁不让的作用。

一直以来，珠海市广大文艺评论工作者认真贯彻党的文艺方针政策，以对历史负责、对民族负责、对未来负责的精神，自觉提高专业素养和综合素质，主动传承中华美学精神，弘扬本土优秀文化，发挥文艺评论的引领功能。珠海市文艺评论家协会遵循"百花齐放，百家争鸣"的方针，牢牢把握社会主义先进文化的前进方向，不断推陈出新，繁荣文艺创作，提高读者的欣赏能力；始终坚持以人民为中心的创作导向，扎根生活、扎根人民、扎根基层，坚持"三贴近"原则，以丰富多彩的艺术形式和表现手法，推出更高水准的文艺评论成果。

在中国共产党成立一百周年之际，中共珠海市委宣传部设立宣传文化发展专项资金资助项目，支持出版"珠海文艺评论书系"，并由中山大学出版社出版。书系依照整体策划、独立成书的原则分批次推出。首批包括《唐涤生戏剧艺术研究》《叩问与超越：苏曼殊文艺创作研究》《拒绝合唱：散文的精神》《星空下的潮涌——1980年代以来的珠海小说》和《古元美术研究》五部著作。这是珠海文艺评论界对党的百年华诞的温情献礼，也是珠海文艺评论实力的集中亮相。

"珠海文艺评论书系"所选篇目，不仅体现出文艺评论的专业性水准，而且浸透着挥之不去的人文情怀。单就研究对象而言，便蕴含了深深的缅怀之念。古元，字帝源，生于广东省珠海市唐家湾镇那洲村，是一个农村虾仔出身的名画家。出生在广东香山县（今珠海市沥溪村）的苏曼殊，能诗擅画，通晓汉文、日文、英文、梵文等多种文字，可谓多才多艺，在诗歌、小说等多个领域皆引领一时风骚。珠海唐家湾人唐涤生，更是把粤剧表演与京剧艺术、舞蹈艺术融合起来进行创造性转化，开创一代先河……这些前辈艺术家，其文化血脉之根不只在岭南，更是在珠海。可以认为，本书系的出版，是对前辈艺术家的致敬，更是驻足于新时代的文化语境中对一代文化巨人的追思。

"珠海文艺评论书系"的付梓，是珠海文艺界的一件好事，也是珠海文

艺评论界的一件大事，象征着珠海文艺评论工作经过多年磨砺，已渐至佳境、日臻成熟。作为珠海文化建设的新起点，我们相信，这套带着淡淡墨香的书系，尽管未必尽善尽美，但终将行稳致远，拥有美好的未来。

是为序。

"珠海文艺评论书系"组委会

2021 年 11 月 30 日

目录 Contents

绪论 …………………………………………………………………… 1

第一章 唐涤生的生平及其剧本 ………………………………… 13
 第一节 唐涤生的生平 ………………………………………… 13
 第二节 唐涤生的剧本 ………………………………………… 17

第二章 唐涤生对前人作品的取材与情节改编 ………………… 34
 第一节 《帝女花》《紫钗记》的情节改编 ………………… 34
 一、《帝女花》的情节改编 ………………………………… 34
 二、《紫钗记》的情节改编 ………………………………… 38
 第二节 《牡丹亭·惊梦》《蝶影红梨记》的情节改编 …… 42
 一、《牡丹亭·惊梦》的情节改编 ………………………… 42
 二、《蝶影红梨记》的情节改编 …………………………… 45
 第三节 《再世红梅记》的情节改编 ………………………… 48
 第四节 《六月雪》的情节改编 ……………………………… 56

第三章 具体艺术特征：表现艺术的现代化 …………………… 62
 第一节 运用紧凑的戏剧结构 ………………………………… 62
 第二节 并行线索与突出矛盾 ………………………………… 66
 一、多条线索并行 …………………………………………… 66
 二、突出矛盾、集中冲突 …………………………………… 68

第三节　提高小曲宾白的地位 ………………………………… 75
　　第四节　重视现代化舞美手段 ………………………………… 80
　　第五节　注重人物塑造的立体化 ……………………………… 85
　　第六节　情节套路与语言雅化 ………………………………… 92

第四章　整体艺术特征：重视粤剧的娱乐性、商业性和平民性 … 102
　　第一节　从南海十三郎说起 …………………………………… 102
　　第二节　唐涤生粤剧中的娱乐性、商业性和平民性 ………… 107
　　　　一、重视爱情线索 ………………………………………… 108
　　　　二、融入现代社会的价值观 ……………………………… 112
　　　　三、增强谐趣成分 ………………………………………… 117

第五章　唐涤生戏剧艺术中的岭南文化因素 ……………………… 124
　　第一节　唐涤生粤剧中的四种文化要素 ……………………… 124
　　　　一、岭南地理环境与岭南文化 …………………………… 124
　　　　二、唐涤生粤剧中的岭南文化要素 ……………………… 126
　　第二节　唐涤生粤剧中的岭南俗文化 ………………………… 131
　　　　一、粤剧的娱乐性与岭南俗文化的关系 ………………… 131
　　　　二、唐涤生粤剧中岭南俗文化的几个表现 ……………… 137

结　语 ……………………………………………………………………… 144

附录一：唐涤生粤剧剧本节选 ………………………………………… 146
　　一、《帝女花》节选 …………………………………………… 146
　　二、《再世红梅记》节选 ……………………………………… 170
　　三、《蝶影红梨记》节选 ……………………………………… 177
　　四、《牡丹亭·惊梦》节选 …………………………………… 187

附录二：唐涤生电影作品年表 ………………………………………… 200

参考文献 ………………………………………………………………… 209

后　记 …………………………………………………………………… 215

绪　论

粤剧是岭南文化的重要组成部分，也是我们粤港澳大湾区的文化名片。大湾区十分重视对传统文化的传承和保护。粤剧的发展离不开大湾区文化发展的大环境，离不开广府文化海纳百川、兼容并蓄的特性。粤剧上下五百年的发展历程使其形成了自己独特的个性，是岭南的传统戏曲艺术精华之一。随着粤剧在2006年成为国家级非物质文化遗产，2009年又被列入联合国教科文组织《保护非物质文化遗产公约》人类非物质文化遗产代表作名录，社会对粤剧的关注度大大提高，加上近十几年来一些新编粤剧的上演，粤剧研究的氛围也逐渐浓厚起来。在这样的氛围下，笔者以唐涤生为研究对象，对其作品中的戏剧艺术加以探讨与分析。

当前学界对唐涤生的研究大致集中在以下六个方面。

第一，从宏观整体角度对唐涤生编剧艺术的分析，暂时只见一篇论文。

潘邦榛在《唐涤生执着的艺术追求》①中，认为唐涤生对艺术追求的执着主要表现在六个方面：高产且名作迭出的罕有勤奋；"痴恋"古典戏曲，厚积薄发；广泛地借鉴吸收，进行创新；虚心的进取；热诚的合作；深远的目光。其创作精神对于今日粤剧界大有启发。

第二，对唐涤生具体剧目的分析，这也是学界集中研究并产生最多研究成果的一个方面，主要的成果有：

（1）区文凤在《〈西楼错梦〉欠分明——试从此剧看唐涤生的创作困境》②中将《西楼错梦》剧本无法令观演者满意的原因归于故事和情节铺排问题，具体表现在"尾场太淡"且情节烦琐过实，与前半场的浪漫大异其趣。作者以此剧为例，认为唐涤生的创作困境有三：一是唐涤生的创作习惯性地赋予作品大的主题，将《西楼错梦》原作中的主要矛盾爱情误会改为礼

① 潘邦榛：《唐涤生执着的艺术追求》，载《南国红豆》2008年第2期，第19－22页。
② 区文凤：《〈西楼错梦〉欠分明——试从此剧看唐涤生的创作困境》，载《南国红豆》1996年第S1期，第29－34页。

教争执,主题的改易使《西楼错梦》出现前后审美趣味以及前后剧场气氛的矛盾;二是唐涤生的创作压力,由于《紫钗记》之后的新尝试不成功,唐涤生重拾古典戏曲作品作为创作素材,回到了《紫钗记》的情节创作模式;三是唐涤生在曲词宾白写作方面存在问题。

(2) 署名"飞飞"的作者在《曲翰相和写至情——〈西楼错梦〉观后感》①中认为,唐涤生创作《西楼错梦》紧扣"至情"来刻画人物,情节又因为人物的"至情"产生奇诡的发展,使人物性格与剧情互相生发,互为推动因素。作者认为,《西楼错梦》的具体情节展示了唐涤生技法圆熟的创作功力,将《西楼错梦》归为唐涤生成熟的佳作。

(3) 龚思祺在《不一样的黄衫客——试论粤剧〈紫钗记〉中功能性人物的作用》②中,从增加寺庙空间的场面设置、改变主人公霍小玉被动的行为,以及进行主题创新三个部分,对粤剧《紫钗记》中"黄衫客"这一人物在整部戏中起到的作用进行了论述。作者认为汤显祖《紫钗记》中黄衫客的人物设置,寄托了他更深远的理想与目标——渴望理想化人物铲奸除恶,呼唤桃花源似的现实社会。而唐涤生的《紫钗记》,是借助黄衫客这个人物去塑造一个全新的霍小玉,传达了"爱情至上"的主题,适应了现代观众的审美,成为粤剧经典。

(4) 署名"野有艾草"的作者在《横看成岭侧成峰——粤剧〈紫钗记〉观后感》③中,以唐氏剧作纵深化演绎故事的特点为中心,从情节安排的"纵深化"和人物刻画的"纵深化"两个角度进行阐述,认为情节安排上李霍爱情线剖面精细,二人情感纵向上有发展变化,人物刻画上主角与配角不局限于一个层次。

(5) 刘燕萍在《宣恩与争夫:论唐涤生编〈紫钗记〉(1957)——以末折之名实为核心》④中分析讨论了汤显祖《紫钗记》、叶绍德编《唐涤生戏曲欣赏》(叶本)、张慧敏校订《唐涤生戏曲鉴赏》(泥印本)末折出目在内容与名称方面名实相副的问题。汤剧《节镇宣恩》,由刘节镇宣读圣旨,造成"剑合钗圆"的团圆结局,泥印本第六场《节镇宣恩》沿用汤剧同名剧

① 飞飞:《曲翰相和写至情——〈西楼错梦〉观后感》,载《南国红豆》2016年第6期,第63页。
② 龚思祺:《不一样的黄衫客——试论粤剧〈紫钗记〉中功能性人物的作用》,载《戏剧之家》2020年第16期,第10-11、19页。
③ 野有艾草:《横看成岭侧成峰——粤剧〈紫钗记〉观后感》,载《南国红豆》2016年第3期,第47-48页。
④ 刘燕萍:《宣恩与争夫:论唐涤生编〈紫钗记〉(1957)——以末折之名实为核心》,载《人文中国学报》2020年第2期,第221-261页。

目,而叶本则将末折由《节镇宣恩》改为《论理争夫》。作者分析了历史与改编中的"刘节镇",唐涤生的末折并未出现刘节镇,而是其塑造的游侠黄衫客代替了代表王权的刘节镇,促成圆满结局,《节镇宣恩》名实不副。此外,作者肯定了唐涤生结尾增添的论理争夫情节,认为其加强了抗暴主题,是对前文本的超越,叶本末折改为《据理争夫》使剧作最后一出得以名实相副。

(6)陈张立在《由粤剧〈紫钗记〉试析戏曲创作手法》① 中认为,粤剧《紫钗记》剧本立意深远、故事曲折离奇、架构匠心独特、曲词优美,堪称剧作学习之典范。首先,《紫钗记》中李霍之间的爱情仅仅是表象,更深层次的恰恰是权力的泛滥导致平凡人之间的悲剧,这正是立意所在,而剧作的好坏正和立意与故事之间能否完美地衔接有着重大关系。其次,粤剧《紫钗记》围绕"紫钗"展开,唐涤生版霍小玉卖钗是为了相思盼望。改编本将其改成了资助崔允明,容易使观众认为崔允明在霍小玉心中的地位高于李益。因此,核心道具作为贯穿全剧的中心,围绕它所发生的事件还须入情入理,安排妥当,否则就会产生误读。最后,《紫钗记》中韦夏卿、崔允明两人是以李益好友的身份出场的,崔允明与卢太尉、李益形成对比,韦夏卿则是居于李益与崔允明之间的一个过渡角色。因此,写戏不能千人一面,亦要各具形态,各形态之间需要有明显的界别,同样要有明确的层次。

(7)倪彩霞在《从黄燮清到唐涤生:〈帝女花〉的艺术因革》② 中探讨了《帝女花》从黄燮清所作传奇到粤剧的改编中,唐涤生在其创作主题、情节结构、人物塑造、曲文和声腔等方面进行的改变,包括创作主旨从曲志史到专写乱世情缘;情节结构从有曲无戏到情节紧凑、冲突迭起;人物塑造从平淡无奇到个性鲜明、富于斗争性;曲文与声腔从哀婉清雅到声情并茂、雅俗共赏。总体来说,粤剧《帝女花》新变大于因循,但其成功不仅在于新变,更表现为对传奇《帝女花》文学成就的致敬,在坚持古典戏曲诗性美的基础上做出的艺术创新。由此给现代戏曲创作带来启示:如何在传统艺术框架内,找到古代社会与现代社会的契合点,对作品的思想内容、表现形式、审美意识做出合理调整,吸收现当代表演艺术的有效表现手法,适应新时代、新观众的审美要求。

① 陈张立:《由粤剧〈紫钗记〉试析戏曲创作手法》,载《南国红豆》2016年第6期,第64页。
② 倪彩霞:《从黄燮清到唐涤生:〈帝女花〉的艺术因革》,载《民族艺术》2019年第1期,第142-147、168页。

(8) 署名"何日君回来"的作者在《借以〈桃花扇〉〈长生殿〉，重看〈帝女花〉》① 中将《桃花扇》《长生殿》和《帝女花》进行了比对，从时代背景、人物个性、爱情刻画等方面分析其异同。作者认为，《桃花扇》以离合写兴亡，《长生殿》以兴亡写离合，而《帝女花》是取两地之"材"，写周世显与长平公主在家国破碎中的乱世爱情。与《长生殿》中女人附庸男人之情不同，唐涤生的观念更现代，长平公主与周世显，是乱世中平等的男女爱情关系。作者认为，《帝女花》与《桃花扇》的文化内核皆是"国已亡，家安在"，反对"《帝女花》政治性不足，跟《桃花扇》比起来格局小"的观点，认为其一方面忽略了《桃花扇》作为传奇的结构，足够容纳够多够大的人物和事件，而粤剧三个小时的篇幅必须考虑连贯性；另一方面忽略了观众群体的不同，《桃花扇》针对文人，而《帝女花》面向大众。

(9) 署名"少华"的作者在《京剧〈帝女花〉得失谈》② 中主要分析了京剧版《帝女花》在文本改编和舞台呈现上相对于粤剧版《帝女花》的得失。在文本改编上，作者认为"得"主要体现在以下方面：把昭仁的部分角色功能转移到了周钟之女周瑞兰身上，带来一系列好处；将周钟之子周宝伦作为另一位驸马候选人，二花脸（武花脸）的形象丰富了行当设置，且为日后周世显与周家父子的较量埋下了伏笔；周世显的性格得到充分塑造，牵动着剧情的发展。"失"则体现在如下方面：崇祯帝、长平公主、清帝、周钟、周宝伦父子形象改动虽然使得人物行动目标更明确、线路更清晰，但同时，人物的复杂性似乎也被部分抵消了；京剧版在改编过程中，对唱词的提炼、概括还不够精准。在舞台呈现上，京剧《帝女花》音乐营造出精致、唯美之感，表演者均为名角名家，但对场面气氛的营造和细节的把握仍有不足。此外，作者总体认为京剧《帝女花》缺少一种当下感和时代感。

(10) 文华在《从剧本整理到演出粤剧〈六月雪〉》③ 中分析了唐涤生改编《六月雪》的几个重点。在之前的剧作中，窦娥一生极其悲苦，而唐涤生注入甚多的爱情元素，把许多人物关系重新配置，让故事有了崭新的面孔。如窦娥主动卖身是为了弟弟顺利赶考、蔡婆对待窦娥如母待女、张驴儿三年等待窦娥，少了悲剧气氛，多了浪漫色彩。在实际演出中，文华将一些枝叶删去或改为幕前戏，并加入新的幕前戏。此外，文华对幕后人员及演出人员

① 何日君回来：《借以〈桃花扇〉〈长生殿〉，重看〈帝女花〉》，载《南国红豆》2017年第4期，第61–62页。
② 少华：《京剧〈帝女花〉得失谈》，载《当代戏剧》2018年第6期，第24–26页。
③ 文华：《从剧本整理到演出粤剧〈六月雪〉》，载《中国演员》2009年第4期（总第10期），第41页。

表示感谢。

（11）彭焰在《今日与你跨凤乘龙》①中，对唐涤生的《跨凤乘龙》进行了分析点评。《跨凤乘龙》脱胎于弄玉与萧史的传说故事，唐涤生将萧史由神仙改变为因战败流落异邦的落难王子，讲述了弄玉与萧史历尽艰难终成眷属的爱情故事。此剧以旦角为主导，刻画了弄玉对爱情的坚定执着，给世人以启示。

（12）徐燕琳在《唐涤生版〈牡丹亭·惊梦〉的岭南传播及戏曲史意义》②中认为，唐涤生在"忠于原著、服务演出、增加表演性和戏剧性"的宗旨下改编的粤剧版《牡丹亭·惊梦》，具有浓厚的岭南风味，包括语言形式、剧作思想、人物形象三方面。《牡丹亭·惊梦》是唐涤生对明清传奇经典剧作改编的第一部戏，同时也是粤剧吸取众长、走向雅化的重要开始，促进了香港粤剧的形成。此外，粤剧《牡丹亭·惊梦》也是南北艺术的融合之作。

（13）区文凤在《有情则生　无情则死——从〈牡丹亭〉的改编试论"情至观"对唐涤生的启发和影响》③中，深入分析了汤显祖的人生经历与时代背景，认为《牡丹亭》第一层次的主题是杜丽娘反对封建礼教，追求爱情婚姻的自由自主；而更深层次的主题是追求个性解放，肯定人性的欲求，肯定每个人都有先天赋予自由的权利，并通过考证分析《杜丽娘慕色还魂》是《牡丹亭》的脚本。而唐涤生的改编虽然继承了《牡丹亭》的反封建思想，但没有深入到《牡丹亭》的深层次主题，其改编在结构上克服了《牡丹亭》后半部过于散漫的缺点，同时也存在新的散漫问题以及情节时空安排上的失误。汤显祖的"情至观"对唐涤生的启发主要在于创作意识，所不同的是汤显祖侧重于真性情，唐涤生侧重于爱情。但"情至观"给唐涤生后期的创作带来了很大启发，唐涤生意识到情节发展必须依循人物的性格发展，由此不局限于客观事理逻辑，多了浪漫主义色彩。

（14）李宛凝在《唐涤生粤剧〈牡丹亭惊梦〉的艺术创新及舞台表演》④中，探索了唐涤生改编粤剧《牡丹亭·惊梦》对汤显祖《牡丹亭》的继承

① 彭焰：《今日与你跨凤乘龙》，载《南国红豆》2016年第2期，第39-40页。
② 徐燕琳：《唐涤生版〈牡丹亭·惊梦〉的岭南传播及戏曲史意义》，载东华理工大学学报（社会科学版）2016年第35卷第3期，第255-260页。
③ 区文凤：《有情则生　无情则死——从〈牡丹亭〉的改编试论"情至观"对唐涤生的启发和影响》，载《南国红豆》1997年第5期，第23-30页。
④ 李宛凝：《唐涤生粤剧〈牡丹亭惊梦〉的艺术创新及舞台表演》，载《佛山科学技术学院学报（社会科学版）》2020年第38卷第1期，第21-25页。

与创新，主要有如下方面：首先，深化汤显祖的"情至观"，将杜丽娘刻画得更为大胆，并将汤本中胆小懦弱的柳梦梅改为至情之人；其次，对石道姑和陈最良的形象进行了改造，唐涤生有意塑造陈最良的滑稽形象，并把石道姑改造为陈最良的对立面，改掉其人性黑暗面，始终作为一个有情有义的形象帮助成全主角爱情，这样大大增强了戏剧冲突和喜剧效果；最后，为符合现代岭南观众的审美，唐涤生在即兴运用中保留了粤剧的诙谐元素，曲词"尚雅"以及舞台艺术上追求古典戏曲与现代艺术的和谐。作者认为，唐涤生的《牡丹亭·惊梦》不失为一次成功的改编。

（15）陈晓婷在《新恩旧宠两难分 不如一梦上黄粱：〈隋宫十载菱花梦〉的乐昌遗恨》[①]中，对唐涤生作品《隋宫十载菱花梦》1950 年首演与香港八和会馆第三届粤剧新秀演出进行了分析，讨论了乐昌公主的悲剧性命运，对新人演员给予鼓励和肯定。

（16）邓晓君在《粤剧〈六月雪〉改编中的广府文化精神》[②]中，通过《六月雪》和《窦娥冤》的对比，探讨了广府文化精神在粤剧《六月雪》中的体现：首先是通达宽容的创作胸怀，包括题材选择的开放性、艺术手法的多样化、人本主义思想；其次是明快达观的文学风格，包括诙谐俏皮的场面、爱情人性及大团圆结局；最后是和谐平实的文学表达，包括人物形象的适度美化、蕴藉有度的情感把控、细腻婉约的语言风格。

此外，港台地区还有一些对唐涤生具体剧作的研究成果，如何冠骥的《粤剧的悲情与桥段——〈帝女花〉分析》（1986）[③]、王胜焜的《从唐代小说〈霍小玉传〉到近世粤剧〈紫钗记〉》（1994）[④]、杨智深的《唐涤生的文字世界·仙凤鸣卷》（1995）[⑤]、郑康勤的《从〈双仙拜月亭〉中看唐涤生之

① 陈晓婷：《新恩旧宠两难分 不如一梦上黄粱：〈隋宫十载菱花梦〉的乐昌遗恨》，载《中国演员》2015 年第 1 期（总第 43 期），第 51 页。
② 邓晓君：《粤剧〈六月雪〉改编中的广府文化精神》，载《佛山科学技术学院学报（社会科学版）》2018 年第 36 卷第 1 期，第 9 - 15 页。
③ 何冠骥：《粤剧的悲情与桥段——〈帝女花〉分析》，载《香港文学》1986 年第 23 期，第 28 - 33 页。
④ 王胜焜：《从唐代小说〈霍小玉传〉到近世粤剧〈紫钗记〉》，载香港中文大学中国语言及文学系《问学初集》编辑委员会《问学初集》，1994 年版。
⑤ 杨智深：《唐涤生的文字世界·仙凤鸣卷》，三联书店（香港）有限公司 1995 年版。

写作特色》(2007)①、何美媚的《唐涤生〈紫钗记〉研究》(2009)②、卢玮銮主编的《辛苦种成花锦绣——品味唐涤生〈帝女花〉》(2009)③、潘步钊的《五十年栏杆拍遍——唐涤生粤剧剧本文学探微》(2009)④和《六十年栏杆再拍——从中国戏曲文学史说唐涤生》(2019)⑤、周洛童的《唐涤生〈蝶影红梨记〉研究及欣赏》(2015)⑥、刘燕萍与陈素怡的《粤剧与改编——论唐涤生的经典作品》(2015)⑦、陈嘉敏的《论唐涤生〈六月雪〉窦娥角色形象的承传与重塑》(2018)⑧、蔡晓彤的《唐涤生粤剧改编的转折点：论〈蝶影红梨记〉的建构艺术》(2018)⑨、陈苡霖的《论唐涤生粤剧〈帝女花〉及〈再世红梅记〉对明清传奇以外之构成元素的运用》(2018)⑩、戴淑茵的《1950年代唐涤生粤剧创作研究》(2007)⑪与《惊艳红梅——粤剧〈再世红梅记〉赏析》(2014)⑫，等等。

第三，从地域文化的角度对唐涤生粤剧的特色进行探讨。

（1）邓晓君在硕士学位论文《广府文化视野下的唐涤生改编剧》⑬中，首先考察新中国成立初期广府地区的社会状况及20世纪50年代的香港粤剧，通过考察唐涤生所处的时代背景、创作生涯及六部改编剧的基本概况，剖析唐氏创作背景对其改编剧所产生的影响。其次从开阔的创作视野、本土化的创作心理以及严谨的创作态度三个向度，分别结合广府文化多元兼容、

① 郑康勤：《从〈双仙拜月亭〉中看唐涤生之写作特色》，见香港树仁大学学位论文库2007年，详见 https://ra.lib.hksyu.edu.hk/jspui/handle/20.500.11861/2812。
② 何美媚：《唐涤生〈紫钗记〉研究》，见香港树仁大学学位论文库2009年，详见 http://hdl.handle.net/20.500.11861/798。
③ 卢玮銮主编：《辛苦种成花锦绣——品味唐涤生〈帝女花〉》，三联书店（香港）有限公司2009年版。
④ 潘步钊：《五十年栏杆拍遍——唐涤生粤剧剧本文学探微》，汇智出版有限公司2009年版。
⑤ 潘步钊：《六十年栏杆再拍——从中国戏曲文学史说唐涤生》，汇智出版有限公司2019年版。
⑥ 周洛童：《唐涤生〈蝶影红梨记〉研究及欣赏》，见香港树仁大学学位论文库2015年，详见 http://hdl.handle.net/20.500.11861/2323。
⑦ 刘燕萍、陈素怡：《粤剧与改编——论唐涤生的经典作品》，中华书局（香港）有限公司2015年版。
⑧ 陈嘉敏：《论唐涤生〈六月雪〉窦娥角色形象的承传与重塑》，见香港教育大学学位论文库2018年。
⑨ 蔡晓彤：《唐涤生粤剧改编的转折点：论〈蝶影红梨记〉的建构艺术》，见香港教育大学学位论文。
⑩ 陈苡霖：《论唐涤生粤剧〈帝女花〉及〈再世红梅记〉对明清传奇以外之构成元素的运用》，见台湾大学学位论文库2018年，详见 https://etds.ncl.edu.tw/cgi-bin/gs32/gsweb.cgi/ccd=db6Zq_/record?r1=1&h1=3。
⑪ 戴淑茵：《1950年代唐涤生粤剧创作研究》，见香港中文大学学位论文库2007年，详见 http://repository.lib.cuhk.edu.hk/sc/item/cuhk-344103。
⑫ 戴淑茵：《惊艳红梅——粤剧〈再世红梅记〉赏析》，汇智出版有限公司2014年版。
⑬ 邓晓君：《广府文化视野下的唐涤生改编剧》，广州大学2019年硕士学位论文。

感性世俗与务实持重的三大内涵，对唐氏六部改编剧《六月雪》《牡丹亭·惊梦》《蝶影红梨记》《帝女花》《紫钗记》《再世红梅记》的题材内容、人物形象、主题思想、剧本架构、写作手法与曲词功能等方面进行探析，论证唐涤生改编剧的广府文化内涵，继而探讨广府文化在唐涤生改编剧中的艺术呈现。通过生动鲜活的本地方言、多样并茂的粤剧音乐、灵活变通的角色行当和写实雅致的舞台布置四个艺术层面，分析唐氏改编剧在艺术上所蕴含的广府文化内涵。最后总结唐涤生改编古典戏曲的成功启示及粤剧表现广府文化的现代意义。

（2）基于硕士学位论文，邓晓君又发表了两篇期刊论文，在《广府文化在唐涤生改编剧中的艺术呈现》① 中，以《六月雪》《牡丹亭·惊梦》《蝶影红梨记》《帝女花》《紫钗记》《再世红梅记》为例，探讨了其表现出的广府文化。首先，生动鲜活的本地方言体现出广府特色，包括生动风趣、不避俚俗的口白和通俗形象、不失文采的曲词；其次，粤剧音乐体现出广府文化的多元兼容，包括多样的唱腔板式、曲牌音乐和古典格律的唱词结构；最后，灵活变通的角色行当和写实雅致的舞台布置体现出广府文化务实持重。

（3）在《唐涤生改编剧中的广府文化内涵》② 中，邓晓君以《六月雪》《牡丹亭·惊梦》《蝶影红梨记》《帝女花》《紫钗记》《再世红梅记》为例，认为多元兼容的广府文化体现在唐剧中，则是剧作者开阔的创作视野，具体表现为多样化的创作手法和融通性的价值取向。此外，作者认为偏重于感性世俗的广府文化体现在唐剧中，则是剧作者本土化的创作心理，具体表现为拨亮原作隐在的爱情线索、对人本主义的追求和对诙谐情节的设计。此外，作者认为唐涤生严谨的创作态度继承自广府地区谨慎尚实的文化特色，主要体现在疏密有致的剧本编排、流畅自然的情节推进和蕴藉有度的情感表达这三个方面。

第四，梳理一些粤剧发展的史实，其中提及唐涤生。主要的成果有：

（1）赖宇翔在《唐涤生的出生地略探》③ 中，简单探讨了唐涤生的出生地。一般观点认为，唐涤生出生于黑龙江，主要依据余慕云和区文凤文章所说。而作者倾向于唐涤生出生于上海：其一，根据广东省中山市档案馆的资料，唐涤生弟弟唐浩溢的"纪中"学籍表证明唐浩溢入读"纪中"之前曾

① 邓晓君：《广府文化在唐涤生改编剧中的艺术呈现》，载《清远职业技术学院学报》2021年第14卷第1期，第1－7页。
② 邓晓君：《唐涤生改编剧中的广府文化内涵》，载《粤海风》2019年第5期，第76－85页。
③ 赖宇翔：《唐涤生的出生地略探》，载《南国红豆》2008年第2期，第49－50页。

在"粤东中学"读初中一年级第一学期;其二,据上海《虹口区志》第三十四编"人物"中记载,"粤东中学"是由卢颂虞在上海办的培德小学改名而来;其三,唐涤生当年的"纪中"校友回忆文章记载,"校长在上海等地招生,第二年招来唐涤生、唐浩溢兄弟,分别读高中一年级和初中一年级";其四是根据鸦片战争至民国时期唐家湾人的生活轨迹,以及唐涤生的旁亲唐绍仪和唐雪卿的经历。总之,关于唐涤生的出生地研究仍然有待深入。

(2)赖宇翔在《唐涤生和任剑辉对"香港型的粤剧"形成的贡献》①中指出,"香港型粤剧"是指香港光复后粤剧由盛转衰,在香港粤剧界共同努力下,所形成的在剧本内容、艺术表演、音乐、舞台美术等方面,不同于内地粤剧的粤剧形式。唐涤生和任剑辉均善于吸收各派艺术精华,同时具有与时俱进的观点。他们在仙凤鸣剧团进行改革,唐涤生呕心沥血创造出一批"美"的剧本,任剑辉塑造了经典人物形象,同时具有市场号召力,并为仙凤鸣剧团的生存提供了经济支持,二者均为"香港型粤剧"的形成作出了巨大贡献。

(3)区文凤在《香港战后粤剧发展概况》②中,对香港战后粤剧发展作了总结:20世纪30—40年代香港在继承了内地传统的基础上加上省港班那种新科技、机关布景等演出方式的主要潮流,主要有余丽珍和白雪仙的两个粤剧团体。1949年后大批艺人到达香港,至1952年的三年间是香港粤剧繁荣期;1952年后市场转淡,粤剧逐渐衰落;60年代袍甲戏的演出方式实际引领了粤剧潮流。1979年改革开放后,香港与内地剧团相互交流促进,除雏凤鸣剧团外,还有颂新声剧团亦深受观众喜爱,加上先前的粤剧电影拓展了观众群体,香港粤剧走向兴旺,之后的发展则有赖于香港政府的扶助。总而言之,香港战后粤剧的发展与内地几十年粤剧的发展息息相关。

此外,还有一些介绍唐涤生的材料,如香港电台1985年制作的《唐涤生的艺术》,1989年制作的《唐涤生艺术回响》③,1999年香港电影资料馆出版的《唐涤生电影欣赏》中由余慕云所写的《唐涤生传记》④、林英杰的《杰出粤剧作家唐涤生之一生》(2004)⑤、赖伯疆与赖宇翔的《珠海历史名人著作丛书——唐涤生(全二册)》(2007)⑥、陈守仁的《唐涤生粤剧剧目

① 赖宇翔:《唐涤生和任剑辉对"香港型的粤剧"形成的贡献》,载《南国红豆》2010年第3期,第13-14页。
② 区文凤:《香港战后粤剧发展概况》,载《南国红豆》1997年第2期,第18-20页。
③ 音响资料由叶绍德整理,香港电台出版,详见香港电台官网(www.rthk.org.bk)。
④ 余慕云:《唐涤生传记》,见香港电影资料馆《唐涤生电影欣赏》1999年版,第11页。
⑤ 林英杰:《杰出粤剧作家唐涤生之一生》,载《广东文献》2004年第1期,第62-67页。
⑥ 赖伯疆、赖宇翔:《珠海历史名人著作丛书——唐涤生(全二册)》,珠海出版社2007年版。

概说·任白卷》（2015）①及《唐涤生创作传奇》（2016）②。

第五，是对一些唐涤生粤剧演出的介绍和简单观后感，如：

（1）潘邦榛在《看〈帝女花〉"青年版"有感》③中，对在香港举办的"粤剧国际研讨会"及纪念《帝女花》诞生 50 周年，香港演艺学院戏剧院特意举行的"青年版"的演出进行了评点，首先对主办机构打磨剧本，对粤剧艺术不断进取的精神表示赞赏；其次对青年演员的表演给予肯定；最后称赞了香港不少名伶、名编导、名导师及各界资深人士培养青年新人，促其成长、催其上位的行为，给广东粤剧界以启示。

（2）许绍锋、黄悦在《传奇不老　戏宝长青——观香港长青剧团"唐涤生双生戏宝"有感》中，围绕香港长青剧团排演的《香罗冢》《英雄掌上野荼蘼》《一楼风雪夜归人》《火网梵宫十四年》《横霸长江血芙蓉》《隋宫十载菱花梦》六出"唐涤生双生戏宝"，高度赞扬了阮兆辉、李龙两位文武生的艺术水平，同时对正印花旦陈咏仪悉心琢磨角色和丑生尤声普的入戏敬业表示了赞赏。此外，对于青年演员尤其是黎耀威、琼花女、吴立熙，作者更是给予了充分的鼓励和肯定。

（3）署名"岭南"的作者在《任白传人陈宝珠梅雪诗巡演〈再世红梅记〉》④中介绍，为纪念一代名伶任剑辉及著名编剧唐涤生，香港的任白慈善基金特别安排重演戏宝《再世红梅记》。该剧由陈宝珠、梅雪诗主演，并得到黄少飞、任冰儿、阮兆辉、廖国森、彭庆华等名伶倾力助阵，此外制作班底也十分强大，在香港、澳门演出取得了巨大成功。

（4）陈翩翩在《粤韵唐曲，落花满天蔽月光》⑤中，介绍了在珠海唐家湾举办的《唐涤生先生诞辰九十周年纪念专辑》发行仪式暨粤剧、曲艺晚会，同时介绍了唐涤生纪念馆。此外，对唐涤生的生平经历和艺术创作进行了回顾。

第六，其他提到唐涤生的相关研究，主要是对粤剧演员排演唐涤生粤剧中展现的演艺进行分析，如：

（1）黎熙元在《白雪仙、李安及广州文化的传承与创新》⑥中，以白雪

① 陈守仁：《唐涤生粤剧剧目概说·任白卷》，汇智出版有限公司 2015 年版。
② 陈守仁：《唐涤生创作传奇》，汇智出版有限公司 2016 年版。
③ 潘邦榛：《看〈帝女花〉"青年版"有感》，载《南国红豆》2007 年第 6 期，第 7 页。
④ 岭南：《任白传人陈宝珠梅雪诗巡演〈再世红梅记〉》，载《南国红豆》2014 年第 3 期，第 50 页。
⑤ 陈翩翩：《粤韵唐曲，落花满天蔽月光》，载《珠海特区报》2007 年 6 月 21 日第 13 版。
⑥ 黎熙元：《白雪仙、李安及广州文化的传承与创新》，载《当代港澳》2004 年第 1 期，第 41—44 页。

仙把粤剧从坊间小曲推向电影和城市大剧院，和李安通过唯美的画面设计和西方电影的叙事方式把武侠电影从港台推向西方世界为例，阐述文化的创新来自对文化的传承和改革。作者立足于广州文化现实，认为广州现代文化产业是凌空架设的经济产业，与千年文化传统之间不存在传承的关系，故此大半个世纪以来广州基本没有值得称道的文化内容。而导致广州文化停滞不前的重要原因有两个：一是急促现代化，广州19世纪开放海禁后迅速走向繁荣，各阶层醉心于商业逐利；二是失于教化，19世纪通商之后经济繁荣、20世纪改革开放之后的经济增长都没有能够促使各界对教育的投入、对文化的重视同步增长。作者认为，要如白雪仙和李安，对本源的文化有深刻领会，同时学习其他文化的特点或表现形式，必然能够有所创新。

（2）张春田在《表演性与抒情性——任剑辉的戏梦人生》[①]中，认为任剑辉把身体的"扮演"（acting）作为一个符号过程，在"把精神和身体这两个世界连成一体的那个过程"的意义上运用"体现"（embodiment），在戏剧舞台与日常生活场景中来回穿梭。从任剑辉在粤剧、电影以及大众传媒中的表现来看，任有意识地利用了"表演"的建构性，以形塑在戏剧与现实人生中的身份。同时，对"表演性"所可能带来的主体的危机高度警惕，巧妙化解。另外，任剑辉作品中的抒情性也特别值得关注。编剧唐涤生的人文化创作以及任剑辉的出色表演，表明了"中国抒情传统"在香港的一种延续与回归。在"冷战"的背景下，这种"抒情"的视域不仅寄托了家国幽怀，更彰显出文化上的离散与认同的复杂辩证。

（3）戴淑茵在《任剑辉唱腔艺术：以〈紫钗记〉为例》[②]中，以仙凤鸣剧团《紫钗记》现场舞台录音（1968）、娱乐唱片（1966）及戏曲电影（1959）三个版本为主要材料，首先分析了《紫钗记》的创作过程。作者将唐涤生版本《紫钗记》的内容与汤显祖版本进行了比较，并指出了唐涤生《紫钗记》的这三个版本的创作由来。其次通过此三个版本的比较，探讨其在粤剧研究上的价值与作用。同时，作者以五个选段为考察中心，分析了这三个版本的旋律、节奏、发口及音域等音乐特色；另外，作者深入分析了任剑辉的唱腔艺术，包括旋律处理、节奏运用、音域安排和发口运用等。

从这些研究成果来看，学界对唐涤生的研究主要有三个特点，一是关于

[①] 张春田：《表演性与抒情性——任剑辉的戏梦人生》，载《美育学刊》2013年第4卷第4期，第94-100页。
[②] 戴淑茵：《任剑辉唱腔艺术：以〈紫钗记〉为例》，载《戏曲研究》2013年第2期，第335-350页。

唐涤生的研究往系统化的方向发展；二是针对具体剧目的研究较多，从宏观整体角度着眼探讨其戏剧艺术的研究较少；三是对相关的史实梳理研究较多，针对其戏剧创作艺术层面的研究较少。这些特点和粤剧研究的整体情况也是基本吻合的。

笔者的研究立足于前人研究成果的基础上，对唐涤生的生平、剧本作一梳理，并探讨其戏剧作品中体现出来的具体的创作艺术手段与整体的创作特色，并深入发掘其戏剧艺术背后的百越文化、汉文化、海外文化等文化要素，以及兼容并蓄、开明通达的岭南文化精神，还有其作品中所体现的岭南地区民间俗文化因素。重点部分是对唐涤生粤剧中的具体艺术特征，即其现代化的表现艺术的总结，以及对唐涤生重视粤剧的娱乐性、商业性和平民性这一整体创作特色的探讨。

虽然唐涤生创作或参与创作过400多个剧本，但粤剧剧本一般只由各个粤剧团收藏，少有结集出版，大多只在粤剧圈内流传，每个剧团演出也多少会有改动，加上珠流璧转、世事多易，唐涤生粤剧传世的剧本并不多，目前见到的主要都是一些经典剧目。唐涤生粤剧影音材料倒是有一些出版传世，但大部分都是电影粤剧，而本书的主要研究对象是舞台粤剧的剧本。粤剧编排成电影进行拍摄时，因照顾到电影的表现节奏，须在舞台粤剧的基础上进行不少的改编，可以视为对舞台粤剧的二次创作，因此，电影粤剧的剧本不在本书研究范围。同时由于写作时间仓促，便只能以手头现存材料进行研究。

本书所引剧本原文以及书后附录的唐涤生剧本节选，主要参自叶绍德《唐涤生戏曲欣赏》一至三册（其第一册收录《帝女花》《牡丹亭·惊梦》，第二册收录《紫钗记》《蝶影红梨记》，第三册收录《再世红梅记》《贩马记》），以及赖伯疆、赖宇翔《珠海历史名人著作丛书：唐涤生（全二册）》的下册——赖宇翔选编《唐涤生作品选集》（收录《牡丹亭·惊梦》《帝女花》《再世红梅记》），并辅以网络资料加以整理。本书提及"叶绍德本""赖宇翔本"即为上述版本。

此外，粤剧剧本中有专有名词，也有专有标点符号，某些名词意义相近但又有所不同，比如"念白"最少两句，或有四句，可用四、五、七言；"口白"不用押韵，而"口古"则分成上下句，上句收仄声，下句收平声，每句句尾都要押韵。"口古"的上句用一个圈"。"表示，下句用两个圈"。。"表示。同时许多粤剧剧本并无句读标点。为了方便读者理解，本书引文基本上不使用粤剧的专有标点，依句意改用现代汉语行文的逗号、句号、感叹号、问号、省略号等规范标点符号。

第一章　唐涤生的生平及其剧本

第一节　唐涤生的生平

唐涤生，原名唐康年，唐家湾人（今珠海市香洲区唐家湾镇），1917年6月18日出生于黑龙江省牡丹江市，后来回到中山的敬修学校读小学。1935年，父亲带着两个儿子唐涤生、唐涤梦到上海谋生，唐氏兄弟在上海入读初中。但日寇侵占东北之后，又把魔爪伸向华北，华东地区也是危在旦夕。后来唐父为了使两个儿子能继续学业，便在家乡唐家湾物色高中，适逢当时由孙科、唐绍仪等合力创办的总理故乡纪念中学落成招生，唐父便让唐涤生兄弟入读。唐涤生入读高一之后，在同学中声望很高，适逢"一二·九"运动爆发，唐涤生满怀忠烈之气，又才华出众，积极参加抗日救亡活动，被推选为罢课与护校运动会主席，甚至曾被捕入狱。

1936年，唐涤生又随父回到上海生活，入读上海白鹤美术专科学校，并在上海沪江大学修读。其间，他还进入湖光剧团担任舞台灯光和提场的工作，受到海派艺术感染。1937年夏天，侵华日军轰炸上海，唐涤生父母不幸先后辞世，唐涤生被迫辍学，随继母南下广州，在广州无轨电车公司担任秘书一职，并参与电影编剧工作。他以珠江口渔民抗日杀敌的真实故事为题材，编写了话剧《渔火》，公演后获得好评。

1938年秋天，唐涤生的堂姐唐雪卿回乡探亲，唐雪卿是唐绍仪侄孙女，但因家道中落而进入演艺圈，成为粤剧名伶，是著名粤剧艺术家薛觉先的夫人，素有女强人风范。她见堂弟唐涤生具有很高的天赋，便邀请他到香港加入薛觉先的觉先声剧团，开始时替剧团抄写剧词曲谱，深得著名编剧家冯志芬赏识。冯志芬出身于书香门第，文学底子深厚，初入觉先声剧团时是南海十三郎助手，后来成为觉先声剧团班务主持人。他文场戏和袍甲戏均擅长，

还形成了"滚花""二黄""长二黄""长滚花""口古""白榄"的编写模式，对唐涤生产生了很大影响。此外，觉先声剧团素有"省港粤剧艺校"之称，薛觉先更有"粤剧的精华、北派的功架、京剧的武术、梅派的花式、电影的表情、话剧的意义、西剧的置景"的艺术主张，这给唐涤生提供了不少艺术养分和创作灵感。同时，觉先声剧团有李海泉（李小龙之父）、新马师曾、文觉非等大老倌，唐涤生得以积累深厚的人脉，这为其日后的编剧事业打下了基础。

唐涤生受过良好教育，是个新式知识分子，从小在十里洋场的上海生活，精通上海话和英语，接触过不少话剧、戏曲和电影。他在觉先声剧团良好氛围的熏陶下，用了一年多的时间抄曲、钻研剧本和看戏，熟悉了粤剧场景、介口及一般唱腔运用程序。1938年10月，他写成第一部粤剧作品《江城解语花》，由"小生王"白驹荣以及谭玉兰的海珠男女剧团首演。这是一部剧情紧凑、曲折、合理、浪漫的力作，令粤剧界对唐涤生这个新人有很高的评价。唐涤生从此一发不可收，走上了创作粤曲、粤剧的道路，展开其编剧生涯。

《江城解语花》的首演成功，引起了粤剧界的关注。以陈锦棠、李海泉、关影怜等为台柱的锦添花剧团，就请唐涤生编撰剧本。1939年，唐涤生为该剧团提供了两个剧本，分别是《杨宗保》和《冲破奈何天》，此后唐涤生与锦添花剧团开始了长达20年的合作。陈锦棠在粤剧界被称为"武状元"，擅长演出袍甲戏。他曾在觉先声剧团拜薛觉先为师，并担任小生角色，认薛觉先为义父。自1939年《杨宗保》开始，至唐涤生逝世，这20年间，陈锦棠共主演了150多部由唐涤生担任编剧的作品，对唐涤生的文戏、武戏创作均有重大的影响。

上海沦陷后不少电影从业人士南下香港，促进了粤语片的发展。唐涤生因受到1938年宋庆龄发起的"保卫中国同盟"的影响，在创作粤剧剧本之外，也参与"国防电影"编剧工作。1939年，唐涤生写成第一部电影作品《大地晨钟》，由"华南影帝"吴楚帆及黎灼灼主演。唐涤生自己亦粉墨登场，以"唐丹"为艺名，客串一角。

在这期间，唐涤生与薛觉先的胞妹薛觉清结婚，育有一子一女。1941年，唐涤生与薛觉清的婚姻走到了尽头。唐涤生认识了上海京剧名票及舞蹈家郑孟霞，很快就堕入爱河。郑孟霞是中日混血，出生于极富裕的家庭，她的父亲第一次去日本做生意时邂逅了当时还是学生的郑孟霞母亲，后郑母追随其父来到香港，最后在郑孟霞7岁时郁郁而终。郑孟霞因反叛的性格和与

姨娘的重重矛盾，被送到上海的启明女子中学寄宿，后因同学关系师从著名青衣花衫筱喜禄，开始学习京剧，逐渐出名。1934 年获得"上海舞蹈大赛"冠军，一时名声大噪。抗战期间，郑孟霞同丈夫陈高聪（1938 年病逝）从上海回到香港拍电影，香港沦陷后改唱粤曲，也由此与唐涤生结识。

1942 年，唐涤生与郑孟霞结婚，后来育有两个女儿。郑孟霞对传统戏曲及西洋舞蹈造诣甚深，曾经提供不少有关演艺及编剧的意见，对唐涤生的编剧工作多有助益，比如唐涤生不太熟悉叮板锣鼓，郑孟霞耐心指点，还引导他将京剧优点加入粤剧。唐涤生 1942 年创作的四部粤剧均为郑孟霞而写，并由郑孟霞和张活游领导的乾坤剧团公演。唐涤生称郑孟霞为"三老"——老婆、老师、老母。

相传著名编剧南海十三郎是唐涤生的老师，但目前暂时并无确实证据，且据 1933 年南海十三郎曾言"非薛唐亲行谢过，决不再为薛编剧"，可推断唐涤生进入觉先声剧团时南海十三郎已不再为薛觉先编剧。能确定的是唐涤生得力于薛觉先及冯志芬的指导甚多，同时对南海十三郎、冯志芬、谢汉扶等人的作品苦心钻研、融会贯通，吸收了他们富有文采、完整的剧本排演和细腻的表演特征而自成一派，终于成为一代宗师。

香港沦陷期间，唐涤生迎来了第一个创作高峰，其成名作可以追溯到 1943 年的《落霞孤鹜》。由于日本人的干预，当时艺术作品的题材内容受到严格限制，唐涤生在此期间创作和改编的 126 部作品，大多是袍甲戏、武侠戏和京剧改编戏，主要合作演员是罗品超和郑孟霞。罗品超原名罗肇鉴，1912 年出生于广州，从小学习粤剧，具有与老一辈粤剧名伶同台演出的丰富经验，对传统粤剧造诣颇深。

1945 年日本宣布无条件投降之后，香港重光。1945 年年底马师曾和红线女领导的胜利剧团回港演出，约见了唐涤生，此后唐涤生开始了与红线女、马师曾的合作。唐涤生 1946 年为胜利剧团撰写的《我为卿狂》，后来成为红线女首部电影作品。之后唐涤生又与诸多粤剧名家合作，他的急才、鬼才和善于因人写戏，使得其在粤剧编剧家中的地位日益巩固。

踏入 20 世纪 50 年代，唐涤生的编剧技巧开始成熟，他的艺术创作随着社会的变化、市场的需求，从量变走向质变。从而锋芒渐露，成为炙手可热的编剧家。

1952 年年底，唐涤生意识到剧本质量的重要性，开始追求作品的艺术水平。他还坚持与演员互动，使作品的质量有了重大的飞跃。他在 50 年代初与陈锦棠、何非凡、芳艳芬的互动，及后期与任剑辉、白雪仙、吴君丽的互

动，开创了粤剧史上的第二个高峰。

当时，几乎所有粤剧红伶都演出过他编撰的剧本，其中包括薛觉先、马师曾、陈锦棠、芳艳芬、红线女、邓碧云、何非凡、麦炳荣、吴君丽、罗艳卿等。其中，他与芳艳芬及吴君丽合作较多，著名作品包括：《六月雪》《程大嫂》《洛神》《春灯羽扇恨》《一入侯门深似海》《艳阳长照牡丹红》《白兔会》《香罗冢》《双仙拜月亭》和《醋娥传》（后来被改编为任剑辉、白雪仙主演的粤剧电影《狮吼记》）等。大部分作品均被改编为电影，极受观众欢迎。

不过，在这么多粤剧名伶中，与唐涤生合作无间、最为人津津乐道的，始终是任剑辉、白雪仙两位。白雪仙出身于粤剧世家，是薛觉先的入室弟子。她始终致力于粤剧改革，这对唐涤生产生了影响。任剑辉则是票房保障，有"戏迷情人"之称。早于20世纪50年代初，任剑辉与白雪仙就曾演出唐涤生编撰的剧本，著名的作品包括：《富士山之恋》《三年一哭二郎桥》《胭脂巷口故人来》《琵琶记》《跨凤乘龙》《贩马记》《李仙传》，等等。

1956年，任剑辉与白雪仙罗致著名武生靓次伯、丑生梁醒波等人，成立仙凤鸣剧团，聘用唐涤生为驻团编剧，演出一系列改编自元代杂剧、明清传奇的剧本，写下了香港粤剧史上最辉煌灿烂的一章。此时，唐涤生的编剧技巧已经完全成熟，主题深刻有力，辞藻清雅流丽，配合仙凤鸣剧团上下声情并茂的演出，风靡无数戏迷，"仙凤鸣"更因此成为有史以来最受欢迎的粤剧团。唐涤生为仙凤鸣编写的诸部名剧——《牡丹亭·惊梦》《蝶影红梨记》《帝女花》《紫钗记》《再世红梅记》《九天玄女》，等等，更是传诵数十年不衰，成为香港粤剧的经典瑰宝。其中，《牡丹亭·惊梦》标志着唐涤生向民族传统文化取经迈出了成功一步，体现了创作风格的大转变，这在唐涤生创作生涯具有里程碑的意义。

1959年9月14日晚上，仙凤鸣剧团于利舞台首演新剧《再世红梅记》，唐涤生亦在座观看。演到第四场《脱阱救裴》李慧娘鬼魂出场时，正在看戏的唐涤生不幸突发脑出血，晕倒在席上，被送往法国人办的医院抢救，延至翌日凌晨3时35分不治逝世，年仅42岁。

从1938年由白驹荣主演《江城解语花》，到1959年由白雪仙主演《再世红梅记》，这两部戏皆是白氏（本姓陈）父女主演。唐涤生21年的创作生涯中创作了449部粤剧，是粤剧史上的奇迹。这位编剧奇才的陨落，是整个粤剧界、戏曲界以至世界剧坛的重大损失。白雪仙悼念唐涤生的祭文有云："年年此祭倍伤神，黄花香荐屯田墓，每教人立尽斜阳。"

第二节 唐涤生的剧本

据统计，唐涤生一生共创作粤剧剧本 400 余部。① 他一生的创作大概可以分成三个阶段。

第一阶段，1938—1949 年，唐涤生共创作了 202 部粤剧。这是唐涤生积累创作经验的阶段，部分剧作也存在较为明显的瑕疵，比如情节过于曲折，甚至出现悖伦歪理的作品，如《一楼风雪夜归人》《白杨红泪》和《一年一度燕归来》等。在这个阶段，唐涤生对粤剧创作的方式进行了多种尝试，例如把电影、京剧、民间故事与古今中外的文艺名著都大胆地改编成粤剧，拓宽了粤剧的题材。

第二阶段，1950—1955 年，唐涤生共创作了 178 部粤剧，代表的剧作有《富士山之恋》《程大嫂》和《花都绮梦》等，这是唐涤生创作的成熟阶段。

第三阶段，1956—1959 年，唐涤生共创作了 69 部粤剧。比起前两个阶段，唐涤生创作粤剧的数量大减，不过质量反而得到提升。其中大部分剧作改编自元杂剧或明清传奇。《牡丹亭·惊梦》《蝶影红梨记》《帝女花》《紫钗记》《六月雪》《再世红梅记》这些经典名作都是在这个时期完成的，这个阶段是唐涤生创作的巅峰阶段。

唐涤生主要作品的首演时间及主演归纳见表 1-1：

表 1-1　20 世纪 30—60 年代唐涤生主要作品演出时间表②

序号	剧目	首演日期	剧团	主演
1	江城解语花	1938 年 10 月	海珠男女	白驹荣、谭玉兰
2	杨宗保	1939 年 1 月	锦添花	陈锦棠、关影怜
3	冲破奈何天	1939 年 3 月	锦添花	陈锦棠、关影怜
4	花落又逢君	1941 年 2 月	胜利年	陈锦棠、金翠莲

① 参见阮紫莹编订《唐涤生粤剧作品年表》，载陈守仁《唐涤生创作传奇》，汇智出版有限公司 2016 年版，附录 3，第 205-231 页。
② 本表统计依据赖宇翔选编《唐涤生作品选集》，珠海出版社 2007 年版，第 214-227 页。

续表 1-1

序号	剧目	首演日期	剧团	主演
5	北雁南飞	1941年4月	胜利年	新马师曾、陈锦棠
6	雾中花	1941年5月	觉先声	薛觉先、上海妹
7	赵飞燕	1941年7月	胜利年	新马师曾、卫少芬
8	万里长情	1941年9月	胜利年	新马师曾、卫少芬
9	俏丫头（上卷）	1942年7月	乾坤	郑孟霞、张活游
10	俏丫头（下卷）	1942年7月	乾坤	郑孟霞、张活游
11	花开蝶满枝（上卷）	1942年7月	乾坤	郑孟霞、张活游
12	花开蝶满枝（下卷）	1942年7月	乾坤	郑孟霞、张活游
13	南侠展翅	1943年5月	黄金	郑孟霞、张活游
14	枪挑小梁王	1943年5月	黄金	郑孟霞、张活游
15	双锤记	1943年6月	新时代	郑孟霞、张活游
16	水淹泗州城	1943年6月	新时代	郑孟霞、张活游
17	风流三父子	1943年6月	新时代	陆飞鸿、郑孟霞
18	王伯党	1943年6月	新时代	陆飞鸿、郑孟霞
19	王伯党大战霓虹关	1943年6月	新时代	陆飞鸿、郑孟霞
20	火烧红莲寺	1943年6月	新时代	陆飞鸿、郑孟霞
21	血战芦花荡（上卷）	1943年7月	新时代	郑孟霞、张活游
22	血战芦花荡（下卷）	1943年7月	新时代	郑孟霞、张活游
23	红孩儿	1943年7月	新时代	郑孟霞、张活游
24	方世玉打擂台	1943年7月	新时代	郑孟霞、张活游
25	方世玉打擂台（二集）	1943年7月	新时代	郑孟霞、张活游
26	方世玉打擂台（三集）	1943年7月	新时代	郑孟霞、张活游
27	梁天来（上集）	1943年8月	新时代	郑孟霞、张活游
28	梁天来（大结局）	1943年8月	新时代	郑孟霞、张活游
29	包公夜审红菱带	1943年8月	新中华	少新权、区倩明
30	马嵬坡	1943年9月	义擎天	白驹荣、区倩明
31	潇湘秋雨	1943年9月	义擎天	白驹荣、区倩明
32	落霞孤鹜（上集）	1943年9月	义擎天	白驹荣、区倩明
33	生死鸳鸯	1943年9月	义擎天	白驹荣、区倩明
34	冰山藏烈火	1943年9月	义擎天	白驹荣、区倩明

续表 1-1

序号	剧目	首演日期	剧团	主演
35	荡妇	1943年10月	义擎天	白驹荣、区倩明
36	林冲夜奔	1943年10月	义擎天	白驹荣、区倩明
37	落霞孤鹜（下集大结局）	1943年10月	义擎天	白驹荣、区倩明
38	麻风女	1943年10月	义擎天	白驹荣、区倩明
39	空谷幽兰	1943年10月	义擎天	白驹荣、区倩明
40	迫妾卖贞操	1943年10月	义擎天	白驹荣、区倩明
41	冷月诗魂	1943年10月	义擎天	白驹荣、区倩明
42	色胆婆心	1943年11月	义擎天	白驹荣、区倩明
43	佛门脂粉盗	1943年11月	义擎天	白驹荣、区倩明
44	夜雨行尸	1943年11月	义擎天	白驹荣、区倩明
45	虎将勤王	1943年11月	义擎天	白驹荣、区倩明
46	塞上花（上集）	1943年11月	义擎天	白驹荣、区倩明
47	塞上花（下集）	1943年11月	义擎天	白驹荣、区倩明
48	穆桂英	1943年11月	义擎天	白驹荣、区倩明
49	义士情花	1943年11月	义擎天	白驹荣、区倩明
50	龙楼凤血头本	1943年12月	义擎天	白驹荣、区倩明
51	双枪陆文龙	1943年12月	义擎天	白驹荣、区倩明
52	蝴蝶夫人	1943年12月	义擎天	白驹荣、区倩明
53	龙楼凤血二本	1943年12月	义擎天	白驹荣、区倩明
54	战地恋歌	1943年12月	义擎天	白驹荣、区倩明
55	十三岁封王	1943年12月	义擎天	白驹荣、区倩明
56	双枪陆文龙二本	1943年12月	义擎天	白驹荣、区倩明
57	罗宫春色（上集）	1944年1月	大中国	邝山笑、郑孟霞
58	雷雨	1944年1月	大中国	邝山笑、郑孟霞
59	三国志群英会	1944年1月	大中国	邝山笑、郑孟霞
60	花好月圆（上集）（即银灯照玉人）	1944年1月	大中国	邝山笑、郑孟霞
61	花好月圆（下集）	1944年1月	大中国	邝山笑、郑孟霞
62	罗宫春色（下集大结局）	1944年2月	大中国	邝山笑、郑孟霞
63	啼笑因缘	1944年2月	大中国	邝山笑、郑孟霞

续表 1-1

序号	剧目	首演日期	剧团	主演
64	怒吞慈母血（上卷）	1944年2月	义擎天	白驹荣、区倩明
65	怒吞慈母血（下卷）	1944年2月	义擎天	白驹荣、区倩明
66	啼笑因缘（续集）	1944年2月	大中国	邝山笑、郑孟霞
67	啼笑因缘（三集）	1944年2月	大中国	邝山笑、郑孟霞
68	夜盗双钩	1944年2月	大中国	邝山笑、郑孟霞
69	胡惠乾打机房	1944年3月	大中国	邝山笑、郑孟霞
70	汉寿亭侯	1944年3月	大中国	邝山笑、郑孟霞
71	吕布与貂蝉	1944年3月	大中国	邝山笑、郑孟霞
72	霸王别虞姬	1944年4月	新中国	郑孟霞、黄侣侠
73	三探武当山	1944年4月	新中国	郑孟霞、黄侣侠
74	似水流年	1944年5月	天上	邝山笑、郑孟霞
75	环游地狱	1944年5月	天上	邝山笑、郑孟霞
76	乞儿起牌坊	1944年5月	天上	邝山笑、郑孟霞
77	花田错	1944年5月	黄金	郑孟霞、冯少侠
78	红孩儿大闹水竹村	1944年6月	黄金	郑孟霞、冯少侠
79	花田错（下集大结局）	1944年6月	黄金	郑孟霞、冯少侠
80	关公守华容	1944年7月	超华	罗品超、郑孟霞
81	双锤虎将	1944年7月	超华	罗品超、郑孟霞
82	梁山伯与祝英台	1944年7月	超华	罗品超、郑孟霞
83	马超追曹	1944年7月	超华	罗品超、郑孟霞
84	梁山伯与祝英台（下集大结局）	1944年7月	超华	罗品超、郑孟霞
85	佳偶兵戎	1944年7月	超华	罗品超、郑孟霞
86	伍员雪夜出昭关	1944年7月	超华	罗品超、郑孟霞
87	胭脂将	1944年7月	超华	罗品超、郑孟霞
88	胭脂将（下集大结局）	1944年7月	超华	罗品超、郑孟霞
89	唐伯虎点秋香	1944年7月	超华	罗品超、郑孟霞
90	金叶菊	1944年7月	超华	罗品超、郑孟霞
91	危城飞将	1944年7月	超华	罗品超、郑孟霞
92	赵子龙	1944年8月	超华	罗品超、郑孟霞

续表1-1

序号	剧目	首演日期	剧团	主演
93	狸猫换太子（上卷）	1944年8月	超华	罗品超、郑孟霞
94	狸猫换太子（下卷）	1944年8月	超华	罗品超、郑孟霞
95	大侠甘凤池（上卷）	1944年8月	超华	罗品超、郑孟霞
96	大侠甘凤池（下卷）	1944年8月	超华	罗品超、郑孟霞
97	倾国倾城	1944年8月	超华	罗品超、郑孟霞
98	雨夜唤魂归	1944年8月	超华	罗品超、郑孟霞
99	璇宫艳史	1944年9月	超华	罗品超、郑孟霞
100	黄飞鸿正传	1944年9月	超华	罗品超、郑孟霞
101	黄飞鸿正传（二集）	1944年9月	超华	罗品超、郑孟霞
102	黄飞鸿正传（三集）	1944年9月	超华	罗品超、郑孟霞
103	晓风残月（上卷）	1944年10月	超华	罗品超、郑孟霞
104	晓风残月（下卷）	1944年10月	超华	罗品超、郑孟霞
105	孽海花（上卷）	1944年11月	超华	罗品超、郑孟霞
106	孽海花（下卷）	1944年11月	超华	罗品超、郑孟霞
107	班超	1944年11月	超华	罗品超、郑孟霞
108	孔雀东南飞（上卷）	1944年11月	超华	罗品超、郑孟霞
109	孔雀东南飞（下卷）	1944年11月	超华	罗品超、郑孟霞
110	新人道	1944年11月	超华	罗品超、郑孟霞
111	病憎心肝	1944年12月	超华	罗品超、郑孟霞
112	新人道下卷	1944年12月	超华	罗品超、郑孟霞
113	文天祥正气歌	1944年12月	超华	罗品超、郑孟霞
114	夺魂金钗	1944年12月	超华	罗品超、郑孟霞
115	白蛇传	1945年1月	超华	罗品超、郑孟霞
116	文天祥	1945年1月	超华	罗品超、郑孟霞
117	人之初	1945年1月	百福	罗品超、余丽珍
118	人之初（下卷）	1945年1月	百福	罗品超、余丽珍
119	一代名花	1945年1月	百福	罗品超、余丽珍
120	黑侠（上集）	1945年2月	百福	罗品超、余丽珍
121	黑侠（下集）	1945年2月	百福	罗品超、余丽珍
122	黑侠（大结局）	1945年2月	百福	罗品超、余丽珍

续表 1-1

序号	剧目	首演日期	剧团	主演
123	天涯歌侣	1945 年 2 月	百福	罗品超、余丽珍
124	琼岛美人威	1945 年 2 月	百福	罗品超、余丽珍
125	荡寇志	1945 年 2 月	百福	罗品超、余丽珍
126	百福骈臻	1945 年 2 月	百福	罗品超、余丽珍
127	百福骈臻（下卷）	1945 年 2 月	百福	罗品超、余丽珍
128	剧盗金罗汉	1945 年 3 月	百福	罗品超、余丽珍
129	剧盗金罗汉（大结局）	1945 年 3 月	百福	罗品超、余丽珍
130	魂断蓝桥	1945 年 3 月	百福	罗品超、余丽珍
131	江东小霸王	1945 年 3 月	百福	罗品超、余丽珍
132	载福荣归	1945 年 3 月	百福	罗品超、余丽珍
133	孟姜女	1945 年 10 月	大光华	顾天吾、余丽珍
134	夜半歌声	1945 年 10 月	大光华	顾天吾、余丽珍
135	卧冰求鲤	1945 年 11 月	大光华	顾天吾、余丽珍
136	蔡文姬	1945 年 11 月	大光华	顾天吾、余丽珍
137	烟精扫长堤	1945 年 11 月	大光华	李海泉、郑孟霞
138	方世玉打死雷老虎	1945 年 11 月	太上	少新权、陆飞鸿
139	白杨红泪	1945 年	超华	罗品超、郑孟霞
140	齐宣王	1945 年	超华	罗品超、郑孟霞
141	钱	1946 年 3 月	前进	罗品超、卫少芳、区楚翘、梁国风
142	四千金	1946 年 4 月	前进	罗品超、卫少芳、区楚翘、郑碧影
143	三朵梦中花	1946 年 5 月	前进	罗品超、卫少芳
144	战场风月	1946 年 5 月	前进	罗品超、卫少芳
145	人伦	1946 年 5 月	前进	罗品超、区楚翘
146	出谷黄莺	1946 年 7 月	双雄	陈锦棠、区倩明
147	金锤博银锤	1946 年 7 月	双雄	陈锦棠、新马师曾、李海泉、少新权
148	落红零雁	1946 年 7 月	胜利	马师曾、凤凰女、红线女、甘燕明

续表 1-1

序号	剧目	首演日期	剧团	主演
149	新舍子奉姑	1946年7月	双雄	陈锦棠、新马师曾
150	我为卿狂	1946年7月	胜利	马师曾、红线女
151	夜来香	1946年8月	龙凤	罗品超、余丽珍、白驹荣、李海泉
152	我若为王	1946年8月	龙凤	罗品超、余丽珍
153	赔了姑娘贴嫁妆	1946年9月	龙凤	罗品超、余丽珍
154	夜流莺	1946年10月	龙凤	白驹荣、余丽珍
155	碧血黄花	1946年10月	龙凤	白驹荣、李海泉、余丽珍、罗品超
156	泪满琼楼	1946年11月	龙凤	罗品超、余丽珍
157	凭栏十四年	1946年11月	龙凤	白驹荣、李海泉、余丽珍、罗品超
158	桃园抱月归	1946年11月	胜利	马师曾、红线女、韦剑芳、古耳顺
159	仕林祭塔	1946年12月	龙凤	新马师曾、余丽珍
160	龙凤喜相逢	1947年3月	龙凤	陈锦棠、余丽珍
161	两个烟精扫长堤	1947年3月	龙凤	陈锦棠、新马师曾
162	三月杜鹃魂	1947年3月	龙凤	新马师曾、余丽珍
163	故宫红叶恨	1947年3月	龙凤	新马师曾、余丽珍
164	丽春花	1947年4月	龙凤	新马师曾、余丽珍
165	阎瑞生	1947年4月	龙凤	陈锦棠、余丽珍
166	英雄本色	1947年5月	龙凤	陈锦棠、新马师曾
167	野火春风	1947年5月	龙凤	陈锦棠、新马师曾
168	夜雨入红楼	1947年5月	龙凤	新马师曾、余丽珍
169	牡丹花下坟	1947年6月	龙凤	陈锦棠、新马师曾
170	朱门绮梦	1947年6月	龙凤	李海泉、余丽珍
171	路遥知马力	1947年6月	龙凤	白驹荣、李海泉、余丽珍、罗品超
172	梁山伯与祝英台	1947年8月	龙凤	李海泉、余丽珍
173	南北二霸天	1947年10月	龙凤	新马师曾、余丽珍

续表 1-1

序号	剧目	首演日期	剧团	主演
174	龙潭盗玉妃	1947年11月	龙凤	新马师曾、余丽珍
175	无敌雄狮	1947年11月	光华	罗品超、余丽珍
176	禁城双痴虎	1947年11月	光华	罗品超、余丽珍
177	生死缘碰碑	1947年	艳海棠	陈锦棠、芬艳芳
178	斩龙遇仙记	1948年2月	光华	新马师曾、罗品超
179	天宫赐福	1948年2月	光华	罗品超、余丽珍
180	绿野仙鹅	1948年2月	光华	罗品超、余丽珍
181	桃花依旧笑将军	1948年2月	飞马	马师曾、谭玉真、白龙珠、刘克宣
182	花蝴蝶三气穿云燕	1948年4月	光华	罗品超、余丽珍
183	孙悟空大闹天宫	1948年4月	光华	罗品超、余丽珍
184	孙悟空大闹天宫（下卷）	1948年4月	光华	罗品超、余丽珍
185	岳飞出世	1948年4月	光华	罗品超、余丽珍
186	孟姜女哭崩长城	1948年5月	光华	罗品超、余丽珍
187	双艳朝皇	1948年5月	光华	罗品超、余丽珍
188	打破玉笼惊彩凤	1948年5月	光华	罗品超、余丽珍
189	上苑流莺	1948年5月	光华	罗品超、余丽珍
190	同是天涯沦落人	1948年6月	光华	罗品超、余丽珍
191	曾经沧海难为水	1948年6月	光华	罗品超、余丽珍
192	颠婆寻仔	1948年6月	花锦绣	新马师曾、谭兰卿
193	月上柳梢头	1948年9月	非凡响	何非凡、凤凰女、楚岫云、丁公醒
194	铁马银婚	1948年9月	雄风	罗品超、上海妹
195	天堂地狱再相逢	1948年10月	雄风	罗品超、上海妹
196	嫦娥奔月	1948年10月	雄风	罗品超、上海妹
197	七侠五义	1948年10月	雄风	罗品超、上海妹
198	七侠五义二本	1948年10月	雄风	罗品超、上海妹
199	落花犹似坠楼人	1948年10月	雄风	罗品超、上海妹
200	梦中人隔九重天	1948年11月	雄风	罗品超、上海妹
201	海棠花下箱尸案	1948年12月	觉光	薛觉先、余丽珍

续表 1-1

序号	剧目	首演日期	剧团	主演
202	黄花四烈士	1948 年 12 月	觉光	薛觉先、余丽珍
203	秦庭初试燕新声	1949 年 1 月	燕新声	新周榆林、石燕子、陈露薇
204	春归五凤楼	1949 年 1 月	觉光	薛觉先、余丽珍
205	六盗绮罗香	1949 年 2 月	觉光	薛觉先、余丽珍
206	南宋莺花台	1949 年 2 月	觉光	薛觉先、余丽珍
207	胭脂虎	1949 年 4 月	光华	麦炳荣、孔绣云
208	地狱金龟	1949 年 4 月	光华	麦炳荣、孔绣云
209	红裙艳	1949 年 5 月	光华	石燕子、余丽珍
210	啼笑断肠碑	1949 年 5 月	新世界	陈燕棠、罗丽娟
211	琵琶行	1949 年 5 月	新世界	罗剑郎、罗丽娟
212	新小青吊影	1949 年 6 月	新世界	梁醒波、谭玉真
213	夜吊白芙蓉	1949 年 6 月	新世界	罗剑郎、罗丽娟
214	文姬归汉	1949 年 7 月	艳海棠	罗家权、芳艳芬
215	断肠碑	1949 年 7 月	新世界	新马师曾、谭玉真
216	新客途秋恨	1949 年 7 月	新世界	新马师曾、谭玉真
217	四郎探母	1949 年 8 月	新世界	新马师曾、谭玉真
218	金瓶梅	1949 年 8 月	锦添花	陈锦棠、罗丽娟
219	红粉飘零	1949 年 8 月	新东方	马师曾、红线女
220	孀魂偷会牡丹亭	1949 年 9 月	艳海棠	罗家权、芳艳芬
221	生死缘	1949 年 9 月	艳海棠	罗家权、芳艳芬
222	我为卿题烈女碑	1949 年 9 月	艳海棠	罗家权、芳艳芬
223	宝玉失通灵	1949 年 10 月	新马	新马师曾、廖侠怀
224	昆仑奴夜盗红绡	1949 年 11 月	锦添花	陈锦棠、红线女
225	血海峰	1949 年 11 月	锦添花	陈锦棠、红线女
226	新海盗名流	1949 年 11 月	锦添花	陈锦棠、红线女
227	新粉面十三郎	1949 年 12 月	觉华	薛觉先、上海妹
228	红线盗盒	1949 年	锦添花	陈锦棠、红线女
229	粉城骚侠	1950 年 1 月	锦添花	陈锦棠、红线女
230	欲海双痴	1950 年 1 月	锦添花	陈锦棠、红线女

续表 1-1

序号	剧目	首演日期	剧团	主演
231	三喜同堂	1950年1月	新世界	薛觉先、谭玉真
232	惹火朱唇万骨枯	1950年1月	锦添花	陈锦棠、芳艳芬
233	十载繁华一梦销	1950年1月	新世界	薛觉先、谭玉真
234	荡寇三雄	1950年2月	锦添花	陈锦棠、芳艳芬
235	嫡庶之间难为母	1950年2月	新世界	薛觉先、谭玉真
236	义薄云天	1950年2月	碧云天	罗品超、邓碧云
237	艳丽海棠迎新岁	1950年2月	锦添花	陈锦棠、芳艳芬
238	万里长城	1950年2月	新龙凤	黄鹤声、秦小梨
239	双燕喜临门	1950年2月	锦添花	陈锦棠、芳艳芬
240	董小宛	1950年3月	锦添花	陈锦棠、芳艳芬
241	卿须怜我我怜卿	1950年3月	锦添花	陈锦棠、芳艳芬
242	彩鸾盗婚	1950年3月	新世界	薛觉先、谭玉真
243	法网哀鸿	1950年4月	新世界	梁醒波、罗丽娟
244	复活情魔	1950年4月	新世界	薛觉先、廖侠怀
245	血海红鹰	1950年4月	锦添花	陈锦棠、芳艳芬
246	花蕊夫人	1950年4月	锦添花	陈锦棠、上海妹
247	扑火春蛾	1950年5月	锦添花	陈锦棠、上海妹
248	蛇蝎两孤儿	1950年5月	锦添花	陈锦棠、芳艳芬
249	金碧辉煌	1950年5月	碧云天	罗品超、邓碧云
250	红菱血	1950年5月	碧云天	罗品超、邓碧云
251	唐宫金粉狱	1950年5月	碧云天	罗品超、邓碧云
252	新坠珠崖	1950年6月	碧云天	罗品超、邓碧云
253	汉武帝梦会卫夫人	1950年6月	觉先声	薛觉先、芳艳芬
254	罪恶锁链	1950年6月	觉先声	薛觉先、芳艳芬
255	吴宫郑旦斗西施	1950年7月	大前程	黄千岁、上海妹
256	可怜天下父母心	1950年7月	大前程	黄千岁、上海妹
257	欲海鹃魂	1950年7月	大前程	黄千岁、上海妹
258	胭脂红泪	1950年7月	新世界	薛觉先、余丽珍
259	秦娥梦断秦楼月	1950年8月	大前程	黄千岁、上海妹
260	隋宫十载菱花梦	1950年9月	锦添花	陈锦棠、芳艳芬

续表 1-1

序号	剧目	首演日期	剧团	主演
261	火雁啼莺	1950年9月	锦添花	陈锦棠、芳艳芬
262	裙带尊荣裙带疯	1950年9月	新东方	马师曾、红线女
263	血掌红莲	1950年9月	锦添花	陈锦棠、芳艳芬
264	魂化瑶台夜合花	1950年10月	大龙凤	新马师曾、芳艳芬
265	一曲凤来仪	1950年10月	大龙凤	新马师曾、芳艳芬
266	韩信一怒斩虞姬	1950年10月	大龙凤	新马师曾、芳艳芬
267	一寸相思一寸灰	1950年10月	大龙凤	新马师曾、芳艳芬
268	火网梵宫十四年	1950年10月	锦添花	陈锦棠、芳艳芬 任剑辉、白雪仙
269	枭巢孤鹜	1950年11月	锦添花	陈锦棠、芳艳芬
270	袈裟难掩离鸾恨	1950年11月	锦添花	陈锦棠、芳艳芬
271	虎吻幽兰	1950年11月	锦添花	陈锦棠、芳艳芬
272	在天愿为比翼鸟	1950年11月	大龙凤	新马师曾、芳艳芬
273	元顺帝夜祭凝香儿	1950年12月	大龙凤	新马师曾、芳艳芬
274	万里云山一雁归	1950年12月	大龙凤	新马师曾、芳艳芬
275	横霸长江血芙蓉	1950年12月	锦添花	陈锦棠、芳艳芬
276	情花浴血向斜阳	1951年1月	锦添花	陈锦棠、芳艳芬
277	禁巢粉蝶悼鹃红	1951年1月	锦添花	陈锦棠、芳艳芬
278	彩凤还巢	1951年1月	大光明	关影怜、任剑辉
279	锦艳同辉午雪海	1951年2月	锦添花	陈锦棠、芳艳芬
280	雍正皇与年羹尧	1951年2月	锦添花	陈锦棠、上海妹
281	春莺盗御香	1951年2月	锦添花	陈锦棠、上海妹
282	雪岭梅魂	1951年2月	锦添花	陈锦棠、上海妹
283	蛮子怒吞蛮母血	1951年2月	锦添花	陈锦棠、上海妹
284	孤臣血浴孤星泪	1951年3月	大龙凤	黄千岁、芳艳芬
285	龙潭血葬夜明珠	1951年3月	大龙凤	陈锦棠、芳艳芬
286	一枝梨花春带雨	1951年3月	大龙凤	黄千岁、芳艳芬
287	郑庄公掘地见母	1951年4月	锦添花	陈锦棠、红线女
288	玉女凡心	1951年4月	大中华	何非凡、红线女
289	歌残血雁飘	1951年4月	大中华	何非凡、红线女

续表 1-1

序号	剧目	首演日期	剧团	主演
290	青磬红鱼非泪影	1951 年 5 月	大中华	何非凡、红线女
291	艳阳丹凤	1951 年 5 月	大龙凤	芳艳芬、任剑辉
292	一弯眉月伴寒衾	1951 年 6 月	大龙凤	芳艳芬、任剑辉
293	冰山火凤凰	1951 年 6 月	大三元	桂名扬、红线女
294	一片冰心在玉壶	1951 年 6 月	大龙凤	芳艳芬、任剑辉
295	艳曲梵经	1951 年 6 月	大四喜	何非凡、芳艳芬
296	还君明珠双泪垂	1951 年 7 月	大四喜	何非凡、芳艳芬
297	锦湖艳姬	1951 年 7 月	锦添花	陈锦棠、芳艳芬
298	廿载红裳恨	1951 年 8 月	锦添花	陈锦棠、芳艳芬
299	杨花攀折销魂柳	1951 年 8 月	锦添花	陈锦棠、芳艳芬
300	节妇可怜宵	1951 年 8 月	锦添花	陈锦棠、芳艳芬
301	蒙古香妃	1951 年 8 月	大龙凤	何非凡、芳艳芬
302	一自落花成雨后	1951 年 9 月	大龙凤	何非凡、芳艳芬
303	月落乌啼霜满天	1951 年 9 月	大龙凤	何非凡、芳艳芬
304	三十年梵宫琴恋	1951 年 9 月	大罗天	何非凡、芳艳芬
305	似曾相识燕归来	1951 年 9 月	锦添花	陈锦棠、罗丽娟
306	红泪袈裟	1951 年 9 月	大罗天	何非凡、芳艳芬
307	毒金莲	1951 年 10 月	锦添花	陈锦棠、罗丽娟、任剑辉
308	风流夜合花	1951 年 10 月	大罗天	何非凡、芳艳芬
309	仙女牧羊	1951 年 10 月	大金龙	马师曾、红线女
310	假凤戏游龙	1951 年 10 月	大金龙	陈锦棠、红线女
311	屠城鹣鲽泪	1951 年 11 月	大金龙	马师曾、红线女
312	一剑能消天下仇	1951 年 11 月	大四喜	新马师曾、谭玉真
313	金面如来	1951 年 11 月	大四喜	新马师曾、谭玉真
314	摇红烛化佛前灯	1951 年 12 月	普长春	何非凡、红线女
315	蛮女催妆嫁玉郎	1951 年 12 月	普长春	何非凡、红线女
316	花木兰	1952 年 2 月		
317	鸾凤换香巢	1952 年 2 月	大欢喜	何非凡、邓碧云
318	汉宫蝴蝶梦	1952 年 3 月	喜临门	何非凡、邓碧云

续表 1-1

序号	剧目	首演日期	剧团	主演
319	夜夜念奴娇	1952年4月	喜临门	何非凡、邓碧云
320	彩云仙子闹禅台	1952年7月	大欢喜	何非凡、邓碧云
321	玉女怀胎十八年	1952年7月	大好彩	黄千岁、邓碧云
322	望帝迎归九凤屏	1952年8月	金凤屏	芳艳芬、任剑辉
323	一枝红艳露凝香	1952年8月	金凤屏	芳艳芬、任剑辉
324	汉苑玉梨魂	1952年8月	金凤屏	芳艳芬、任剑辉
325	一楼风雪夜归人	1952年9月	金凤屏	芳艳芬、任剑辉
326	再世重温金凤缘	1952年9月	金凤屏	芳艳芬、任剑辉
327	梨涡一笑九重冤	1952年9月	金凤屏	白玉棠、芳艳芬
328	艳女情颠假玉郎	1952年9月	金凤屏	白玉棠、芳艳芬
329	千里携婵	1952年9月	金凤屏	白玉棠、芳艳芬
330	郎心如铁	1952年10月	锦添花	陈锦棠、邓碧云
331	三百日鱼水欢情	1952年10月	锦添花	陈锦棠、邓碧云
332	杨乃武与小白菜	1952年10月	锦添花	陈锦棠、邓碧云
333	杨乃武与小白菜（下集）	1952年10月	锦添花	陈锦棠、邓碧云
334	一点灵犀化彩虹	1952年11月	金凤屏	黄千岁、芳艳芬
335	梦断香销四十年	1952年11月	金凤屏	芳艳芬、任剑辉
336	红楼二尤	1952年11月	金凤屏	芳艳芬、任剑辉
337	蓬门未识绮罗香	1952年11月	金凤屏	芳艳芬、任剑辉
338	汉苑梨花三月浓	1952年12月	梨园乐	黄千岁、罗艳卿
339	金凤迎春	1953年2月	金凤屏	芳艳芬、任剑辉
340	普天同醉贺新年	1953年2月	金凤屏	芳艳芬、任剑辉
341	艳滴海棠红	1953年2月	金凤屏	芳艳芬、任剑辉
342	五福齐来锦绣家	1953年2月	大五福	何非凡、红线女
343	一年一度燕归来	1953年3月	金凤屏	芳艳芬、任剑辉
344	啼莺惊破前生梦	1953年3月	金凤屏	芳艳芬、任剑辉
345	金凤再开屏	1953年4月	金凤屏	芳艳芬、任剑辉
346	香销十二美人楼	1953年4月	大好彩	陈锦棠、芳艳芬
347	神女有心空解珮	1953年4月	大好彩	陈锦棠、芳艳芬
348	大明英烈传	1953年8月	鸿运	陈锦棠、任剑辉

续表 1-1

序号	剧目	首演日期	剧团	主演
349	富士山之恋	1953年8月	鸿运	陈锦棠、任白
350	还君昔日烟花泪	1953年8月	鸿运	陈锦棠、任剑辉
351	赖婚（赖婚记）	1953年9月	鸿运	陈锦棠、任剑辉
352	复活	1953年9月	鸿运	陈锦棠、任剑辉
353	燕子衔来燕子笺	1953年9月	鸿运	陈锦棠、任剑辉
354	情困深宫二十年	1953年10月	大好彩	陈锦棠、陈艳侬
355	天降火麒麟	1953年10月	大好彩	陈锦棠、陈艳侬
356	愿作长安脂粉奴	1953年11月	大好彩	陈锦棠、陈艳侬
357	醉打金枝戏玉郎	1953年11月	大好彩	陈锦棠、陈艳侬
358	忽必烈大帝	1953年12月	大好彩	陈锦棠、冲天凤
359	红了樱桃醉了心	1953年12月	鸿运	陈锦棠、任剑辉
360	魂绕巫山十二重	1954年1月	鸿运	陈锦棠、任剑辉
361	错把银灯照玉郎	1954年1月	鸿运	陈锦棠、任剑辉
362	艳阳长照牡丹红	1954年2月	新艳阳	黄千岁、芳艳芬
363	程大嫂	1954年2月	新艳阳	黄千岁、芳艳芬
364	莎乐美之恋	1954年2月	鸿运	陈锦棠、白雪仙
365	紫气东来花满楼	1954年2月	鸿运	陈锦棠、任剑辉
366	万世流芳张玉乔	1954年4月	新艳阳	陈锦棠、芳艳芬
367	乱世嫦娥	1954年9月	新艳阳	陈锦棠、芳艳芬
368	春灯羽扇恨	1954年9月	新艳阳	陈锦棠、芳艳芬
369	一代名花花溅泪	1954年9月	新艳阳	陈锦棠、芳艳芬
370	难续空门未了情	1954年10月	新艳阳	陈锦棠、芳艳芬
371	锦城脂粉贼	1954年11月	锦城春	陈锦棠、陈艳侬
372	铁马骝情伏九花娘	1954年11月	锦城春	陈锦棠、陈艳侬
373	杀嫂英娥传	1954年11月	锦城春	陈锦棠、陈艳侬
374	病美人雪夜渡檀郎	1954年12月	锦城春	陈锦棠、陈艳侬
375	胭脂泪洒战袍红	1954年12月	锦城春	陈锦棠、陈艳侬
376	铁马骝情伏九花娘（续集）	1954年12月	锦城春	陈锦棠、陈艳侬

续表 1-1

序号	剧目	首演日期	剧团	主演
377	铁马骝情伏九花娘（大结局）	1954 年 12 月	锦城春	陈锦棠、陈艳侬
378	壮士魂销帐下歌	1954 年 12 月	大世界	陈锦棠、罗丽娟
379	玉女换双城	1954 年 12 月	大世界	陈锦棠、罗丽娟
380	扬鞭敲碎海棠花	1955 年 1 月	大世界	陈锦棠、罗丽娟
381	阳春白雪雨增辉	1955 年 1 月	多宝	任剑辉、白雪仙
382	真假春莺戏艳阳	1955 年 1 月	新艳阳	陈锦棠、芳艳芬
383	花都绮梦	1955 年 1 月	多宝	任剑辉、白雪仙
384	鸿运喜当头	1955 年 2 月	多宝	任剑辉、白雪仙
385	一入侯门深似海	1955 年 2 月	新艳阳	陈锦棠、芳艳芬
386	李仙传	1955 年 2 月	多宝	任剑辉、白雪仙
387	胭脂（枇杷）巷口故人来	1955 年 2 月	多宝	任剑辉、白雪仙
388	倾国名花盛世才	1955 年 3 月	艳阳红	新马师曾、陈艳侬
389	红梅阁上夜归人	1955 年 3 月	艳阳红	新马师曾、陈艳侬
390	海角孤臣血浪花	1955 年 3 月	艳阳红	新马师曾、陈艳侬
391	三月孤魂九月回	1955 年 5 月	同庆	黄千岁、邓碧云
392	雄寡妇	1955 年 5 月	同庆	黄千岁、邓碧云
393	倾国名花	1955 年 6 月	艳阳红	新马师曾、陈艳侬
394	汉女贞忠传	1955 年 7 月	新艳阳	陈锦棠、芳艳芬
395	初为人母	1955 年 9 月	多宝	任剑辉、白雪仙
396	风筝误	1955 年 9 月	多宝	任剑辉、白雪仙
397	三年一哭二郎桥	1955 年 9 月	多宝	任剑辉、白雪仙
398	豫让复仇记	1955 年 10 月	锦添花	陈锦棠、罗丽娟
399	还卿一把吴钩剑	1955 年 10 月	锦添花	陈锦棠、罗丽娟
400	隋宫镜花缘	1955 年 10 月	锦添花	陈锦棠、罗丽娟
401	西厢记	1955 年 12 月	利荣华	何非凡、白雪仙
402	珍珠塔	1955 年 12 月	利荣华	何非凡、白雪仙
403	琵琶记	1956 年 1 月	利荣华	任剑辉、白雪仙
404	跨凤乘龙	1956 年 2 月	利荣华	任剑辉、白雪仙

续表 1-1

序号	剧目	首演日期	剧团	主演
405	烟花引蝶来	1956年2月	利荣华	任剑辉、白雪仙
406	贩马记（桂枝告状）	1956年2月	利荣华	任剑辉、白雪仙
407	金雀奇缘	1956年2月	利荣华	任剑辉、白雪仙
408	一盏春灯照玉郎	1956年2月	利荣华	任剑辉、白雪仙
409	西施	1956年4月	新艳阳	任剑辉、芳艳芬
410	洛神	1956年4月	新艳阳	陈锦棠、芳艳芬
411	红楼梦	1956年6月	仙凤鸣	任剑辉、白雪仙
412	英雄掌上野荼薇	1956年7月	仙凤鸣	任剑辉、白雪仙
413	唐伯虎点秋香	1956年7月	仙凤鸣	任剑辉、白雪仙
414	六月雪	1956年9月	新艳阳	任剑辉、芳艳芬
415	香罗冢	1956年11月	丽声	陈锦棠、吴君丽
416	牡丹亭惊梦	1956年11月	仙凤鸣	任剑辉、白雪仙
417	穿金宝扇	1956年12月	仙凤鸣	任剑辉、白雪仙
418	春香传	1956年	新艳阳	陈锦棠、芳艳芬
419	秦香莲	1956年	新艳阳	陈锦棠、芳艳芬
420	新璇宫艳史	1956年	新艳阳	陈锦棠、芳艳芬
421	双珠凤	1957年1月	丽声	麦炳荣、吴君丽
422	花田八喜	1957年1月	仙凤鸣	任剑辉、白雪仙
423	蝶影红梨记	1957年2月	仙凤鸣	任剑辉、白雪仙
424	帝女花	1957年6月	仙凤鸣	任剑辉、白雪仙
425	紫钗记	1957年8月	仙凤鸣	任剑辉、白雪仙
426	斩狐遇妖记	1957年11月	锦添花	陈锦棠、罗艳卿
427	红菱巧破无头案	1957年12月	锦添花	陈锦棠、罗艳卿
428	双仙拜月亭	1958年1月	丽声	何非凡、吴君丽
429	醋娥传	1958年2月	锦添花	陈锦棠、吴君丽
430	九天玄女	1958年3月	仙凤鸣	任剑辉、白雪仙
431	白蛇传	1958年3月	新艳阳	新马师曾、芬艳芳
432	王昭君	1958年5月	香港东区妇女福利会	陈树渠夫人、李子农夫人
433	蛇女忏情恨	1958年5月	快乐	陈锦棠、秦小梨

续表 1-1

序号	剧目	首演日期	剧团	主演
434	白兔会	1958年6月	丽声	麦炳荣、吴君丽
435	王佐断臂	1958年6月	丽声	何非凡、吴君丽
436	香囊记	1958年6月	丽声	麦炳荣、吴君丽
437	花月东墙记	1958年6月	牡丹红	何非凡、罗丽娟
438	西楼错梦	1958年9月	仙凤鸣	任剑辉、白雪仙
439	百花亭赠剑	1958年10月	丽声	何非凡、吴君丽
440	铁弓奇缘	1958年12月	孖宝	陈宝珠、梁宝珠
441	雪蝶怀香记	1959年2月	快乐	何非凡、吴君丽
442	美人计	1959年2月	梨园香	麦炳荣、秦小梨
443	义胆忠魂节烈花	1959年3月	梨园香	麦炳荣、秦小梨
444	血罗衫	1959年8月	丽声	何非凡、吴君丽
445	凡夫碧侣两情深		非凡响	何非凡、邓碧云
446	再世红梅记	1959年9月	仙凤鸣	任剑辉、白雪仙
447	三审状元妻	—	—	—
448	借夫一年后	—	—	—

第二章 唐涤生对前人作品的取材与情节改编

唐涤生创作的剧本有着鲜明的艺术个性和艺术特色，他擅长从古今中外的其他艺术样式中取材，尤其善于对古代的作品进行现代化改编。唐涤生创作剧本选材有着极大的自由度，在他看来，古今中外的题材都可以被改成粤剧，都可以用粤剧的形式来表现。其中，最重要也最有代表性的是对古典戏曲的取材以及对原著情节、主题的改编。

粤剧的源头在明代南戏，是一种从中国古典戏曲中历经演变，一直发展到现代的地方戏曲。南戏起源于北宋末年的温州，南宋年间盛于江浙一带。这种戏剧样式本来只是一种粗陋的民间乡野小调，但由于南宋商业发达、经济繁荣，市民的娱乐需求日益增加，南戏便得以在江南地区流行开来。元朝，杂剧与南戏继续并存。元杂剧在北方的金院本和说唱诸宫调的基础上发展到巅峰，成为元代最为突出的文化样式。而比起在文学性、舞台艺术性方面都高度成熟的杂剧，南戏起初相对落后，但也很快获得长足发展。明代南戏繁荣，戏班林立，竞争很大，有不少戏班就到外地演出，拓展市场。明代中期就有戏班进入广东演出，被称为"外江班"。广东人把各种"外江班"带来的戏曲技艺兼容并蓄，并加以本土化，逐渐发展成粤剧。中国古典戏曲对粤剧影响很大，而唐涤生对中国古典戏曲十分熟悉，这是他进行粤剧创作最大也最重要的题材宝库。下面介绍几部唐涤生改编剧的经典代表作。

第一节 《帝女花》《紫钗记》的情节改编

一、《帝女花》的情节改编

唐涤生粤剧中最为人熟知的"任白戏宝"《帝女花》，取材自清代黄燮清的戏曲《帝女花》。改编后的唐本《帝女花》于1957年6月7日在利舞台

戏院首演，为仙凤鸣剧团第四届新剧，分别于1959年与1976年被拍成电影。

黄燮清（1805—1864），原名宪清，字韵甫，号韵珊，又号吟香诗舫主人，浙江海盐武原镇人。清代中后期诗人、剧作家。道光十五年（1835年）考中举人，曾任实录馆誊录、宜都县令、松滋知县。其一生著述颇多，其中戏曲作品有《倚晴楼七种曲》。史书记载："燮清颖敏过人，才思秀丽，诗格不名一家，尤工倚声，所撰乐府诸词，流播人口，时比之尤侗。"① 《帝女花》是黄燮清年轻时所作，道光十一年（1831年），26岁的黄燮清乡试落第，满心都是落拓不平之情，于是想借戏曲一展才华，并抒发情怀。黄燮清自述创作主旨："援少陵咏怀之例，写太真丝竹之情。叙作四万言，分二十阕。声捐靡曼，不同燕子吟笺；事涉盛衰，窃比桃花画扇。"② 从他的自述里可以看到，作者创作这部戏曲，主旨并非颂扬爱情，而是与孔尚任《桃花扇》相类，旨在以戏曲形式对明清易代的历史进行记录。他希望用像杜甫那样的"诗史"之笔，在那个改朝换代、天崩地裂的时代中，选取历史转变的关键人物和事件，通过明朝公主与驸马的悲剧故事，抒发朝代兴亡之叹，总结明亡的原因，批判奸臣祸国、寇盗殃民。

黄燮清的《帝女花》，立意在悼念明亡，他笔下的长平公主和驸马周世显带着强烈的亡国之痛。全剧开头，长平公主和周世显身为天女金童，不知人间情为何物，暗示了本剧并非以刻画男女情爱为主。在第二出《宫叹》，当公主得知自己被许配给太仆之子周世显，并没有表现出对爱情和婚姻的期许，反应比较平淡：

（旦）母后，方今国家多故，戎务倥偬，当以天下大事为重。儿女婚姻，尚可俟之异日，何苦这等急迫呵。

【前腔】苍鹰击殿飞，铁骑连云起。破坏乾坤，急切难收拾。况且目下闻得这些百姓们，纷纷避难，室家不能相顾。对此茫茫，尤为心痛。民间夫与妻，尽流离，那里有双宿双飞命共依。念孩儿呵，不能做平阳跃马亲锋矢，忍学那嬴女骑凤赋倡随。艰难际，红裙嫁杏不妨迟。颤巍巍一座城池，乱横横一个朝坪，且慢议因缘事。

① 《清史列传·文苑传》之《黄燮清传》，中华书局1987年版，第19册，第6048页。
② 〔清〕黄燮清：《帝女花》之《自序》，载《倚晴楼七种曲》第二册，同治四年刊本，西泠印社出版社2014年影印。

母后走后,公主又唱:

【前腔】眉衔一段悲,语杂三分喜。有个人儿,添入心窝里。婚姻值乱离,好惊疑,向烽火堆中系彩丝。惟愿取聘钱十万充军费,不烦他宫女三千作嫁衣。朱徽妮吓朱徽妮,你虽身有所归,只是又添许多挂碍了。从今起,便庄生化蝶也向他飞。渺茫茫一点情儿,荡悠悠一缕魂儿,须索要跟随你。

公主满心记挂的是国难当头,甚至说出宁愿把聘礼充作军费,最后流露出对这段盲婚哑嫁的婚姻的迷茫。

而在第三出《伤乱》,公主与驸马大婚在即,周世显只陈述了一句前文"蒙圣上招为驸马,许以坤兴公主下嫁",便整出戏都抒发忧国忧民的叹息,只在最后担心了一句"一旦京城失守,我那公主不知怎生结局?恐求为民间女不可得矣"。

在第八出《哭墓》,京城沦陷,皇室忠臣死难,奸臣开门迎寇、纷纷向新主邀功,丑态百出。公主死而复生,连太监都对周世显说"想是驸马爷与公主良缘未了",但周世显得知公主尚在人间的消息,第一反应却并不是立刻找寻公主,而是态度犹豫:

【山坡羊】恨迷茫,秋魂散去;苦牵缠,东风留住;美因缘,今生未酬;好氤氲,再接连枝树。且住!公主虽则重生,只是如今干戈扰攘,彼此飘流,怎得再续前盟,克谐新好?仔细思量,好难摆布也。……天色已晚,高童随俺回去罢。

他对于"再续前盟,克谐新好"并没有坚定的决心,也没有在乱世中安心照顾公主的责任感。后来他打听到公主迁至维摩庵带发修行,也没有前往寻访。长平在尼庵一年有余,上表清帝意欲皈依佛门。清帝没有应允,下令寻访驸马。直到第十四出《尚主》,公主、驸马在拜堂之时才首次碰面;到第十五出《觞叙》,二人才首次对话,有了真正的交流。然而,婚后两人刚开始感情交流,第十七出《香夭》马上就面临死别。黄氏《帝女花》共20出,直到剧情过半,男女主人公才见面,两人真正有交流的仅《觞叙》《香夭》两出,感情戏份实在相当薄弱。剧中每一出都有大段的兴亡之叹,如第二十出《散花》,作者再次借剧中人物的口吻回顾前尘往事,慨叹明朝300

余年天下无人挽回，终究是盛衰递嬗、气数使然。这样的写法，表明了作者以曲志史的中心思想。

黄本《帝女花》名声不显，但唐涤生却取材它来改编，甚至使粤剧《帝女花》家喻户晓，成为诸多粤剧中名声最响亮的一出戏。唐涤生曾经专门撰文《我为什么选编〈帝女花〉和〈紫钗记〉》，其中解释选择黄本《帝女花》来改编的原因：

> 《帝女花》是清代大词家黄韵珊的著作，描写历朝遭遇最惨的一位宫主①——长平公主和驸马周世显的复合史，它比最近英格烈褒曼所演的帝俄宫主还悲惨百倍，内容在这部特刊里已经介绍得很详尽了，我有一个感觉，便是"仙凤鸣"历届演出成功的剧作，都是极文艺和抒情的作品，例如《牡丹亭·惊梦》《蝶影红梨记》等，我很想找一部有着良好主题的宫闱剧本来调剂一下……②

唐涤生对黄本《帝女花》的改编有两个突出的特点，其一是把黄本的家国政治主题改写为爱情主题。唐涤生《帝女花》取材自黄本，连戏名也沿袭不变，却一改黄本《帝女花》的主旨，专门歌颂男女主人公的爱情。唐本一开场就写了长平公主与周世显见面，在月华殿含樟树下订盟。长平公主诗云："双树含樟傍凤楼，千年合抱未曾休。但得连理青葱在，不向人间露白头。"周世显酬曰："合抱连枝倚凤楼，人间风雨几时休。在生愿为比翼鸟，到死应如花并头。"③ 通过赋诗唱和，在明朝覆灭时他请求与公主一同殉难，而公主在被刺之前也和驸马有感情交流，二人表现出患难同甘苦的情深义重。而唐涤生又不让二人感情顺利发展，故意设置误会，《庵遇》中几番试探最后相认，二人误会解除，感情进一步发展。最后，在清帝厚葬崇祯帝、释放狱中太子之后，夫妻在合卺交杯的同时双双服毒自尽于含樟树下，与戏剧开头的爱情盟誓首尾呼应，使爱情主题更为鲜明突出，更符合现代观众的审美趣味。因此1957年6月，仙凤鸣剧团在香港利舞台首演唐涤生编剧的《帝女花》，创下连续24场座无虚席的历史记录。

其二，唐涤生在黄本的基础上合理地丰富情节，尤其注重对各种心理细

① 叶本原文为"宫主"。
② 卢玮銮主编：《姹紫嫣红开遍——良辰美景仙凤鸣》（卷一），三联书店（香港）有限公司1995年版，第75页。
③ 赖宇翔选编：《唐涤生作品选集》，珠海出版社2007年版，第61-62页。

节的交代。在国破家亡的大背景下，唐涤生把周世显与长平公主的诸多细微心理通过演员的台词与行为表现出来，凸显了人物的性格。比如：

> （世显觉得道姑酷似宫主食住谱子台口白）咦？点解呢个道姑咁似已经死咗嘅个长平宫主呢，莫不是宫主幽魂现眼？（介）唔会嘅，就算系宫主幽魂现眼，又点会道姑打扮，（介）世间上虽有相同之貌，决无相似之形，莫不是宫主假托夭亡避世，尚在人间？（一才介）呀，我记得叻，想宫主夭亡之日，本是我殉爱之时，周家瑞兰曾经有一句相关说话，佢话有缘生死能相会，无缘对面不相逢。哦，莫不是有蹊跷在内，（介）等我叩门一问。（先锋钹）唔，呢处系青莲界，庵堂地，还须稍存礼貌，不能造次。（斯斯文文上前敲门摄三下小锣）（叶绍德本第96页）

周世显见到一道姑酷似长平公主，其心理反应首先是惊奇，所以不由自主地"咦"了一声。然后马上产生疑问，为何会这么像呢？难道是鬼魂？然后立刻否定了自己的推测，因为鬼魂不会作道姑打扮。到此，周世显已经从一开始出自感性思维的惊奇情绪中走了出来，进入了理性思维，运用逻辑去分析判断，得出的结论是长平尚在人间。不过这个推论太出乎意料，他虽然分析出来，但不敢相信，仍抱有怀疑。然后转念想起周瑞兰说过的一语双关的话，更佐证了自己的判断。周世显生出过去追问的想法，去追问的想法出自对长平公主的真爱，本来是极为冲动的，如果换了一个人，说不定就会不管不顾冲上前去，但周世显生出冲动立刻又压抑着冲动，要"稍存礼貌，不能造次"，唐涤生安排他的动作是"斯斯文文上前敲门"。这么细致的心理描写和动作描写既符合人物身份，又合乎逻辑；既加强了人物的真实性，又突出了人物的性格。

二、《紫钗记》的情节改编

无独有偶，唐涤生《紫钗记》取材于明代汤显祖《紫钗记》。唐本《紫钗记》于1957年8月30日在利舞台戏院首演，为仙凤鸣剧团第五届新剧，分别于1959年及1978年被拍成电影。

汤显祖根据唐代蒋防的传奇小说《霍小玉传》创作了《紫箫记》，后来又在《紫箫记》的基础上创作了更为成熟的《紫钗记》，全本53出，与《牡丹亭》《南柯记》《邯郸记》合称"临川四梦"。

汤本《紫钗记》故事梗概是：

陇西才子李益在长安游学，尚未娶亲，托鲍四娘为他寻觅佳配。四娘想到霍王府的霍小玉，年方十六，才貌俱佳，而且四娘又是小玉的歌舞教师，便想将小玉介绍给李益。她听说小玉要在元宵节去观灯，便约请李益也去观赏。元宵节这晚，小玉不小心将头上的紫钗挂在梅树梢上，正好被李益捡到。小玉发觉钗子丢失，忙来寻找，就这样见到了李益。小玉已从鲍四娘处听过李益的才名，今一相见，更觉李益可爱，求还玉钗，李益却说，要找个媒人送还。第二天，鲍四娘受李益之托前去说亲。四娘手持紫玉钗，说李益托她来求婚，小玉欢喜地答应了这门亲事。在一个良辰吉日，小玉和李益顺利完婚，婚后二人情深意浓，十分恩爱。

其后，李益为参加科举考试，前赴洛阳，二人忍痛分别。李益一举高中，兴冲冲地回长安与小玉相聚。但当朝权贵卢太尉打算将李益招为女婿，令其去太尉府相见，因为李益不去卢府，得罪了卢太尉，被贬黜到玉门关任职。玉门关是唐朝边塞之地，十分遥远，小玉和李益不得不再次挥泪离别。

不死心的卢太尉仍然想招李益为女婿，但李益推说已有妻子，坚决不从。卢太尉把李益软禁起来，又派人送信给小玉，说李益已招赘在卢府。小玉接到假信，十分伤心，怨恨李益薄情，但又不太相信。为了寻访李益，家产耗尽，最后又变卖了信物紫玉钗，玉钗恰好被卢府买去。卢太尉得知此钗乃李、霍二人的定情物，就命人扮作鲍四娘的姐姐鲍三娘，把紫钗交给李益。李益见钗大惊，假扮的鲍三娘说小玉已另嫁他人，才变卖此钗，劝说李益答应卢太尉的要求。李益痛心疾首，但仍然没有答应卢太尉提出的婚事。

一位叫作黄衫客的侠士听说了这件事，有意帮助二人。在他的精心安排下，李益和小玉终于相见，才知一切都是卢太尉所为。黄衫客又把卢太尉专权、李益和小玉受屈一事参奏主上，最后主上降旨：加封李益为集贤殿学士和鸾台侍郎，霍小玉为太原郡夫人。

唐涤生在该故事的基本主干和人物设定的基础上进行了改编，主要情节为：

陇西人李益，流寓长安新明里，立春之日，和义兄崔允明、义弟韦夏卿往郊外游玩，途中恰遇卢太尉父女。卢家五小姐见李益俊美，暗生爱慕之心，并暗示父亲招李益为东床快婿。李益以萍水相逢，岂能即结凤鸾，遂婉言拒之。

各人分别登途，畅其所欲，李益等人随后游至胜业坊，途中拾得紫钗一枝，知是霍王千金霍小玉之物，遂借还钗之便，李霍二人共结秦晋之好。

卢太尉得悉其事，便借故把李益流放塞外，以拆散一双恩爱鸳鸯，李霍

二人折柳阳关，依依话别。三年后，卢太尉召李益返京，要崔允明、韦夏卿二人为媒。小玉对崔允明曾有济困之恩，崔允明不肯为媒而殉。

霍小玉深受卢太尉所害，几乎弄到山穷水尽，无奈典卖紫钗。卢太尉不惜高价收买紫钗，对李益示以玉钗，来证明小玉变节改嫁。李益仍然不肯另娶，欲吞钗拒婚。卢太尉威迫利诱，指李益曾赋诗有叛朝逆君之意，逼得李益答允与卢家五小姐成婚。

小玉闻讯悲痛欲绝，在佛寺尽诉冤情。黄衫客知其冤屈，遂加援手，使二人相聚，冰释前嫌。卢太尉得知后大怒，派爪牙抓回李益与小姐成亲。小玉冒死闯入太尉府争夫，卢太尉以闯府之罪欲打死小玉。幸得黄衫客赶至，表露其乃当朝四王爷的身份，斥责太尉作恶多端，革去其职。至此，有情人终成眷属，李益与霍小玉同偕到老，白发齐眉。

在当年《仙凤鸣剧团第四届演出特刊》中，唐涤生写下了他改编《紫钗记》的心路历程。

> 近年，我对于元曲产生了近乎痴恋的爱好，便注意汤显祖从《霍小玉传》改编过来的《紫钗记》。元曲是很深奥的，在今日香港找参考书籍又那么困难。我不大欢喜《霍小玉传》所描写的李益性格，但又找不到有关考证把李益的性格反转过来。所幸编了《琵琶记》《牡丹亭·惊梦》，以及《蝶影红梨记》后引起了很多学者的注意，他们用最宽大的尺度批评我、鼓励我，并给予我很多有关《紫钗记》的材料和同意我依照汤显祖笔下所写的李益去重新创造李益的性格。于是，我决定将《紫钗记》放到第四届上演。
>
> 李益一角，当今艺坛，我相信只有一个任剑辉可胜任，因为李益受卢太尉诱惑与欺骗的一节戏中，性格是最难把握的；而霍小玉则是唐人小说描写中的典型佳人，从白雪仙此前演过的赵五娘、林黛玉、李桂枝、杜丽娘、谢素秋等角色所取得的成就来看，她自有把握，赋予霍小玉以新的灵魂、新的生命。①

同时唐涤生对演出《紫钗记》的仙凤鸣剧团非常有信心，他说：

① 转引自《唐涤生与〈紫钗记〉》（http://www.360doc.com/content/17/1129/12/28108168_708268271.shtml），引文的错别字已修改。

> 我热爱着仙凤鸣,它有着浑雄的魄力、不挠的劲力。它推动粤剧走上了一条正确的大路,它绝不是打锣打鼓妄事宣传叫嚣呐喊的所谓王者之师、不倒劲旅,它每一届都有充分鲜明的表现力。我怎能不竭尽其力地去替一个有分量的剧团服务,使人们加深一重认识,香港的粤剧并不是趋向末路,而是从艰苦的环境中向前迈进。①

60多年后我们看到唐涤生的这番自述,便能明白他对于古代作品的取材改编决不满足于原样照搬,他希望能重新创造人物性格,而人物性格改变了,人物的具体行为心理等细节也必然随之改变。唐本《紫钗记》与汤本《紫钗记》在情节、人物的诸多不同,正根源于此。

汤显祖《紫钗记》的主题是在明代中后期追求个性解放的社会思潮影响下对婚姻自由的讴歌和对真挚爱情的赞颂,其中又隐含着对当时阻碍人情的封建专制的强烈控诉,其思想内涵带有鲜明的时代特征。

唐涤生对汤本《紫钗记》的改编亦有两大特点,其一是依据汤显祖《紫钗记》基本情节架构来改编成粤剧,同时又对汤本的主题做了改动,用现代人的眼光观照这个事件,观照这份感情,力求在古代背景中体现出带有"现代性"的反抗精神。汤本中的爱情是靠皇帝诏书得以圆满解决的,而唐涤生刻画的小玉以乐伎的身份,面对手握大权的太尉毫无惧色,甚至反唇相讥,"想太尉千金自然诗书饱读,岂不闻卑莫卑于争夫夺爱,哀莫哀于侍势弄权!"并在黄衫客的鼓励下,甘愿冒死闯入太尉府争夺爱人,这都带上了现代女性独立坚强的特色。

其二是唐涤生非常重视故事情节的合理性。为了使故事情节合理,他不惜改动汤本的设定。比如汤本的黄衫客在酒馆听了旁人说起李益和霍小玉的事,便主动帮忙去解救霍小玉。汤显祖并不交代黄衫客的来龙去脉、心理活动,这个人物在汤显祖笔下就如同一把钥匙,为霍小玉打开一扇幸福的大门,而钥匙的本身无须过多交代,观众只要接收到钥匙的功能信息亦即其"开门"的作用即可。但唐涤生设置了不少的篇幅交代黄衫客,在他笔下,黄衫客在寺庙里倾听霍小玉的哭诉,寺庙是世外之处,既隐喻霍小玉的爱情有着冲破世俗的伟大,又符合中国人寄希望于神佛的传统心理。黄衫客看到霍小玉在佛前痛哭,对她好言安慰,并表示愿意倾听她的痛苦,表现出一种

① 转引自《唐涤生与〈紫钗记〉》(http://www.360doc.com/content/17/1129/12/28108168_708268271.shtml),引文的错别字已修改。

成熟而温暖的气度。听完霍小玉的哭诉,他只是送黄金先解决霍小玉的基本生活问题,却并没有立刻出手解决最需要解决的关键问题。这既是作者有意设置悬念,同时也符合现实情理——黄衫客不是神佛,不能有求必应地一下就完全解决问题,他也需要时间考虑,所以送金的行为虽是小事但显得真实而符合逻辑。唐涤生保留了黄衫客作为"钥匙"的功能,同时又弱化这种功能,后来黄衫客并没有亲自出手,而是把解决问题的方法"分庭抗礼,据理争夫"教与霍小玉,让霍小玉通过自己的努力去争取。这固然也是作者为了突出霍小玉的形象而作出的安排,但同时也是在塑造黄衫客的形象,加强了其形象的真实性。最后,黄衫客在太尉府表明了身份,是一位微服出巡的王爷。他本来有足够强大的实力直接用身份权力强压卢太尉,但偏偏先耐心听哭诉、送金装醉、教霍小玉上门主动争夫,这些安排都使黄衫客的人物设定更合理,同时使该人物产生了比汤本黄衫客更大的作用。

第二节 《牡丹亭·惊梦》《蝶影红梨记》的情节改编

一、《牡丹亭·惊梦》的情节改编

除了《紫钗记》,唐涤生还改编了汤显祖另一部代表作《牡丹亭》,命名为《牡丹亭·惊梦》,于1956年11月19日在利舞台戏院首演,为仙凤鸣剧团第二届新剧。汤显祖的《牡丹亭》本来有55出,唐涤生参考了昆剧的《游园惊梦》和《春香闹学》,把汤本《牡丹亭》整理删节,最终改编为自成风格的版本。

汤本《牡丹亭》的情节梗概是:

杜丽娘天生丽质而又多愁善感,正值豆蔻年华、情窦初开的年纪。杜丽娘当太守的父亲杜宝聘请一位老儒陈最良来给她教学授课,这位迂腐的老先生第一次讲解《诗经》的"关关雎鸠",就触动了杜丽娘心中的情思。这日她在后花园踏春,欣赏春天美景,生出春情。归来后困乏,卧床而睡,梦见一书生拿着柳枝来请她作诗,又将她抱至牡丹亭成就了男女之事。待她一觉醒来,方知是一场春梦。此后她又为寻梦到牡丹亭,未见书生而心中忧闷。渐渐相思成疾,药石无灵,溘然而逝。其父升任淮扬安抚使,临行将女儿葬在后花园梅树下,并修成"梅花庵观"一座,嘱一老道姑看守。而杜丽娘死

后，游魂来到地府，判官问明她致死情由，查明婚姻簿上有她和新科状元柳梦梅结亲之事，便准许放她回返人间。

此时岭南书生柳梦梅赴京应试，途中偶感风寒，卧病住进梅花庵。与杜丽娘的游魂相遇，二人恩恩爱爱、如漆似胶地过起了夫妻生活。不久，此事为老道姑察觉，柳梦梅与她道破私情，和她秘议请人掘了杜丽娘的坟墓，杜丽娘得以重见天日，并且复生如初。俩人随即做了真夫妻，一起来到京都，柳梦梅参加了进士考试。考完后柳梦梅来到淮扬，找到杜府时被杜巡抚盘问审讯，柳梦梅自称是杜家女婿，杜巡抚怒不可遏，认为柳梦梅谎话连篇，因女儿三年前就去世，如何能复生？且又听说女儿杜丽娘的墓被这儒生发掘，因而大怒判了他斩刑。在审讯之时，朝廷派人伴着柳梦梅的家属找到杜府上，报知柳梦梅中了状元。柳梦梅这才得以脱身，但杜巡抚还是不信女儿会复活，并且怀疑这状元郎也是妖精，于是写了奏本请皇帝公断，皇帝传杜丽娘来到公堂，在"照妖镜"前验明，一验果然是真人身。于是由皇帝下旨让父女夫妻都相认，并着归第成亲，大团圆结局。

唐涤生粤剧《牡丹亭·惊梦》基本沿袭了这个情节，但是出场人物、人物性格特征与行为方式等细节都有不少改动删节，大概故事如下：

宋代，南安太守杜宝之女杜丽娘，某日于牡丹亭游园，得梦，与书生柳梦梅相会欢好。丽娘梦醒后相思成病，自画芳容，并题诗其上。丽娘终因病重而逝，葬于梅花树下。三年后，柳梦梅途经此地，借宿梅花观。丽娘鬼魂引领梦梅拾获其画像。梦梅自感与画中女子曾有奇缘。入夜，丽娘向梦梅述说身世及游园惊梦的往事，嘱他翌日辰时前破棺助她回生。梦梅依时掘墓破棺，丽娘果真起死回生，两人成亲后寄居杭州。梦梅上京赴试后，按丽娘之嘱到淮扬告知岳父母其女儿起死回生及二人成婚之事，却被丽娘老师陈最良告发他开棺盗宝弃尸塘中。杜宝大怒，梦梅详述救丽娘的始末，杜宝却误他被鬼迷，以柳枝拷打，欲使他返回原形。直至苗舜宾奉皇命来找新科状元梦梅，梦梅才被释。但杜宝仍以为梦梅丢尸盗宝，上殿奏知宋帝。金銮殿上，宋帝审此案，用尽各种验证人鬼的办法，最后宣布丽娘再生为人，承认丽娘与梦梅的婚姻。杜宝转怒为喜，与女儿、女婿一家团圆。

在唐涤生的《牡丹亭·惊梦》中，人物性格发生了很大的转变，比如汤本的柳梦梅是岭南南蛮之地的书生，又在社会底层以种果树为生，遇到杜丽娘时显得颇为急色，而唐本则刻画得更为文雅痴情，变"欲"为"情"。而丫鬟春香的戏份大大增加，突出了她天真烂漫又泼辣直爽的性格，还有陈最良的形象从迂腐的老先生变为一个好吃懒做、混吃等死的老无赖形象。这些

都是从广府百姓的审美趣味出发而作出的改变。

受到明代追求个性解放的思潮影响，汤显祖《牡丹亭》的主题在歌颂爱情之外，还包含有肯定人欲、与"存天理，灭人欲"的宋明理学作斗争的精神，因此汤本中对春情人欲有着比较露骨的描写，如：

> （生笑介）小姐，咱爱杀你哩！
> 【山桃红】则为你如花美眷，似水流年，是答儿闲寻遍。在幽闺自怜。小姐，和你那答儿讲话去。（旦作含笑不行）（生作牵衣介）（旦低问）那边去？（生）转过这芍药栏前，紧靠着湖山石边。（旦低问）秀才，去怎的？（生低答）和你把领扣松，衣带宽，袖梢儿搵着牙儿苫也，则待你忍耐温存一晌眠。（旦作羞）（生前抱）（旦推介）（合）是那处曾相见，相看俨然，早难道这好处相逢无一言？（生强抱旦下）

汤显祖版本中杜丽娘和柳梦梅的结合实际上是先欲后情，汤显祖对这一点也毫不忌讳。

而唐涤生《牡丹亭·惊梦》继承了汤显祖浪漫主义的表现手法，即运用大胆的想象、夸张的手法来塑造形象，尤其是情景交融地表现人物的内心世界，抒情性很强。此外，他也继承了汤本追求自由幸福的爱情生活、热情讴歌青年男女生死不渝的爱情的主旨，但同时在这个基础上又有所改变。唐本无论对白、唱词都一改汤本的香艳之词，遣词造句艳而不淫，又带有中国传统诗学特有的含蓄蕴藉的美学风格，于是以人欲对抗礼教这一层主题在唐本中被弱化了，因为这与当时社会的主流思潮不相符合。

唐涤生改编《牡丹亭》的最大特点也是最大的难点在于，汤本原著太长，唐涤生不得不进行缩写删节，这与他改编其他古典戏剧是不同的。《牡丹亭·惊梦》的原著泥印本上开头就有唐涤生自述的一段话：

> 编者语：汤显祖原著《牡丹亭》长凡五十五场，而精警处乃从第二十八场幽媾起。今编者竭其心力，将原著改为六幕，除尽量保持原著之精华外，不得不忍痛删削。故开场由训女起演至天殇止，其中曾含游园惊梦、寻梦、描容等回目，除借助于旋转舞台优点外，只能求能使观众明白《牡丹亭》之缘起，除举世皆知的《游园惊梦》一节不敢草率外，戏从幽媾起始着力描摹原著之精华，故开端情节与时间性与原著颇有出入，祈识者能谅之。（叶绍德本第162页）

甚至唐涤生改编后的《牡丹亭·惊梦》剧本也在实际演出中再次删节，第一场《游园惊梦》开头杜宝设酬师宴，使杜宝、老夫人、春香、梅春霖、陈最良、杜丽娘等一众主要人物登场，写得相当有意思，人物台词既符合身份又能突出性格，整体气氛轻松，尤其是春香、陈最良二人台词诙谐幽默，能吸引观众迅速入戏，很适合作为戏剧开场。但这段戏只在首演时上演过，之后再演该剧就直接从下一段的杜丽娘游园开始入戏。对作家来说，扩写容易缩写难，既要情节完整，又要不失原貌，还要人物性格鲜明。唐涤生采取的是保留原著情节大纲、改写细节的做法，以使该剧情节能适应一般粤剧实际演出时长。

二、《蝶影红梨记》的情节改编

《蝶影红梨记》的取材对象为元代张寿卿所作杂剧《谢金莲诗酒红梨花》。作者张寿卿，生平事迹不详，做过"浙江省掾吏"，元末明初淄川籍杂剧家贾仲明在《录鬼簿》（天一阁本）补吊词云："浙江省掾祖东平，蕴藉风流张寿卿。《红梨花》一段文笔盛，花三婆独自胜，论才情压倒群英。敲金句，击玉声，振动神京。"元好问《中州集》有《赠张寿卿》诗云："美如冠玉张公子，知是留侯几世孙。老境流离少欢趣，天涯邂逅对清尊。貂裘聊作西州客，物化终同北海鲲。十日相从又言别，关山明月正销魂。"可见张寿卿为当时名士，且风流倜傥，与剧中的赵汝州颇为相类。

张本流传到明代，又有朱曾莱订正的杂剧《诗酒红梨花》，以及徐复祚所作传奇《红梨记》。朱曾莱订正的杂剧《诗酒红梨花》收录于明代孟称舜所编的《新镌古今名剧柳枝集》（以下均称"孟本"），名为《诗酒红梨花》。南京图书馆馆藏的版本据明代崇祯年间所刻的《古今名剧合选本》[①] 影印。原书版框高210毫米、宽280毫米，由明代孟称舜评点，朱曾莱订正。

除了朱版外还有两个版本：

版本一：明代王骥德编的《古杂剧》同样收有此剧，南京图书馆馆藏版本据北京图书馆馆藏明代顾曲斋刻本影印，原书框高204毫米、宽274毫米。

版本二：明代臧懋循辑，吴兴人臧晋叔校订的《元曲选》[②] 收录此剧，南京图书馆收录的版本据浙江图书馆馆藏明万历年间刻本影印，原书版框高

① 《丛书集成续编》第1763册，上海古籍出版社1995年版。
② 《丛书集成续编》第1762册，上海古籍出版社1995年版。

208米、宽268毫米。

这几个版本所收录的《红梨花》的剧情大体一致，仅在个别念白、唱词上有差异。在《红梨花》现今所保存的版本中，孟称舜《柳枝集》和《元曲选》这两个集子所收录的版本较为可信，而《古杂剧》版本保存完整度不及前者。①

从戏名上看，《蝶影红梨记》更接近徐本《红梨记》，但事实上更多改编自张本与朱本。在特刊中刊登的《蝶影红梨记》曲中名句就是出自张本《红梨花》及朱本《红梨花》。特刊所刊登的曲词，均可在这两部剧中找到，而曲词也是完全一致的。所以，张本《红梨花》与朱本《红梨花》对唐涤生改编《蝶影红梨记》有较大影响。②

元杂剧张本的《谢金莲诗酒红梨花》情节梗概如下：

书生赵汝州与洛阳太守刘辅是同窗故友。赵汝州听说洛阳歌姬谢金莲"是一个上厅行首"，"欲求一见"。刘辅担心赵生"迷恋烟花，坠了进取之志"，吩咐下人对赵生假说谢金莲已经嫁人。待赵汝州赶至洛阳，得知如此，无奈告回。

刘辅不忍见赵汝州失望而归，便留他居住在花园书房，让谢金莲"假妆王同知女儿，往后花园逗引那赵秀才"。初更时分，赵、谢二人初次相见，各生爱慕。第二晚，谢金莲携酒与红梨花，又与赵生相会，二人对花，谢金莲让赵汝州猜自己所持之花，赵生以"桃花、石榴花、山茶花、刺梅花、碧桃花"相对，均未猜对；随后又以所持"红梨花"为题，咏诗唱和，金莲咏诗曰："本分天然白雪香，谁知今日却浓妆？秋千院落溶溶月，羞睹红脂睡海棠。"汝州连声赞许"妙、妙、妙"，且和诗曰："换却冰肌玉骨胎，丹心吐出异香来。武陵溪畔人休说，只恐夭桃不敢开。"金莲夸赞曰："好高才也。"汝州曰："对这好花好酒，又好良夜，知音相遇，岂不美哉。"金莲唱曰："这知音人存着志诚，似花枝常在瓶，似灯儿分外明。"他们情切意浓，正在这时，忽然被王家老嬷嬷撞见，说老夫人呼唤，催女速归。诗云："全凭着花月为媒，共佳人唱和传杯。被嬷嬷逼将回去，把一天喜都做悲。"

刘辅因有公务要外出下乡，担心好友贪恋女色，贻误科考，便"留下花银两锭，全副鞍马一匹，春衣一套"，为其作赴试准备。暗中让卖花三婆到花园见赵汝州，说王同知之女是因害相思病而死的"女鬼"，晚上经常持酒

① 参见李颖《元杂剧〈红梨花〉版本考》，载《兰台世界》2015年第9期。
② 参见邓晓君《广府文化视野下的唐涤生改编剧》，广州大学2019年硕士学位论文，第18页。

与红梨花出来害人,并声称自己的儿子就是被她害死的。赵汝州听后,恐惧万分。于是便急忙带上盘缠,逃离洛阳赴试去了。

后来,赵汝州"一举成名,得了头名状元",并授官为洛阳令。当他参见刘辅时,刘辅收拾花园,准备酒宴,谢金莲手持插红梨花的扇子出现,为赵汝州招风打扇。赵惊恐万状,以为"女鬼"来了。此时,刘辅便点明了真相,道出了苦衷,最后让赵、谢完婚,"红梨花结果了这一段姻缘"。

明代徐复祚的传奇《红梨记》在元杂剧《红梨花》基础上发展而成,在剧中增加了宋金交兵,人民遭受战争苦难的描写。明代文学家虽然受到宋明理学的影响,但也受到明代中后期个性解放思潮的影响,重情又不讳欲,所以徐本中无论是谢素秋(即谢金莲)还是赵汝州的唱段都体现了当时人的自然欲求和自然性情,甚至多少有先欲后情、人欲为感情基础的思想。

而唐涤生在此情节基础上进行了大幅改动扩写。唐本梗概如下:

山东才子赵汝州和汴京名妓谢素秋做了三年笔友,彼此神交,酬诗相和,恨未谋面。元宵佳节,相约寺门会面,无奈上天作弄,一对有情人,无法相见。

丞相王黼通敌卖国,欲以一百二十名佳丽献与金邦。醉月楼班头冯飞燕坚贞不屈而自尽,王黼笺传紫玉楼班头谢素秋,把她囚在相府。赵汝州得知素秋被困,赶至相府,却进不了门,无法相见,两人只能隔门同声一哭。王黼幕客刘公道授计谢素秋,以冯飞燕尸首移花接木,刘公道与谢素秋潜逃。赵汝州追车欲见谢素秋,闻得车中佳人已死,伤心欲绝。

谢素秋与刘公道投靠汝州故友雍丘太守钱济之,适值赵汝州也到来。钱济之为汝州前途着想,禁止谢素秋向赵汝州透露其身份,只可冒充已故王太守之女,名叫红莲。素秋无奈,与钱济之约法三章,并以咏梨诗一首鼓励汝州。

翌日,刘公道扮作花王,对汝州说红莲乃女鬼,赵汝州大惊,两番失意,忍痛上京求名。素秋不想再留伤心地,遂转投靠以前姊妹沈永新,不料被沈永新出卖,被丞相王黼押回相府。王黼垂涎素秋,欲独占花魁。

此时赵汝州高中状元,官拜按察,奉命追查王黼通敌卖国案。在王丞相欲举行纳宠仪式之际,赵汝州突然赶到,见堂中遍插红梨花,心觉诧异。后经谢素秋、刘公道及钱济之解释,才知道真相。王丞相伏法,赵汝州公义私情,两者兼得。赵汝州与谢素秋一对有情人,最终得成眷属。

唐本《蝶影红梨记》共六场,分别是《诗邀》《赏灯追车》《盘秋托寄》《窥醉、亭会、咏梨》《卖友归王》《宦游三错》。比起元杂剧张本的《谢金

莲诗酒红梨花》，唐涤生补充了不少情节。就改写方式来看，和《帝女花》《紫钗记》等作品基本一致，主题上表现男女真挚专一的爱情。表现手法是为男女主人公设置极大的困境（王黼强权抢夺谢素秋）以及误会（赵汝州以为谢素秋已死），以此设置悬念，制造矛盾冲突，在冲突到达高潮时解开悬念，解决困境。这样既继承了古典戏剧的传统结构，又吸收了现代话剧重视悬念和冲突的写法。具体的改写情况，后文再细论。

第三节 《再世红梅记》的情节改编

唐涤生的《再世红梅记》是根据明代周朝俊的《红梅记》改编。1959年9月14日由仙凤鸣剧团在香港的利舞台首演，为仙凤鸣剧团第八届新剧。1962年，香港娱乐唱片有限公司为仙凤鸣剧团灌录《再世红梅记》的唱片，1968年此剧被拍成电影。

明传奇《红梅记》取材于明代瞿佑《剪灯新话》中的《绿衣人传》。在《绿衣人传》中，主人公叫赵源。"赵"姓加上以南宋奸臣贾似道为反派人物，该小说大概有怀念赵宋王朝的深层含义。周朝俊的《红梅记》改动了小说《绿衣人传》的主旨，变为爱情故事，把主人公改名为裴禹，字舜卿。上古时代禹本为舜的爱卿，后来舜禅让于禹，二人均为中华民族的先祖。因此周朝俊是故意消解了《绿衣人传》怀念宋朝的意义。

明传奇《红梅记》的情节梗概为：

南宋时，书生裴禹游西湖，权相贾似道的侍妾李慧娘顾盼裴生，裴生加以赞美，贾似道妒心大发，杀害了慧娘。总兵之女卢昭容春日登楼眺望，折梅吟咏，裴生恰在墙外攀枝，昭容即以梅相赠。贾似道见昭容貌美，欲强纳为妾。裴生为卢母出计，权充其婿，至贾府拒婚。贾似道将裴生拘于密室，慧娘鬼魂得与裴生幽会，救裴生脱险，并现形痛斥贾似道之凶残暴戾。后贾似道兵败襄阳，在木绵庵被郑虎臣杀死。裴生应试中探花，与昭容完婚。

该剧剧情曲折离奇，虽然李慧娘不是主线人物，但她善良正直的性格，以及不畏强权的勇气，都被刻画得相当动人。后来京剧、川剧有《红梅阁》（又名《西湖阴配》），梆子有《阴阳扇》，秦腔、汉剧有《游西湖》，昆曲有《李慧娘》，京剧有《放裴》等，也是据此改编。

唐涤生的《再世红梅记》是他为仙凤鸣剧团编写的最后一部作品。唐涤

生在改编《红梅记》时,手上只有《集成曲谱》中《脱阱》与《鬼辩》两折,及《缀白裘》中《算命》一出。由于资料的缺乏,唐涤生未能一睹周朝俊《红梅记》的全本,于是他参考了其他地方杂剧中有关《红梅记》的故事,增删改写,最终将《红梅记》整理成为仙凤鸣剧团《再世红梅记》的剧本。①

唐本《再世红梅记》共六场,分别是《观柳还琴》《折梅巧遇》《倩女装疯》《脱阱》《鬼辩》《蕉窗魂合》。故事梗概如下:

贫女李慧娘嫁给贾似道为小妾,这一日与贾似道游湖侍候。山西才子裴禹偶遇慧娘,二人一见钟情,但慧娘已为人妾,便婉转拒情。贾似道听见李慧娘望风送叹"美哉少年",便殴打李慧娘。慧娘大骂权奸,被贾似道打死。

裴禹对李慧娘牵肠挂肚,误以为卢桐之女昭容就是湖上美人,一直相缠。昭容慕其才名,又见其为人憨直,一见倾心。裴禹知道认错人,但感念昭容不嫌其落拓而爱慕,也就定下终身。

贾似道遣侄莹中向昭容求亲,以补慧娘色缺。裴禹教昭容装疯闹府,自己先投贾府为内应,配合昭容装疯。但贾似道识破二人,哄骗裴禹留在府中,宿于红梅阁右书斋,命莹中趁夜晚诛杀裴禹。慧娘鬼魂出现,与裴禹相见,并救其性命。贾似道因为宠妾绛仙曾于晚上访裴,又是对其严刑拷打。慧娘欲救姐妹,便登坛鬼辩,救出绛仙。

贾似道欲亲下扬州抢夺昭容。卢桐本为总兵,与昭容避居扬州,新帝登基,密令卢桐除去贾似道。慧娘到酆都,以至情哭恸阎君。恰值昭容相思病重,阳寿已尽,慧娘借尸还魂,认卢桐为父。卢桐设阱锄奸,贾似道伏法。最后"再世红梅留佳话,忠奸善恶两分明"。

与明传奇《红梅记》相比,唐本《再世红梅记》作了不少改动。

首先,情节方面,唐本改得更自然合理。

周本《红梅记》有两条感情线,即裴禹与李慧娘、裴禹与卢昭容,这两条感情线平行发展,互不干涉。周本中的裴禹认识李慧娘在先,却又对昭容"一见已留情",之后竟又与慧娘在太尉府共赴云雨之欢,被追杀之际竟然不顾慧娘,自行奔走逃命,最后又与昭容成为眷属,这对李慧娘是负情的行为。可以看到在周朝俊的心目中,大家闺秀卢昭容才是女主人公,地位低下的小妾李慧娘毕竟只是个配角,这是当时历史环境的影响所造成的。

而唐涤生通过"借尸还魂"的安排,将两条原本平行的情感线索融合在

① 参见邓晓君《广府文化视野下的唐涤生改编剧》,广州大学2019年硕士学位论文。

一起，使两段情合而为一。

当然，唐本的裴禹也有用情不专之嫌，对李慧娘动情在先，又在寻找李慧娘无果的情况下与具有同样面貌的卢昭容订下婚约。不过从现代人的角度来看，这种"变心"的行为可以谅解，毕竟对李慧娘只是一面之缘，虽然动过心，但慧娘是有夫之妇，二人之间并未有任何诺言。裴禹又寻觅过慧娘，在寻不到的前提下，有另一个情深义重的对象出现，愿意不计裴禹落魄，委身下嫁，那么裴禹的移情别恋是可以被现代观众体谅的。而最后为了解决一男二女的矛盾，唐涤生运用了"借尸还魂"的桥段，强行将二女合成一女，在合二为一的时候裴禹的表现是专情于李慧娘的。虽然解决问题的方法并不完美，因为毕竟卢昭容确实因相思过度离世了，但也许就是这种不完美的方法，才让现代观众在虚构的情节中更能感受到生活的真实性，毕竟生活本来就是不完美的。

其次，唐本在主题思想上超越了周本。

贾似道听到李慧娘叹息"美哉少年"之后，假意和颜悦色与李慧娘说话，骗她说出心里话：

（似道温和地白）慧娘，所谓"美哉少年"，到底是谁人？
（慧娘重一才①愕然慢的的不知所答介②）
（似道突然笑白）唏，小事耳，小事耳，（口古）老夫养妾三十六，少个多个未为福，何况古人有赠妾之义，相国宁无礼让之德，若慧娘真个有意于美哉少年，则老夫可以倒贴妆奁圆美梦。（亲为慧娘抹泪）
（绛仙着急地示意慧娘介）
（慧娘悲咽口古）相爷，虽是一金之微，亦已受聘纳礼，虽有千钧之情，亦难再怀二志，桥畔少年偶见而已，未尝稍涉于乱，更遑论毁节相从……
（似道一才觐笑白）【嚷】，【嚷】，慧娘此语，用于为妻者则尚无背理，用于作妾则语属荒唐。
（慧娘愕然白）吓？
（似道沉重地口古）妾者，小星也，气清则明，阴霾则灭，所谓娶妻持中匮，养妾以娱情，朝可以寄赠于人，晚可以收回豢养，娱我娱

① 一才，是锣鼓点"一槌"的意思。
② 介，表示……的动作。

人，一唯我决，实无节之可言，（突转温柔）嘻嘻，慧娘，你事楚事齐，对老夫亦无关轻重。

（慧娘重一才叨叨鼓一洗屈服之心，重复倔强之态介口古）相爷，所谓士无饱学不存，女无真情难活，（悲咽）解得真情者，唯桥畔少年耳。相爷，愿芳魂得随情客去，不为燕鹊入彩笼。

（似道重一才抛须执慧娘白）呀，如此说你承认了？

（慧娘了无惧色悲咽白）宁为情死，不为妾生！①（叶绍德本第65页）

李慧娘说"女无真情难活""愿芳魂得随情客去，不为燕鹊入彩笼"已经非常大胆。在封建时代小妾地位低下，与侍婢类同，作为小妾的李慧娘对身兼"丈夫""主人"双重身份的贾似道提出要离开去寻觅自己的真情，是非常离经叛道的。最后更直白地说出"宁为情死，不为妾生"，突显出符合现代人思想的平等意识和反抗精神，这是周本限于时代所囿未能达到的高度。

再次，唐涤生于情节安排上运用了层层递进的手法。

贾似道冤枉小妾绛仙与裴禹私通，对其严刑拷问，李慧娘以鬼魂之身与贾似道正面冲突。在周本《红梅记》的《鬼辩》一出中，李慧娘与贾似道开始便剑拔弩张地对骂，但唐本安排了一段李慧娘讽刺贾似道的剧情：

（似道重一才急问白）你是谁人？

（慧娘白）亦是相府一名姬妾。

（似道重一才抛须白）呀吓，何以饱暖思淫，尽都是相门姬妾，这妮子披纱覆面，胆可撑天……

（似道口古）红衣贱妇，想老夫满堂姬妾三十六，自然雨露难充足，你到底是相府第几房？金屋第几钗？姓张还是姓陈？姓羊还是姓马？

（慧娘滋油白）相爷何必问呢。（口古）妾者，小星也，气清则明，阴霾则灭，娶妻持中匮，养妾以娱情，何况朝可以转赠于人，晚可以收回豢养，（介）唉吔，我今晚所偷者，只系一个书生而已，于例无碍，于理无差。

① 引文据叶绍德《唐涤生戏曲欣赏（三）》（汇智出版有限公司2017年版），该版本按照原剧本体例并不使用问号，笔者引文为方便理解，部分标点符号按照疑问语气改为问号。

（莹中在旁听得摇头摆脑介）

（似道重一才气结口古）唏，须知我所爱者乃是妙龄女子，我所弃者乃是人老珠黄，赠予人者尽是枯败之草，绝非未谢之花，听你呖呖娇声，似乎仍在妙龄，焉可偷制绿头巾，笠落我眉梢下。

（慧娘极滋油地口古）咳吔相爷，（嘻嘻笑地起身）须知我所嫁者乃是苍苍白发，我所偷者乃是翩翩少年，少年方兴未艾，倚靠日长，白发行将入木，依凭日短，啐，我又点会两杯茶唔饮，饮一杯茶。（叶绍德本第164页）

"妾者小星也"这段话是贾似道在前面所说。李慧娘用贾似道的话语和逻辑，以彼之道还施彼身，讽刺得极为辛辣，最后归结出"我又点会两杯茶唔饮，饮一杯茶"的反问句，极具黑色幽默的喜剧效果。

其后，唐涤生才安排李慧娘与贾似道对骂，但这段对骂，又比周本精彩。

周本中二人先对骂，然后贾似道（净）提剑斩鬼，李慧娘（贴）以旋风对抗。

（净怒介）唑！贱人这等无状！（贴）在生时贱，死后也不分贵贱了。（唱）

【北油葫芦】咱是你，守死冤魂狠无常。（净）我有朝廷威命在身，不知杀了千万官民，害了多少男女，那在你么麽小鬼，辄敢作怪。你不怕我么？（贴）甚不足怕。你则道秉威权将生杀掌，你则凭着五行八字吃尽宰官粮，却不道前因后果有部轮回账。（净）我生为宰相，死去料不落莫。（贴笑介）黄泉路，伶仃苦，与我只一样，贾似道怎跳出别伎俩。（净怒）唑，料想你这样孤魂，也不敢见我。（贴）那时节撞李慧娘，这的是相逢狭路难轻放，紧些儿的相扭，看那个强？

（净）不许多言，只今夜里，我与你谁弱谁强？（贴唱）

【北天下乐】咱本是生死冤家，论甚弱共强。（净）你不思量前日的宝剑么？（贴）若教人思也么量，思量转断肠。（净）那叫你看上了裴生！（贴）西湖上，偶赞扬，甚淫奔乱纪纲？不详查，不细商，握吴钩便斫的莽。埋我在牡丹根，谁人不怅怏！

（净）再在此胡缠，我就把宝剑又斫将来了。（贴）人只有一死，那有两死？（唱）

【北金盏儿】待杀咱无头鬼，直甚逞豪强。似风儿踪迹在那边厢。（净按剑介）（贴指介）（净）咦，怎的斫不下去？好古怪，好蹊跷！（贴）好教你手提着三尺剑，只在空中晃。早知是这般的伎俩，休再把威怪逞势虚张！

（净）怎的不容我动手？（贴）我不曾大犯，如何就要动手。（净）也罢，还哄那裴生到西廊下来，我饶了你罢。（贴）咳！（唱）

【北寄生草】咱若肯笼鹦鹉，却怎的放凤凰？救裴生怎的又把裴生诳？

（净怒）你不还我裴生，又在此无礼，我明日牒你到鄷都城里去受苦，再不得来了。（贴）屈死游魂有甚的难来往？（净）难道地狱里不拘管？（贴）数不绝差来与您胡缠帐。（净）越该牒去了。（贴笑）笑君王一时错认好平章，阴司里却全然不睬贼丞相。

（净怒喝赶贴介）（贴做鬼叫，舞起旋风介）（净作欲前复却介）

此处唐涤生继承了周本《红梅记》的基本情节，写成：

（慧娘接唱）哼，憎厌奸官似狼露尾獠牙，论理应爱他潇洒。你恃官威伸手折嫩芽，自称爱花，自高声价，荼毒生灵正该打。

（似道豹跳如雷①接唱）你磨利剑牙声声侮辱咱。自难受闺人骂。脱槽之马经巡查，浪子与荡娃，一概缉拿。（加序拔剑白）俺龙泉在手，先杀荡娃，后诛浪子，看你怕还不怕。

（慧娘白）不怕，不怕，（接唱）世人忌法皆作哑，顾念杀身生惧怕，至令碧与玉成败瓦。渡客有阴风御驾，将佢接入妾家，谈笑诉情话。

（似道接唱）你因笼弄脱金枷，莫怪青锋险诈。（加序插锣鼓劈慧娘三剑，俱被鬼魂闪开。慧娘以舞蹈跳跃形式翻绦纱向半闲堂金匾下的彩灯逐盏扫过，扫一盏，熄一盏介）

（慧娘接唱）青灯高挂，被秋风吹灭也，送墓里花飘飘入衙。（加短序，衣杂边干冰起，闪入半闲堂介）

（两旁姬妾食住雾起大惊分边闪下介）

（似道尚在庭外接唱）顿觉阴风扑来雾罩寒衙。（加小序打一冷震

① 叶绍德本即为"豹"字。

避上半闲堂与慧娘一碰介）

（慧娘接唱）雾里咫尺显真假。

（似道接唱）喝家丁操刀捉复拿。

［莹中、麟儿分喝军校欲上前（要夹齐），待慧娘翻绛纱之时分边三个三个上前］

（慧娘接唱）顿翻绛纱，乱军不怕。（加序舞蹈翻绛纱于军校之前，军队退后介）

（似道接唱）徒觉心寒势益寡。（加小序白）贱人，你莫非学得邪术，前来索命。

（慧娘催快接唱）月夜鬼魂悲叫骂，覆绛纱，血仇难罢，往事可重查，泉台冤不化，惊潘郎失足宰相家，非关绛仙救落霞。（弦索重复玩快摄锣鼓）

（似道大惊白）哦，原来是鬼，鬼不能惹。麟儿麟儿，绛仙无罪，速带绛仙回返偏房。

（麟儿急出庭外带绛仙杂边小园门下）

（似道回头见慧娘仍在飘忽地弄绛纱，忽前忽后拜白）冤魂，想老夫贵为宰相，每逢寒食，从不缺祭台三炷香，你到底是何方游魂，到来扰攘？

（慧娘白）妾非游魂，乃是家鬼。

（似道一才白）家鬼？（心胆略为一壮上前踏实慧娘之绛纱花下句）积善之家无妖孽，百年未有鬼回衙。小妖焉能上画堂，厉鬼才能登大雅。

（慧娘花下句）鬼若无冤难成厉，妾非有恨不回衙。望你重睁色眼认梨魂，（一才执似道双扎架）妾是慧娘魂未化。（拉叹板腔作索命状介）

（似道重一才叨叨鼓大惊跪下口古）慧娘慧娘，日前错手烹红，过后悔之晚矣，我……我消灾宁打百场斋，更将十万溪钱化。（叶绍德本第165～168页）

面对手持宝剑的贾似道，慧娘毫无惧色，与之对骂并周旋。相比之下，唐本的念白唱词简洁得多，但是以动作配合，尤其是那一段：

（似道接唱）你因笼弄脱金枷，莫怪青锋险诈。（加序插锣鼓劈慧娘三剑，俱被鬼魂闪开。慧娘以舞蹈跳跃形式翻绛纱向半闲堂金匾下的

彩灯逐盏扫过，扫一盏，熄一盏介）

（慧娘接唱）青灯高挂，被秋风吹灭也，送墓里花飘飘入衙。（加短序，衣杂边干冰起，闪入半闲堂介）

（两旁姬妾食住雾起大惊分边闪下介）

（似道尚在庭外接唱）顿觉阴风扑来雾罩寒衙。（加小序打一冷震避上半闲堂与慧娘一碰介）

（慧娘接唱）雾里咫尺显真假。

（似道接唱）喝家丁操刀捉复拿。

［莹中、麟儿分喝军校欲上前（要夹齐），待慧娘翻绛纱之时分边三个三个上前］

（慧娘接唱）顿翻绛纱，乱军不怕。（加序舞蹈翻绛纱于军校之前，军队退后介）

唱词极具动感，舞台导演看着剧本基本就能编排出一个人与鬼斗的紧张刺激的动作场面，唱词简洁、节奏明快，正是为了契合相斗的动作。并且唐涤生安排得张弛有道，最后用"执似道双扎架"的动作结束一个打斗场面。粤剧所谓的"扎架"，是一种程式动作，京剧称为"亮相"，指的是演员在锣鼓的配合下，利用舞蹈动作，做出短促的停顿，造成一个塑像式的舞台造型。就如影视艺术中的特写镜头一样，刹那间将观众的注意力吸引到"扎架"演员的身上，集中而突出地显示人物的精神状态，同时也是演员在表演中间歇性地稍息的需要，以及调节戏剧表演节奏和观众欣赏心理的需要，已经成为戏曲观众的审美定势。这种"扎架"程式多用于角色的上场或下场的过程中。特别在武戏的开打前，敌对胜败双方都会使用"扎架"这个程式动作，以反映两方胜负已分的不同情况，以表示这场武打已经结束。也有在一节舞蹈动作完成后，以"扎架"作为结束动作。"扎架"有多种表现形式：如角色单独一个人上场的单人扎架；武打场面中两个主要角色对打结束，就会两人同时扎架；还有群体舞蹈场面，舞台上就会出现多个参与起舞者一起扎架；遇到"起兵""团圆"等场面或是整场戏结束时，在场所有演员同时扎架。而唐涤生在此处使用"双扎架"，就是一场武戏结束，贾似道与李慧娘同时摆出造型，使刚才纷繁复杂的动态武打场面一下子转为静态的"扎架"场面，使观众的视觉被吸引、集中到这两个主要人物身上。然后李慧娘用"拉叹板腔作索命状"唱出"妾是慧娘冤魂未化"，这里包含了声音方面的"拉叹板腔"与动作方面的"作索命状"，双管齐下地演绎，从视觉与听

觉两方面把鬼魂报复索命的可怖展现出来，又把李慧娘的反抗勇气和斗争精神淋漓尽致地表现出来。

第四节 《六月雪》的情节改编

西汉刘向《烈女传》中有《东海孝妇》的故事，元代关汉卿把该故事改编成杂剧《感天动地窦娥冤》，成为关汉卿甚至元杂剧的代表作之一，也是中国古典戏曲的经典悲剧之一。唐涤生的《六月雪》取材自关汉卿《窦娥冤》，但是唐涤生在《六月雪》的特刊里指出《六月雪》在多个地方剧种都有以不同剧名上演，如《六月飞霜》《窦娥冤》《金锁记》或《羊肚汤》等，他特别提到梅兰芳的《斩窦娥》是根据关汉卿的《窦娥冤》改编而成的，并且在特刊中引述元曲《窦娥冤》的故事。此外，唐涤生又介绍明代袁于令的《金锁记》，他虽然未能找到《金锁记》的全本，但在钱德苍编选的戏曲选集《缀白裘》中找到其中七折作为参考。他说："《金锁记》虽未见全本，然自《醉怡情》《缀白裘》等书，见其七出，此即为窦娥事，一本之关汉卿之杂剧窦娥冤敷衍者。"① 这七出指的是《送女》《私祭》《思饭》《羊肚》《冤鞠》《探监》和《法场》②。

由此看来，唐涤生主要是根据元代关汉卿的《窦娥冤》与《缀白裘》中记录的明代袁于令《金锁记》中的七折改编成粤剧《六月雪》。《六月雪》于1956年9月17日在利舞台首演，随后在东乐戏院演出，为新艳阳剧团第九届新剧，1959年被拍成电影。

关本《窦娥冤》讲述了一位蔡婆婆专门出借高利贷，穷书生窦天章借贷无力偿还，迫不得已将女儿窦娥抵给蔡婆婆做媳妇，没过几年窦娥的夫君病死。蔡婆婆向一名叫赛卢医的郎中追债，赛卢医非但不还债，还意欲害死蔡婆婆，幸得张驴儿父子相救。

张驴儿之父看中蔡婆婆，张驴儿看中窦娥，二人挟恩要求父子双双入赘

① 刘燕萍、陈素怡：《粤剧与改编——论唐涤生的经典作品》，中华书局（香港）有限公司2015年版，第129页。
② 《缀白裘》收录《送女》《思饭》《羊肚》《探监》《法场》《私祭》，《醉怡情》收录《误伤》《冤鞠》《探狱》《赴试》四出。分别见玩花主人编选、钱德苍续选，王秋桂主编：《缀白裘》，台湾学生书局1987年版；青溪菰芦钓叟编，王秋桂主编：《醉怡情》，台湾学生书局1987年版。

蔡家，但窦娥为守节始终未同意。张驴儿就将毒药下在羊肚汤中要毒死蔡婆婆，正巧蔡婆婆作呕吃不下，结果却误毒死了其父。张驴儿要挟不成，反咬一口诬告窦娥毒死其父。昏官桃杌欲屈打成招，窦娥坚决不招。而后桃杌要挟窦娥要打蔡婆婆，窦娥为救婆婆只好招认，于是桃杌判成冤案将窦娥处斩。窦娥临终发下"血溅白绫、天降大雪、大旱三年"的誓愿以证冤屈，行刑完毕果然一一应验。

窦天章于科场中第，荣任高官，三年后至楚州，窦娥鬼魂出现，向父亲诉说自己的冤情。于是，窦天章重审此案，为窦娥申冤，最终平反昭雪。

关汉卿设计的窦娥形象是一个无比凄苦的悲剧人物，从小被父亲卖到别人家里当媳妇，蔡婆婆以放高利贷为业，儿子病弱，童养媳空有媳妇的名头，实为家中佣人。窦娥对蔡婆婆的感情，既有媳妇对婆婆的孝顺，深层大概也有奴仆对主人的忠心，以及因相依为命产生的情感。含冤受屈之后，只能向其父申诉，而即使其父亲身任高官，他也并没有注意到这宗冤案。

〔做剔灯，魂旦翻文卷科，窦天章云〕
我剔的这灯明了也。再看几宗文卷。一起犯人窦娥药死公公。
〔做疑怪科，云〕
这一宗文卷，我为头看过，压在文卷底下，怎生又在这上头？这几时问结了的，还压在底下，我别看一宗文卷波。
〔魂旦再弄灯科，窦天章云〕
怎么，这灯又是半明半暗的，我再剔这灯咱。
〔做剔灯，魂旦再翻文卷科，窦天章云〕
我剔的这灯明了，我另拿一宗文卷看咱。一起犯人窦娥药死公公。呸！好是奇怪！
我才将这文书分明压在底下，刚剔了这灯，怎生又翻在面上？

窦娥鬼魂一再把案宗送到其父面前，才引起了窦天章的注意。这种情节一旦细味，便更能感受到窦娥的孤立无援与内心的巨大悲痛和愤怒。可以说，窦娥从生下来就没感受过人间温暖，死后申冤也步步维艰。

而唐涤生在进行改编时突发奇想，把关汉卿笔下窦娥这个几乎生平没有得到过照顾爱护的形象进行改造，为她重新编造了若干的关系网：

（1）窦娥主动卖身，目的是帮助弟弟赴考，为的是重振家声门楣。这里表现了窦娥有姐弟之情。

（2）蔡婆婆生性善良，本身家境并不佳，还收养了个哑婢。见窦娥为助弟而卖身，不惜用积蓄十年的十两银买下窦娥，助她完成心愿。窦娥从沦落到卖身，到至少衣食无忧，还有婢女跟随。窦娥入门之后，蔡婆婆以对女儿的态度对待她，使窦娥又得以享受母爱。

（3）丈夫蔡昌宗出场。这在关本中是一个只存在于台词里的人物，蔡婆婆在第一折向赛卢医索债时说："自成亲之后，不上二年，不想我这孩子害弱症死了"，并且连名字也没有交代。唐涤生安排蔡昌宗出场是直接受到明代袁于令《金锁记》的影响，但《金锁记》中蔡昌宗这个人物像游离在窦娥生活以外，和主线剧情并不紧密。唐涤生在此基础上进行了进一步的情节编排。在他笔下，蔡昌宗才高俊俏，对窦娥情深义重，让她享受到婚姻的美满与爱情的幸福。并且唐涤生把关本中窦娥设法向其父申冤的情节改编成蔡昌宗路过法场，看见六月飞霜，认定必有奇冤，然后传召山阳县知县马前问话，以英雄救美的姿态，在行刑前拯救了窦娥，并开堂重审冤案，又从哑婢处查知张驴儿曾买毒药，遂破此案。比起关本中窦天章的被动重审，蔡昌宗完全是主动地参与到案件审理中，凸显出蔡昌宗对窦娥的关爱。

（4）关本中的反派张驴儿，在唐本中是个公子哥儿，比蔡昌宗更早喜欢上窦娥。虽然横行但不霸道，虽然以三百两彩银下聘，并等待和催促，但三年来不强抢不威逼，唐涤生把关汉卿原著中地痞强夺寡妇的桥段改编成三角恋，窦娥虽然后来拒绝了张驴儿的感情，但在第二场张驴儿出场时，还是很有男女搭讪的趣味。

当时窦娥知道丈夫当日回家，一心期盼等待，她说："欲待整容无镜在，只凭池水照容颜。束一束鸾凤带，扫一扫凤头鞋，看一看胭脂浓淡。"这番自白引得观众也与窦娥一起期待蔡昌宗的出场，但岂料出人意表，出场的却是张驴儿。

（窦娥于张驴儿入时方低头弄带，只见其脚，乃误会低头羞答答走埋细声白）相公。

（张驴白）有礼。

（窦娥抬头一望重才慢的见驴一双驴耳急至扁嘴欲哭介）

（张驴口古）三姐，你唔识我，我识你。我已经响墙头见你好多日叻。等鄙人自我介绍，我就系张驴儿，住响你隔离。正是山阳巨族，家财巨万（把袖一揖介）。

（窦娥破啼白）哦，（抹泪转回笑容介口古）原来是张相公，好彩

你一见面就自我介绍啫,否则我嘅魂魄畀你吓走咗就揾唔番。①

因为有了这样的铺垫,至于后来张驴儿行凶,是痴心三年一无所获而发生心理扭曲,罪固无可恕,情也有可原。最后张驴儿也曾自悔过。

唐涤生给窦娥安排了这样的关系网之后,窦娥的生活状况、情感状况、精神状况比起关本、袁本都发生了巨大的变化。窦娥有人关心有人爱,她的生活除了受冤屈以外,基本是温暖的,因此在法场一段高潮情节,唐涤生也就顺理成章地进行了最大幅度的修改。

关本中第三折的法场誓愿是全剧的高潮,窦娥怨气冲天,先是指天骂地铺垫悲苦愤懑的情绪:

【正宫·端正好】没来由犯王法,不提防遭刑宪,叫声屈动地惊天。顷刻间游魂先赴森罗殿,怎不将天地也生埋怨。

【滚绣球】有日月朝暮悬,有鬼神掌着生死权。天地也!只合把清浊分辨,可怎生糊突了盗跖颜渊?为善的受贫穷更命短,造恶的享富贵又寿延。天地也!做得个怕硬欺软,却原来也这般顺水推船!地也,你不分好歹何为地!天也,你错勘贤愚枉做天!哎,只落得两泪涟涟。

然后发下三桩誓愿,把情绪推到顶点:

〔正旦云〕要一领净席,等我窦娥站立,又要丈二白练,挂在旗枪上。若是我窦娥委实冤枉,刀过处头落,一腔热血休半点儿沾在地下,都飞在白练上者。〔监斩官云〕这个就依你,打什么不紧。〔刽子做取席,站科,又取白练挂旗上科〕〔正旦唱〕

【耍孩儿】不是我窦娥罚下这等无头愿,委实的冤情不浅。若没些儿灵圣与世人传,也不见得湛湛青天。我不要半星热血红尘洒,都只在八尺旗枪素练悬。等他四下里皆瞧见,这就是咱苌弘化碧,望帝啼鹃。

〔刽子云〕你还有甚的说话,此时不对监斩大人说,几时说那?〔正旦再跪科,云〕大人,如今是三伏天道,若窦娥委实冤枉,身死之后,天降三尺瑞雪,遮掩了窦娥尸首。〔监斩官云〕这等三伏天道,你

① 刘燕萍、陈素怡:《粤剧与改编——论唐涤生的经典作品》,中华书局(香港)有限公司2015年版,第140页。

便有冲天的怨气，也召不得一片雪来，可不胡说！〔正旦唱〕

【二煞】你道是暑气暄，不是那下雪天；岂不闻飞霜六月因邹衍？若果有一腔怨气喷如火，定要感的六出冰花滚似锦，免着我尸骸现；要什么素车白马，断送出古陌荒阡？

〔正旦再跪科，云〕大人，我窦娥死的委实冤枉，从今以后，着这楚州亢旱三年。〔监斩官云〕打嘴！那有这等说话！〔正旦唱〕

【一煞】你道是天公不可期，人心不可怜，不知皇天也肯从人愿。做甚么三年不见甘霖降，也只为东海曾经孝妇冤。如今轮到你山阳县，这都是官吏每无心正法，使百姓有口难言。

〔刽子做磨旗科，云〕怎么这一会儿天色阴了也？〔内做风科，刽子云〕好冷风也！〔正旦唱〕

【煞尾】浮云为我阴，悲风为我旋，三桩儿誓愿明提遍。〔做哭科，云〕婆婆也，直等待雪飞六月，亢旱三年呵，〔唱〕那其间才把你个屈死的冤魂这窦娥显。

窦娥冤死之后，果然血溅白练、六月飞霜，这是窦娥主动地用生命发出的诅咒，后来各地地方戏曲演到此处，都是花旦情绪十分愤激，用唱腔和做功来表达内心的巨大悲愤。

但是，唐涤生偏偏别出心裁，反其道而行之，他所写的窦娥在刑场上并没有声嘶力竭地埋怨喊冤，而是相对冷静、充满温情地追忆过去甜蜜的幸福日子，对自己的不幸遭遇只是叹息红颜薄命。她以为丈夫早死，本就想殉情，只是为了照顾婆婆而偷生。而对贪官，她早就见惯世道黑暗，多骂无益，不如回想幸福前事。在唐本中，窦娥冤标志性的三桩誓愿都不是由窦娥自己发出的——山阳县的三年大旱，是蔡昌宗走后就发生的，这也是蔡家生活艰难的外部原因之一。六月飞霜虽然是冤情的象征，但也不是经由窦娥发誓而来，而是客观发生的异象。

除此之外，唐涤生还在该剧中设计了不少诙谐幽默的情节，在这个中国古典悲剧中加进了一些喜剧元素，如张驴儿因不能娶窦娥为妻，堂堂一个成年男子像小孩一样向母亲撒娇哭诉，都具有轻松的喜剧效果。由此可见，唐涤生似乎是刻意地减轻窦娥冤故事的悲剧气氛。正如香港粤剧演员文华说：

"唐先生希望减低元剧的戾气，为粤剧观众多添了温情。"① 这也更符合广东人看戏消闲娱乐的心态。

　　唐涤生的改编剧当然远远不止这些，除了从古典戏剧改编，唐涤生也从其他的文艺样式取材改编，如从广府说唱曲艺取材的有《金叶菊》（原为木鱼歌）、《梁天来》（原为南音）、《新客途秋恨》（原为南音）等；从小说取材的有《红楼梦》（原曹雪芹《红楼梦》）、《金瓶梅》（原兰陵笑笑生《金瓶梅》）、《程大嫂》（原鲁迅《祝福》）等；从民间故事取材的有《唐伯虎点秋香》《王老虎抢亲》《梁山伯与祝英台》《洛神》《白蛇传》等；从历史事实取材的有《忽必烈大帝》《董小宛》等；从电影取材的有《生死鸳鸯》等。此外，古装剧固然很多，现代剧也有《一楼风雪夜归人》《富士山之恋》《花都绮梦》等。不过，从整体上看，唐涤生这些从别人作品中取材的剧本，虽然有原型的借鉴，但他只是取其人物角色和主要情节，从来不拘泥于原作。他根据粤剧市场的接受情况，按照广东人的审美喜好来改编，同时重视故事的逻辑，追求情节发展要符合人物性格，这样即使对原作产生偏离，全剧看起来也基本与情理相吻合。

① 文华：《从剧本整理到演出粤剧〈六月雪〉》，载《中国演员》2009 年第 4 期（总第 10 期），第 42 页。

第三章　具体艺术特征：表现艺术的现代化

从微观具体的角度着眼，唐涤生粤剧一个突出的艺术特点就是他能运用现代化的表现手法。包括运用紧凑的结构，注意前后的呼应；多条线索并行发展，使戏剧情节更丰富；突出戏剧的矛盾，集中人物的冲突；提高小曲和宾白的地位，以及重视现代化的舞美手段等。此外，唐涤生还注意人物塑造走出古典戏剧的扁平化、单一化的框架，力求多角度刻画人物，使人物显得丰满立体、真实可信，从而提高观众的代入感。唐涤生是接受新式教育成长起来的，又从小在上海长大，对西方话剧、音乐剧都非常熟悉，这有助于他灵活运用西方文艺的表现艺术。

第一节　运用紧凑的戏剧结构

西方的文艺评论家十分重视戏剧冲突，如黑格尔把"各种目的和性格的冲突"看作戏剧的"中心问题"；法国戏剧理论家布伦退尔在《戏剧的规律》中则明确地把冲突作为戏剧艺术的本质特征。唐涤生善于运用现代西方戏剧表现矛盾冲突的理论，使结构显得精悍集中，戏剧冲突鲜明。

比如汤显祖《紫钗记》改编自唐传奇《霍小玉传》，全本53出，其长处在于曲词优美、文学性强，情节安排其实平平。《柳浪馆批评玉茗堂紫钗记》中就说："一部《紫钗》，都无关目，实实填词，呆呆度曲，有何波澜，有何趣味？"[①] 其折子数目太多也不符合现代观众的观演习惯。唐涤生保留主线，删去了很多与主线无关的旁枝末节，把情节集中起来，改定为八出，使

① 〔明〕汤显祖撰《柳浪馆批评玉茗堂紫钗记二卷》，北京图书馆藏柳浪馆刊本，见《古本戏曲丛刊》编辑委员会编《古本戏曲丛刊初集》，国家图书馆出版社2016年版，第31册《柳浪馆批评玉茗堂紫钗记卷上》总评一。

结构更严谨。比如唐本一场《吞钗拒婚》就浓缩了汤本近 20 出的内容。又如原著并未交代"黄衫客"的来龙去脉，人物身份模糊不清；汤本中黄衫客在酒馆听歌女说起霍小玉的故事，但他与霍小玉没有直接的联系。唐本改编为黄衫客在寺庙听到霍小玉哭诉自己被抛弃的事情并加以安慰，使两个人物发生直接联系。后来黄衫客鼓励霍小玉主动追求幸福，力争自己爱的权利，最后才表明其王爷的身份。这样就使矛盾冲突显得集中紧凑。

此外，前文已提到，为人熟知的《帝女花》，其原作是晚清浙江剧作家黄燮清的《帝女花》。但黄本《帝女花》共 20 出，结构松散，枝蔓太多。吴梅对黄燮清有过这样的评价：

> 《倚晴楼六种》韵珊诸作，《帝女花》《桃溪雪》为佳，《茂陵弦》次之，《居官鉴》最下，此正天下之公论也。《帝女花》二十折，赋长平公主事，通体悉据梅村挽诗，而文字哀感顽艳，几欲夺过心余。虽叙述清代殊恩，而言外自见故国之感。惟《佛贬》《散花》两折，全拾藏园唾余，于是陈娘、徐鄂辈，无不效之，遂成剧场恶套矣。
>
> 余常谓乾隆以上有戏有曲，嘉道之际，有曲无戏，咸同以后实无戏无曲矣。此中消息，可与韵珊诸作味之也。①

唐涤生依照黄本的情节线索，进行大幅改动，把《帝女花》改定为六场，分别是《树盟》《香劫》《乞尸》《庵遇》《上表》《香夭》。这六场当中十分注意前后呼应，如长平公主与周世显第一场《树盟》在含樟树下订盟，就埋下伏笔作为铺垫：

> （长平羞介口古）老卿家，世显正话提起棵含樟树，哀家有感于心，我想话喺含樟树下题诗一首。
>
> （周钟笑介口古）咦，宫主②，老臣虽不是猜诗的老杜家，但亦不致曲解诗中意，请宫主吟咏，老臣洗耳听莺喉。
>
> （长平吟诗白）双树含樟傍凤楼，千年合抱未曾休，但愿人如连理

① 吴梅：《中国戏曲概论》，岳麓书社 1998 年版，第 186 – 187、176 页。
② 叶绍德本即为"宫"，下同。

树，不向人间露白头。①

（周钟摇头摆脑白）老臣会意，（拉世显台口花下句）香词暗订三生约，文鸾七百算你占鳌头。

（介）拜辞宫主别凤台，此后不须再设求凰酒。（与世显别下行几步）

（突然行雷闪电，锣边大风声，彩灯尽熄介）

（昭仁大惊口古）周老卿家，你番黎，你番黎，（介）彩灯尽熄，自是不祥之兆，你唔好咁快将喜讯向父王回奏。

（周钟口古）宫主，彩灯尽熄，不祥已极，宫主为终身计，还须仔细筹谋。

（长平一才微笑介口古）世显，所谓天有不测风云，人有霎时祸福，你对于呢一阵狂风，到底有何感受呢？

（世显口古）宫主，世显为表明心迹，愿把诗酬。（介吟诗白）合抱连枝倚凤楼，人间风雨几时休，在生愿作比翼鸟，到死应如花并头。②

（长平赞介花下句）乱世姻缘要经风雨，得郎如此复何求，生时不负树中盟，何必张惶惊日后。

（世显白）谢宫主。（与周钟辞别下介）

（昭仁执长平手非常亲热口古）王姐，王姐，周世显嗰首诗好就真係好叻，不过意头就曳到极，你想吓，佢对住棵树话到死应如花并头，我有乜法子唔替王姐你担心日后呢。

（长平口古）二妹，我知道你锡我，不过夫妻重情义，就算我日后共驸马双双死于含樟树下，（一才）我都对天无怨，对地无尤。（叶绍德本第48页）

长平公主与周世显在含樟树下赋诗订盟，有大风吹熄灯，又借昭仁之言预示不吉之兆，引出长平说"就算我日后要同驸马佢双双死于含樟树下，我都对天无怨，对地无尤"之语，开场即预示结局，与第八场《香夭》在含樟树下殉国的情节呼应。《香夭》最后唱段特意多处提到"树"的意象，唱段开头用诗白"倚殿阴森奇树双"领起，最后合唱：

① 原泥印本唐涤生另有手写改成"双树含樟傍玉楼，千年合抱未曾休。但愿连理青葱在，不向人间露白头"。

② 原泥印本唐涤生另有手写改成"在生愿作鸳鸯鸟，到死如花也并头"，后来演出多依照此手写改句。

（世显长平合唱）双枝有树透露帝女香。
（世显接唱）帝女花。
（长平接唱）长伴有心郎。
（世显长平合唱）夫妻死去树也同模样。（叶绍德本第150页）

唐涤生在一个唱段之中也有意识地用"树"的意象首尾呼应，而《香夭》一场又与全剧开头《树盟》首尾呼应，显得主题突出、结构严谨。

《帝女花》从黄本松散的20出改编成紧凑的六场，可以说是缩写的典范。而唐涤生另外一出《蝶影红梨记》却是扩写的经典，也同样结构严密。

前文亦提到《蝶影红梨记》的取材对象为元杂剧《谢金莲诗酒红梨花》以及明传奇《红梨记》。而唐涤生在前作基础上补充了赵汝州与谢素秋的前事，把原著素不相识的二人设定为相识了三年——彼此神交但从没见面的笔友，且通过此后三次机会都不能见面，设置了悬念。然后在钱济之家中，谢素秋不能表露真实身份，冒认他人与赵汝州见面。观众是全知视角，看着限知视角的剧中人，便会一直替男女主人公担心，急欲看到二人相认。这个"相识不相见"的线索贯穿始终。张本中二人见面后便全无交代谢金莲的情况，直到最后一折赵汝州高中状元后二人才再次会面，整体感觉戏份上男重女轻，虽然名为《谢金莲诗酒红梨花》，但从剧本来看却更像生本戏。而唐涤生大量增加谢素秋的戏份，把谢素秋内在的心理活动以及外在的困境交代得清清楚楚，而且写得非常细致。比如王黼笺传谢素秋来赴宴，又强行囚禁她时，谢素秋的心理及动作变化如下：

（素秋掩袖羞笑介花下句）三年梦寐相思句，一回捧读一开颜……
（素秋叹息白）唉，永新姐姐亦讲得可怜……
（素秋强笑口古）相爷是个惜花之人，当能体惜我今日花容憔悴……
（素秋一才愕然会错意笑介白）相爷惜秋怜玉，你慌重会赶我咩……
（素秋连随陪笑介口古）唉吔相爷，你今日话明唔使我陪酒嘅……
（素秋着急白）相爷，素秋一定要告辞吥！
（素秋连随拭泪强笑白）相爷相爷，素秋愿借琵琶一曲，以赎辞行之罪。

（素秋无心拈杯做极焦急状频频开位帐望介）

（素秋重一才惊喜交集，先锋钹欲扑出一才企定口古）相爷相爷，快，快，快啲请佢入来啦！
（素秋愕然自知失言介）
（素秋愕然情知不妙介）
（素秋在旁哀恳白）相爷相爷，你畀我见佢一次啦。
（素秋食住先锋钹扑出，但为家院以棍挡住一才颓然倚于柱上面口哑双思介）
（素秋京叫头）秀才，（介）秀才，（介）赵郎。（介）
（素秋哭应介）（以后每句应时欲冲出，但为双棍所挡介）（叶绍德本第 214 页）

谢素秋的心理反应从缓到急，从轻松开心到紧张恐惧，反应步步升级，情绪层层推进。赵汝州前来相救时，谢素秋对赵汝州这位相识三年却从未相见的笔友，开始叫"秀才"，情绪即将崩溃时脱口叫出"赵郎"，其心理变化通过简洁的台词表现得极为精细。

最重要的是，唐本虽然是在前人基础上扩写，但全剧并无枝蔓，每个出场的人物都有其独特的功能，都在推动情节发展，因此情节虽然增多，但结构仍然紧凑，情节环环相扣，既合情合理，又完整细密。

第二节　并行线索与突出矛盾

唐涤生在进行剧本创作时，常常安排多条线索，从中又突出主要的情节矛盾，集中戏剧冲突。

一、多条线索并行

唐涤生擅长在戏剧情节安排上运用多条线索并行的手法。

比如《帝女花》有三条鲜明的线索。

第一条是人物动作行为线索：长平公主与周世显的互讽—相爱—误会—伴降—殉国。

第二条是人物性格发展线索：长平作为天之骄女的无忧无虑—经历国破家亡的伤心失落—与世显伴降换取皇弟自由—双双殉国的思想升华。

第三条是主题表达线索。主题围绕"降"与"不降"发展：国破崇祯不降—周钟欲降长平不降—长平误会世显已降—二人诈降—宁死不降。

作者将这三条线索融合在一起，通过剧本结构不断给人物施加压力，把人物逼向越来越困难的境地，迫使人物做出艰难的选择，从这个过程中表现人物的真实本性，这是现代戏剧常用的编剧技巧。

唐涤生的《再世红梅记》也是典型的三线结构：

第一条是裴禹与李慧娘的感情线：裴李相遇—李慧娘鬼魂再遇裴禹—裴禹送李慧娘鬼魂去卢家—李慧娘借尸还魂与裴禹团聚。

第二条是裴禹与卢昭容的感情线：折梅巧遇—裴卢相爱—卢昭容相思成疾—卢昭容病死。

第三条是裴禹、李慧娘、卢昭容与贾似道的斗争线：贾似道杀李慧娘—贾似道欲强娶卢昭容—裴禹教卢昭容装疯避婚失败—贾似道派莹中杀裴禹—李慧娘鬼魂救裴禹—李慧娘鬼魂勇斗贾似道—卢桐捉拿贾似道。

其中，第一、第二两条感情线通过借尸还魂合二为一，并且第一条线索引发的剧情更为重要，是感情主线。卢昭容虽然对裴禹也是一片痴情，为之病故，但唐涤生设计的卢昭容似乎就是作为李慧娘的替补。

（卢桐悲咽地埋怨白）唉吔薄幸郎呀，薄幸郎，（转快）我想女儿在生，曾与你折树为盟，对花矢誓，既知倩女离魂，也应同声一哭，何以绝无忧戚之态……

（裴禹白）唉……唉……唉……唉，卢翁，生死在天，返魂无术，正欲病榻嘘寒，何期无常先到……唉……唉……到底阎君几时，几时，（木鱼）几时夺去昭容命？

（卢桐悲咽木鱼）初更风动唤魂旌。

（裴禹一才白）唔，对叻，对叻，（卢桐愕然反应）（疯疯癫癫的台口自忖白）想我共她（指门外）蕉林话别之时，正是她（指门内）绣阁离魂之后，（摇头摇脑）对叻，对叻，她（指门外）来得不早不迟，她（指门内）死得合时合候！

（卢桐见状怒白）吓，死得合时合候……（执裴禹介）秀才，此话怎解？

（裴禹白）唉……唉……唉……（急转话题）佢，佢，佢，（接唱）为谁染下恹恹病？

（卢桐木鱼）似为相思梦未成。

（裴禹木鱼）何处招魂哭倩影？
（卢桐木鱼）尸卧红楼体已冰。（指小楼）
（裴禹木鱼）是否停留待领回生证？
（卢桐木鱼）盖棺仍得待天明。（泣不成声）
（风起效果，琵琶急奏）
（昭容微呼白）裴郎，裴郎。（手挂小楼外）
（卢桐、裴禹重一才同时仰望小楼愕然介）
（昭容尖叫白）裴郎，裴郎。
（卢桐惊喜交集白）啊，倩女回生，倩女回生。（紧张之极）
（裴禹心有所感摇头摇脑白）唔，我早就知道倩女回生吶。（并不紧张）（叶绍德本第182页）

借尸还魂这个情节的设计把裴李恋与裴卢恋两条线索融合在一起。裴禹一边厢说"死得合时合候"，一边厢说"倩女回生"，一句"死得合时合候"，让观众听出冷漠，也听出专一。裴禹显然没有真正爱过卢昭容。他与卢昭容的婚约只不过是因为她长得和李慧娘一样，而裴禹又寻不到李慧娘，唐涤生在这出戏中塑造了卢昭容这个"女备胎"的形象，这看起来对卢昭容并不公平，但是唐涤生主观上想突出的并不是对卢昭容的同情和怜悯，而是裴禹对李慧娘的专情。至于观众的理解，自然见仁见智。这样一来，整出戏有正邪之争，有感情发展，还将感情安排成三角恋，最后又是符合现代人道德标准的一夫一妻，更兼邪不胜正，标准大团圆结局而不落俗套。

二、突出矛盾、集中冲突

唐涤生写作剧本还相当注意突出人物矛盾，使戏剧冲突显得十分集中，并且，唐涤生所安排的戏剧矛盾不是单一的，而是复杂且多层次的。

（一）《帝女花》的矛盾冲突层次

在《帝女花》中，长平公主与驸马周世显的矛盾有好几个层次。

第一层：从互相讥讽到相恋。

（世显台口暗中一望长平花下句）芙蓉面带千般艳，凤眼偷含万种愁。似嫦娥少明月一轮，似观音少银瓶翠柳。（上前跪介白）太仆左都尉子周世显叩见宫主，愿宫主千岁。

（长平望也不望介冷然口古）平身。（介）周世显，语云男儿膝下

有黄金,你奈何折腰求凤侣,敢问士有百行,以何为首?

(世显口古)宫主,所谓新入宫廷,当行宫礼,宫主是天下女子仪范,奈何出一语把天下男儿污辱,敢问女有四德,到底以边一样占先头?

(长平重一才慢的的介震怒依然不望冷笑口古)周世显,擅辞令者,只合游说于列国,倘若以辞令求偶于凤台,未见其诚,益增其丑啫。

(世显绝不相让介口古)宫主,言语发自心声,辞令寄于学问,我虽无经天纬地才,亦有怜香惜玉意,可惜人既不以真诚待我,我又何必以诚信相投?(叶绍德本第 45 页)

所谓不是冤家不聚头,一见钟情的戏码已经上演得太多。该剧里唐涤生安排男女主人公先成冤家,初次见面即互相嘲讽。周世显跪拜公主,公主讽其"男儿膝下有黄金,奈何折腰求凤侣",惹得周世显反唇相讥"女有四德",公主再反讽"未见其诚,益增其丑",周世显再反讽"何必以诚信相投"。这一段中唐涤生安排的舞台表情动作非常生动,如"长平望也不望介冷然口古","长平重一才慢的的介震怒依然不望冷笑口古",既安排了演员的动作,又安排了表情,还安排了如何配合音乐节奏。开场两人一轮对讽,饶有趣味,吸引观众迅速入戏。后面才接二人在含樟树下赋诗订盟,确定婚姻关系。这种"欲聚头先成冤家"的桥段对香港影视作品影响深远,到 20 世纪八九十年代香港电视剧最辉煌的年代,绝大多数的剧集都依照这个套路发展感情戏。

第二层:世显苦苦追寻而长平隐世。

(世显觉得道姑酷似宫主食住谱子台口白)咦,点解呢位道姑咁似得已经死咗嘅个长平宫主呢,莫不是宫主幽魂现眼?……

(斯斯文文上前敲门摄三下小锣)

[长平(拈尘拂)开门重一才慢的的先锋钹复掩门]

(世显白)道姑若是清修之人,定然唔会闭门不纳,既然闭门不纳,事更可疑,待我冲门而进。……(世显白)哦,师傅有礼。(一揖)

(长平还揖介白)施主有礼。

(世显苦笑口古)……我……我共道姑你似曾相识,望你把前尘细认。

(长平一才故作惊羞状口古)施主,想贫道半世清修未经劫火,世

外人十年来只知道敲经念佛,几曾沾染俗世风情。

……………

（世显细声叫白）宫主。

（长平诈作愕然介白）施主叫唤何人？

（世显白）我叫唤宫主。

（长平白）宫主系施主何人？

（世显悲咽白）唉,宫主系我个妻房。

（长平白）施主你叫唤妻房,应该在家中叫,房中唤。何以叫到佛门清静地呢？

……………

（序白）施主……恕贫道不能奉陪了,阿弥陀佛。（欲下）

（世显抢住叫白）师傅,师傅。（接唱）你要带我去烧香忏吓旧情。（欲入庵）

（长平以尘拂拦住接唱）仙庵宝殿多清净,不要凡人妄敲经。莫忘形,劝君劝君再莫染情狂病,更未许再留停。（长序）

（世显白）师傅唔肯带我入去进香,等我自己去！（向庵一冲二冲三冲介）（叶绍德本第 102 页）

周世显处处试探,公主狠心不认,最后周世显无奈欲以身殉情,才让长平公主回心转意相认。一个穷追不舍,一个避世逃情,这个桥段里两人的心理、情绪形成矛盾,既截然对立,又统一在国破家亡的时代背景中,把人物情感刻画得十分细腻,戏剧效果也足够强烈,因此后来常常作为折子戏单独上演。

第三层：相见而长平误会世显变节。

（世显含笑上前白）瑞兰姐姐,烦你转致妆台,报说驸马在楼前觐见宫主。……

（瑞兰并不还礼,慢的的望定世显,露出鄙夷之色,轻轻顿足复上小楼拉长平卸上介）

（长平见楼外景象慢的的惊愕介口古）瑞兰,瑞兰,今夕小楼重叙,除世显之外,并无人知,何以楼外有宝马香车,侍女宫娥排列在花间小路呢？

……………

（世显，周钟食住同时抬头叫白）宫主！

（长平重一才瞪大眼，慢的的内心误会渐深，身上微微颤栗倾斜欲晕倒，一才扎定苦笑白）哦，驸马爷。乜你嚟咗喇咩？……

（世显趋前接住长平慢板上句，一路唱一路扶开台口）此来不御旧羊车，十里搬来新凤辇。两旁十二宫娥，齐向金枝拜倒。（两旁宫娥躬身下拜）……

（长平内心愤怒，但仍忍住苦笑口古）驸马，你果然系一个守信用之人，真不枉我在庵堂对你再度倾心，更不枉我在小楼为你安排好合欢筵酌，（介）系呢驸马，霎时之间，你从何处得来呢件紫罗袍、乌纱帽呀？

（世显装傻扮懵嬉皮笑脸介口古）宫主，所谓天有不测风云，人有霎时祸福，一来难得我有应变之能，二来难得清帝有慈悲之念，将我重新赐封驸马，重叫我向秦楼抱凤返宫曹。

（长平重一才色变慢的的渐转平复强笑口古）哦，原来驸马有应变之能，真不枉先帝在城破贼来之日重将你赐封驸马，在血染乾清之时，对你重能够再三怜惜。（介）系呢驸马，点解清帝忽然之间又待得你咁好呢？

（世显依然嬉皮笑脸介口古）嘻嘻，清帝唔系待我好，系想待你好啫，清世祖①乃念先帝死后余哀，想替先帝了却生前未完嘅心愿，替我哋重行匹配，义比天高。（白）宫主，呢次我哋行运叻。

（长平重一才慢的的捧心微抖，半晌不能言介）（叶绍德本第126页）

我们从这个例子看到唐涤生设置矛盾的特点，全剧男女主人公的矛盾从相讽到相恋，从不认到相认，从误会到解开误会双双殉国。而阶段性矛盾中，人物的情绪和心理都是逐步推进的，长平公主从"误会渐深""欲晕苦笑"到"内心愤怒但仍忍住苦笑"，再到"渐转平复强笑"，最后"捧心微抖，半晌不能言"，这四个层次正好符合"起""承""转""合"之义，这可以看到唐涤生在结构设置上的精细严密。

另外，除了主线矛盾，唐涤生还设置了旁枝矛盾，包括周钟欲降清而长平不愿降，清帝劝降而长平、世显诈降等，这些都可看到《帝女花》中矛盾

① 唐涤生《帝女花》原文中有时称"清帝"，有时又称"清世祖"。爱新觉罗·福临年号顺治，死后庙号为清世祖，剧中的清帝是顺治帝，按逻辑不应称其庙号，而应称为"清帝"。

设计的独到之处。

(二)《蝶影红梨记》的多层次矛盾

《蝶影红梨记》也围绕男女主人公"相识不相见"的线索设置多层次的矛盾。

第一层:元宵赏灯不相见。

钱济之安排赵汝州、谢素秋在元宵赏灯会面,但谢素秋到达时,赵汝州因父亲急病先回家看望,然后赵汝州赶回来赴约时,谢素秋又因紫玉楼有事先行返回。于是两人因为时间差而错过见面。

第二层:英雄救美不相见。

谢素秋被王黼囚禁,赵汝州到王府相救,谢不能出,赵不能入,二人只能隔着门哭着对话。

>(素秋在旁哀恳白)相爷相爷,你畀我见佢一次啦。
>(王黼先锋钹将帖撕碎向前一掷介白)将他赶出府门。
>……
>(汝州索性以金两锭塞在王兴手,起反线中板锣鼓头状似疯癫下句唱)叫,叫一句谢素秋。(包一才)
>(素秋哭应介)(以后每句应时欲冲出,但为双棍所挡介)
>(汝州续唱)几年望得三年今日,怎奈眼前人隔万重山。叫,叫一句谢秋娘,(介)我经已泪湿重袍,你是否有迷蒙泪眼?(包一才)
>(素秋食住一才哭叫白)秀才,秀才,我都响处喊紧呀秀才。
>(汝州续唱)此话最堪悲,几见有痴男怨女,相对亦难见愁颜。再叫,叫一句谢秋娘,布衣难踏相门堂,何以你不冲开铁门槛。(包一才)
>(素秋哭介白)我已经被相爷拘禁咗叻,赵郎!
>(汝州更疯狂介续唱)花是有情花,月是秦楼月,章台嫩柳,也未可任人攀。(催快)相府堂前高声喊,喊一句赏花宁许任留难。指住相门咒官宦,咒一句笙歌夜夜待更残。人到伤心无忌惮,马到无缰欲囚难。(花)闯闯闯,刀斧难锄狂生胆。(卷袍先锋钹欲闯门介)(与王兴纠缠)
>(王兴大惊介,门外高声叫白)启禀相爷,秀才闯门。
>(王黼白)秀才胆敢闯门,来头非小,人来掩门。
>(家院掩门介)
>(汝州在门外先锋钹三冲狂叫"素秋"跌地介)

（素秋食住先锋钹三冲门狂叫"赵郎"，动作与汝州一致）
…………
（汝州强烈反应拍门狂叫"素秋"介）（叶绍德本第214页）

一个欲出而不得，一个欲进而不能，只能隔门对哭，一道大门如同冲不破的千山万水，隔断一对情人。最妙的是这对情人居然从没见过面，因此作者强调的是他们通过做三年笔友，因了解而生情，这是冲破了以往剧本凭借外在美的吸引而动心的套路，又比一见钟情的情感来得更深刻。

第三层：误会已死不相见。

刘公道与谢素秋潜逃，赵汝州追车欲见谢素秋。适逢奸臣梁师成送120名美人给金兵。刘公道施计，把冯飞燕的尸首抛下车，冒充谢素秋，以金蝉脱壳逃避金兵。赵汝州误以为死者是谢素秋，伤心欲绝。百步外谢素秋躲藏看着赵汝州却因金兵尚在不能出来相见。

[飞燕食住先锋钹跌落香车（切记勿跌面纱介）]
（汝州疯狂扑索介）（以上一切动作烦认真排度）
（来使食住先锋钹上前扶住飞燕一摸见血迹介口古）梁大人，呢个美人口吐鲜血，经已气绝多时，想是服毒身亡，浑身僵冷。
（汝州疯狂喊白）吓，素秋死咗，（口古）素秋想是为我殉情而死，我要抱尸痛哭，以谢云鬟。
（两金大甲食住先锋钹拈刀斧将汝州差开杂边台口）
（师成口古）来使大人，死咗呢个就系谢素秋，本来以佢领导群芳，谁料收场惨淡。
（来使口古）梁大人，生死皆由天命，不若将佢嘅尸骸葬在绿水之间。
（金大甲将飞燕搬开海边介）
[素秋公道（改装后）食住此介口卸上杂边悬崖介]
（汝州疯狂白）大人，大人，望两位大人做吓好心，生嘅就话唔畀我见啫，死嘅都唔畀我见啫，大人，大人，望你可怜吓我啦大人。（跪地叩头不止介）
（师成白）人来，将尸骸抛落万丈悬崖。
（金兵将飞燕推入场，衬啫士鼓一声介）
（汝州重一才慢的的呕紫标于地上介）

（素秋食住欲冲下介，但为公道执住介）
（师成喝白）人来，将这疯秀才赶下山坡。
（金大甲赶汝州杂边下介）
（来使白）请梁大人过营饮宴。（同衣边下介）
（素秋、公道同卸下悬崖介）
（素秋见血迹慢的的关目惨然白）唉，赵郎不愧是个多情人，可惜相隔百步之遥，使我难见佢庐山真面。（喊介）未见心上人，只见山前血。（慢哭双思锣鼓跪于地上以白色手帕印染血迹介）（叶绍德本第224页）

第四层：真见面素秋不相认。

（汝州黯然白）唉，姑娘，令到我醉生梦死嘅位意中人，我一生都未有见过佢面嘅。
（素秋白）秀才，我听你讲得凄凉，我都不禁洒出几滴同情之泪，所谓皇天不负有心人，你始终都会见到佢嘅。
（汝州白）姑娘，边个佢呀？
（素秋白）你嗰位醉生梦死嘅意中人咯。
（汝州白）姑娘，我真系未见过佢面佢就死咗叻。
（素秋白）见过卦？
（汝州白）未见过。
（素秋白）见过唎。（叶绍德本第257页）

二人真见面，谢素秋却已与钱济之约法三章，冒充他人见赵汝州，后来刘公道更诈称这是女鬼，吓走赵汝州。赵汝州始终不知道这位便是自己朝思暮想的意中人。这在前三层不相见之后，第四层发展成相见不相认，其矛盾是向前发展的，预示着高潮即将到来。

第五层：误会解开。

（汝州一见素秋大呼见鬼，连随扑埋执住济之连声白）有鬼，有鬼。（介）（素秋上前追汝州介）（汝州避开素秋连随走埋拉住公道叫有鬼有鬼，认得公道是老花王更惊，推开公道颓然坐回原位掩面介）（素秋在汝州之前屡牵其袖介）

（公道、济之同白）状元郎，唔使怕嘅。

（汝州接唱）对花色变，叹无缘，焉能伴夜鬼，相对在奈何天，令我心惊复胆颤。

…………

（汝州一才大惊白）吓，素秋就是红莲，红莲就是素秋？你就系谢素秋！

…………

（公道乙反木鱼）学长同是花王变，当日移花接木救佢出生天。香车死了冯飞燕，谢素秋雍丘投靠变红莲。

（济之接唱）我不愿你为爱殉情把文星贬，佢亦不愿牵情走绿村。永新卖友求荣显，到底是红梨撮合呢一段好姻缘。

（汝州执素秋手悲咽口古）素秋素秋，我共你三载相思难相见，巧逢一夕又分离。唉，究竟是有情人终成眷属。

（素秋投怀介口古）赵郎，赵郎，我共你一叠情诗，一朵红梨，一番蝶影，已足够后人写着再生缘。（叶绍德本第302页）

这里解开误会的过程唐涤生不多赘言，只是由钱济之、刘公道解释了几句。因为在唐涤生笔下，矛盾的解决并不是全剧的重点，不是着力点，唐涤生戏剧的重点是把矛盾呈现在观众面前，并层层推进，在矛盾中塑造人物的性格，表达作者的思想。

第三节 提高小曲宾白的地位

粤剧向来是以板腔体为主，曲牌体为辅，而唐涤生创新性地在剧中使用很多小曲，经过他的使用，很多小曲成为著名的唱段为人熟知，如《帝女花·香夭》的《妆台秋思》：

（旦）落花满天蔽月光，借一杯附荐凤台上。帝女花带泪上香，愿丧生回谢爹娘，偷偷看，偷偷望，佢带泪带泪暗悲伤。我半带惊惶，怕驸马惜鸾凤配，不甘殉爱伴我临泉壤。（叶绍德本第148页）

又如《紫钗记》之《剑合钗圆》，用的是古曲《浔阳夜月》（即《春江花月夜》）：

> （生）雾月夜抱泣落红，险些破碎了灯钗梦。唤魂句，频频唤句卿须记取再重逢。叹病染芳躯不禁摇动，重似望夫山半敧带病容。千般话犹在未语中，心惊燕好皆变空。（白）小玉妻！（旦）处处仙音飘飘送，暗惊夜台露冻。仇共怨待向阴司控。听风吹翠竹，昏灯照影印帘栊。（叶绍德本第146页）

板腔体是粤剧的骨架，小曲是肉身。唐涤生这样大量运用广东音乐和小曲，用传统梆黄配合上新曲，令剧本更典雅、更悦耳，最重要的是更能吸引观众。

此外，唐涤生也十分重视宾白在戏剧中的地位。元代杂剧鼎盛的时期，唱曲是首位的，曲占了绝对主要的地位，今天我们看到的元杂剧剧本中多为曲而很少科白。但明朝时戏剧念白的重要性逐渐增加，徐渭《南词叙录》中写道："唱为主，白为宾，故曰宾白。"孟称舜在杂剧《天赐老生儿·楔子》的眉批上更直接说：

> 此剧之妙，在宛伤人情，而宾白点化处更好。或云元曲填词皆出辞人手，宾白则演剧时伶人自为之，故多鄙俚之语。予谓元曲固不可及，其宾白妙处更不可及。如此剧与《赵氏孤儿》等白，直与太史公《史记·列传》同工矣。盖曲体似诗似词而白则可与小说演义同观。元之《水浒传》是《史记》后第一部小说，而白中佳处直相顽抗，故当让之独步耳。[①]

戏曲科白比例的增加是中国传统戏曲在发展过程中作家叙事意识加强的结果，所以唐涤生重视宾白的第一个原因是遵循戏曲发展的规律；而他对西方戏剧、电影艺术也十分熟悉，这是影响他重视宾白的第二个原因。唐涤生的戏中，人物宾白所占比重很大，而且也往往承担着重要的作用。

（1）唐涤生运用宾白的第一种作用是交代故事发生的背景。

[①] 孟称舜：《新镌古今名剧酹江集》，载《古今名剧合选》第十五册《明崇祯刊本》，见古本戏曲丛刊四集之八，商务印书馆1958年版。

如《帝女花》第一场《树盟》中,长平与昭仁两位公主的对话:

（昭仁拜白）拜见王姐。
（长平微笑白）昭仁二妹,我地姐妹之间应叙伦常,少行宫礼。
（昭仁非常天真介口古）王姐,礼部选来一个你唔啱,两个又唔啱,王姐,你独赏孤芳,恐怕终难寻偶。
…………
（长平笑介口古）唉二妹,我本无求凰之心,怎奈父王有催粧之意,其实都系多余嘅啫,所谓千军容易得,一婿最难求……
（长平半羞介白）侍臣,传……
（侍臣台口传旨介白）宫主有命,传太仆左都尉之子周世显凤台觐见。（企回原位介）（叶绍德本第44页）

这段二人对话采用宾白的形式,用来交代背景,对下面长平与周世显相见的情节起到预示或者推动的作用。这也是传统戏曲常用的手法。

同样,如《紫钗记》第一场老夫人、浣纱与小玉的对话:

（老夫人笑介口古）小玉,绛台春夜,好一派渭桥灯景,出门观赏一回也胜香闺独坐,（介）喏,呢处有紫玉钗一支,系你爹爹在生之时,向长安老玉工候景先买嚟畀你嘅,你睇吓吁,瑰宝奇珍,晶莹紫玉应无价。（介）
…………
（浣纱一望惊喜口古）哦哦,我明叻,姑娘你唔识我识,一支紫玉钗,配上一只宜春双喜牌,姑娘,姑娘,呢一支敢莫是上头钗也。
（小玉微嗔轻啐介口古）纵使上头钗也不插在元宵灯夜,（介）便是他日上头时节,我亦不须劳动你呢个口角轻浮嘅小浣纱。
（老夫人白）所谓金吾不禁夜,何妨观灯随喜,浣纱,你将小喜牌挂在钗头,与你姑娘插戴。
（小玉娇嗔白）——唔——六娘。
（浣纱拈钗白）奉了安人命,不到姑娘不领情,请姑娘低鬟相就。……
（三四五个古装少女并肩观灯,与三二华服王孙穿插过场介）
（小玉花下句）人在渭桥灯月夜,香街罗绮映韶华。楼外花灯灯外

楼，灯市严城皆入画。

（老夫人微笑赞白）好句好句。浣纱，扶你姑娘赏灯游玩，早去早回，免老身挂念。

（浣纱白）知道。（扶小玉正面下介）（叶绍德本第 50 页）

这段对话也是用宾白来交代了全剧线索物件紫玉钗的来历，以及故事发生的时间、地点、背景，推动情节。

（2）他运用宾白的第二种作用是作为人物表情达意的方式，这样的宾白本身就是重要的情节。

如《帝女花》的《树盟》中：

（世显台口暗中一望长平花下句）芙蓉面带千般艳，凤眼偷含万种愁。似嫦娥少明月一轮，似观音少银瓶翠柳。（上前跪介白）太仆左都尉子周世显叩见宫主，愿宫主千岁。

（长平望也不望介冷然口古）平身。（介）周世显，语云男儿膝下有黄金，你奈何折腰求凤侣，敢问士有百行，以何为首？

（世显口古）宫主，所谓新入宫廷，当行宫礼，宫主是天下女子仪范，奈何出一语把天下男儿污辱，敢问女有四德，到底以边一样占先头？

（长平重一才慢的的介震怒依然不望冷笑口古）周世显，擅辞令者，只合游说于列国，倘若以辞令求偶于凤台，未见其诚，益增其丑啫。

（世显绝不相让介口古）宫主，言语发自心声，辞令寄于学问，我虽无经天纬地才，亦有怜香惜玉意，可惜人既不以真诚待我，我又何必以诚信相投？

（周钟在旁怨世显傲慢介）

（长平重一才慢的的回头见世显惊其才貌徐徐回笑白）酒来。（叶绍德本第 45 页）

这是长平与世显第一次见面，长平摆出公主架子嘲讽世显，世显不甘示弱反讽，二人唇枪舌剑交锋。俗语说不是冤家不聚头，要聚头就得先成冤家。这是典型的言情套路，互相嘲讽是为了衬托后面的互相倾心，因此这是重要的情节。事实上，整个第一场《树盟》大部分都是宾白，只有少数几个唱段，如果把唱段都去掉，只看宾白，完全不影响情节的推动。

（3）他运用宾白的第三种作用是暗场交代枝节剧情，减少枝蔓，使主线剧情保持集中紧凑。

比如《再世红梅记》最后一场《蕉窗魂合》，如果把李慧娘去酆都城的经过演出来，这条支线剧情就太冗长了，如果用唱的形式，也稍显节奏过慢，还是有点枝蔓。唐涤生安排李慧娘与裴禹用大段对白，暗场交代李慧娘去了酆都城求阎王准许借尸还魂，这样可使全剧情节更为集中，不至于多生枝节。

（慧娘内场用电咪播出台口应白）裴郎。

（裴禹白）慧娘。

（慧娘白）裴郎。

（裴禹左右搜索不见发觉声自伞出，拈伞埋怨介白）闻声不见人，想又是一番作弄，（曲）你再度作弄真要命，荡漾无定。（轻轻挞打伞介）

（慧娘内场接唱）我尚未骂君太忘情。

（裴禹接唱）为何故令郎担惊？（序白）嘿，慧娘，昨夜三更，路过曲塘，你忽然不见，累得我走向东则防风，走向西则怕雨，后来重聚，你说是到酆都城向阎君请求一事，以致失陪，这还罢了，今夕初更，路过蕉林，你忽然又不见，累得我欲上天而无路，欲下地而无门，（轻轻挞纸伞介白）唉吔慧娘，一之为甚，其可再乎？

（慧娘在内作失声咭咭笑白）裴郎咎由自取，与妾何尤？

（裴禹对伞挞骂白）哈，你偏不在身旁，还说咎由自取？

……………

（慧娘白）裴郎真不愧是多情人也，令奴心折，无怪天念其痴，梅开再世。

（裴禹呆然白）……吓……天念其痴，梅开再世？

（慧娘白）裴郎有所不知，你记否昨夜三更，路过曲塘，我忽然不辞而行，舍郎而去？

（裴禹白）记得，记得，你归来之时，说曾到酆都城……

（慧娘点头接下白）……向阎王请求一事。

（裴禹白）请求何事？

（慧娘白）唉，君是奇才，妾为情鬼，耳鬓厮磨，宁不动心？所以骤到酆都，以至情哭恸阎君，蒙佢一念同情，恰值昭容阳寿已尽，使我

回生，借尸还魂。

（裴禹半信半疑白）唔……不信，不信，世间岂有借尸还魂之理，分明是有意托词，无心理我。

（慧娘斜视裴禹拥肩如哄小孩介白）痴郎，痴郎，若不信还魂之说，能否口约在先，以观后证？

（裴禹一怔白）吓，何为口约？

（慧娘白）痴郎，若不信还魂之后，昭容即是慧娘，我共郎预约在先，待等相见之时，我笑三声，哭三声，细诉离情，暗诵梵经……

（裴禹点头白）哦，相见之时，能笑三声，哭三声，细诉离情，暗诵梵经者即慧娘，若不能者，当非所爱，我便拂袖而行，以死明心。

（慧娘含笑点头白）一言为定。

（裴禹亦天真地白）一言为定。（叶绍德本第178页）

这样，唐涤生不仅暗场交代了李慧娘去了酆都城，还预示了下面卢昭容"合时合候"地病死、李慧娘如同"倩女回生"般还魂的剧情。唐涤生十分善于汲取其他艺术领域的养分，从现代话剧中学到不少戏剧表现技巧：一个是采用话剧的分场手段以减少传统粤剧的场次，另一个就是加强念白的地位与作用。他有意识地改变传统戏曲重唱轻白的艺术倾向，把宾白铺垫并展开剧情、烘托气氛的作用发挥出来，使粤剧的宾白真正成为"千斤白"。

第四节 重视现代化舞美手段

唐涤生受到西方文化的影响，十分重视粤剧舞台上的现代化舞美手段。大概有几个方面：

第一，重视舞台布景的实景化。唐涤生的不少剧本会专门阐述布景安排。比如《牡丹亭·惊梦》的第一场《游园惊梦》的开头有一段文字。①

（春禧堂，花园闺房）说明：先布春禧堂，画栋雕梁银彩银屏，备极华丽，衣边角有画墙辕门，辕门封闭，从辕门出即转台牡丹亭景，亭

① 叶绍德本与赖宇翔本的布景说明文字相近，而叶本断句更合理，该处举例均从叶本。

用平台布在衣边侧角，有短栏杆曲折一路布开台口（即芍药栏）。杂边台口用短红栏布莲藕塘，旁有湖山石，衣边台口有丝绒绕花之千秋。底景用纱隔住。内于梦境时用灯砌一"梦"字后即五彩云浮动，如烟如雾，使人有身在梦乡之感。此景每一点都不能疏忽，因与原著有极大关系。再从衣边绕红栏即为花道，舞台旋转直入香闺，香闺有大帐，衣边台口长画台，上有文房。画台近窗，有梅花从外直伸入。杂边白绢红屏风，寓红艳于清幽之中，方能托出杜丽娘之性格。①（叶绍德本第162页）

这段说明把杜丽娘居住的府邸环境布景安排得十分细致。另外，还如第三场《幽媾回生》开头：

（西轩小楼转土丘莲塘景）说明：《幽媾》与《回生》同一场演出，故须用旋转舞台，用平台布西轩小楼内景连台口小苑。杂边立体门及窗，门外平台回廊曲折，杂边矮围墙及辕门口，尽量利用芭蕉与竹树托出阴森气象，帮助鬼魂的飘忽。小楼内底为大帐，正面书桌，旁有灯柱可挂上真容，转景后即为太湖石下，芍药栏边的孤坟。杂边角布莲塘。此场布景应具有显著及突出的汉画风格，作者另附图作参考之用。开幕时夜景，小楼内烛影摇红。（叶绍德本第203页）

第三场《幽媾回生》开头：

附注：衣边角平台布青坟。有小碑，一株梅花罩着，正面牡丹亭，红栏杆外即为莲塘。（叶绍德本第223页）

第四场《探亲会母》开头：

（苏堤驿馆对门竹篱小户）说明：远景杭州苏堤景，杂边角余杭驿馆，衣边角布一小户人家，有短屋檐及门，门外竹篱并有篱门，门外一株梅一株柳，开幕时黄昏日落。（叶绍德本第235页）

第五场《拷元》开头：

① 衣边、杂边：粤剧术语，舞台上面向观众的左侧放置戏服衣箱，右侧放道具箱，习惯就把面向观众的左侧叫衣边，右侧叫杂边。"杂"，广府人也常简化写成"什"，把"杂边"写成"什边"。

（画堂梅苑景）说明：假如此场用普通之厅堂，即不能表达《牡丹亭》原书所刻划拷元之雅趣。此场分内外两层布景，内层为画堂，书屏琴几，面积小，只作陪衬之用，两边有矮红栏，竹帘铁马，两旁梅树，红日相映，红栏杆外有柳树。衣边角有小角瓜棚、棚顶有天窗吊绳，以作吊打状元之用（最好能使此景有浓厚之汉画气息）（作者另附图作参考用）品字石台。

第六场《圆驾》开头：

（深度舞台金銮殿景）此为《牡丹亭》最热闹最重唱工而逗人喜爱的场面，希望尽量运用舞台深度来烘托出主要的气氛。用平台布三层，最高一层设御座。（并严格注意宫女之宫装与太监大臣的服饰）作者另附图作参考之用。（叶绍德本第277页）

《蝶影红梨记》的几场戏也都有类似说明。

第二场《赏灯追车》开头：

说明：二转景。开幕布相府厅堂连外苑。衣杂边辕门口，因是赏灯节日，故吊满各式各种之花灯。正面布平台，设相爷座，八字台。转景后布金水崖边，底景为金邦远营。金水河滔滔江水，杂边角布高悬崖。可容二人企立。杂边台口有大树，远营插满金字大小旗。（叶绍德本第203页）

第三场《盘秋托寄》开头：

说明：花园连小厅景，衣边杂边布花园辕门口，正面用红柱分边矮栏杆布成小厅，厅内正面横台，上有花瓶插花，备酒具。（叶绍德本第227页）

第四场《窥醉》《亭会》《咏梨》开头：

说明：三转景。开幕时，杂边立体围墙，有门。正面亦有围墙并辕门口。当中搭平台布古亭一个，旁有槐树，并青峰石，及花草。从杂边

围墙门穿出转台则为红梨苑景。全景用薄平台搭高。台口一弯流水,有鸳鸯在水相戏,用曲折之短红栏杆围住溪畔。杂边小残桥,正面梨苑,有二楼并纸糊窗,从小桥穿过转第三景。衣边房杂边小苑,杂边角有小楼直伸出台口。小楼之下有花基围住红梨一株,高约五尺。房内正面大帐,台有横摆书柁,上有花瓶,古书及文房四宝。(注)如第二景转第三景,舞台技术发生困难时,则落幕将《咏梨》当为独立场。(叶绍德本第 246 页)

第五场《卖友归王》开头:

说明:衣边竹篱门,围住小屋舍一间,有小门可出入。底景为田野,种满桃花,杂边出场处为疏柳梅林。全场景。(叶绍德本第 278 页)

第六场《宦游三错》开头:

说明:深度舞台布相府厅堂,分三层布置,最低一层为喜字帐与香案,第二层品字柁,各柁上放有花瓶一个,由底层挂彩灯,一路挂至第二层,第一层为花边红柱栏杆,栏杆外摆满时花,每一层俱有两梅香捧花篮,两家院严肃的企幕,尽量利用场面铺排,以增美丽。(叶绍德本第 289 页)

虽然真正演出时具体布置未必和剧本一模一样,但只看剧本的话,唐涤生显然对舞台有着通盘的考虑。他尽量根据情节发生的地点、人物的身份地位来进行布景设计,并且所设计的布景与场景气氛以及人物行为动作有着密切关系。比如《牡丹亭·惊梦》第三场《幽媾回生》说"用芭蕉与竹树托出阴森气象,帮助鬼魂的飘忽";第五场《拷元》说"棚顶有天窗吊绳,以作吊打状元之用";第六场《圆驾》说"此场为最热闹最重唱工而逗人喜爱的场面"。同时,他也会在布景说明中解释自己这样布置的原因,如《牡丹亭·惊梦》第五场《拷元》说"假如此场用普通之厅堂,即不能表达《牡丹亭》原书所刻划拷元之雅趣",可见唐涤生改编剧本时还是希望尽量接近汤显祖《牡丹亭》的意境。

唐涤生对实景化布景的重视是从话剧、电影借鉴而来的,这对传统戏曲的写意性与虚拟性是一种破坏,但是,又符合部分现代观众的审美,能够招

徕观众，所以，应当说这种破坏是有一定积极意义的。

第二，唐涤生还会安排舞台上的一些灯光音效。如《紫钗记》第一场《坠灯钗影、花院盟香》中：

> 琵琶急奏，灯光由再暗渐转黎明鸡啼介。（叶绍德本第67页）

又如《牡丹亭·惊梦》第一场《游园惊梦》中《写真》①的开头：

> 熄灯复着灯变回原景，灯色是黄昏时候，谱子续玩落。（叶绍德本第178页）

又如第二场《魂游拾画》开头：

> （梅花庵观景。幕序三年后）说明：梅花庵观全景，用红栏杆、红柱砌成。底景为对楼二楼，有屋檐，（利用屋檐变彩云，可作丽娘鬼魂游时踏足之处）衣边为曲尺型灵坛，正面奉南斗真妃，侧奉丽娘。（为布幔遮住不见字迹）下有坛几，内藏丽娘真容。衣边角有小灵坛，上奉东岳夫人。开幕时坛前香烟袅袅，有梅花从杂边栏杆伸入，栏外两旁大树，雪花飞绵，台口铺白绸作雪地，效果配风声铁马声。

唐涤生对舞美的重视，正反映出粤剧的特色。粤剧是多种艺术的综合体，其表演艺术带给观众视听双重感受，在戏剧舞台上，演员的唱腔、伴奏的音乐给予观众听觉上的享受，而其服装、布景、道具等各种舞台实物器具则给观众形成视觉上的冲击。舞美的设计要根据剧本内容和演出实际，运用多种艺术手段，创造出剧中的环境，渲染舞台气氛。粤剧舞台的布景、道具为观众创造了一个戏剧背景空间，能给予观众情景代入感，使观众更易对艺人表演产生共鸣。在粤剧的发展历程中，服装、布景等舞台表现形式也一直发生着变化，20世纪20年代到70年代这半个世纪是粤剧最鼎盛的时期，受到话剧、电影的冲击，粤剧舞台布景向实景化发展，实景还与剧情紧密结

① 赖宇翔本《牡丹亭·惊梦》分成八场，分别是"游园惊梦""写真""魂游拾画""幽媾""回生""探亲会母""圆驾"等。而叶绍德本分成六场，分别是"游园惊梦""魂游拾画""幽媾回生""探亲会母""拷元""圆驾"，其中把赖本的"写真"归入第一场"游园惊梦"。

合，像《柳毅传书》《搜书院》《关汉卿》等剧都是成熟的写实舞美之作。这是中国戏剧艺术吸收学习了西方戏剧文化的结果。而粤剧这些"奇技淫巧"正体现出广府人不拘一格的创新意识和兼容并蓄的开放精神。

第五节 注重人物塑造的立体化

中国叙事文学对人物的塑造有一个从扁平单一到复杂丰富的发展过程，中国古典戏曲中的人物形象发展也有着同样的特点。但是，戏曲作为一种限时的现场表达的综合艺术，如果人物性格太复杂，也不利于观众接受。加上粤剧在明清时期的发展基本是在社会底层，当时登大雅之堂的戏曲还轮不到粤剧。当时百姓的受教育程度普遍低下、认知水平不高，这也决定了粤剧的人物角色塑造在长时间里其实还是比较扁平的。但是进入近代之后，尤其是在辛亥革命以后，粤剧真正与粤语结合起来，获得了极大的发展。粤剧也在广州、香港这种大城市的剧场戏院站稳脚跟。加上话剧、电影等西方文化艺术样式在中国传播造成的影响，粤剧中的人物在唐涤生的笔下得到了更为立体化的塑造。

比如《紫钗记》中的卢太尉，汤显祖写卢太尉逼婚是奸臣为了收服人才为己所用，而唐涤生写的卢太尉，虽沿袭了汤本的奸臣形象，但其逼婚却是因为卢小姐爱上李益。在第一场《坠灯钗影、花院盟香》中：

（内场喝白）打道。（八军校持白梃，二车夫推香车，卢燕贞拈红色绛纱，王哨儿伴香车，卢太尉打马上介）（允明惊闪于树后，李益夏卿惊闪于门角）

（太尉中板下句）绛楼高处弄云霞，催马严城亲伴驾。哪管得马蹄踏碎禁城花，（花）风动玉樵更初打。

（锣边作风起介）（用扯线扯去燕贞手上之红绛纱一直飞扑埋李益面上介）

（太尉食住锣边风起下马介）

（李益拈绛纱不好意思埋香车前一揖还巾介口古）风翻灯影，忽有扑面红绡，想是姑娘之物，儒生特将彩巾还于莲驾。

（燕贞重一才慢的的惊爱李益之貌，下香车接巾羞笑介口古）秀才

郎气宇不轻浮，谈吐多风采，拜问大名高姓，待奴写上薄薄轻纱。

（李益这个介口古）不敢不敢，语云，绣户女郎闲斗草，下帏儒子不窥帘，彼此间素昧生平，岂敢以姓字污及香罗彩帕，何况拾翠遗巾，已是有伤大雅。（白）告辞告辞。（借故拉夏卿正面卸下介）

（太尉暗赞李益之才介）

（燕贞失望介口古）爹爹，爹爹，风送彩巾，想是天缘巧合，（低羞介）从今后我眼中无伴侣，心中只有他。

（太尉笑白）燕贞，不知秀才郎姓名，如何匹配？（叶绍德本第53页）

卢太尉第一次见到李益对他印象很好，赞叹他的"才"，这里的"才"其实也包括了李益谦逊有礼的品德。小女儿卢燕贞又对卢太尉说"从今后我眼中无伴侣，心中只有他"，卢太尉当即"笑白"问女儿"如何匹配"，表现出老父亲对小女儿的极度宠爱，女儿一提出要求，立刻想办法满足她。后来，卢太尉意欲收买李益好友崔允明、韦夏卿为女儿说媒：

（太尉温和白）坐下坐下，（介口古）崔老秀才，我记得三年之前共你在渭桥灯市相见，嗰阵你话同李益朝同起，晚同睡，看来你两个嘅交情自非泛泛。……

（太尉口古）老秀才，你又知否十郎迷恋烟花，难成大器，我有意招他为婿，特请老秀才你为媒，说服只归来雁。

（允明重一才离凳愤然口古）老大人，（催快）有道是结发之妻情义长，糟糠之妇不下堂，十郎经已娶了头妻小玉，你叫我撮合为媒，分明是要我断人结发之恩，仳离糟糠之妇，淫媒不愿做，（介）亏心事难行。（白）告辞。（先锋钹）

（太尉食住先锋钹执允明台口强笑介花下句）酬媒自有金腰带。（一才）

（允明食住一才白）不屑。

（太尉续唱）荐你做个五品京官又何难。（介）三台有命不依从，（一才）见否满堂皆杖棒。（一【抺】允明跌地介）（叶绍德本第98页）

宠爱小女儿是卢太尉后来种种行径的出发点，对于李益与霍小玉，卢太尉当然是反派；但对于卢小姐，他却是为女儿努力争取幸福的慈父。韦夏卿中第68名进士，任职长安府尹，但对三公之一的太尉来说，也只是个低级

官员。而崔允明更只是个落第秀才，地位低微。站在卢太尉的立场上看，他作为权倾朝野的高官重臣，与崔、韦二人地位相差太远，而他对崔、韦二人设宴款待、好言相请，完全是出于疼爱女儿，希望满足女儿的情爱需求。崔允明愤然拒绝、态度强硬、出言不逊。卢太尉不是不生气，但为了女儿幸福，他"强笑"着拉着崔允明，说愿以钱财相许，再遭到崔允明"不屑"二字的拒绝，太尉的面子再次遭到践踏。但卢太尉仍然继续加筹码，再许以五品京官。唐朝的京兆尹也不过是从三品，崔允明不过是进士身份，许五品京官已经是破格了。对卢太尉来说，他给出如此高的价码，徇私枉法，其动机就是为了女儿的终身幸福。唐涤生最后安排太尉的结局只是撤职，并无性命之忧，大概也是出于罪固不可恕，情却有可原的考虑。这样卢太尉的形象就显得立体丰满、真实可信。

又如《牡丹亭·惊梦》中，其人物性格比汤显祖原版更为立体化。比如家塾老师陈最良，在汤本中出场是这样的：

【双劝酒】（末扮老儒上）灯窗苦吟，寒酸撒吞。科场苦禁，蹉跎直恁！可怜辜负看书心。吼儿病年来迸侵。"咳嗽病多疏酒盏，村童俸薄减厨烟。争知天上无人住，吊下春愁鹤发仙。"自家南安府儒学生员陈最良，表字伯粹。祖父行医。小子自幼习儒。十二岁进学，超增补廪。观场一十五次。不幸前任宗师，考居劣等停廪。兼且两年失馆，衣食单薄。这些后生都顺口叫我"陈绝粮"。因我医、卜、地理，所事皆知，又改我表字伯粹做"百杂碎"。明年是第六个旬头，也不想甚的了。有个祖父药店，依然开张在此。"儒变医，菜变齑"，这都不在话下。昨日听见本府杜太守，有个小姐，要请先生。好些奔竞的钻去。他可为甚的？乡邦好说话，一也；通关节，二也；撞太岁，三也；穿他门子管家，改窜文卷，四也；别处吹嘘进身，五也；下头官儿怕他，六也；家里骗人，七也。为此七事，没了头要去。他们都不知官衔可是好踏的！况且女学生一发难教，轻不得，重不得。倘然间礼面有些不臻，啼不得，笑不得。似我老人家罢了。"正是有书遮老眼，不妨无药散闲愁。"

他张口先说自己"灯窗苦吟，寒酸撒吞"，给自己的形象定性，然后说自己连年科考失利，又说自己穷困潦倒，再说女学生难教，活脱脱一副穷酸腐儒的做派。整个汤本《牡丹亭》中基本也是突出陈最良这种性格。

而粤剧的陈最良固然也有古板酸腐的一面，这是他的主要性格，但是唐

涤生笔下的陈最良又有另外一些表现，比如出场时：

 （杜宝白）多嘴。（介）贤契请。（云云埋位）春香，去书斋请陈老师。
 （春香白）老师逢饮必到，逢到必早，不请亦自来，又何必去请……
 （夫人怒白）吓，春香你……
 （春香急白）去去……（急足下堂介）
 （陈最良食住一摇三摆上介）
 （春香一见台口白）系唔系呢，我早就料到不请自来嘅。（敛手在旁侍候介）
 （最良台口诗白）春天不是教书天，饭饱茶香正可眠。太守堂中一顿酒，半载村童俸学钱。
 （与春香入介）（叶绍德本第165页）

这个场面里用了别人话语进行侧面刻画，又有陈最良自述出场诗"春天不是教书天，饭饱茶香正可眠"作正面刻画。短短一段，刻画手法有正面的有侧面的，有念白又有动作"一摇三摆"，一个贪吃怠懒、混吃度日的教书先生形象就非常生动地展现了出来。再就是杜丽娘死的时候，陈最良的反应是：

 （最良号啕大哭介白）唉，我七十岁人，死个女学生，重有咁好食好住么。（叶绍德本第185页）

当杜宝安排陈最良的工作后，陈最良松一口气说"还好，总算有个着落"（叶绍德本第185页）。他看见表哥春霖在哭，对春霖说：

 啤，喊乜野吖，唔关你事，此梅不同彼梅，你系霉烂个霉，女学生梦见嘅个系梅香个梅。（叶绍德本第185页）

他又对老夫人说：

 （最良口古）吓，乜乜乜关关雎鸠几句诗会读死人嘅咩，老夫人，

你有你伤心，你唔好【嚕】① 横折曲，打烂我饭碗，玷辱圣人书卷。（叶绍德本第 182 页）

"梅香"是粤剧术语，指丫鬟。粤剧观众对这个词比较熟悉，唐涤生故意安排他说"梅香个梅"，不说"梅花个梅"，这是为了拉近观众的审美距离。而舞台效果又令人发噱，使观众忍俊不禁，消解了杜丽娘去世的悲伤。同时，"玷辱圣人书卷"只是掩饰，陈最良最在意的其实只是"饭碗"问题。他这些台词都反映出他自私自利的性格，这些方面的表现正可以作为陈最良酸腐老儒形象的补充，使其形象更为丰满。

另外，如丫鬟春香，汤本的春香基本就是个人形摆设，没有着力于表现其性格。而唐本中为其设计多处对白，如：

（夫人口古）春霖，我地今晚薄酒酬师，既然你嚟到，也可兼作洗尘之宴。

（春香口古）我相信表少爷都唔拘嘅叻，我唔系话表少贪饮贪食，因为酬师宴上，可以顺便拜候小姐妆前。（掩唇对霖作会心之笑）（叶绍德本第 165 页）

此处既通过春香之口说出表哥春霖对杜丽娘的想法，又展现了春香活泼直爽的性格。上面举例陈最良出场时春香所说"老师逢饮必到，逢到必早，不请亦自来，又何必去请""系唔系呢，我早就料到不请自来"，也是为了突出她这种心里憋不住话的直性子。

在最经典的"游园"片段，唐涤生这样写：

（丽娘春香从小辕门下，舞台旋转至牡丹亭景）
（亭柱挂有对联，上写"人上天然居，居然天上人"……）
（丽娘一路行一路感于春光明媚，愁郁渐洗，步履渐趋轻松，见一蝴蝶飞过，持扇追扑，小圆台碰小石略一拗腰，春香扶住，掩口娇喘微笑介）
（春香白）小姐小姐，正是踏草怕泥新绣袜，惜花宁贱小金莲。
（丽娘白）唉，不到园林，怎知春光如许（新小曲游园）（倘照昆

① 叶绍德本作"【嚕】"，赖宇翔本作"拗"。

剧度身段即应由"艳晶晶花簪八宝填"一句起度）（曲）一生爱好是天然，恰三春好处无人见，蝴蝶双双去那边。

（春香摄白）飞咗入藕莲塘啰。

（丽娘接唱）银塘初放并头莲，并头莲，暗香生水殿。

（春香摄白）小姐，不是荷香，你睇系一株大梅树。

（丽娘接唱）愿死后青坟倩梅遮掩。

（春香摄白）大吉利是！

（丽娘接唱）良辰美景奈何天，赏心乐事谁家院。燕子来时百花鲜，待等花落春残又飞远。

（春香摄白）唔好尽是伤春句。（接唱）（合前谱）良辰美景有情天，伤春易令蛮腰损。（白）小姐，不如荡吓千秋啦。

（丽娘接唱合前谱）柳外梅旁有花千，荡上东墙唤取春回转［坐上千秋架春香推动，丽娘咭咭而笑，荡三两下即停止，丽娘斜倚红绳闭目遐思介（普子回头玩）］

（春香悄悄拍手白）好叻，好叻，小姐玩得咁多，等我报与老夫人知道。（轻轻蹑足下介）（叶绍德本第172页）

在汤本中，春香也有台词，但基本只是为杜丽娘的问话应个答，为杜丽娘的行为增添动感，使其不至于太单调。但从上例可以看到，唐涤生编排"游园"的基本情节、结构虽和汤本相近，但给春香增添了很多戏份。杜丽娘唱、春香念白这一段曲的安排十分精细，春香的念白都是动作为主，表示二人游玩的空间转换，从莲塘到梅树，又从梅树到秋千。而杜丽娘的唱词则以抒情为主，与春香的念白配搭起来，一静一动，相得益彰。特别是杜丽娘唱出经典名句"良辰美景奈何天，赏心乐事谁家院"之后，唐涤生竟然设计春香说"唔好尽是伤春句"，制止杜丽娘的伤春悲秋，并让春香大胆地唱出同一旋律的唱词"良辰美景有情天，伤春易令蛮腰损"。这两句的整体情绪与"良辰美景奈何天，赏心乐事谁家院"正好相反，唐涤生故意用一种积极乐观的情绪，消解原著的感怀悲伤。与此同时，从剧中看，春香在游园中的一系列念白唱词，加上此前的念白，塑造出一个活泼灵动、爽直泼辣、积极乐观的可爱少女形象，这比汤本原著中的春香要丰满立体得多。

甚至连老夫人的角色，唐涤生也有意加强塑造。汤本中为了刻画老夫人，专门有第十一出《慈戒》，由老夫人唱出她对女子行为规范的看法。她唱道：

（老旦①）听俺吩咐：

【征胡兵】女孩儿只合香闺坐，拈花剪朵。问绣窗针指如何？逗工夫一线多。更昼长闲不过，琴书外自有好腾那。去花园怎么？（贴）花园好景。（老旦）丫头，不说你不知：

【前腔】后花园窀静无边阔，亭台半倒落。便我中年人要去时节，尚兀自里打个磨陀。女儿家甚做作？星辰高犹自可。

老夫人认为女子就应该在香闺循规蹈矩，不该游园，汤显祖塑造的老夫人是个古板严苛的形象。

唐涤生所写的老夫人也叫女儿不要游园，该桥段是这样的：

（丽娘朦胧醒介白）唉吔……秀才。（拖错介）
（夫人惊慌白）吓，你做乜野呀女……
（夫人先愕然再一想台口口古）丽娘，丽娘，我都知道女儿家长大，自然系有好多情态嘅叻，阿妈都唔舍得话你，你以后多读书，少游园，凡事细加检点。
（丽娘呆然点头漫应介）
（春香白）老夫人，你番去抖啦，有我照顾小姐就得叻，其实小姐读咗毛诗之后，呢种病态，已经有咗半年。
（夫人笑介白）啤，边处系病吖，丽娘你听我话……我番入去叻……正是婉转随儿女，辛勤做老娘。（与夏香卸下介）（叶绍德本第179页）

杜丽娘去世时，老夫人的反应却是：

（夫人悲咽口古）丽娘，丽娘，应阿妈一声啦，千错万错，都系读错毛诗，游错花园。（哭泣介）（叶绍德本第182页）

老夫人平日固然古板，但面对怀春的女儿，她却表现出善解人意的一面，说"女儿家长大，自然系有好多情态""阿妈都唔舍得话你""婉转随儿女，辛勤做老娘"。最后杜丽娘死去时，老夫人伤心之余甚至说出"读错

① 老旦是老夫人，贴是春香。

毛诗"的话。我们看到的是一位充满母女亲情的慈母,这样唐本戏曲在人物形象的塑造上就更立体化。

此外,如改编自关汉卿代表作《窦娥冤》的《六月雪》,《窦娥冤》中的张驴儿意图霸占窦娥而下毒,误打误撞毒死了自己父亲之后又诬陷窦娥杀人,是个不折不扣的地痞。他对窦娥只有色欲,并无爱意,所以教唆贪官处死窦娥。而《六月雪》中的张驴儿,是一个痴心的富家公子的形象,对窦娥一往情深,痴情一片,对其母说若娶不到窦娥死不瞑目,甚至三番两次为窦娥辩护,这也增加了反角人物的复杂性。

第六节 情节套路与语言雅化

唐涤生一生创作及参与创作戏剧449部,数量非常庞大,写戏写多了,良莠不齐在所难免。这并不是说唐涤生因为赶工期而偷工减料,而是创作的优秀作品太多,容易形成套路。作家最大的敌人是以前的自己,唐涤生也不可避免地受到这样的局限。

比如唐涤生的《西楼错梦》改编自《西楼记》。《西楼记》是中国明末清初传奇作品,又名《西楼梦》,作者袁于令,又名袁晋,此剧为作者自况。袁晋曾因与富豪沈同争夺歌女穆素徽,被其父送官下狱,他在狱中写成《西楼记》记述此事。而剧中男主人公"于鹃"之名,切音即为"袁"。

《西楼记》讲述解元于鹃(字叔夜)才情高超,引得美丽动人的歌女穆素徽倾慕,二人在西楼一见钟情,私订终身。但辞官归里的于父为了督促儿子专心科举,又受小人赵祥挑拨离间,胁迫穆家歌院搬离。由于信函之误,于、穆二人未能见面道别。穆素徽久候于叔夜不至,凄然离去。于叔夜也误会素徽以空笺回绝他的爱情。鸨母受银钱诱惑,将穆素徽嫁与浪荡公子池同为妾,困在杭州,于、穆二人遂音讯断绝。穆素徽在杭州矢志前盟、坚贞不屈,抵死不从池同。于叔夜因相思成疾,随父迁往山东任所后,病势加重,昏迷数日。在病体迷离之际,错梦穆素徽为一丑女,生出美人白骨之叹。庸医包必济回南畿时,误传死讯。穆素徽有位义姊歌女刘楚楚,到杭州看望素徽,为说服素徽顺从池公子,说出叔夜的死讯。穆素徽悲痛之下自缢房内,幸被救转。刘楚楚以为穆素徽已死,匆匆逃离,并告知上京赶考的李节。李节是于叔夜的密友,在旅店巧遇迫于父命赴试的于叔夜及剑侠胥长公。叔夜

从李节处惊闻穆素徽自杀身亡的噩耗,痛不欲生。他无心仕途,在考场胡乱作文,匆匆考罢便南下寻找爱侣之骨。胥长公携小妾轻鸿游钱塘,夜逢素徽在寺庙追荐亡夫于叔夜,穆素徽准备祭奠叔夜后自尽。胥长公侠心顿生,为酬知己于叔夜,以轻鸿换出穆素徽,使素徽逃出樊笼,送往京城自己的家中居住。轻鸿却因保贞操而自杀。胥长公南下寻找于叔夜,欲使二人团圆。于叔夜在当日定情的西楼睹物思人,从刘楚楚处得知素徽死而复生,又被歹人劫去的消息,又悲又喜。此时捷报传来,其考中贡士。于叔夜匆匆北上京城赶赴殿试,在常州恰逢胥长公,得知他救出穆素徽,喜不自禁。慷慨好义的胥长公又赠以千里马,以赶殿试之期,并北上相会情人。池同、赵祥二人因于叔夜中了状元,一怕于叔夜报仇,二来不甘心,便欲雇人刺杀于叔夜。胥长公遇到二人,愤而杀死二人,为于叔夜报仇。最终,于叔夜携穆素徽衣锦荣归,并请同科探花李节为媒,求得父亲应允亲事,二人得以正式成婚,终成眷属。

唐涤生在改编该剧的时候,显然受到自己《紫钗记》的影响。《紫钗记》是仙凤鸣剧团第五届的剧目,《西楼错梦》是仙凤鸣剧团第七届的剧目,把两个剧的情节作对比,列表如下:

表3-1 《紫钗记》与《西楼错梦》情节对比[①]

《紫钗记》			《西楼错梦》		
场次	功能	情节	场次	功能	情节
灯街拾翠	缘起	叙述李益和霍小玉的相会经过	病晤	缘起	叙述于叔夜和穆素徽相会的经过
花院盟香	展现矛盾	李、霍二人定情,卢太尉因此迫害二人	错梦	展现矛盾	于叔夜病中错梦,误会穆素徽
阳关折柳	情节铺陈	李、霍二人相别	空泊	情节铺陈	穆素徽久候于叔夜不至,向胥长公诉说不幸,但于穆两人终错过

① 参见区文凤《〈西楼错梦〉欠分明——试从此剧看唐涤生的创作困境》,载《南国红豆》1996年(S1)。

续表 3-1

《紫钗记》			《西楼错梦》		
场次	功能	情节	场次	功能	情节
典珠卖钗	情节铺陈	霍小玉别后的惨况	—	—	—
吞钗拒婚	矛盾激化	李益被迫入赘卢太尉府	计赚	矛盾激化	穆素徽被池同计赚被迫下嫁
花前遇侠	情节逆转	霍小玉在佛寺遇上黄衫客，讲述自己的不幸经历	捐姬	情节逆转	胥长公把爱妾轻鸿巧换素徽，把素徽带回京师
剑合钗圆	情绪缓解	黄衫客把李益劫回和霍小玉相会，二人冰释误会	会玉	情绪缓解	素徽以诗作引叔夜相见，二人冰释误会
闹府争婚	矛盾缓解	霍小玉到卢府闹府争婚，黄衫客相助二人得成眷属	乘鸾	矛盾缓解	胥长公计骗于父，计压池相国，使于穆二人得成眷属

从这个情节对照表可以看出，唐涤生改编《西楼错梦》时深受《紫钗记》的影响。也许是《紫钗记》太成功，其情节结构形成了作家心里的一个典范，影响到后来的创作。

原著《西楼记》故事的主要线索是于叔夜与穆素徽的爱情，而阻碍于叔夜与穆素徽在一起的因素主要来自三个方面：其一是池同、赵祥因个人私利，出于妒念而从中作梗；其二是于父，他望子成龙，怕儿子沉迷女色，故阻止于叔夜与穆素徽相爱；其三是于叔夜与穆素徽之间的种种误会。三种阻力当中，池、赵二人的挑拨阻碍是最根本的，所以《西楼记》的主要矛盾是于叔夜、穆素徽一方与池同、赵祥一方的矛盾。

《紫钗记》中突出了霍小玉为了追求爱情而坚定刚强地反抗强权，这是《紫钗记》在主旨上最大的闪光点，而《西楼错梦》的改编也突出了一个为爱而放弃科举的反封建主题。唐涤生把于叔夜与父亲于雪宾的矛盾上升为主

要矛盾①，在第二场《错梦》中增添了如下情节：

（雪宾重一才语结老羞成怒介白）哎哟，叔夜（花下句）此后重门都永隔章台梦，你当知道，仗义当无古押衙。我深于阅历教儿曹，八句箴言儿记下；（白）叔夜，我有八句箴言，宣读出来之后呀，我要你跪在庭阶，你要从新朗诵，好待你刻骨铭心，都不作非非之想。

（叔夜连随跪下白）孩儿愿聆教训。

（雪宾一才白）听住嚎，（乙反木鱼）镜花水月就千般假；千古薄情都是野花。千金买笑招闲话；一任风摇蕊破蝶蜂侵花月芽。琵琶门巷口多车马；自非生张熟魏区区三两家。今朝接客谈婚嫁；明日重来不奉茶。（白）记得吗？

（叔夜介白）阿爹，（一口气接白）呢八句箴言系老生常言呀，我以为，名过其实啰，我想……

（雪宾喝白）跪晌处，嗱，今生阿穆素徽呀，若有踏入我于门，哼哼，父子黄泉都恐无重见之期，你要从头念起，快啲念，念！

（叔夜跪下白）哦，（乙反木鱼）镜花水月全虚假；千古薄情是野花。千金买笑招闲话；一任风摇蕊破蝶蜂侵花月芽。琵琶巷口多车马；自非生张熟魏区区三两家。今朝接客谈婚嫁；明日重来不奉茶。

（雪宾叹息白）唉！系啰。

（叔夜白）唉，记死人，阿爹！

（雪宾白）分明多事，起身！唉！所谓教儿劳心力，苍霜两鬓加。

（叔夜白）阿爹，早啲抖！好声呀。

（雪宾白）有分数，你记住就真，唔驶你咁好心！②

这八句箴言象征着古代封建思想，于雪宾逼儿子念箴言，象征着封建思想对人性人情的打压。

如同黄衫客帮助霍小玉打压卢太尉，唐涤生也安排功能人物胥长公在最

① 参见区文凤《〈西楼错梦〉欠分明——试从此剧看唐涤生的创作困境》，载《南国红豆》1996年（S1）。

② 本书所引《西楼错梦》剧本均参考自网络资料，http://blog.sina.com.cn/s/blog_5601b0b30100pp26.html，依前例格式修改整理。笔者以2005年雏凤鸣剧团演出《西楼错梦》视频（主演为龙剑笙、梅雪诗、阮兆辉、彭炽权等）与该本对照，演出唱词念白与该本大体相同，只在细处略有改动。

后一场帮助于叔夜破解于雪宾的封建思想：

（雪宾怒喝白）住口，阿叔夜，我前曾讲过，为父者虽有爱子姑息之心，奈何祖训无可违之例嘞，喏喏喏，你抬头一看……
（长公白）看什么？
（雪宾白）嗱，祖先嘅神前，凤烛高烧，你若然是要娶妓女入门呀，你倒不如手拿刀斧，你就先把祖先嘅灵牌嚟破了，后来你就把堂前诸姑诸叔劈了，如若不然，你就少提也罢，少讲也罢。
（长公白）老年弟（爽中板）我挥老泪，哀哀再复谈。品月评花殊凄惨；我家慈出自妓寮间。佢教子成才乡里赞；誉为孟母再重生。入官门，便遭白眼；累得佢难求封诰便投环。（哭介）
（雪宾白）乜你令寿堂都系阿嘅嚓！
（长公白）系（接唱）累得我挂铁弹冠家流散；普度那群芳脱火坑。（花）几见忠义烈，落青楼，如何不配嫁，如何不配嫁官和宦。
（鼓乐声）
（雪宾白）算罢，到了。
（长公白）真是冥顽不灵。
…………
（长公白）唔系奇怪，你个好媳妇，系你自己引进喜堂，而家揽过你地嘅官家门槛咯嘞，若论话祖训有违咯喝，呢层你都系自作自受啦。
（雪宾白）说话当心。
（长公口古）算咯算咯，既来之则安之，千祈唔好妄挥刀斧，把你个祖先灵牌斩嘞，唔好呀吓。
…………
（长公白）好咯，冇得问咯，冇得问咯，问晒咯，问晒咯。
（雪宾白）罢，罢，罢，罢了。

《西楼错梦》以于、穆二人追求爱情自由为线索，但主旨并不是歌颂自由爱情，而是反对封建压迫。这大概是唐涤生在套用了《紫钗记》的套路之后，希望对《紫钗记》有所突破，所以设计了一个和《紫钗记》截然不同的主题思想。但是到了最后一场，男女主人公的结合似乎过于依赖胥长公的机巧安排，作为封建家长代表的于雪宾之所以让穆素徽入门，并非认识到自己的错误，并非思想升华，而是堕入了胥长公的计谋之中，不得不承认已经

发生的事实,这实际上并没有达到唐涤生预想的思想高度。这是唐涤生陷入自己创作套路又想突破自己套路时所形成的一个特点。连白雪仙也承认"《西楼错梦》尾场太淡,承不起整出戏",并如是说:

> 这场戏很难改,因为剧情的枝枝节节需要交代的太多,既烦琐且实,与前半出戏的浪漫大异其趣,感人程度不及《帝女花》,也不及《紫钗记》。①

除此之外,从《西楼错梦》开始,唐涤生的戏剧语言也呈现出越趋雅化的特点。唐涤生戏剧语言的雅化表现:一是用词古雅,二是大量使用典故,这两个方面往往融合在一起,如:

第一场《病晤》:

> (素徽白)妈,(花)妈呀你经年挥动摇钱树,摇得金树银花都早满堂。烦你高挂西楼谢客牌,好待我剪烛南窗怀曲翰;(白)妈,所谓树摇叶落转眼飘零,倒不若稍遂儿心少加摧毁啰,倘得援琴之挑,永遂当垆之愿,也不负娘你一场娇生惯养。
> ············
> (叔夜解心二流)花笺替媒妁牵丝,代秦楼艳吐相思账,雾西厢确是撩人梦想,兰麝透回廊,香露湎,绕朱梁,淡抹轻黄,一路明珰翠亮。
> ············
> (素徽白)于郎你尊庚几何呀?
> (叔夜白)我年方十九呀。
> (素徽白)曾娶否呢?
> (叔夜白)绿绮无弦。
> (素徽白)曾聘否?
> (叔夜白)玄霜乏杵,呀,敢问姐姐芳龄几许呀?
> (素徽白)少于郎三岁。
> (叔夜白)姐姐正是,正届妙龄,可曾聘否呢?

① 卢玮銮主编:《姹紫嫣红开遍——良辰美景仙凤鸣》(卷一),三联书店(香港)有限公司1995年版,第167页。

（素徽白）落花无主。

（叔夜白）咁曾字否呀？

（素徽白）柳絮无依。

（叔夜接唱）好似张仙客得遇桂香，关盼盼得遇爱郎，穆素徽厚待门外汉，倾心一见愿投花月网，愿欠相思账。

（素徽接唱）妾坠柳江胭脂网，牺牲色相，也能冰雪自负寂寞无郎，不将素心赠客商，（白）奈何君是阀阅名流，妾乃烟花贱质，葭玉萝荞，两不相称矣。

（叔夜接唱）嘿，我亦红楼翠馆今初降，慕才醉心呢幅簪花翰。

（素徽接唱）哦，若许风花寄月藏。

（叔夜接唱）若得细柳嫁绿杨。

（素徽接唱）有个宋玉为凤侣，伴妾旁，不至错奉万炷香。

（叔夜接唱）愿今带凤翔。

（素徽接唱）拜上宋玉堂，忽听夜，夜，夜莺噪银塘呀，我犹怕多生风浪，鸦雀如何飞泰山配凤凰。

"援琴之挑""当垆之愿"说的是司马相如与卓文君；关盼盼则是唐代名妓，又是张愔的宠妾；"绿绮无弦"，古人用琴瑟和鸣比喻夫妇恩爱，无弦比喻尚未娶妻；"玄霜乏杵"，即玄霜捣尽的典故出自《幼学琼林》，原文为"俊逸裴航，蓝桥捣残玉杵"，指俊逸清秀的裴航，曾经受到了云翘夫人的指点，用玉杵捣药，捣烂了玉杵才娶得上曾经在蓝桥遇到的仙女。"宋玉"是古代著名的美男子。

第二场《错梦》：

（素徽接唱）骤见乱絮摇冷月，倒影妆阁下，几多烟花债，我如何还尽也，今朝送客相挽共话，他朝接客莫再思他，朝欢暮乐恁风摇蕊破，蝶蜂侵花月芽，偷簪甏上花，偷抹铅华，蓦见书生好色，被夜雨打，啐归去吧，归去也，谢客牌牒已高挂，花遭蝶困添身价。

第三场《空泊》：

（素徽滚花）章台露溅凌波袜，掠湿湘裙冷玉纤。身如飘飘倩女魂，穿过丝丝杨柳线；（白）昔日倩女离魂，为恋王生而穿过柳外兰舟，今

日穆女离家，为爱于郎，忍忘生死之约呢，是我有书约郎于身次一会，不能延过五更，看此际云收江月，水泛璃江，不见伊人我寸心若割呀。

此处也用了两个典故，章台即章华台，春秋时楚国离宫；"倩女魂"，元代郑光祖的杂剧《倩女离魂》。

第四场《情死》：

（池同士工慢板）一苑清幽，一叠闲愁，两个春莺鸣翠柳，似笑我魂牵南浦，梦绕西楼。兑一所粉妆楼，暂作藏春窦，姑苏夜渡小兰舟，载来了天成佳偶；漆来蝴蝶淌金瓯，枕褥罗帷鸳鸯绣，我未登龙凤榜，先置凤凰衾。惊见暮云浮，已是黄昏后，何以不见月上柳梢，照落钱塘巷口；（诗白）正是百年有约今宵合，姻缘且向难中求呀。

"两个春莺鸣翠柳"是从杜甫绝句"两个黄鹂鸣翠柳"化来；"漆来蝴蝶"，战国时庄周为漆园吏，取庄周梦蝶的典故；"黄昏后""月上柳梢"句，化用欧阳修《生查子·元夕》"月上柳梢头，人约黄昏后"句。

第六场《会玉》：

（叔夜七字清下句）二度梅开喜气凝，三炷清香酬孔圣，五云缥缈洛阳城。
（贞侯接唱）宴赐那琼楼应酪酊，
（董佳接唱）筵开玳瑁玉山倾。
（叔夜花）晓来白马过银塘，
（叔夜花半句）谁个投石惊扬将宿鸟醒。

这些唱词念白比起《帝女花》"偷偷看，偷偷望，我带泪带泪暗悲伤"的明白易懂要古雅许多，而且相当多的典故及前人诗词化用其中。唐涤生这种语言雅化的创作倾向一直影响到《再世红梅记》，比如《观柳还琴》中：

（裴禹在衣边隔岸上介南音板面唱）柳底新红，嫣红，惹起一窝蜂。虎丘观柳抱琴破愁逆旅中。风霜重，柳摆江枫，花间嫩香为谁浓，残桥目纵。

　　……

（慧娘接唱）花劫断客梦，已骤逢暴雨罡风，暗将诗句诵，湘女更动容，莫个叩芳踪，恼煞权臣太凶，负你惜花义勇。

（裴禹惊慌失望接唱）愁闻弦断曲终，恨见面已断碎春梦，若七仙女召回入太空，剩下追舟者，被风揭断蓬。

（慧娘又怜又爱接唱）你有意栽花潇洒更英勇，惜那花沾泥絮尘半封，（白）既卖之心，难以再为君赠啰。

（裴禹略带悲咽接唱）唉，北地应试，负才气寻觅爱宠，得见知音侣，已卖身困玉笼，（加短序白）不朽之情，哀哀伏求卿鉴。

（慧娘亦喟然叹息接唱）辜负伯牙琴。

（裴禹接唱）泪已难自控。

（慧娘接唱）知音再复寻。

（裴禹接唱）浊世才未众。

（慧娘黯然叹息接唱）你看花在镜中，相思自惹遗恨痛，一切为我能断送，休要慕我，算是饶侬。……（一路讲一路抱琴还与裴禹悲咽白）谢秀才情深，怨红颜薄命，一面之缘，请从此休，带泪还琴，请从此别，秀才请回，言尽于此矣。

（裴禹抱琴接唱）唉，相见亦似梦，奈何别也侼偬，叹丹山有凤，此后咫尺隔万重。（抱琴黯然而行）

（慧娘黯然接唱）怯酸风，易惹无情剑锋，挥巾目送肠断中。（叶绍德本第60页）

这段唱词总有着《紫钗记》的《剑合钗圆》中调寄《浔阳夜月》"雾月夜抱泣落红，险些破碎了灯钗梦……你再配了丹山凤，把白玉箫再弄……大丈夫处世做人，应知爱妻兼尽忠"那段词的影子，但又比那段用词更为文雅。不仅唱词，《再世红梅记》连口白都相当文言化，于个中各场随便举例：第一场《观柳还琴》：

（似道一才喝白）转来，（介口古）往日杀一姬一妾，都如拗折一枝一叶，今日老夫丧师回朝，正恐新帝不欢，群臣物议，倘若杀妾弃尸于荒野之间，岂不怕一朝风吹草动。（叶绍德本第69页）

第二场《折梅巧遇》：

（裴禹白）……唉，相思才下眉梢，点知又上心头叻，回忆桥畔美人，低鬟浅怨，佢衣服上绣有梅花朵朵，今见竹篱之内红梅盛放，不如偷摘一株，供奉案头，也可以对花怀人，相思止渴。……

（昭容奔出台口自言自语白）吔……想绣竹园中，小姑居处，从来没半个儿郎踪影，何以今日园中，却有个翩翩年少，莫非是错入人家？……（掩口失笑）唔……大抵是宵来爱月眠迟，精神不足，错认东邻是妾家，宁不令人羞煞？（叶绍德本第80页）

第四场《脱阱救裴》：

（绛仙白）唉，秀才喋喋不休，撩人哀感，阁上人岂有厌生之念，奈何横死于情。（一才掩袖欲下介）

（裴禹白）姐姐慢行，姐姐慢行，细想相国凤鬟，侯门金粉，承欢时节，岂有情字可言？至于横死之因，饮恨之源，仆亦惜花人也，可得而闻？（叶绍德本第131页）

这种文言化的念白，与《牡丹亭·惊梦》比较口语化的口白风格大异，其优缺点都很明显：一方面这是唐涤生对自我的突破，也是其文学功底逐渐深厚、文笔越来越讲究文采的结果；另一方面也多少造成观众欣赏的障碍，毕竟在没有字幕器的年代，不可能每个观众都能一听到唱词就能马上反应出典故的含义和出处。词白的雅化，拉大了广大观众的审美距离，也缩小了观众的群体范围，因此，文雅的度需要更小心地把握。

第四章　整体艺术特征：重视粤剧的娱乐性、商业性和平民性

从宏观整体的角度来看，唐涤生戏剧创作的重要特征就是他十分重视粤剧的娱乐性、商业性和平民性。而对这一特征的分析，可以通过与南海十三郎的差异性分析去探讨。

第一节　从南海十三郎说起

关于唐涤生与南海十三郎的关系，民间流传着一个传闻，说南海十三郎写剧有个习惯，他一边哼曲唱词，一边让人旁听记录抄写。而南海十三郎哼唱填词极快，连续换了好几位抄写员都跟不上他的速度，这使他大动肝火。这天觉先声剧团新来了一位年轻人做记录，起初南海十三郎还嫌他年轻，认为他经验不够，结果年轻人不但能跟上南海十三郎的速度，而且他刚哼上句，年轻人就能接下句，契合度很高。这使南海十三郎非常惊奇，对他刮目相看，问他姓名，年轻人说自己叫唐涤生。从此南海十三郎赏识其才华，把一身才学传授给唐涤生云云。这个传闻显然带有浓厚的传奇色彩，相当符合民间故事的特点。

虽然事实上并无确凿的证据证明二人是师徒关系，但是唐涤生当时作为初入行的后辈，向南海十三郎这位粤剧编剧前辈多所请益并对其创作有所借鉴，倒是合情合理的。唐涤生与南海十三郎二人不一定有师徒名分，但大概有师徒之实，实际存在亦师亦友的关系。虽然如此，唐涤生的作品却呈现出与南海十三郎不一样的风格。从他二人的作品对比中，我们能更清晰地看到唐涤生作品的特色。

南海十三郎（1909—1984），原名江誉镠，自称江誉球，又名江枫，广东南海县朗边乡人，因排行十三，故后来笔名南海十三郎。其祖父江清泉是

岭南茶叶商，知名大商人，人称"江百万"。其父江孔殷是康有为的学生，参加过公车上书，在1904年中国最后一届科举考试中二甲进士，选馆任庶吉士，入翰林。古代多由翰林修史，广府乡人也不管江孔殷并未修过史书，坚称他为"江太史"，以示尊崇。江太史与同盟会来往甚密，支持孙中山革命，曾冒死参与收殓安葬黄花岗七十二烈士，响应武昌起义，支持广东独立。20世纪20年代，孙中山和宋庆龄曾到广州河南同德里"太史第"造访；廖仲恺与何香凝也常到"太史第"做客；廖承志被江太史认做义子；十九路军军长蔡廷锴是江太史好友；十九路军第七十八师师长区寿年（蔡的外甥）甚至一度长驻在江家。江孔殷在广州沦陷期间，拒绝出任伪政府官职，1949年，又拒绝蒋介石赴台湾的邀请。

南海十三郎出生在清末宣统元年（1909），就在这样一个衣食无忧、生活富足又对广东军政界具有很大影响力的家庭中长大，养成了放荡不羁、恃才傲物、我行我素的性格。他早年就读于广州南武中学河南分校，却因顽皮闹事而被逐出校；在香港大学学习医科时，又为了爱情而中途离港，追随女友到上海，适逢"一·二八"事变而不能回港，无法完成学业。

南海十三郎家学渊源、文才出众，对粤剧创作表现出极高的天赋。父亲江孔殷是爱戏之人，和薛觉先、李雪芳、梅兰芳都有交往。此外，其姐姐江畹征对他的创作有着重大影响，有些作品更是由二人合作完成。粤剧泰斗薛觉先欣赏南海十三郎的才情，带他入行。据说薛觉先曾对他说："我唱的是大仁大义的戏。"南海十三郎马上回应："我写的是有情有义的词。"二人一拍即合，南海十三郎写剧本又快又好，令薛觉先的剧团演出场场爆满。薛觉先相当看好他，每逢他编剧的戏上演，薛觉先就把他的名字和自己名字一起写在戏院招牌上，南海十三郎逐渐在粤剧界声名显赫。薛觉先的先声班与马师曾的太平剧团曾展开激烈竞争，马师曾想要重金邀请南海十三郎为其写剧本，被他拒绝。南海十三郎一生创作了超过100部粤剧、电影剧本。他的创作理念与他的性格思想有着密切关系。

抗战期间，江家举家支持抗日，南海十三郎的兄弟、子侄们有的去延安，有的上前线，有的牺牲在敌后斗争中。南海十三郎自己也参加抗日宣传，并在报刊上发表文章，对卖国行径进行声讨批判。南海十三郎抗日救亡的立场十分坚定，比如他的作品中不乏《李香君》《桃花扇》《梁红玉》《郑成功》《南宋忠烈传》以及讲岳飞抗金的《莫负少年头》等一批粤剧，歌颂国难当头精忠报国的历史英雄。他又因到军营劳军时看见同行编了衣着暴露的艳舞而大动肝火，认为这是媚俗，只会扰乱军心。

抗战结束后南海十三郎回到香港，此时的粤剧界却已经出现了极大变化，粤剧舞台从编剧主导变成导演主导。他不肯违心去写媚俗的剧本，逐渐穷困潦倒，沦落街头。1948年，南海十三郎坐火车回广州时，在石滩桥跳下，被人救起送往医院救治，治愈后回到"太史第"，从此疯疯癫癫。1950年年初流落在香港，薛觉先、唐雪卿夫妇有意接济南海十三郎，让他住进"觉庐"，但他不愿寄人篱下，还是不辞而别了。在薛觉先、唐涤生、侄女梅绮相继离世之后，南海十三郎彻底孤身一人，最后于1984年逝于香港青山精神病院。

南海十三郎的生平事迹广为流传，最初被杜国威改编为舞台剧，在香港上演，谢君豪饰演十三郎。舞台剧上演后极受欢迎，后被改编为电影，亦由谢君豪担纲演出。后来又改编为电视剧，于亚洲电视台播映，并由林韦辰扮演。三种不同媒体对他的生平有不同的演绎，亦带给观众南海十三郎的不同面貌。

关于南海十三郎的戏剧理论，他的族侄江沛扬老先生分析：

> 南海十三郎有他自己的一套戏剧理论。抗战时在韶关，他极力主张戏剧要追上时代，宣传抗日，不要老是儿女私情。日本投降后在香港，仍大编捐躯杀敌、卫国保家的粤剧。他认为戏剧不单娱人，亦应言教，对当时香港流行的媚俗电影，认为有伤风化、败坏人心。1950年以后，他曾多次接受采访和发表文章论粤剧。如1960年与白雪仙一席谈，谈到粤剧是否应向话剧学习，南海十三郎认为粤剧注重唱工与舞蹈，话剧注重台词和演技，强调粤剧话剧化是不适宜的。又如1962年香港《新晚报》发表南海十三郎《粤剧仍有前途》一文，对粤剧的发展提出四点意见：

第一，不要离弃历史精华，反古趋今，却把历史适应现实社会需要的写出来。

第二，形式统一，粤剧固有的舞蹈形式，应要保存，可加入改良民族舞蹈，却不可加插西洋舞蹈，弄得不中不西。

第三，词曲雅洁，对词曲的选用，不可过于俚俗，即是诙谐歌曲，亦须庄谐兼备，有意义的幽默讽刺，始合观众胃口，无理取闹的曲词是不受观众欢迎的。

第四，剧情合理。许多人认为粤剧桥段不妨传奇性一点，却不知道传奇事实许多不合理，只重曲折奇巧，失却真实性，历史反映现实，无

须故弄玄虚，令观众失望。①

在江家这样的家庭成长，南海十三郎身上有着浓重的传统文人的气质，国难当头，矢志报国，自觉承担起教化社会的责任，儒家思想在他身上表现得非常明显。他认为"戏剧不单娱人，亦应言教"，可见他的文艺理念实际上是荀子的"文以明道"，是曹丕的"文以载道"，是韩愈的"文以贯道"，也是明代杨继盛"铁肩担道义，辣手著文章"的担当。

徐渭在《南词叙录》中说"夫曲本取于感发人心，歌之使奴、童、妇、女皆喻，乃为得体"②。他写杂剧《四声猿》，就是要"以惊魂断魄之声，呼起睡乡酒国之汉"③。汤显祖则进而指出：

> （戏曲）使天下之人无故而喜，无故而悲。或语或嘿，或鼓或疲，或端冕而听，或侧弁而咍，或窥观而笑，或市涌而排，乃至贵倨弛傲，贫音争施。瞽者欲玩，聋者欲听，哑者欲叹，跛者欲起。无情者可使有情，无声者可使有声，寂可使喧，喧可使寂，饥可使饱，醉可使醒，行可以留，卧可以兴。鄙者欲艳，顽者欲灵。可以合君臣之节，可以浃父子之恩，可以增长幼之睦，可以动夫妇之欢，可以发宾友之仪，可以释怨毒之结，可以已愁愦之疾，可以浑庸鄙之好。然则斯道也，孝子以事其亲，敬长而娱死；仁人以此奉其尊，享帝而事鬼；老者以此终，少者以此长。外户可以不闭，嗜欲可以少营。人有此声，家有此道，疲疠不作。天下和平。岂非以人情之大窦，为名教之至乐也哉！④

南海十三郎对戏曲功用的理念显然亦上承于此。而他后半生的悲惨命运，也体现了孟子"富贵不能淫、威武不能屈、贫贱不能移"的倔强。李白的性格、杜甫的思想在南海十三郎身上统一起来，体现出中国最后一代旧式文人的铮铮风骨。

当时社会的风气和人们的审美都已经发生了巨变，南海十三郎则保持着

① 江沛扬：《粤剧编剧南海十三郎》，载《南国红豆》2004年第6期，第38页。
② 〔明〕徐渭：《南词叙录》，见《续修四库全书》第1758册，上海古籍出版社2013版。
③ 〔明〕李廷谟：《叙四声猿》，见《中国古典戏曲序跋汇编》（第一册）卷七：丁编·明代杂剧，齐鲁书社1989年版。
④ 〔明〕汤显祖：《宜黄县戏神清源师庙记》，见《汤显祖诗文集》，上海古籍出版社1982年版，第34卷第1127页。

以自我为中心的性格和创作习惯，主要表现在三个方面：

第一，面对西方文化大量进入中国的现实，他反对粤剧加入西方元素。从江沛扬老先生的记述来看，南海十三郎认为粤剧注重唱工与舞蹈，话剧注重台词和演技，不能强调粤剧话剧化；又认为不能加插西洋舞蹈，弄得不中不西。从后来粤剧改革的诸多实践来看，粤剧加入其他文化的优秀表现形式其实是改革的一个重要渠道。兼容并蓄是粤剧乃至整个岭南文化的特性，只是要把握好"度"的问题，中西合璧是表面，洋为粤用是实质。粤剧自身的核心特质不能丢弃，其他文化的元素是作为辅助，丰富粤剧的表现手段。

第二，面对作者与观众的关系，他坚持以作者为中心。中国古代文学有"诗言志""诗缘情"的传统，文学创作是为了表达作者的抱负志向，强调文学的政治教化功能；又是为了抒发作者个人的思想感情，强调文学的抒情功能。而无论是"诗言志"还是"诗缘情"，都是以作者为中心，单纯从作者自身角度去考虑的。这是因为士大夫阶层的创作无须刻意寻找读者，中国古代知识分子的文学创作大部分是写给自己看的。他们着重的是抒发心中所想，追求个人情感的表达和宣泄，至于抒发出来以后有没有人看则多半不在考虑之中。所以不少著名诗人如陶渊明、杜甫在世时名声不显，去世后其作品才被推崇。而南海十三郎继承了这一传统，他希望粤剧能有益于社会教化，能改变社会的某些风气，对人民有激励的作用。这是他的志向，他把自己对国家、民族的责任感寄托在粤剧当中，反映在作品中就是，他作品里充满了救国热情，充满了以天下为己任的责任感，充满了"先忧后乐"的家国情怀。

第三，面对编剧与导演的关系，他坚持以编剧为中心。宋元明清时期，剧作家对戏剧演出有绝对的话语权，因为剧作家的文化素质普遍比普通戏班艺人高，社会身份地位也比艺人们高。特别是明清时期的戏曲家，比如康海、屠隆、李开先、汤显祖、沈璟、魏良辅等人都是官员。外江班把外省戏曲带到广东之后，广府戏班编戏时，早期往往是由大老倌亲自出马，按照自己的演出经验，与乐师编曲写词，由文书人员抄写编定。后来出现了"开戏师爷"，专门撰写剧本，那一般也是戏班中文墨最好、心思最灵巧之人，受到艺人的敬重。但是，随着西方现代电影工业的发展，电影传到了中国，"导演"这个职业也出现在中国的娱乐圈。在电影行业里，导演是组织者和领导者，他负责组织剧组里所有台前幕后的演职人员，因此，电影的质量往往决定于导演的素质，电影的风格就是导演的性格和艺术喜好的外延。在电影迅猛发展的新时代里，编剧是剧组的成员之一，是从属于导演的，导演有

权随时改动剧本。南海十三郎对这种情况非常不满，坚持不肯让导演改动剧本，最后只能无奈地被电影戏剧界彻底孤立。

当南海十三郎发现自己写的戏没人看的时候，他表现出如同鲍照"自古圣贤尽贫贱，何况我辈孤且直"的高洁，如同李白"安能摧眉折腰事权贵，使我不得开心颜"的骄傲。把南海十三郎放在已经时移世易的新时代背景里看，这无疑是一个令人同情的悲剧；但就他个人而言，在最穷潦倒时还坚持理念，不受嗟来食，不与媚俗同流，这又是值得致敬的。

南海十三郎和唐涤生最辉煌的时代恰好是中国近代文化真正向现代转型的时代，这个时代既是动荡不安的乱世，也是中国文化的一道分水岭。如果说南海十三郎是最后一代传统文人剧作家的代表，那么唐涤生就是新一代受西式教育成长的剧作家的典型。与倔强地固守传统的南海十三郎不同，唐涤生是站在时代前面引领潮流的人。他重视市场、重视观众感受、重视票房、重视粤剧的商业性，在那个粤剧依然活在市场里的年代，他对粤剧剧本的革新就是建立在市场这个基础上的；先有市场，然后有艺术，反过来艺术又有助于扩大市场。

第二节 唐涤生粤剧中的娱乐性、商业性和平民性

所谓粤剧的娱乐性，在狭义上指一种引人发笑的幽默性；在广义上指的是审美带来精神和情感上的愉悦和满足，是一种审美享受，或者说审美快感。因此，娱乐性不仅是喜剧所具有的，也是悲剧所具有的。

粤剧的商业性，指的是粤剧本身是商品，具有商品的所有特性，这要求作家在创作过程中把戏剧作品定位为一个商品，从而考虑如何创作才能提高其商品价值的。

粤剧的平民性，指粤剧长久以来的主要接受者（亦即观众）是当时知识文化水平相对不高的平民百姓。这就要求作家在创作时把接受群体预设为广大平民，有意识地调整戏剧的情节、语言、思想以适合该群体接受。

以上三大特性当中，娱乐性是粤剧的第一性。而重视粤剧的娱乐性（提高观众的审美享受）以及重视其平民性（即使文化水平相对不高的观众也能完全看懂并喜爱），又有助于提高粤剧这个商品的商业价值，通俗地说，就是让这个剧卖出更高的价钱。粤剧的艺术性是以这三大特性为前提的，就现

代来说,粤剧改革的根本目的是粤剧能存活下去,而其直接目的就是提高商业性。离开商业性只讲粤剧的艺术性就是空中楼阁——养活了演员,才谈得上艺术;而离开艺术性只讲粤剧的商业性又会使粤剧走上庸俗无聊的绝路。

戏曲的发展史本来就和商业、娱乐密不可分。宋代时商业发达、经济繁荣,市民的娱乐需求日益增加,南北方戏剧活动也随之发展。南方有南戏,北方有杂剧。宋代的杂剧是一种综合性戏曲,由滑稽表演、歌舞和杂戏组合而成,在北宋国都东京(今河南开封)盛行,在城市的勾栏瓦舍进行商业演出。北宋之后,原北宋的北方国土被金国占领,金国演出的戏曲称为"金院本",其体制、内容、规格大致沿袭宋杂剧。南戏起初相对比较落后,但很快也获得长足发展。它不像杂剧只能一人主唱,又不限一本四折,其灵活的形式受到作家的关注和观众的喜爱。而无论是杂剧或是南戏,剧作本身就是一种商品,其发展都必然伴随着商品经济的发展。到了明朝,虽然以北曲为主的杂剧在明代仍然有所发展,但崇尚南曲的风气已盛,杂剧终于衰微下去,消失在明代剧坛。而南戏被明人称为"传奇",明代南戏繁荣,戏班林立,竞争很大,有不少戏班就到外地演出,拓展市场,很快就有戏班进入广东演出,这就是粤剧的源头。从粤剧的发展史也可以看到,粤剧是具有娱乐性、商业性和平民性传统的。

从宏观整体的角度来看,唐涤生戏剧创作的重要特征就是他十分重视粤剧的娱乐性、商业性和平民性,其表现为三个方面。

一、重视爱情线索

感情戏是老百姓喜闻乐见的戏码,唐涤生十分重视剧本中的爱情线索。

如黄燮清《帝女花》把明朝公主与驸马的悲剧归结为天上的散花天女与金童下凡历劫:

> (末上)
> 【南步步娇】世上为人如何耐,忙乱无交代,红尘卷地来。弹指光阴,断肠境界。
> 我维摩居士是也,今日我佛如来要将散花天女、侍香金童贬谪人世,受诸苦恼,不免前去救护则个。唉,冷魄堕瑶台,便慈云一片难遮盖。(见净介)我佛在上,维摩顶礼。(净)居士少礼。(末)敢问我佛,天女、金童虽有小过,孽障未深,何至遽膺重谴,伏乞明示。
> (净)佛性根于智慧,惟无智慧乃大智慧。若有智慧,即非智慧。

天女、金童，本性未定，转为智慧所累也。

黄本《帝女花》开头用维摩居士与如来的问答对话，交代把金童天女贬下凡间历劫的设定。又借如来之口说出：

说甚么凤偶与鸾偕，撒手荽分开。绾不住素女香罗带，守不定檀郎紫玉钗，悲哉！冷红颜剩有青芜盖，只落得死鸳鸯一冢埋。

虽然金童天女在人间结为夫妻，但作者借一段爱情突出是改朝换代、天崩地裂的历史沧桑感，又因身在清朝不能太多感慨，而用神仙故事消解了人世的生死兴亡。正如作者在《帝女花自序》中说："俯仰兴亡，宇宙皆贮悲境。"

而唐涤生《帝女花》把前世神仙故事尽都删去，只把情节安排在人间，以长平公主、驸马周世显的爱情为主线，突出在国破家亡大环境中的一段爱情。

第一场《树盟》，长平、世显二人在含樟树下订下盟誓：

（长平吟诗白）双树含樟傍玉楼，千年合抱未曾休。但愿人如连理树，不在人间露白头。……

（世显口古）宫主，世显为表明心迹，愿把诗酬。（介吟诗白）合抱连枝倚凤楼，人间风雨几时休，在生愿作鸳鸯鸟，到死应如花并头。

（长平赞介白花下句）乱世姻缘要经风雨，得郎如此复何求。生时不负树中盟，何必张皇惊日后。（叶绍德本第48页）

第二场《香劫》，崇祯欲斩杀长平，长平与世显死前话别：

（世显冲前一步抢起红罗一端喊介白）宫主，（啾咽起小曲扑仙令唱）你相顾断柔肠，痛别离泪满宫衫，惨过玉环，方信别离难，妻你能尽节，夫那得复再偷生，痛哭一番，牵衣再复攀。（起梦断红楼小曲序）徽妮，徽妮，开讲都有话，执手生离易，相看死别难呀宫主。……

（长平序白）唉，驸马，生离重有十里长亭可送，死别更无阴阳河界可叙，驸马你唔好送我呐，你扯罢啦，保重呀驸马。

（世显悲咽接唱）泣诉苍天痴心可鉴，难忘誓约，合抱树两投环。

（长平序白）驸马，驸马，夫妻虽有同生之年，曾几见有共死之日，更不愿死在驸马之前，添驸马日后无穷之恨，望你紧记清明一炷香，哀家就感同身受叻。（叶绍德本第66页）

第三场《乞尸》，世显以为长平已亡，欲殉情而死。

（世显接遗书先锋钹台口重一才沉痛读白）望尸沉海底，存贞自毁容。徽妮绝笔。（痛哭长花下句）望尸沉海底，存贞自毁容。江海沉珠葬鱼龙，此后香火有情难供奉，招魂难以倩临邛，留将热血无所用，不如颈血溅梧桐。离鸾有恨不能伸，但求一见泉台凤。（先锋钹欲闯树死介）（叶绍德本第88页）

第四场《庵遇》，长平庵堂避世，世显反复试探，长平终于与世显相认。

（世显跪在神前接唱）哭江山破，梦觉繁荣，哭鸳鸯劫，玉女逃情，宁以身殉博后评。我宁以身殉不对玉女再求情。（调慢唱）宁以身殉在仙庵博后评。（重音乐玩士工滚花序）（唱至第四句时在靴拔出银刀）

（长平急白）慢！（在台口泪凝于睫凄楚欲绝长花下句）唉，郎有千斤爱，妾余三分命，不认不认还须认，遁情毕竟更痴情……（叶绍德本第108页）

《迎凤》① 一段，世显诈降，长平误会以为他变节。第五场《上表》，世显向长平解释，解开误会。第六场《香夭》二人双双仰药殉情。长平与世显的殉情当然也有殉国的意义，但是把爱情上升到爱国，也只是点到为止。殉国的意义由世显在第五场《上表》提出：

（长平重一才慢的的口古）唉，驸马爷，你虽然有惊世之才，我誓不事二朝，怎能在清宫与你同偕到老呢。

（世显口古）唉，宫主，清帝若不见帝女花入朝，未必便肯履行三约，（介）宫主，但望在清宫事成之日，花烛之时，我夫妻双双仰药于

① 《迎凤》本为第五场《上表》的前半段，但后来的演出也有独立成一场的，如2006年雏凤鸣剧团演出，第五场是《迎凤》，第六场是《上表》，第七场是《香夭》。

第四章 整体艺术特征：重视粤剧的娱乐性、商业性和平民性

含樟树下，节义难污！

说了"节义难污"之后，在第八场《香夭》洞房花烛时的经典唱段中，二人几乎就只集中抒发彼此情爱的坚贞与双双辞世的悲伤，感慨国家兴亡含义的只有两句：

（世显接）江山悲灾劫，感先帝恩千丈，与妻双双叩问帝安。（同跪下）……
（世显接唱）将柳荫当做芙蓉帐，明朝驸马看新娘。

唱段后面二人的合唱也集中在爱情主题：

（世显接唱）帝女花。
（长平接唱）长伴有心郎。
（合唱）夫妻死去树也同模样。（叶绍德本第149页）

1959年，任剑辉、白雪仙的电影版《帝女花》的结尾众仙女合唱：

雾烟暗遮世外天，有仙山幻作月台殿。
散花女再会众仙，侍驾金鳌复归原。①

1976年，龙剑笙、梅雪诗的电影版《帝女花》最后仙女们合唱：

谪仙再返到上苍，拜揖共舞瑞云上，
奏钧天震动四方，玉女金童返霄汉。
天灯照，双星傍，朗月引路到仙乡，
鸟争鸣，妙舞飞翔，双双仙侣共泛银河浪。②

其思路还是按照唐涤生原作的主旨，突出长平、世显作为"玉女金童"

① 据电影视频《帝女花》（1959年版）整理，https://v.youku.com/v_show/id_XNjYxNDAwMjEy.html。
② 据电影视频《帝女花》（1976年版）整理，https://www.iqiyi.com/w_19rrbt7hrp.html。

成双成对的身份，歌颂他们真挚的感情，用天庭幸福的爱情生活反衬人间的这一桩爱情悲剧。所以，黄本《帝女花》是借一段爱情抒发改朝换代的兴亡之悲；唐本《帝女花》却是在国破家亡的背景中讲述一段爱情故事。这种突出个人情感、歌颂爱情的安排，正符合市民观众憧憬幸福的朴素愿望。

前面分析过，《再世红梅记》有三条线索：两条感情线，一条忠奸斗争线，其中最重要的是裴禹和李慧娘的爱情线索。第一场《观柳还琴》二人一见钟情；第二场《折梅巧遇》裴禹寻不到李慧娘，以相同相貌的卢昭容为情意寄托；第四场《脱阱救裴》李慧娘鬼魂救下裴禹，人鬼继续情缘；第六场《蕉窗魂合》李慧娘获得重生，与裴禹团聚。

关汉卿的《窦娥冤》是元杂剧四大悲剧之一，它主要突出善与恶的冲突。窦娥丈夫并未出场，第一折就由蔡婆婆自述孩儿"害弱症死了，媳妇儿守寡"，更没有表现窦娥与其丈夫的感情。唐涤生的《六月雪》却浓墨重彩地写窦娥与蔡昌宗的爱情。为了剧情紧凑，甚至把关本中窦娥的父亲窦天章都略去，把原属窦天章的一些戏份都加于蔡昌宗。写蔡昌宗高中新科状元，任陕西道台返家亲审此案，这样减戏加戏的目的就是让男女主角有更多的直接联系，善恶冲突的线索与窦蔡爱情线索就和谐统一起来。

二、融入现代社会的价值观

唐涤生善于用现代人的价值取向改造古典剧本，使之符合现代观众的审美心理。

如《再世红梅记》改编自明代周朝俊的传奇《红梅记》。传奇讲的是书生裴禹游西湖，权相贾似道的侍妾李慧娘顾盼裴生，贾似道妒而杀之。另有总兵之女卢昭容与裴生互生好感，贾似道欲强纳卢昭容，裴生装成卢家女婿到贾府拒亲，被贾似道拘于密室。慧娘鬼魂得与裴生幽会，救裴生脱险。后贾似道身死，裴生中探花，与昭容完婚。周本中的裴生先与慧娘相识，后与卢昭容定情，又在太尉府与慧娘云雨，最后又与卢昭容完婚。一男与二女的爱情线索交叉在一起，在古代是风流韵事，份属正常，但在现代人看来很难接受。唐本《再世红梅记》安排成慧娘与卢昭容相貌非常相似，用同一个演员扮演，裴生脱险后去见卢昭容，卢昭容刚好相思魂断，慧娘便借尸还魂，与裴生完婚。

《脱阱救裴》一节，慧娘和裴生有这样的对话：

（慧娘甜笑后嗔白）哼，谁信你，（介）慧娘虽是泉间之鬼，亦是

阳世游魂，纵使不能稽阅泉间姻缘册，倒也颇知道人世情爱事。（曲）绣谷有玉女情窦已为汝初开，休向慧娘说弦断情还在，沧桑劫后应怕混醋海，你向昭容惊风采，是怜还是爱，匿店内，爱色或爱才，你接花意欲呆，心中可有妾在。（闪开过位）

（裴禹情急接唱）总因桥畔侣，难企待，是错爱苦思也可哀，又不敢攀上月台，但对那桥畔爱，未变改，盼望了花有并蒂根开，失梅用桃代，对慧娘是爱才，对昭容是借材。（序白）唉，有道是镜花不可攀，退而求其次，我之爱昭容者，无非因为昭容似你啫……

（慧娘一路听一路点头感泣白）裴郎，裴郎，真亏你……（叶绍德本第138页）

《蕉窗魂合》中裴生也明白唱道："若不是桃僵李代一般貌相同，则怕我宠柳娇花两头难照应"（叶绍德本第186页），这其实是借裴生之口向观众解释为何要安排"借尸还魂"的桥段了。唐涤生把两段爱情合而为一，解释为裴生其实专情于慧娘，解决了一男二女的道德问题。

《帝女花》中也出现了违反古人价值观的情节，如第二场《香劫》中：

（昭仁惨叫白）家姐，家姐，父王杀我。（一才）父王杀我……家姐，家姐，你快的走啦。（托最幽怨谱子）（切齿痛恨）家姐，世上虎豹豺狼，亦不反噬其亲，枉父王是一代明君，竟以手刃其女。（哀号呼痛介）……

（昭仁悲愤哭白）家姐，我死就好叻，你唔好再听父王骗你……

（昭仁续喊白）家姐，所谓朝代易主，代代皆然。我哋先祖洪武皇帝开国嘅时候，何尝见元顺帝先诛其母，后杀其女呢？（晕死介）（叶绍德本第71页）

崇祯要斩杀长平公主，昭仁公主冲上来替长平挡了一剑并责骂崇祯杀死亲生骨肉，以虎豹作比，意指崇祯禽兽不如；又以明代开国时作比，指责崇祯连元顺帝都不如。这种痛骂在真实历史上当然绝无可能，但是在现代观众看来，则比长平公主所说的"父要女亡，女不亡是为不孝"更为顺理成章，同时这也是作者对观众的提醒：古代的愚忠愚孝在当时固然真实存在，但对于今人却显得荒诞不经。纲常礼教在古代曾经有过维持社会秩序的作用，但与今日的价值观却格格不入，我们需要辩证看待。

此外,《帝女花》中有一处改编也超越了黄燮清原著,是用现代人的眼光去观照历史。黄本中的清帝形象是恩德深厚、仁义兼备的圣明君主,长平公主与周世显对清帝感恩戴德:

(旦淡装上)……如今已是顺治二年了。且喜圣清御极,流贼荡平。先帝、后梓殡荒凉,蒙兴朝恩德,改葬如礼。国仇既雪,陵寝亦安……(第十二出《草表》)

(生)原来如此。圣恩高厚,真令人感激无地也。薄福微臣世显,当不起天意垂怜。(第十三出《访配》)

(旦)……妾父皇母后的梓宫,蒙熙朝盛德,合葬于田贵妃寝园。(第十七出《香夭》)

但唐本中,先安排周宝伦对其父献计,欲捉长平降清,让清帝收买人心:

(宝伦口古)阿爹,沈昌龄与我是忘年之交,更是生平知己,佢早已暗投清主,而家留在皇城,不过暗通消息而已。阿爹,想投清易如反掌,嗰一位前朝宫主,才是无价宝,(一才)十万黄金是废铜。

(周钟亦食住以上之重一才,快的的关目执宝伦台口快白榄)前朝一朵帝女花。

(宝伦白榄)此时价值千斤重。
(周钟白榄)纤纤弱质无作为。
(宝伦白榄)霸主得之有大用。
(周钟白榄)莫非借她作正义旗?
(宝伦白榄)个中玄妙谁能懂。
(周钟白榄)唉,卖之诚恐负旧朝。
(宝伦白榄)不卖如何有新禄俸!(包重一才)(叶绍德本第80页)

怀着以帝女献媚新朝之心的周钟遇到世显时,又说了这样一番话:

(周钟愤然白)假如宫主而家重系处嘅又点同呢蠢才,唔提起宫主犹自可,一提起宫主,我就……(悲咽介)伤心咧,到讲都讲唔出,开讲都有话,(秃头中板下句)逆天行道者是庸才,识时务者为俊杰,谁

第四章　整体艺术特征：重视粤剧的娱乐性、商业性和平民性

不愿复享繁荣。清帝素慈悲，为抚慰明末遗臣，常以帝女花，为话柄。（叶绍德本第112页）

周钟明知道清帝要借长平施行怀柔政策，却把话说得冠冕堂皇。世显诈降，也顺着周钟的话对公主说：

（世显装傻扮懵嬉皮笑脸介口古）宫主，所谓天有不测风云，人有霎时祸福，一者难得我有应变之能，二者难得清帝有慈悲之念，将我重新赐封驸马，重叫我向秦楼抱凤返宫曹。
（长平重一才色变慢的的渐转平复强笑口古）哦，原来驸马有应变之能，真不枉先帝在城破贼来之日重将你赐封驸马，在血染乾清之时，对你重能够再三怜惜，（介）系呢驸马，点解清帝忽然之间又待得你咁好呢？
（世显依然嬉皮笑脸介口古）宫主，清帝唔系待我好，系想待你好啫，清世祖①乃念先帝死后余哀，想替先帝了却佢生前未完嘅心愿，替我地重行匹配，义比天高。（白）宫主，呢次我哋行运叻。
（长平重一才慢的的捧心微抖，半晌不能言介）（叶绍德本第126页）

这番对清帝感恩戴德的话是违心之言，只是为了诈降让清帝释放被囚禁的太子。当清帝召见世显时，二人有这样一番对答：

[世显（驸马身捧表章）锣边花上台口下句唱]蔺相如，能保连城璧，（一才）周驸马，能保帝花香。拼教颈血溅龙庭，（一才）冲冠壮志凌霄汉。（开边入并不跪半揖白）前朝驸马太仆左都尉之子周世显向皇上请安。
（清帝见世显不跪重一才怒介望群臣转回笑容介白）平身。（介口古）周驸马，试问历代兴亡，有几多个新君能够体恤前朝帝女呢，我想知道当长平宫主见到香车迎接嘅时候，一定会百拜喜从天降。
（世显冷笑口古）皇上，历史上虽无体恤前朝帝女之君，却有假意

① 唐涤生《帝女花》原文中有时称"清帝"，有时又称"清世祖"。爱新觉罗·福临年号顺治，死后庙号为清世祖，剧中的清帝是顺治帝，按逻辑不应称其庙号，而应称为"清帝"。

卖弄慈悲之主，难怪宫主见香车惊喜交集。（包重一才）

（清帝食住一才起身问白）吓，惊从何来？

（世显续口古）宫主所喜者乃是福从天降，所惊者，（一才）乃是惊皇上借帝女花沽名钓誉，骗取民安。

（清帝重一才叨叨鼓跌椅介）

（周钟宝伦分边大茅介）

（清帝转回奸笑介口古）周驸马，孤王有覆灭一朝之力，又点会无安民之策呢？小小一个前朝帝女，重不过百斤，究竟能有几多力量？

（世显口古）皇上，所谓取一杯之水，不能分润天下万民，借帝女之花，可以把全国遗民收服，宫主虽然弱质纤纤，年方十六，若果要权衡轻重，（介）可以抵得十万师干！

（清帝重一才叨叨鼓半晌不能言介）（叶绍德本第140页）

这段情节十分精彩，唐涤生借周世显之口直斥清帝以怀柔手段收买民心的假仁假义。后面清帝的反应是"清帝怒介口古""清帝怒至手震震指住世显白""清帝抛须震怒介"，都反映出清帝被戳破心思恼羞成怒。然后清帝的表现是：

[清帝先锋钹开位抢表章欲撕，（内场食住起暗涌声）连随收埋表章台口长花下句]未作捕蛇人，却被双蛇蟠棍上，休说女儿笔墨无斤两，内有千军万马藏，凤未来仪先作浪，帝女机谋比我强。强颜骗取凤还巢，（一才）重新再露慈悲相。（奸笑白）周驸马……
............

（清帝重一才暗惊长平之词令，奸笑介口古）……（叶绍德本第145页）

一个老奸巨猾、奸险狡诈的帝王形象在此便呈现出来。"未作捕蛇人，双蛇蟠棍上"等台词都表露出他的确就是把收养长平公主作为怀柔政策的一部分，这是帝王心术。黄燮清未必看不到这一点，但在他的年代却是不能写的。唐涤生对清帝形象的塑造完全超越了黄燮清，他对帝王行为的描述超出了时代的限制，是用后人的眼光来对曾经的国家最高统治者作出分析，这就是一种深具现代性的反思。

同样具有现代人思维特征的情节是《紫钗记》。霍小玉两次强闯太尉府，

第一次是听说李益娶了卢太尉五小姐,愤恨之极,誓闯侯门,要质问李益为何喜新厌旧,到了太尉府门被拒,她唱道:

(小玉花下句)万不料旧时结发钗头玉,改作新欢压鬓凤凰簪。闯入花间问十郎,莫不是厌我病老财空情亦散。(先锋钹欲闯门)(叶绍德本第110页)

一介平民女流强闯太尉府,这在古代是不可想象的。霍小玉第二次强闯时,与太尉有一段对话:

(太尉重一才抛须口古)呸,此乃勾栏苟合之诗,野花断难诰封夫人之理,嗟,李益阿李益,眼前一个是玉叶琼枝,一个是闲花野草,你何不爱娶琼枝,而偏恋此病狐轻贱?
(小玉冷笑口古)大人,你位列三台,德隆望重,似不应妄加轻贱于妇道之人,(介)想霍小玉怜才誓死,有望夫石不语之心,破产合钗有怀清台卫足之智,想太尉千金自然诗书饱读,岂不闻卑莫卑于争夫夺爱,(介)哀莫哀于恃势弄权?(叶绍德本第173页)

卢太尉对霍小玉出言侮辱,霍小玉直言斥责,唐涤生塑造出一个坚强独立、刚烈奔放的女性形象。这是按照现代女性的价值观来塑造的,可以说唐涤生笔下的霍小玉是带有现代女性意识的,带有强烈的现代性。

三、增强谐趣成分

戏曲的谐趣因素其实在古典戏曲中已经被相当地重视,连黄燮清《帝女花》那样充满家国之悲的作品,里面也有相当有意思的一幕(第十四出《尚主》):

(副末白须、蓝衫、披红,笑上)问我区区高寿,今年九十零九。白头曾阅兴亡,渐渐容颜老瘦。做了掌礼先生,满嘴伏以叩首。常常喊破喉咙,四六七言乱凑。替人送嫁迎亲,骗得肥猪大酒。晚年食量颇高,三碗白米不够。喜嫔阿奶①看见,笑得口歪鼻皱,说道"你这老儿,

① 阿奶:其时对年老妇女的通称。

倒像村牛饿狗",今朝喜事临头,又要区区一走。红绸披在胸前,绒帽挺到辫后,不免演习威仪。(作势介)缩头驼腰拱手,自家一个老赞礼便是。

从前孔季重郎中作《桃花扇》传奇,把我派了一个角色,同了侯朝宗这起名士,厮混了一场。如今有个姓黄的秀才,他自号"茧情生",新打了一部《帝女花》乐府,又把我硬扯在里头,做个赞礼。我老人家东呼西唤忙个不了。倘然两本戏一同唱将起来,要用孙行者分身法才好。可笑那茧情生年纪轻轻,不去读墨卷,做试帖诗,偏弄这些笔墨。不知他有甚好处弄出来?

(内)你晓得他为甚做这部《帝女花》?

(副末)他说道,中天揖让,那商均的妹子,夏禹王不曾替他嫁个郎君;三代征诛,那殷受的女儿,周武王也不曾为他赘个夫婿。我熙朝待前明的恩德,别的也说不尽,即如坤兴公主这桩情节,已是上轶虞夏,远迈商周,连他也凭空感激。所以做这本乐府,无非歌咏盛德的意思。

(内)原来如此。今日是公主驸马团圆,你怎还不去当差?

(副末)不错,吉时将到,大家们走动哩!(内鼓乐,四杂各捧金币。贴、小丑、小旦、老旦,分满汉装行上)①

这一段黄燮清安排了孔尚任《桃花扇》中的老赞礼在自己的戏剧里出场,又通过他介绍了作者自己,并介绍《帝女花》的主旨是"歌咏盛德"。老赞礼出场的自我介绍也诙谐幽默,充满趣味。但是,黄燮清设置诙谐桥段的目的大概并非出于商业演出招徕观众的考虑,而是希望用这种方式多少冲淡剧中的家国兴亡之悲,毕竟在清代写这个题材是犯朝廷忌讳的。

唐涤生也很重视粤剧的娱乐功能,往往在剧中加入轻松幽默的桥段。

前文曾举过例子,《再世红梅记》中有一段李慧娘讽刺贾似道的桥段:

(似道口古)红衣贱妇,想老夫满堂姬妾三十六,自然雨露难充足,你到底是相府第几房?金屋第几钗?姓张还是姓陈?姓羊还是姓马?

(慧娘滋油白)相爷何必问呢。(口古)妾者,小星也,气清则明,阴霾则灭,娶妻持中匮,养妾以娱情,何况朝可以转赠于人,晚可以收

① 参见朱慎夫《后十六神曲》第八册998页,复旦大学出版社2013年版。

回蓁养,(介)唉吔,我今晚所偷者,只系一个书生而已,于例无碍,于理无差。

(莹中在旁听得摇头摆脑介)

(似道重一才气结口古)唏,须知我所爱者乃是妙龄女子,我所弃者乃是人老珠黄,赠予人者尽是枯败之草,绝非未谢之花,听你呖呖娇声,似乎仍在妙龄,焉可偷制绿头巾,笠落我眉梢下。

(慧娘极滋油地口古)唉吔相爷,(嘻嘻笑地起身)须知我所嫁者乃是苍苍白发,我所偷者乃是翩翩少年,少年方兴未艾,倚靠日长,白发行将入木,依凭日短,啐,我又点会两杯茶唔饮,饮一杯茶。(叶绍德本第164页)

"妾者小星也"一段话是贾似道在第一场出场时自述,李慧娘却以原话反过来讽刺他,而且唐涤生安排"滋油白""极滋油地口古",戏剧气氛更显得轻松活泼,使观众忍俊不禁,在发笑中又能体会到作者讽刺的意味。同时,下面情节就是李慧娘与贾似道正面冲突,贾似道拔剑动武,李慧娘施法相报,这段谐趣对白也是为了下面的剑拔弩张做铺垫。

无独有偶,《牡丹亭·惊梦》也有不少谐趣段子,其中陈最良可说是全剧的谐趣担当。

比如第二场《魂游拾画》,柳梦梅欲借住梅花庵,小道姑妙傅允许但陈最良不许,柳梦梅情急智生,对陈最良大拍马屁,陈最良的态度逐渐软化,其丑态令人发噱:

(最良见秀才下拜气稍息介)
(最良成个松晒,欲欠身还礼又转回庄严介)
(最良如着魔迷嘻嘻一声,一望韶阳女连随板回面目口古)
(最良重一才慢的的感动介起身口古)(叶绍德本第192页)

这时柳梦梅也做了一个有趣的动作:

(梦梅向韶阳女驶一得意关目施施然坐下介)(叶绍德本第192页)

又如前文提到过的例子,杜丽娘去世后,陈最良看见表哥春霖在哭,对春霖说:

哩，喊乜野哩，唔关你事，此梅不同彼梅，你系霉烂个霉，女学生梦见嗰个系梅香个梅。（叶绍德本第 185 页）

在《幽媾》一场，陈最良在尼姑庵听见柳梦梅房中有动静，他前往查看，但又看不见杜丽娘的鬼魂，全程轻松诙谐，惹人发笑。

（最良拈灯食住谱子一路上一路偷听白）书斋灯已灭，对楼情未绝，呖呖莺声残楼月。哼，如果唔系个坏鬼书生发寒热，就梗系收埋个师姑系里边谈风月（一摇三摆上楼敲门食住三才）

（梦梅食住三才白）边个？（上两三级在梯畔问介）

（最良白）系我，送茶。

（丽娘台口对观众自言自语细声白）哦……我认得系老师嘅声音。

（梦梅茅介白）老师，夜叻，学生不须茶水。

（最良白）哼，送茶送茶，你估真系送茶递水个茶呀，乃是查房嗰个查，快的开门。（叶绍德本第 214 页）

这里"送茶的茶""查房的查"和前面"霉烂的霉"一样，唐涤生熟练地利用谐音字营造笑料。然后陈最良入屋查看：

（最良白）嘿，嘿，秀才你干得好事。（拈灯慢的的一步一步照梦梅下芳苑后向蕉树下照介）

（丽娘忍不住咭声笑介）（托琵琶独奏）

（梦梅一眼看见丽娘大惊发抖，向丽娘做手关目表示使其速趋避介）

（丽娘亦向梦梅做手关目表示莫惊介）

（最良一眼看见梦梅所指之地秉烛埋一照，两照，三照介）

（丽娘食住一闪两闪三闪舞蹈介）

（梦梅以为必见丽娘对台口战栗不敢看介）

（最良三照后一才回身骂介白）畀，秀才，你癫咗咩，呢处人又冇一个，鬼又冇一个，你对住呢处指手画脚做乜嘢，你梗系有啲神经病叻。

（梦梅愕然白）……吓……（自语介）真系有近视到乜都唔见嘅。（叶绍德本第 216 页）

第四章　整体艺术特征：重视粤剧的娱乐性、商业性和平民性

柳梦梅生怕陈最良看到杜丽娘，杜丽娘又诸多动作，更令柳梦梅害怕担心，但陈最良偏偏什么都看不到，这三人之间形成了有趣的三角关系。唐涤生更大胆运用古代绝无可能出现的现代词汇"神经病""近视"，与观众的期望产生强烈的不协调感，从而产生幽默的情趣。

最后，皇帝下旨使柳梦梅与杜丽娘婚配团圆，二人回家拜见杜宝，杜宝出于自尊心不肯服软，但被在场众人纷纷说破内心情绪：

（杜宝见状又妒又羡欲认又自尊心重介）
（最良窥破心事悄悄向杜宝龙舟）分明口里硬时心又想。（咭一声笑介）
（杜宝连随扎回冷面孔介）
（春霖接龙舟）冷面何须泪满眶。
（杜宝连随偷拭泪板起面口介）
（丽娘拉梦梅细声接唱）昔才窥破了爹情状。
（春香悄悄接唱）好似败军不愿报投降。（掩口咭一声笑介）（叶绍德本第 296 页）

通过其他人物之口，戳破杜宝冷面背后的爱女之心，而杜宝还勉强保持冷面，他内心对女儿的关爱与表面的冷酷形成了矛盾，也构成了一种幽默，引发观众善意的笑。

除此之外，喜剧如《唐伯虎点秋香》《狮吼记》等固然有诙谐的情节，但是在唐涤生本中，连悲剧也有搞笑桥段。

在《六月雪》的开头《初遇结缘》中①，窦娥得知在外读书赶考从没见过面的丈夫即将归来，忸怩不安、羞人答答：

（白）蔡家相公今日返来？哎呀！点解夫人唔话畀我知嘅呢？额……不如待我去问一问夫人。系了，嗷羞嘅事情，又点问得出口呢？哎呀，（介）唔问我又心急喔，我不如借言借语……

窦娥说话间，蔡婆婆已经出场，听见窦娥的话，故意问道："窦娥，乜嘢借言借语？"窦娥扶蔡婆婆坐下，掩饰说：

① 所引台词是笔者据广州粤剧团黎骏声、吴非凡演出的版本整理。

婆婆，我唔系讲乜野借言借语，我系话檐前嗰只鹦鹉啊，多言多语就真！佢成日都叫住"相公回来了！相公回来了！"我笑佢呀，无端叫喊，相公又几时翻嚟呢？

蔡婆婆不禁失笑，故意打趣说：

哦？乜嗰只鹦鹉真系会叫"阿相公翻嚟啦"？窦娥啊，可能你听错啫，阿昌离家嘅时候，都未有呢只鹦鹉，佢点会把"相公"二字反复呢喃啊？

窦娥被戳穿心事，又羞又急，其样子令人忍俊不禁。她终于见到丈夫，紧张得扫地把扫帚拿反了，蔡昌宗不知道这就是自己妻子，忍不住偷笑，出言提醒：

姑娘啊，你咁样扫法，系扫天抑或扫地啊？

演到此处，便有观众忍不住笑出声。这种笑是会心的笑，是藏在对窦娥真情流露的欣赏赞美当中的。《六月雪》是悲剧，但是通过穿插戏剧性情节，一来，能有效深化人物的思想性格；二来，能用先出现的"喜"衬托后来出现的"悲"，强化悲剧情绪，这两点也是莎士比亚常用的悲剧手法；三来，这也符合广府观众的娱乐需要。广府人看大戏是平民的娱乐方式，是享受生活的方式，本地老百姓看戏通常不会深入思考中心思想、文化内涵，重视看戏时的愉悦体验。他们认为平时工作已经够艰辛了，看戏娱乐是为了放松自己，纯粹从头哭到尾的悲剧对大多数广府民众来说太沉重了。因此，在悲剧中插入轻松幽默情节，缓解"悲"的情绪，使观众放松心情，也是为了适应市场的商业行为。

在当今的时代，粤剧面临着生存困难，我们面对的首要困难是粤剧能不能活下去，能不能传承下去。这种传承不是光靠台上的人，更重要的是有没有台下的人。每个时代为了解决不同的现实问题，都需要有不同的具体方法，而我们在唐涤生与南海十三郎的比较中，更清晰地看到唐涤生在剧本创作中对市场与艺术的平衡点的把握，看到唐涤生在创作中十分重视粤剧的商业性、娱乐性和平民性。他重视观众最喜闻乐见的爱情戏份，又把现代人的

价值观融入戏剧中，并重视戏剧的谐趣娱乐成分，务求提高观众看戏的审美愉悦。这是唐涤生作品在整体上呈现的艺术特色，也是一种以市场为存活基础、以艺术为核心导向的做法。这种创作模式虽然未必完全符合现在的现实情况，但是对后来的粤剧人应该有更深刻的启发。

第五章 唐涤生戏剧艺术中的岭南文化因素

戏剧艺术是一门集语言、文学、音乐、舞蹈、美术、工艺、服装等艺术于一体的综合性艺术样式。每一门地方剧种都是在不同的地域环境中产生并发展出来的,都能体现它赖以生存的地域文化特点。粤剧起源于南戏,又杂糅了梆子、徽剧、汉剧等外地声腔,经过数百年的融合,在本地戏班的演出中发展,成为广东地区最受欢迎的传统戏曲剧种。它走过曲折的道路,在官府的禁令下被迫离开城市,又因自身的发展壮大得以重回城市。之后在时代的变迁中为适应观众不断变化的审美需求而持续对自身进行改革,这是一个年轻而充满活力的,能够不断变化、发展、成长的地方剧种。地方戏曲是地方文化的重要内容和表现形式,粤剧作为岭南文化的重要组成部分,也是岭南文化的代表之一,体现了岭南这片地域独特的精神风格。粤剧是有着鲜明地域标签的地方剧种,它成为一个地域意识的文化表征,而唐涤生的粤剧作品作为粤剧中的经典代表作,也带上了鲜活的岭南文化因素。

第一节 唐涤生粤剧中的四种文化要素

从结构来看,岭南文化包含了四个方面的文化要素,即原始文化、百越文化、中原汉文化与海外文化。唐涤生的粤剧作为岭南戏曲艺术的优秀作品,也体现出这四种文化要素的特征。

一、岭南地理环境与岭南文化

一个地域的地理环境决定了地域文化的特点。特定的地理环境会诞生和发展出特定的地域文化,使该处文化打上该地域的烙印,这种烙印具有不可替代的独特性。岭南文化的独特性就是由岭南的地理环境决定的。所以,要考察唐涤生粤剧中的地域精神,就要先考察造就岭南的地理环境。

岭南又称岭外、岭表。古人立于中原，向南方眺望，想象着五岭横亘天南，便把五岭以外的地区统称岭外。所谓五岭，即越城岭、都庞岭、萌渚岭、骑田岭和大庾岭，这五座山岭属于南岭山脉，是一道无比巨大的天然屏障，把岭南地区和南岭以北的地区分隔开来。毛主席有诗云"五岭逶迤腾细浪"，即指此处。广义上的岭南包括广东、海南、广西的大部分、越南红河三角洲，而因为广东在后来的历史发展中无论政治、经济、文化都相对突出，所以狭义的岭南单指广东，广东遂成为岭南的代表性地区。

广东境内主要的水系是珠江水系和韩江水系。其中，珠江为中国流量第三、长度第三的水系。珠江原指广州地域内入海口96千米长的一段水道，因为它流经著名的海珠石而得名，后来逐渐成为西江、东江、北江以及珠江三角洲各条河流的总称。珠江水系共有大小河流774条，总长36000多千米。珠江水系在出海口处冲积出一片三角洲平原，称为珠江三角洲，后来在这片土地上孕育出广府文化。

广东北边被五岭隔绝南北，南边又濒临大海。根据2018年的测量，广东共有海岸线4114千米，是全国海岸线最长的省份，目前开发使用的仅1414千米，约占总长度的35%。广东的陆地面积是17.98万平方千米，而海域面积将近42万平方千米，是陆地面积的两倍多。香港、澳门本来是珠江三角洲外的岛屿，离大陆甚远，后因三角洲平原越来越大，现在已经成为近邻。

于是，整个岭南地区的地理环境特点就是北边是山岭、南边是大海，总体上形成了一个与外界相对隔绝的地理空间。这样封闭的地理空间有利于地域文化的独立发展。岭南文化本来就远远落后于中原文化，如果在岭南文化发展初期，先进的中原文化能轻易大量进入该地区的话，落后的岭南文化必将被彻底同化。而有了五岭、大海的阻隔，周边文化给予岭南的影响比较小，岭南文化才得以坚持独立发展的态势。

尽管唐代张九龄开梅关古道打通大庾岭，广西也凭借灵渠连通长江水系，但实际上岭南的地理封闭性一直到清末都存在。梁启超分析广东的地位时说："朝廷以羁縻视之。而广东亦若自外于中国，故就国史上观察广东，则鸡肋而已。"[①] 历代中央朝廷都是把岭南当作一个地域封闭的百越土著聚居地看待，因此对此地实行羁縻笼络的政策。地理的封闭性造成文化的独立性，文化的独立性又使广东人多少有排外的心理，梁启超说的"中国"指的

① 梁启超：《世界史上广东之位置》，见《饮冰室合集》第七册，中华书局1932年版。

是中原文化圈,"自外于中国"是在心理上把自己和中原人以及中原文化阻隔开来,构筑起心灵上的"五岭"。有个非常真实的笑话说,有些广东人认为广东以北的所有地方都是"北方"①,这除了反映广东地处南疆的地理位置外,也反映了广东人"自外于中国"的潜意识,而这种潜意识作为群体认知,归根到底就是地理环境特点造成的。

然而这个相对隔绝的空间所拥有的长长的海岸线,是得天独厚的自然条件,也是打破地理环境限制突围而出的。广东人尤其是珠三角广府地区的人民从石器时代起就聚居生活在海边,造船技术发展快,驾船技术高超,与海外多有往来。先秦时代已经产生原始的商品贸易,经由徐闻、合浦两个港口,用本地陶器、葛布与东南亚的土著交换犀角、象牙。汉代时,广州就是海上丝绸之路的起始点,商业与商品观念发展很快。而相对应的是,珠三角农业虽然有所发展,广东地区与中原一样都成为农耕社会,但是中原文化中"重本抑末"的思想在广东却并不严重,海岸线给广东人带来了农业以外的更多的生产可能性和产业发展的机会。商业意识刻在了广东人的精神里,从商业意识而来的追求平等、敢于冒险又灵活通变的精神,也成为广东人传统精神的一部分,而且代代相传、世世加强。

二、唐涤生粤剧中的岭南文化要素

粤剧在这样的地理环境、文化环境下产生并发展,岭南文化的结构中有四种文化要素,这些文化要素的特征在唐涤生的粤剧作品中也有所体现。

第一种是岭南的原生文化,也就是岭南的原始文化。

岭南原始文化从岭南最早的原始人"马坝人"(距今12.9万年)开始在这片大地上产生发展,到商代为止与外界几乎完全隔绝地独立发展了12万年多。这种文化确实十分落后,后来被先进的汉文化同化了,时至今日,岭南人的生活表面上几乎已经看不出来。然而,商代距今才3000年,这种原始文化存在的时间足足是商代距今的42倍。在这漫长的岁月中,原始的岭南人攀高山、下大海、穿丛林、越瘴气,养成了坚韧不拔、崇尚勇猛、敢于冒险、骁勇好斗的性格。这是特定地理环境中形成的特定群体性格,即使后来被汉文化同化,由于地理环境没有太大变化,这种群体性格便依然能稳定地传承下来。

事实上,粤剧的创新变革依靠的就是粤剧人的冒险精神,创新一定会有

① 这实际上不是笑话,是到现在还存在的真实情况。

失败，保守谨慎的、没有胆量的人会选择放弃。所谓的创新，就是做前人没做过的事情，没有人知道会不会成功，其实质是花费时间精力换取一个成功的可能性，这就是对未知世界的探索。从本质上讲，冒险精神和创新意识都意味着对旧事物的否定和对新事物的追求。为了追求真理和希望，需要打破陈规陋习和条条框框，进行适度的冒险是必不可少的，冒险精神就成了推动创新行为发展的源动力。粤剧从诞生开始，就没有停止过因时而变，没有停止过冲破原有的观念，冲破制约发展的框框。四五百年之中，一代又一代粤剧人充分发挥自己创新发展的智慧，敢于冒险、不怕失败，在失败中吸取经验，换个方向继续进行变革。这种精神的根源就是来自岭南原始文化中土生土长、天生天养的锐意进取、大胆冒险的精神。

唐涤生在粤剧上的改革十分大胆。他改变了剧本的形式，把西方话剧、电影剧本的写法引入粤剧剧本。舞台指示非常细致，从演员的细微动作、表情到舞台布景、舞美，都有详细说明；加强宾白的重要性；大量运用小曲与广东音乐来填词，使剧情更为严谨合理；改编明清古典戏剧，又推行六柱制。这些大刀阔斧的改革需要敢于创新、敢于冒险的勇气与敢为天下先的精神。而这种勇气和精神，正是来自岭南人原生文化中的群体性格。

第二种是百越文化。

从商代中后期到战国晚期，百越文化是岭南这片土地的主流文化。此时黄河上游的秦国、晋国建立起重农文明；黄河下游的齐国农商并重，国富民强；长江流域的楚、吴、越都曾建立起辉煌的先进文明。岭南人所谓的"北方"出现许多学派，各家各派提倡自己的思想学说，是为"百家争鸣"，而百越人仍然处于较落后的状态，精神文化一片空白。

不过，在百越时代，南方百越民族已经形成比较稳定的语言。百越语是一种黏着语，与北方语属于不同语系。现代粤语中约有30%残留的百越语词汇，粤语口语中大多数有音无字的词汇多是百越语的遗留部分。在汉语传入岭南之后，其中又有部分百越词汇借用了同音汉字来表示，比如"呢度""嗰度"等。

粤语在宋元时已经基本定型，明人说的粤语和今人相比，除了一些外来音译词汇和现代事物词汇，几乎完全相同。粤剧使用粤语演出的历史并不久远，根据《中国戏曲志·广东卷》的说法，广府班到"民国二十年前后，基本上已由'戏棚官话'改唱广州方言"。至于下四府班，"完全改用广州

方言则是中华人民共和国成立以后的事"。① 这结论是可信的，因为这个转变的发生也就100年左右，还存有不少资料佐证，包括现在还保留着的不少官话粤剧唱片。在使用粤语演出之前，粤剧使用的语言被称为"戏棚官话"，意即舞台上使用的官话，这种奇特的专门在戏台上才使用的语言是在粤剧发展过程中出现的。广府艺人使用"戏棚官话"数百年，其间产生了"江湖十八本"等一批优秀剧目，表演、音乐等都发展得比较成熟。

粤剧本来吸收了不少使用粤语演唱的地方民歌，如木鱼、龙舟、南音等，后来更直接运用粤语表演，这本身就是对百越文化的继承。粤语取代"戏棚官话"有几个原因：首先，辛亥革命的"志士班"推动了粤剧使用粤语演出；其次，粤语声调丰富，具有很强的音乐性，天然就适合作为歌词与音乐紧密结合；再次，广府民歌一直使用本地方言，广府人通过民歌、说唱艺术的创作实践积累起丰富的方言创作、演唱经验。广府艺人对使用方言创作演出并不陌生，粤剧吸收了用粤语演唱的民歌和各种说唱曲艺，也吸取了它们的粤语创作经验。

唐涤生粤剧本就是用粤语表演，即使词风典雅流丽，但仍然会使用粤语中一些口语词（也是百越词汇），略举数例：

（浣纱一望惊喜口古）哦哦，我明叻，……呢一支敢莫是上头钗也。（《紫钗记·坠钗灯影》）（叶绍德本第50页）

（王哨儿重一才大惊望小玉白）原来是个病娘儿，边处搬嚟咁多高脚头衔？不过咁，食我哋呢门饭……（《紫钗记·节镇宣恩》②）（叶绍德本第167页）

（周钟白）徽妮绝笔，（慢的的呜咽）唉，呢个梦都未发得成就醒咗叻。（《帝女花·乞尸》）（叶绍德本第85页）
（世显白）你哋我话呢位观音菩萨好灵嘅……（《帝女花·庵遇》）（叶绍德本第106页）

① 《中国戏曲志·广东卷》，中国ISBN中心1993年版。
② 粤剧剧本初演时沿用汤显祖《紫钗记》最后一出的回目《节镇宣恩》。其后仙凤鸣剧团于1968年重演此剧，才由叶绍德先生提议把回目改为《论理争夫》，并沿用下来。

粤语里保留了上古百越族的语言因素,百越族一部分不愿意被汉化的部落后来逐渐演变成为南方的少数民族,他们的方言中也有着百越族语言的遗留。比如上面例子中的"呢",即"这"的意思,该字原本有音无字,中原汉语传入岭南之后,岭南人才借汉字来表示"这"字,现在壮族语中也使用这个音表示"这";而"度"表示"地方、处所"的意思,常用"呢度"表示"这里"、"边度"表示"哪里",而"度"这个音和义也保留在瑶族语中。另外,如"乜"(什么)、"嘅"(的)、"咩"(吗)等也都是百越时代遗留下来的字。因此唐涤生粤剧中的百越文化因素也十分明显。

第三种是中原汉文化。

汉文化作为古代世界最先进的文化之一,当然在岭南地区能造成最大的影响。除了政治和经济,语言、文字、文学、戏剧等文化都随着四次北人南迁大潮(分别是秦朝、三国两晋南北朝、两宋、明末)从中原文化圈、江南文化圈迁徙到岭南,在珠三角广府地区广泛传播。唐代中原汉语传入广东,与原有的百越语融合,经过唐代的发展,在宋代定型成粤语。所以粤语保留了大部分隋唐时代的语音系统,明清的粤语语音和现代已经没有太大分别。

唐涤生粤剧中体现的汉文化无须多说。粤剧本就来源于中国古典戏曲,起源于弋阳腔、昆山腔等南戏声腔,又糅合了北方各路梆子,在发展过程中使用官话演唱也有几百年历史。唐涤生粤剧中的大量题材内容也是来自中国古典文学,如《紫钗记》《牡丹亭》《帝女花》《六月雪》都是改编自古代戏剧,如《红楼梦》《金瓶梅》等,都是改编自著名古典小说。粤语虽然是地方方言,但本质是中国汉语的地方分支。粤语方言中保留了大量古代汉语的文言词汇,如"畀(给)""几时""几多""无他""抑或""适值""皆因"等,这些常用词汇都会出现在粤剧的台词上。略举数例:

(世显口古)宫主,世显为表明心迹,愿把诗酬。(介吟诗白)合抱连枝倚凤楼,人间风雨几时休,在生愿作比翼鸟,到死应如花并头。(叶绍德本第 48 页)

(清帝见世显不跪重一才怒介望群臣转回笑容介白)平身。(介口古)周驸马,试问历代兴亡,有几多个新君能够体恤前朝帝女呢?(叶绍德本第 140 页)

(素秋在旁哀恳白)相爷相爷,你畀我见佢一次啦。(叶绍德本第

214 页）

（汝州疯狂白）大人，大人做吓好心，生嘅就话唔畀我见啫，死嘅都唔畀我见，大人，大人，望你可怜吓我啦大人。（跪地叩头不止介）（叶绍德本第 224 页）

（老夫人笑介口古）小玉，绛台春夜，好一派渭桥灯景，出门观赏一回也胜香闺独坐，（介）嗱，呢处有紫玉钗一支，系你爹爹在生之时，向长安老玉工候景先买嚟畀你嘅。（叶绍德本第 50 页）

　　如"畀"字，本为象形字，一个托盘之上放置一束织物，象征古代君主赐予臣下的方式，所以具有"给与"的含义。较早运用"畀"字的文学作品如《诗经·小雅·巷伯》，这是一首政治抒愤诗，巷伯孟子诅咒痛骂那些用谗言害人的小人："彼谮人者，谁适与谋？取彼谮人，投畀豺虎。豺虎不食，投畀有北。有北不受，投畀有昊！"意思是说造谣的那个坏人，谁给他出的主意？抓住这个坏人，扔给豺狼虎豹；如果豺狼虎豹也嫌弃他不吃他，就把他扔到北方不毛之地受苦；如果北方也不接受他，就把他扔给老天去处罚。可见"畀"字在先秦时期就已经明确表示"给"的意义。其他如"几时""几多"等粤方言词，古代诗词使用太多，此不赘言。

　　第四种是海外文化。

　　得益于漫长的海岸线，自汉代起外国商船就到广东进行贸易，到明代时西方宗教开始以澳门为根据地向广东传教。清代广州"一口通商"85 年，广东人大量接触西方文化，也向内陆地区传播西方物质文明和精神文明，广东成为西方文化和中原文化之间的一个跳板，中西文化的碰撞交流渗透社会生活的每个角落。

　　唐涤生粤剧所体现出来的海外文化十分明显，大体表现在两个方面。

　　一是题材内容上，改编了不少西方戏剧和电影，比如唐涤生执导的《花都绮梦》，讲述歌女杨玫瑰和叶露露倾慕怀才不遇的画家李曼殊，曼殊与玫瑰来往并渐生情愫。露露多番引诱曼殊，而曼殊不为所动。露露掌握了商人马田走私的证据，以此勒索马田。玫瑰被马田误伤，马田为赎罪答应玫瑰栽培曼殊，送他到意大利深造。露露勒索不遂，将证据交给警方，马田因此入狱。曼殊成名回国后，误会玫瑰与马田有染，打算与露露结婚。结婚当日，玫瑰前来找曼殊，却被二人侮辱一番。出狱后的马田亦混入婚礼现场，杀死

露露报仇。后得马田说明一切，方知玫瑰情深义重，曼殊与玫瑰最终重归于好，终成眷属。该剧改编自 1896 年在意大利首演的西洋歌剧《波希米亚人》，原著是法国剧作家亨利·穆戈的小说《波希米亚人的生涯》，是一部歌颂自由生活与爱情的作品。唐涤生借了这部歌剧的情节，改编为中国背景，全片加入欧洲的色彩风格，布景细致，服装讲究。剧中多首插曲糅合粤曲小调与西洋音乐，旋律优美动听。

二是表现形式上。在城市剧场里演出的粤剧大量借鉴西方话剧和电影，情节安排严谨、结构紧凑、舞台布景实景化处理，布景道具追求制作仿真。实景化布景在唐涤生剧本的舞台指示中多处可见，前文也举了不少例子，此处亦不重复。这种戏曲舞台实景化的趋势一直发展到现在，讲究近景实、远景虚，完全符合人类眼睛聚焦的视觉效果。

这样，唐涤生的粤剧中体现出岭南原生文化、百越文化、汉文化和海外文化的因素，而这四种类型的文化也正是构成岭南文化的四个要素，这是岭南地域独有的文化构成方式。粤剧表现出极强的包容性，融合古今中外，既跨越了时间，又跨越了空间。这一方面得益于岭南的地理环境造成的历史文化传统，另一方面也得益于广东人在这样的历史文化传统中形成的天马行空的想象力和创造力，以及不畏艰险、敢于进取的冒险精神，同时也符合岭南文化兼容并蓄、开明通达的精神。

第二节 唐涤生粤剧中的岭南俗文化

岭南文化精神的内核是世俗性，岭南文化是一种世俗文化。人们重实利，重实惠，追求舒适、快乐、美好的个人生活，追求个人利益、实现人生价值。这种世俗精神渗透广大民众日常生活的方方面面，引导着人们的价值取向和行为目标，而唐涤生的粤剧正体现出岭南的俗文化。

一、粤剧的娱乐性与岭南俗文化的关系

前文已经提到过，在岭南文化的世俗性影响下，粤剧的第一性是娱乐性。而探究粤剧的娱乐性，要从中国戏剧谈起。

关于中国戏剧的起源，向来说法不一，影响比较大的一种认为戏剧可以上溯到原始歌舞。上古时代的原始歌舞是和"巫"的带有原始信仰性质的祭

祀仪式结合在一起的，最早只是单纯的仪式动作，后来这种祭祀歌舞动作逐渐演化，具有娱神的性质，即取悦神灵，以使神灵与巫师沟通，从而听取巫师的请求，庇佑部落大众。有的祭祀活动已经具有扮演的性质，据《周礼·夏官司马·方相氏》记载："方相氏，掌蒙熊皮。黄金四目，玄朱衣裳，执戈扬盾，帅百隶而时傩，以索室驱疫。"① 这是战国时楚国的驱鬼逐疫的仪式，巫师"掌蒙熊皮"，扮演成力量惊人的巨熊，以驱逐恶鬼和恶疾，这就包含了扮演的戏剧因素。王逸《楚辞章句·九歌序》云："昔楚南郢之邑，沅湘之间，其俗信鬼而好。其祀必作乐鼓舞以乐诸神。"② 这正如王国维说的"古代之巫，实以歌舞为职，以乐神人也"③，"灵之为职，或偃蹇以象神，或婆娑以乐神，盖后世戏剧之萌芽，已有存焉者矣"④。

再后来，一些祭祀礼仪中的歌舞活动除了娱神，也具有娱人的性质。《吕氏春秋·古乐》记载"葛天氏为乐，三人操牛尾，投足而歌八阙"，这是农耕时期古人在劳动之余载歌载舞的场景。苏轼也曾记载："今蜡谓之祭，盖有尸也。猫虎之尸，谁当为之？置鹿与女，谁当为之？非倡优而谁？葛带榛杖，以丧老物；黄冠草笠，以尊野服：皆戏之道也。"⑤ 这记载的是民间岁末的"蜡祭"仪式，"尸"指代替神灵受祭的人，由巫觋装扮成神灵，接受百姓的祭祀。这虽然是祭神的仪式，但是在岁末即将过新年之际，辛勤劳动了一年的百姓共同参加蜡祭，对百姓来说是一种休息和娱乐，对神灵的祭祀成为一种既娱神又娱人的大型群众性娱乐活动。

"扮演"这种行为又逐渐从祭神仪式中分离出来，演变成专门娱人的活动。西周末年已经出现了"优人"，又分两类，表演歌舞的叫倡优，表演滑稽逗笑的叫俳优。汉代史游《急就篇》中说："倡优俳笑观倚庭。"颜师古注释说："倡，乐人也；优，戏人也；俳，谓优之褒狎者也；笑，谓动作云为，皆可笑也。"⑥ 最早的优人是被上层社会达官贵人蓄养的，没有人身自由，大多有生理缺陷。王国维认为，"古之优人，其始皆以侏儒为之"⑦。优

① 阮元：《十三经注疏》上册，中华书局1980年版，第851页。
② 〔汉〕王逸：《楚辞章句》，上海古籍出版社2017年版。
③ 王国维：《宋元戏曲考》，上海古籍出版社1998年版，第2页。
④ 王国维：《宋元戏曲考》，上海古籍出版社1998年版，第3页。
⑤ 〔宋〕苏轼：《辨蜡祭说》，见《苏东坡全集》卷九十一，第九册5130页，北京燕山出版社，2009年版。
⑥ 〔汉〕史游撰、〔唐〕颜师古注：《急就篇》，见《四部丛刊续编》经部，商务印书馆1934年版第43页。
⑦ 王国维：《宋元戏曲史》，上海古籍出版社1998年版，第4页。

人做出逗笑动作以博主人一笑，这种"笑"带有居高临下的"嘲笑"性质，主人在嘲笑当中获取快感，此即"汉之俳优，亦用以乐人"①，而五胡十六国之后的参军戏也"专以调谑为主"②，到唐代"滑稽戏则殊进步"③。李商隐《骄儿诗》中有"截得青筼筜，骑走恣唐突。忽复学参军，按声唤苍鹘"的诗句，记述了孩子看戏之后，仿照戏中的人物来进行表演的场景，这是儿童玩耍，自娱自乐，也充分说明了参军戏在唐代的流传之广、影响之大。

宋金时期，城市商业经济繁荣，出现了专门的娱乐场所"勾栏瓦舍"。日本学者田仲一成认为："作为戏剧构成要素的歌、科（动作）、白（对话）、舞、故事等，各自早在戏剧形成之前就形成了的，当它们在城市娱乐场所被整合后，遂形成了新的艺术形式——戏剧。这里完全不见以农村祭祀作为戏剧母体的观点，而是以城市的娱乐场所作为戏剧的母体。"④ 吴自牧《梦粱录》卷一九"瓦舍"条记载："杭城绍兴间驻跸于此，殿岩杨和王因军士多西北人，是以城内创立瓦舍，招集妓乐，以为军卒暇日娱戏之地。"⑤ 而瓦舍里演的杂剧"大抵全以故事，务在滑稽"⑥。可见宋金时期的杂剧表演是以娱乐为主，用幽默诙谐的表演引人发笑。王国维把"宋金以前杂剧院本"称为"古剧"，他分析说：

> 古剧者，非尽纯正之剧，而兼有竞技游戏在其中……盖古人杂剧，非瓦舍所演，则于宴集用之。瓦舍所演者，技艺甚多，不止杂剧一种；而宴集时，所以娱耳目者，杂剧之外，亦尚有种种技艺。⑦

也就是说，当时的杂剧在表演剧情以外，还有各种各样的表演技艺，丰富多彩。后来，这些更类似卖艺的技艺表演融入了戏剧当中，成为戏剧的表现手段之一，也就增强了戏剧的观赏性和娱乐性。李渔也强调了戏剧娱乐的重要性，他说：

① 王国维：《宋元戏曲考》，上海古籍出版社1998年版，第5页。
② 王国维：《宋元戏曲考》，上海古籍出版社1998年版，第6页。
③ 王国维：《宋元戏曲考》，上海古籍出版社1998年版，第12页。
④ ［日］田仲一成：《中国演剧史》，江巨荣译，转引自胡忌《戏史辨》，中国戏剧出版社1999年版，第175页。
⑤ 〔宋〕孟元老等：《东京梦华录（外四种）》，上海古典文学出版社1956年版，第298页。
⑥ 俞为民、孙蓉蓉：《历代曲话汇编》，见《新编中国古典戏曲论著集成唐宋元编》，黄山书社2006年版，第126页。
⑦ 王国维：《宋元戏曲考》，上海古籍出版社1998年版，第58页。

> 插科打诨,填词之末技也。然欲雅俗同欢,智愚共赏,则当全在此处留神。文字佳,情节佳,而科诨不佳,非特俗人怕看,即雅人韵士,亦有瞌睡之时。作传奇者,全要善驱睡魔。……科诨非科诨,乃看戏人之参汤也。养精益神,使人不倦,全在于此,可作小道观乎?①

戏剧不但可以娱乐别人,还可以自娱。古代很多戏曲家创作戏曲的最初动机就是自娱自乐,大多数戏曲家的社会地位比较低,他们借戏曲创作来发泄情绪、自我慰藉,从中获得精神的满足。王骥德曾记载:"吾友王澹翁,好为传奇。余尝谓澹翁:'若毋更诗为,第月染指一传奇,便足持自愉快,无异南面王乐。'"②创作传奇的快感堪比称王。李渔说自己创作戏曲的心境更为详尽:"余生忧思之中,处落魄之境,自幼至长,自长至老,总无一刻舒眉。惟于制曲填词之顷,非但郁藉舒愠为之解,且尝僭作两间最乐之人,觉富贵荣华,其受用不过如此……"③ 这正如有学者指出:"在中国,载道之说固然是高居正统的艺术主张,但我们实际考察历史之后,却不难发现,在中国艺术信仰里根深蒂固的其实是那种自娱、娱人的趣味感,亦即游戏精神。"④

粤剧源自外来戏曲声腔,外江班与广府班在超过 300 年的时间里,主要的演出场地是广东农村。开始时与广东本地的神诞节日紧密联系,每到诞日,就请戏班到农村搭戏棚或者在简陋的舞台上演出。1922 年的粤剧杂志《戏剧世界》刊登了一首板眼《乡下佬买戏》,生动地反映了乡下人到广州城订戏班的过程:

> 嚟到黄沙先去公所嚟格价,唔啱入去宏信揾着亚瓜(宏信公司的老板名邓瓜)。今年戏行真正好价,信得过千七银唎正有揸拿。之现在得八班之嘴唔啱做女班呀。讲到嗰啲女班经已做到怕,有文有武而且有啲重老过我阿妈……⑤

① 〔明〕李渔:《闲情偶寄》,见《中国古典戏曲论著集成(七)》,中国戏剧出版社 1959 年版,第 61 页。
② 〔明〕王骥德:《曲律》,见《中国古典戏曲论著集成(四)》,中国戏剧出版社 1959 年,第 181 页。
③ 〔明〕李渔:《闲情偶寄》,见《中国古典戏曲论著集成(七)》,中国戏剧出版社 1959 年,第 53-54 页。
④ 李洁非:《古典戏曲的游戏本质和意识》,载《戏剧文学》1998 年第 12 期。
⑤ 钟哲平:《后红船时代,粤剧进入"娱乐圈"》(http://www.xijucn.com/html/yue/20150313/66771.html),浏览日期:2020 年 7 月 7 日。

上文提到的"公所"指吉庆公所，类似于订戏的中介机构。戏班班主把拿手好戏写在"水牌"上，挂在吉庆公所，广州周边的村民都可以来买戏娱神。表面上是娱神，但实际上由于广东人重现实、重商业的性格，把对鬼神的信仰更多地看作一种交易，即人为鬼神提供香火和娱乐，鬼神为人提供庇护和保佑。实际上在祭拜神灵的时候，广东人并不对鬼神有从低向高的膜拜感和尊崇感，而是按照商业习惯，潜意识里把自己放到和神灵平等的地位。戏班在神诞节日的演出，也是一种交易手段。由于对戏剧表演没有尊崇感，神诞娱神演出演变为庙会墟期，普通村民也会一家大小出来赶庙会、赶墟日，把看戏当作消闲休息的娱乐。更多的时候，台上的演员演得好不好并不重要，重要的是有娱乐的气氛。而戏班为了让当地村民在下次神诞再聘请自己的戏班，也会使出浑身解数，在戏剧表演中融入更多的技艺取悦观众。对广大民众来说，是否会再次聘请这个戏班来演戏的决定条件不是神灵看得高兴不高兴，而是自己看得高兴不高兴。正如上面这首板眼提到的，农村观众嫌弃"有文冇武而且有啲（演员）重老过我阿妈"，说明他们看戏喜看像武戏那样的热闹戏，还想欣赏年轻貌美的女演员，这是对"声"与"色"的要求，都是出于娱乐的需要。可见，粤剧的民俗性是从属于其娱乐性的。

进入20世纪二三十年代，粤剧戏班的主要演出场所从农村转移到广州、香港、澳门等城市，"省港大班"的演出脱去了娱神的外衣，进入一个全新的时代，光明正大地把粤剧发展成娱乐事业，粤剧界与当时刚成型的电影界一起，形成了广东的"娱乐圈"。不少粤剧演员也是电影演员，粤剧导演也是电影导演，很多电影从业人员也和粤剧界有着千丝万缕的关系，粤剧界也会"造星"捧红某些艺人，粤剧演员成为天王巨星，比如薛觉先、马师曾、红线女、任剑辉、白雪仙、芳艳芬等。城市观众的文化素质相对较高，对艺术性的要求也增加了，但不是每个观众都是艺术批评家，绝大多数的观众仍然是抱着休闲娱乐的心态去看戏的。

这里说的"娱乐"，就不只看古代参军戏那种"调谑为主""务在滑稽"的喜剧，看悲剧也是一种娱乐，就像看电影电视剧，有些观众就是喜欢看些把自己虐得死去活来、哭个不停的悲剧，但是其本质，仍然是在这个过程中获得精神满足。戏剧其实就是创造出一个特定的可看可听的场景，把观众的生活和生存环境放进去，让观众抽离自身本体，从第三者的角度去对自己的生活进行一次再体验，从而对自己进行再认识、再欣赏。因此无论看戏时牵动了观众的喜或哀、甜或苦，对观众来说都是他对自己生命的一次重新经历，共鸣感就是这样产生的。观众在情感共鸣中获得精神上的巨大满足而身

心愉悦,这也是一种娱乐。而粤剧本就是这样的一种公众娱乐形式。

与粤剧的娱乐性密不可分的是粤剧的商业性。粤剧的娱乐性直接关系到粤剧戏班的存亡。在市场里,有人买票看戏,戏班才有收入,戏班上下台前幕后都靠演戏的收入生存下去以及追求更高的生活质量。剧作家可以因为纯粹发泄情绪、表达自我而写一个剧本,把它当作案头文学对待,可以只追求其文学性。但是,戏班演出首先考虑的是要满足戏班人员的生存需求,因为求生存是第一位的,所以满足观众的娱乐需求是第一位的。娱乐性是一种吸引广大观众的手段,如果连观众都吸引不进来,光谈思想性、艺术性就是空中楼阁,是虚无缥缈的理想主义。在观众进场看戏、演员活得好的基础上,再去谈思想性、艺术性,这才是立足现实。

其实戏剧的商业性质古已有之,古代的优人脱离了贵族蓄养之后,就要依靠卖艺为生。宋金时的"瓦舍"就是一个卖艺的场所,相当于城市的大型娱乐中心,融饮食、购物、娱乐于一体。《东京梦华录》记载北宋都城汴京有瓦舍近10座,《武林旧事》记录南宋都城临安有瓦舍23座,实际上肯定不止该数目。瓦舍中设"勾栏",是面向市民的商业演出场所,内设戏台、后台、观众席等,一年四季不分天气好坏都有商业演出。收费方式分两种,一种是先购门票再进去欣赏演出;另一种是免费入场但表演前会有人向现场观众讨赏钱。勾栏还会在外面张挂海报,写明演员名字和演出节目。当时这种瓦舍的商业演出捧红了大批艺人。

明末清初戏剧家李渔更直言他自己的戏剧创作动机就是赚钱养家:"……渔无半亩之田,而有数十口之家。砚田笔耒,止靠一人,一人徂东则东向以待,一人徂西则西向以待。今来至北则皆北面待哺矣。"① 又说"纵使砚田多恶岁,还须载笔照常耕。"② 李渔把小说、戏剧等创作比喻成农业耕作,商业作品的销售和家庭剧团的演出是他的主要经济收入来源,故称"砚田"。他对自己的商业化行为非常自豪,他说"砚田食力常倍民,何事终朝只患贫"。③ 又说"水足砚田堪食力,门开书肆绝穿窬"④,勇于表达自己在商业创作中的喜与忧。

① 李渔:《复柯岸初掌科》,见《李渔全集·第一卷·笠翁一家言文集》,浙江古籍出版社1991年版,第213页。
② 李渔:《奇穷歌为中表姜次生作》,见《李渔全集·第一卷·笠翁一家言文集》,浙江古籍出版社1991年版,第197页。
③ 李渔:《家累》,见《李渔全集·第一卷·笠翁一家言文集》,浙江古籍出版社1991年版,第96页。
④ 李渔:《癸卯元日》,见《李渔全集·第一卷·笠翁一家言文集》,浙江古籍出版社1991年版,第301页。

戏班从形成的时候开始就具有商业性。外江班进入广东进行外省声腔演出，本来就是商业行为，表演是戏班讨生活的方式。外江班的繁荣带动了本地班的产生，本地戏班同样以演戏谋生，戏班以表演的方式娱乐观众，观众给予报酬。商业行为在中原、江南文化圈这种儒学根基深厚的地区会被鄙视，因为违反了儒家思想把道德规范而不是把金钱财富放在首位的价值观念。"士、农、工、商"，商人地位最为低下。但是广东商业发达，汉代起即为中国海上丝绸之路的起始港，唐代已有大量外商聚集广州，唐代中原城市实行宵禁，而广州居然敢顶风开夜市，酒肆营业到大半夜。明代中后期，西方商人就以澳门为据点进入珠三角地区进行贸易。清代将近一个世纪的"一口通商"使广州成为中国与整个世界的贸易中心，亚洲、欧洲、美洲的主要国家和地区都曾经和广州十三行发生过直接的贸易关系，广州拥有通往世界各个主要港口的环球贸易航线。在这种发达的商业大环境下，商人的地位虽然比起官员仍然不高，但是民间老百姓却对商业十分宽容，特别市民阶层几乎都是商业的得益者。戏班演戏换取生存发展得到广大人民群众的认可，只要戏演得好看，群众就愿意花钱去看，而戏班为了把戏演得让观众觉得好看，又会按照观众的喜好去演，在"娱人"和"生存"的基础上发展粤剧艺术。粤剧界的"薛马争雄"既是艺术竞赛，又是商业竞争，只是双方都恪守商业道德，使这场长达十年的商战成为双赢的良性竞争，既让戏班壮大，造就了一批艺术家，又促使戏班管理制度改革，使旧式传统戏班向现代化剧团企业转型。

二、唐涤生粤剧中岭南俗文化的几个表现

正因为整个岭南普遍的氛围重视休闲娱乐，粤剧观众重视消闲娱乐，唐涤生创作的粤剧也就不可避免地也重视休闲娱乐，体现了岭南地区民间俗文化的特色，主要有几个方面的表现。

第一，唐涤生经常把爱情线索提高到核心位置。

爱情婚姻是永恒的主题，也是坊间百姓最喜闻乐见的题材。比如在《六月雪》中特意加入窦娥和蔡昌宗的爱情线，不惜把原本关汉卿《窦娥冤》中窦天章重审申冤的情节改编到蔡昌宗身上，这是窦娥故事前所未有的戏剧改编。这条无中生有的爱情线贯穿全剧始终，一边窦娥拒绝了张驴儿，还因此含冤受屈几乎死去，另一边蔡昌宗被皇帝赐婚，还冒着犯上之险坚定拒绝。一段爱情需要双方的坚持，也正是由于他们矢志不渝的坚持，六月飞霜才得以沉冤得雪，关汉卿笔下的千古悲剧在唐涤生手上变成了共偕连理的团

圆结局。

而《再世红梅记》的原本——周朝俊的《红梅记》本来就是以爱情线索作为主线。但周本中裴禹先与李慧娘相爱又与卢昭容完婚，在现代人看来就是一种负情行为。当代戏曲研究学者金宁芬亦曾在《明代戏曲史》指出："有批评者认为裴生与李慧娘、卢昭容两条线索，期间无必然关系，扯在一起，欠自然。"[①] 唐涤生不满足于此，把裴禹与李慧娘的人鬼恋提高到主线位置，把卢昭容设计为病故，留下与李慧娘同样相貌的身体使李慧娘借尸还魂，这样两段感情合二为一。所以在唐涤生的设计中，突出男女主人公对感情的专一、坚贞和执着，这也符合民间百姓对爱情、对婚姻的朴素认知。

第二，唐涤生突出了"邪不胜正"的善恶观念。

在唐涤生的粤剧里，即使追求情节的曲折，但"邪"与"正"始终是分明的。《六月雪》里的张驴儿虽然情有可原，但作为窦娥受冤枉的元凶他还是罪无可恕，最后也得到了应有的惩罚。《再世红梅记》则开场就通过其下人的唱词表达贾似道是大奸臣：

（贾麟儿挂着一只葫芦，从官舫上介白榄）莫做太平人，宁为官家仆，主人贾太师，酒色唯征逐，不理元兵困襄阳，只知买妾营金屋，家有七夫人，于心还未足，还添廿九钗，共成三十六，新收李慧娘，貌美而孤独，因贫鬻颜色，尚未谐花烛，今日载酒荡西湖，停船走马射麋鹿，慧娘在船中，伏栏时痛哭……（叶绍德本第50页）

唐涤生又安排李慧娘与贾似道正面冲突：

（慧娘接唱）哼，憎厌奸官似狼露尾獠牙，论理应爱他潇洒，你恃官威伸手折嫩芽，自称爱花，自高声价，荼毒生灵正该打。

（似道豹[②]跳如雷接唱）你磨利剑牙声声侮辱咱。自难受闺人骂。脱槽之马经巡查，浪子与荡娃，一概缉拿。（加序拔剑白）俺龙泉在手，先杀荡娃，后诛浪子，看你怕还不怕。

（慧娘白）不怕，不怕，（接唱）世人忌法皆作哑，顾念杀身生惧怕，至令碧与玉成败瓦，渡客有阴风御驾，将佢接入妾家，谈笑诉

① 金宁芬：《明代戏曲史》，社会科学文献出版社2007年版，第221页。
② 叶绍德本即为"豹"字。

情话。

（似道接唱）你囚笼弄脱金枷，莫怪青锋险诈。（加序插锣鼓劈慧娘三剑，俱被鬼魂闪开。慧娘以舞蹈跳跃形式翻绛纱向半闲堂金匾下的彩灯逐盏扫过，扫一盏，熄一盏介）

（慧娘接唱）青灯高挂，被秋风吹灭也，送墓里花飘飘入衙。（加短序，衣杂边干冰起，闪入半闲堂介）

（两旁姬妾食住雾起大惊分边闪下介）

（似道尚在庭外接唱）顿觉阴风扑来雾罩寒衙。（加小序打一冷震避上半闲堂与慧娘一碰介）

（慧娘接唱）雾里咫尺显真假。

（似道接唱）喝家丁操刀捉复拿。

［莹中、麟儿分喝军校欲上前（要夹介），待慧娘翻绛纱之时分边三个三个上前］

（慧娘接唱）顿翻绛纱，乱军不怕。（加序舞蹈翻绛纱于军校之前，军队退后介）

（似道接唱）徒觉心寒势益寡。（加小序白）贱人，你莫非学得邪术，前来索命。

（慧娘催快接唱）月夜鬼魂悲叫骂，覆绛纱，血仇难罢，往事可重查，泉台冤不化，惊潘郎失足宰相家，非关绛仙救落霞。（弦索重复玩快摄锣鼓）（叶绍德本第165－167页）

李慧娘正面斥责贾似道，吓得贾似道认罪道歉：

（似道重一才叨叨鼓大惊跪下口古）慧娘慧娘，日前错手烹红，过后悔之晚矣，我……我消灾宁打百场斋，更将十万溪钱化。（叶绍德本第168页）

《蝶影红梨记》的奸相王黼通敌卖国，向金国送美人献媚，囚困谢素秋。最后赵汝州高中状元，奉命追查此案，捉拿王黼。

（王黼赔笑向汝州连拜介白）

（公道口古）状元郎，呢个老头儿罪无可恕，情有可原，望你早些

发下慈悲之念。

（济之口古）兰弟，所谓私情还私情，国法还国法，岂能稍有相连。

（汝州白）老相爷，我劝你不如戴罪上朝，求新帝恕免，或可苟存性命。

（王黼道谢介）（叶绍德本第302页）

剧作例子太多不胜枚举。总的来看，唐涤生通过其作品传达出"邪不胜正""善恶有报"的观念，这些都符合广大观众的心理诉求，也反映出世俗文化的特色。

第三，唐涤生一些作品还歌颂保家卫国的英雄，以及表现出崇尚和平、消弭兵灾的愿望。

在抗战期间，唐涤生编写了若干歌颂英雄、表现反抗侵略主题的粤剧，比如《杨宗保》《枪挑小梁王》《火烧红莲寺》《穆桂英》《双枪陆文龙》《班超》《黄飞鸿》《文天祥》等等。

其中，《双枪陆文龙》讲述安州节度使卢登抗金无援，城破自刎，将三个月大的幼儿陆文龙托孤于乳母薛氏，陆文龙却被金兀术捉获。金兀术认陆文龙为子并把他抚养成人。16年后，岳飞朱仙镇抗金，宋军四将用车轮战大战陆文龙，不支败退。宋军统制官王佐断臂入金营卧底，与薛氏定计劝服陆文龙。陆文龙知道身世，毅然决定报仇，带着重要军情投奔岳飞，回归宋朝，与岳飞一起在朱仙镇大破金兵。实际上陆文龙是小说《说岳全传》中虚构的人物，历史上并不存在，但是民间流传着他的故事，金国猛将认祖归宗是富有传奇色彩的情节，同时在国家民族处于危难关头之时，这种故事在民间特别盛行。

另外，如《百花亭赠剑》讲述大帅邹化率军欲平定安西王叛乱，派妻弟化名海俊混入安西王府刺探，安西王亦派出田连御投入邹化麾下做探子。海俊与安西王爱女百花公主相爱，公主侍女又是海俊失散多年的胞姐。双方阵营围绕叛乱与平叛展开一轮暗中较量，最后邹化大破安西王，但又放他一马，表示朝廷只是想他放弃谋反，以免同族自相残杀，安西王答允。于是海俊与公主重订鸳盟，又与胞姐重归于好，大团圆结局。国家内乱兄弟阋墙，这种内部争斗消耗的是国家的元气，无论哪一方胜利，苦的都是百姓，所以老百姓总是盼望和平，希望社会稳定，生活才能安居乐业。这出戏在1958年由吴君丽的丽声剧团于九龙新舞台首演，其时中国战乱已久，刚进入社会安定的状态，新中国建立不久、百废待兴，该剧正反映出民间百姓对社会和

平的渴望,以及对生活安康的憧憬。

第四,唐涤生的作品中大多数主要人物是世俗人物,有着世俗的性格与感情。

唐涤生粤剧的大多数主角都是世俗中的平民百姓。《紫钗记》的李益是个陇西普通书生、霍小玉虽然是霍王郡主,但她从小与母亲被家族扫地出门,流落长安教坊;《再世红梅记》的裴禹是个山西普通秀才,李慧娘是因家贫卖身给相府的姬妾;《六月雪》的蔡昌宗是个普通读书人,窦娥是因家贫卖身到蔡家;《牡丹亭·惊梦》的柳梦梅按汤本的设定是在广州种果树为生的,在唐本中也只是个远行赶考的普通秀才;《艳阳长照牡丹亭》的李翰宜是个穷举人,沈菊香是个卖花女;《三年一哭二郎桥》的江谢祖是贫家子弟,杨春香是乡村少女;《琵琶记》蔡伯喈是陈留穷家子弟出身,赵五娘是其糟糠之妻;《蝶影红梨记》赵汝州是山东平民书生的,谢素秋是京城妓女;《双仙拜月亭》的蒋世隆是寒门读书人;《白兔会》的刘智远是马夫,李三娘也只是村中地主之女;《花月东墙记》的易弘器是家道中落的书生;《汉武帝梦会卫夫人》的卫紫卿是公主府中一名地位低下的歌女;等等。这些人物身上大多具有普通平民百姓淳朴诚实的特点。

唐涤生笔下也有皇家贵族、富家千金、官员又或者是世家子弟,但是这些人物也都有着和普通百姓一样有血有肉的感情、鲜明生动的情绪。比如《汉武帝梦会卫夫人》的汉武帝、《帝女花》的长平公主、《牡丹亭·惊梦》的太守千金杜丽娘、《双枪陆文龙》被金兀术养大的陆文龙、《洛神》中的曹植与甄宓、《红菱巧破无头案》中的临安县令左维明、《双仙拜月亭》中兵部尚书之女王瑞兰、《醋娥传》中的黄州太守陈季常及其妻柳玉娥、《花月东墙记》中严世蕃的千金严玉英、《百花亭赠剑》的御史江六云与百花公主等等。他们的人物形象之所以显得真实而不会流于空泛扁平或者模式化,就是因为唐涤生着力刻画他们的性格感情,而令粤剧观众产生共鸣。

第五,唐涤生粤剧往往有反抗压迫、追求自由平等的主旨。

自由平等的思想是伴随着商业经济而发展起来的,明代中后期随着资本主义生产关系萌芽发展就产生过追求个性解放的社会思潮。自清代中后期以来,随着广州"一口通商"85年,全国的对外贸易集中在广州,促使广州地区的经济飞速发展,十三行的商人是当时世界上最富有的商人群体之一。在这样的经济背景下,对阻碍近现代商业发展的封建政治制度、封建思想的反抗力越趋激烈。后来虽然清王朝被推翻,但封建思想的余绪在民间依然有非常深刻顽固的影响。唐涤生是受西式教育而成长起来的新一代知识分子,

他常于粤剧中表现破除封建压迫、追求人性解放以及人的平等自由的主旨。

如前面提到的李慧娘与贾似道正面冲突的例子,正体现出《再世红梅记》反抗压迫、追求自由的主题。唐涤生在《我以那一种表现方法去改编〈红梅记〉》一文中,自述在改编《红梅记》时的想法:"《红梅记》能有《鬼辩》一折,作者的抱负是很明显的……《红梅记》的作者巧妙地借李慧娘的鬼魂把贾似道骂了一顿,而且讽刺一番,在元曲里虽然找不到唾骂的字句和讽刺的曲文,只是慧娘恃着自己是鬼魂而坦白地抒发了心中的恋爱对象和释裴的事体而已……这便是《红梅记》的明朗主题,也便是拙编《再世红梅记》的唯一根据点。"①

结合唐涤生对爱情线索的突出,他作品中对自由平等的追求往往具体化地表现为对自由恋爱的追求,对压迫的反抗往往也表现为对阻碍自由恋爱的外力的反抗。而在追求爱情的背后,更深刻的是对人性的肯定、对自由意志的呼唤以及对个人价值的探索。

第六,唐涤生塑造了很多坚强独立的女性形象。

古代岭南地区文化落后,历史上接受中原汉文化较晚,母系氏族社会在岭南延续时间很长、影响很大,一些女性领袖在岭南还因为贡献巨大而被百姓奉为神灵加以祭祀,如秦汉时期统治西江流域的"龙母"、南朝至隋代岭南的冼夫人等。此外,岭南还祭祀天后、盘古王母、何仙姑、紫姑、五谷母等女性神灵。甚至到了清代,珠三角女性还存在"不落夫家"的习俗,即部分地区的女性在出嫁后除了年节、庆贺、吊唁等重大红白喜事外,不到男家居住,长住在娘家,即使回男家,也不与丈夫同房,直到怀孕才回夫家定居,才正式确定夫妻名分。清初广东著名诗人屈大均,便因其前妻刘氏不落夫家,而以王氏为继室。这都可见岭南民系是保留古代百越遗风较多的人群,因此普遍来说,比起中原文化圈、江南文化圈,岭南的女性受到的歧视和压抑相对较少,社会地位也较高,有一种自强自立的特性。

唐涤生在创作中把岭南女性的特点融入人物角色中,如《紫钗记》的霍小玉怒闯太尉府与太尉千金争夺夫婿;《再世红梅记》的李慧娘作为姬妾却大声疾呼"宁为情死,不为妾生",又对战奸相贾似道;《百花亭赠剑》的百花公主为他意图谋反的父亲安西王掌管所有兵权,更领兵出战,表现出军事才能;《醋娥传》的柳玉娥对丈夫陈季常管教极为严格;《唐伯虎点秋香》的秋香以为唐伯虎风流不羁而拒绝其追求,唐伯虎点中秋香后她仍然不肯下

① 陈守仁:《唐涤生创作传奇》,汇智出版有限公司2016年版,第187–188页。

嫁；等等。这些女性角色都表现出坚强独立的特征，既表现出唐涤生对女性自身作为人，尤其是作为女人的价值的思考，也体现出岭南女性较为自立的传统特色。

粤剧是广府文化的重要载体之一，体现出广府民众共同的思维模式、生活习惯、思想感情。唐涤生的粤剧中既体现出岭南的原生文化、百越文化、汉文化与海外文化的要素，又以其六大表现体现出岭南俗文化的特色。因此，其粤剧作品带有明显的岭南地域文化特征。从这个意义来看，唐涤生的粤剧作品不但是一种消闲娱乐的文艺作品，而且已经成为现代文化湾区的重要代表与象征。

结　语

　　我们通过本书的五章内容，简要介绍了唐涤生的生平及其剧本，通过他的《帝女花》《紫钗记》《牡丹亭·惊梦》《蝶影红梨记》《再世红梅记》《六月雪》等几部代表作品，简要分析了唐涤生对前人作品的取材以及情节改编的情况。通过探讨，我们得出几个结论：

　　第一，唐涤生粤剧中具有现代化的表现艺术，包括他在剧本创作中运用紧凑的戏剧结构、并行多条线索又突出矛盾、提高小曲宾白的地位、重视现代化舞美手段、注重人物塑造的立体化，以及他的作品情节时有套路，语言也有渐趋雅化的特征。

　　第二，唐涤生整体的创作特色是重视粤剧的娱乐性、商业性和平民性。这部分的讨论把唐涤生与南海十三郎作简要对比，南海十三郎是最后一代传统文人剧作家的代表，他的创作理念相对比较传统；而唐涤生是新一代受西式教育成长的剧作家，他力主创新，站在时代前面引领潮流。他对粤剧的娱乐性、商业性和平民性的重视主要表现为他重视戏曲中的爱情线索，在剧中融入现代社会的价值观，增强了戏曲的谐趣成分等。

　　第三，唐涤生戏剧艺术中具有岭南文化因素，同时也体现出岭南地区的民间俗文化。其岭南文化因素包括岭南的原始文化、百越文化、中原汉文化、海外文化四种要素；作品所体现的民间俗文化具体表现为把爱情提高到核心位置、突出"邪不胜正"的善恶观念、歌颂保家卫国的民族英雄以及表现出崇尚和平消弭兵灾的愿望、刻画世俗人物的世俗性格与感情、具有反抗压迫与追求自由平等的主旨、塑造坚强独立的女性形象等。

　　唐涤生的粤剧创作，从内容结构到人物塑造刻画，再到舞台表现形式，都有许多创新之处。他生活的时代是粤剧这种地方戏曲最辉煌的时代，唐涤生与粤剧是时势造就英雄、英雄又造就时势的关系。我们今天重提唐涤生，回头再仔细看唐涤生，除了出自地域情怀、文化情怀的回味，更重要的有几个方面的意义：

　　首先，其直接意义是总结当年唐涤生所运用过的艺术手段，以期对提高

当今粤剧的艺术水平有所裨益。唐涤生不少创意是超越时代的，并已经对现在的戏剧（不只是戏曲）造成影响，比如电影《无间道》曾风靡一时，而唐涤生早在1958年写的《百花亭赠剑》中就已经设计了交战双方相互派出卧底间谍，在对方阵营内活动打探的情节，而当中更涉及双方爱情瓜葛、亲情纠纷，其情感复杂程度更胜于《无间道》。所以，研究唐涤生戏剧艺术，首先的目的便在于认识他、学习他，甚至期望超越他。

其次，其现实意义是挽救粤剧。粤剧和市场的关系是鱼和水的关系，但粤剧的现状是尴尬而困难的，半个世纪前省港粤剧走上了市场的巅峰，然后大陆地区的粤剧又从市场里落寞地走了出来，港澳的粤剧靠着当年的老观众勉强还站在市场里，却也风光不再。粤剧成为夕阳产业，现代的粤剧改革就是在这样的困境下提出来的。研究唐涤生，学习唐涤生，现实的作用是希望能从唐氏的经典名作中汲取养分，以期把他的艺术手段灵活运用在当今的粤剧创作中，然后举一反三，开创出适应当今社会的粤剧情节内容、表现形式和主题思想，使粤剧重新回到现代市场中，把粤剧从生死存亡的危机中挽救过来，并在市场里存活下去。

最后，其根本意义是认清并提高粤剧的文化意义，用唐涤生粤剧这个点，去认识粤剧作为粤港澳大湾区共同的传统文化样式的作用与地位。粤港澳大湾区正是中国眺望东南亚、放眼全世界的一个重要阵地。作为大湾区宝贵的文化遗产，粤剧诞生发展在这片土地上，曾经是广府人最重要的娱乐方式之一，其传承发展离不开粤港澳三地共同的努力。粤剧除了具有娱乐功能之外，它的文化意义超过了戏剧本身，上升为让大湾区甚至全世界的广府人产生民系认同心理的文化符号。

由于写作时间仓促、资料有限，只能对相关问题作粗浅的初步探析，本书是立足在前面众多研究成果的基础上走出的极微小的一步，难免有错误疏漏之处，很多话题有待更深入的探讨，愚人千虑，权作引玉之砖。

附录一：唐涤生粤剧剧本节选

一、《帝女花》节选

第四场　庵遇

（维摩庵内景连外景）说明：旋转舞台。开幕时，杂边维摩庵门口，庄严肃穆，快雪初晴，桃花三五。远景皇城，衣边残桥积雪。转景后有主体观音塑像，金童玉女相伴，炉烟绕绕，肃穆处尚带清凄景象。

（排子头一句作上句起幕）
（远寺疏钟，风声凛烈，桃花片片飞）

［长平（道姑身）挽旧破竹篮，背尘拂上介起小曲雪中燕］孤清清，路静静，呢朵劫后帝女花，怎能受斜雪风凄劲，沧桑一载里，餐风雨续我残余命，鸳鸯劫，避世难存尘俗性，更不复染伤春症。心好似月挂银河静，身好似夜鬼谁能认。劫后弄玉怕箫声，说甚么连理能同命。（谱子除引子外，回头玩托白）唉，国亡，家破，父死，母殇①，妹夭，弟离，剩得我飘零一身，除咗借一盏青灯，存贞守璞之外，倒不觉人间有何可恋，更不望破镜可重圆，只求借一死以避世，（介）老姑姑已经在月前死去，新来主持，未识帝女花飘，更未解怜香惜玉，当此快雪初晴，便命我把山柴拾取，唉，正是不求乐昌圆破镜，只凭魂梦哭皇陵。（黯然衣边下介）

（世显食住长平将入场时即要上介慢板下句）我飘零犹似断蓬船，惨淡

① 泥印本原为"父死，母殇"，旁边另有手写改为"父崩，母缢"。后来演出多从改句。

更如无家犬,哭此日山河易主,痛先帝白练无情。歌罢酒筵空,梦断巫山凤,雪肤花貌化游魂,玉砌珠帘皆血影。幸有涕泪哭茶庵,愧无青冢祭芳魂,落花已随波浪去,不复有粉剩脂零。(起小曲寄生草)冷冷雪蝶寻梅岭,曲终弦断香销劫后城,此日红阁有谁个悼崇祯,我灯昏梦醒哭祭茶亭;钗分玉碎想殉身归幽冥,帝后遗骸谁愿领。碧血积荒径。(叹息介)

　　[长平(经已取得少许山柴)食住从残桥上介接唱]雪中燕已是埋名和换姓,今生长愿拜观音扫银瓶。(并不看见世显直入维摩庵并掩门介)

　　(世显觉得道姑酷似宫主食住谱子台口白)咦?点解呢个道姑咁似已经死咗嘅个长平宫主呢,莫不是宫主幽魂现眼?(介)唔会嘅,就算系宫主幽魂现眼,又点会道姑打扮,(介)世间上虽有相同之貌,决无相似之形,莫不是宫主假托夭亡避世,尚在人间?(一才介)呀,我记得叻,想宫主夭亡之日,本是我殉爱之时,周家瑞兰曾经有一句相关说话,佢话有缘生死能相会,无缘对面不相逢。哦,莫不是有跷蹊在内,(介)等我叩门一问。(先锋钹)唔,呢处系青莲界,庵堂地,还须稍存礼貌,不能造次。(斯斯文文上前敲门摄三下小锣)

　　[长平(拈尘拂)开门重一才慢的的先锋钹复掩门]

　　(世显白)道姑若是清修之人,定然唔会闭门不纳,既然闭门不纳,事更可疑,待我冲门而进。

　　(三次先锋钹叫门介)

　　(长平食住第三次先锋钹突然开门重一才,非常淡定一路行前的的逐下打介)

　　(长平冷然问白)施主冲门,想借茶还是拜佛?

　　(世显气蜩蜩白)师傅,我一不是借茶,二不是拜佛,我有一句说话,望求师傅点化,何以闭门不纳呢?(要讲得快)

　　(长平这个介白)庵内无人,主持未返,俗世男女尚且授受不亲,何况是佛门清净地。

　　(世显白)哦,师傅有礼。(一揖)

　　(长平还揖介白)施主有礼。

　　(世显苦笑口古)师傅,你系一个出家人,容我问一句尘俗话,所谓劫火余生,恍同隔世,虽则难记兴亡事,花月总留痕……我……我共道姑你似曾相识,望你把前尘细认。

（长平一才故作惊羞状口古）施主，想贫尼①半世清修，未经劫火，世外人十年来只知道敲经念佛，几曾沾染俗世风情。（合什介）阿弥陀佛，阿弥陀佛！

（世显重一才慢的的白）吓，道姑你十年来敲经念佛？

（长平苦笑点头介）

（世显口古）你系出家人讲清修，我地俗世人讲俗话，所以俗语都有话，山居方一日，世外已千年。你所谓十载敲经，莫不是比喻一年念佛，照我睇，道姑你守戒清修，最多不过系一年光景啫。

（长平重一才慢的的伴作薄怒介口古）施主，照我睇你系一个读书人，唔应该讲出呢句轻薄话。贫尼入庵十年，尚有住持可证。（转悲咽介）唉，施主，须知不是可怜人，不入清规地，既入清规地，出语宁有不诚呢？

（世显重一才愕然白）师傅，师傅，俗世人知罪谢过。（一揖介）

（长平抹泪苦笑介白）望施主稍存尊重。（还揖）

（世显黯然叹息悲咽口古）唉，师傅，不是伤心人，不作伤心语，既是伤心人，才有错把昙花当作宫花认。（作掩面悲咽介）

（长平见状一才略不忍介口古）哦，施主，原来你唔系一个轻薄儿，却是一个沧桑客，好啦，等我番入去代你烧多炷香，望观音大士慈航普度，保佑你福寿康宁。

（世显故意口古）咁就唔该晒叻，我应该长拜佛门慈悲嘅。揖问道姑你贵姓呀？（介）

（长平还揖介口古）……贫道俗身姓沈，法号慧清。

（世显重一才慢的的另场起唱古谱秋江哭别）飘渺间往事如梦情难认。百劫重逢缘何埋旧姓，夫妻断了情，唉，鸳鸯已定，唉，烽烟已靖，我偷偷相试佢未吐真情令我惊。

（长平另场接唱）唉，夭折红颜命，愿弃凡尘伴红鱼和青磬。敲经断俗世情。虽则烽烟已靖，须知罡风也劲。守身应要避世休谈爱恋经。

（世显于宫主唱曲之时细心看察，越看越似，台口接唱）论理佢应该把夫婿认，（的的）复合了偷偷暗中唤句卿卿。（序）（细声叫白）徽妮。

（长平诈作不闻介）

（世显细声叫白）宫主。

（长平诈作愕然介白）施主叫唤何人？

① 泥印本原版为"贫尼"，旁边另有手写"贫道"。下同。

（世显白）我叫唤宫主。

（长平白）宫主系施主何人？

（世显悲咽白）唉，宫主系我个妻房。

（长平白）施主叫唤妻房，应该在家中叫，房中唤。何以叫到佛门清静地呢？（拂袖接唱）俗世尘缘事我唔愿听，莫个寻偶清规地，将观音两番误作湘卿。你似疯颠，我不禁失惊暗中念句真经。劝君休错认，我才十岁，经栖身归依佛法一心拜神灵。（序）

（世显食住序台口白）好，你唔认咩！试问谁无骨肉之亲，谁无父女之情，等我讲吓先帝崇祯嘅惨事，如果佢喊亲嘅，就不问而知佢系宫主叻。（接唱）复复向前朝认，叹崇祯巢破家倾，你可有为佢沉痛沉痛敲经；灵台里，叹孤清，月照泉台静①，一对蜡烛也无人奉敬。（序）

（长平一路听一路失声痛哭介）

（世显白）师傅你喊乜嘢？

（长平愕然不知所答介）

（世显白）唉，我一试就试到你叻，试问谁无骨肉之亲，你分明系前朝宫主。（一才）

（长平白）施主你错叻，皇帝系为我哋而死嘅，我哋点可以唔喊呢。（悲咽接唱）我哭故国凋零，问谁个能忘佢自缢在红阁里，谢民爱甘牺牲性命，感先帝哭绝了声。

（世显接唱）深宫里有朵帝女花，佢嘅惨处你可愿听？

（长平接唱）帝女花已遭劫难，我不愿再听，怕荒山冷静，谁愿与君荒山荒山相对，犯了清规玷辱了名。（序白）施主，我都知道你系一个伤心人，可惜呢处唔系伤心地，恕贫尼不能奉陪了，阿弥陀佛。（欲下）

（世显抢住叫白）师傅，师傅（接唱）你带我去烧香忏下旧情。（欲入庵）

（长平以尘拂拦住接唱）仙庵宝殿多清净，不要凡人妄敲经。莫忘形，劝君劝君再莫染情狂病，更未许再留停。（长序）

（世显白）师傅唔肯带我入去进香，等我自己去！（向庵门一冲二冲三冲介）

（秦道姑食住此介口从庵门卸上见状觉奇介问白）慧清，做乜嘢事？

① 此句是泥印本原句，但句意不通。据叶绍德解释，后来白雪仙更正，应为"泉台里，叹孤清，月照灵台静"。

（长平愕然不知所答介）

（世显台口白）哦，照咁情形睇嚟，呢位道姑唔使问都系我朝思暮想嘅个长平宫主叻，噂，佢正话同我讲，佢话庵内无人，住持未返，点解个住持又会系庵堂里边行出嚟呢？一句不忠，百词莫辩（想一想，笑一笑连随上前作揖介白）师太，（口古）师太，我闻得维摩庵菩萨有灵，我想入去拜吓观音，点知呢位师傅唔准我把清香奉敬。（用眼色向长平示意）

（长平以袖半遮面，微微叹息作无可奈何状介）

（秦道姑口古）唉吔慧清，乜你咁咖，唉，所谓乱世庵堂，几难得有个施主入嚟签助吓，唉，如果再冇人入嚟嘅，我哋去边处搵灯油火蜡敬奉神灵。

（长平口古）师太，你唔好听佢讲呀，我正话开门嘅时候，呢位施主佢声明一不是借茶，二不是拜佛，如果又唔借茶，又唔拜佛，我哋点能把香油签领。

（秦道姑口古）唉吔慧清，开讲都有话入屋叫人，入庙拜神吖嘛，唔拜神入庙嚟做乜嘢吖，你招呼得人哋入去，人地就唔多唔少都会签嘅嘅啦，唔怕善财难舍咖，只怕菩萨唔灵。

（长平白）如此说，施主请。（合什半揖介）

（世显作得意状白）敬烦师傅引路。（长平与秦道姑先入庵门介）

（张千食住此介口衣边残桥卸上，一见长平，认得是宫主，愕然大惊，连随闪埋梅树后窥看介）

（世显向台口表示决定道姑是宫主介）

（张千听见道姑是宫主，台口细声白）哦，原来宫主重未死，等我快啲番去话畀老爷听。（急下介）

（世显入庵，连随转台追赶长平介）

（转台后为观音佛殿景）

（世显一路行一路迫近向长平审视，长平见秦道姑在旁，无奈向世显强笑，直至台转定为止）

（秦道姑白）慧清，既然呢位施主要拜观音，你就带佢去拜观音啦，（介）施主，呢间庵堂好大嘅，我重要去第二处打扫，恕老尼不能奉陪叻，阿弥陀佛。（卸下介）

（长平见秦道姑卸下后，连随板起面口冷然介）

（世显向长平一揖白）敬烦师傅上香。

（长平无奈食住钟鼓声，拈香埋神前点着交与世显介）

（世显接住香秋江哭别谱子托白）师傅，师傅，我虽然未入过庵堂，但系我一望就知道呢座梗系观音大士叻，点解观音大士莲座之下，偏偏有一男一女呢？

（长平知世显明知故问冷然白）一个系金童，一个系玉女。

（世显诈懵介白）哦，一个系金童（指一指自己），一个系玉女（指一指长平）。师傅，咁自有观音以来，是否就有金童玉女永不分离？

（长平点头介白）系。

（世显白）哦，师傅，师傅，咁点解一自皇城劫后，留番一个金童，又唔见左个玉女呢？

（长平白）出家人不明尘外事①，施主请上香。

（世显悲咽起唱秋江哭别二眼）观音座下亦有对同命鸟，悲凤去楼空只剩得我情未罄，向观音哭泣独吊离鸾影，盼为我显吓灵性。（向观音跪下回头序白）师傅，观音系唔系好灵咖？

（长平点头介）

（世显放声大哭介白）唉，观音菩萨大慈大悲，金童玉女不能独存，驸马无宫主何以聊生，观音你保佑我哋夫妻团圆啦观音！

（长平一路听一路啾咽，忍不住另场接唱）唉，佢太痴情。（欲认）悲婚姻难成断碎鸾凤配，被战火毁碎了三生证，今番再不贪花月情，天生宫花薄命，怕认怕认，寸心寸心尽碎已无余剩，更未许有余情。（序）

（世显起身悲咽白）师傅，师傅，旧阵时有一个乐昌宫主共徐驸马都可以破镜重圆，唉，姓徐嘅系驸马，姓周嘅又系驸马，点解徐驸马就咁够福，我呢个周驸马又咁惨呢？（接唱）唉，乐昌于昔日，尚可破镜重明，乐昌钗分后，尚与驸马重认，哀我一生一世寂寞，虚有其名，梦难成，债难清。（啾咽不止）

（长平接唱）休再感慨那钗分复合泣怨声声，羞听羞听，不禁泪暗凝。（两番过位回避介）（序）

（世显悲愤白）师傅，师傅，你呃我。（双）（相关语）

（长平避无可避佯作愤然白）我呃你乜嘢？

（世显白）你呃我话呢位观音菩萨好灵嘅，其实佢何尝有灵到呢？（接唱）骂声观音昏愦，你有千眼都唔灵，好夫妻一朝相会，你怎不负责调停。枉烧香敲经将你侍奉，枉她错念经，我将香烛一切尽折断，免我屈气难平，

① 泥印本原作"尘外事"，另有手写改成"尘世事"，今演出从改句。

骂神灵。(连唱带做拈佛前香在台口拗折介)

(长平执住香悲咽地接唱)咪玷辱观音,只怨你今世不配有驸马名。

(世显接唱)遭百劫也留形,我为花迷还未醒。(序哭介白)你点解咁狠心呢宫主!

(长平接唱)唉,帝花娇,不比柳花青,我身世自幼孤单似浮萍。(过位介)

(世显接唱)你从前多纤瘦,一般秋水也含情。

(长平接唱)对红鱼敲青磬,餐餐都食银芽和白菜,怎能与宫花相比并。(过位介)

(世显接唱)若再不相认,只怕我别后你病染相思症。情何堪,你在此孤零,应感我热诚。

(长平接唱)你枉对修女乱说情。

(世显接唱)唏,你太不近人情。

(长平接唱)我话你至不近人情。(调慢唱)盼狂生重把婚盟聘。归去归去,我一片好心,代替观音点破愚情。(饮泣悲咽白)阿弥陀佛。

(世显跪在神前接唱)哭江山破,梦觉繁荣;哭鸳鸯劫,玉女逃情,宁以身殉不对玉女再求情。(调慢唱)宁以身殉在仙庵博后评。①(重音乐玩士工滚花序)(唱至第四句时在靴拔出银刀)

(长平急白)慢!(在台口泪凝于睫凄楚欲绝长花下句)唉,郎有千斤爱,妾余三分命,不认不认还须认,遁情毕竟更痴情,倘若劫后鸳鸯重合并,点对得住杜鹃啼遍十三陵。君父赐我别尘寰,我若再回生,岂不是招人话柄。

(世显于长平唱曲时慢慢起身惊喜交集行埋痛哭一声白)宫主。(秃头乙反中板下句)贮泪已一年,封存三百日,应尽今时放,泣诉别离情,昭仁劫后血痕鲜,可怜梦觉剩空筵,不见落花,空悼如花影。难招紫玉魂,难随黄鹤去,谁知维摩观,竟是驻香庭。(七字清)避世情难长孤零,轻寒夜拥梦难成。往日翠拥珠围千人敬,今日更无一个可叮咛。(花)唉,宫主你避世难抛破镜缘,应该要多谢情天,替你把夫郎剩。(跪向长平痛哭介)

(长平亦跪下哭拥世显用重音起唱相思词引)风雨劫后情,落拓君须听。(谱子托白)唉,驸马,你重何必强我相认呢?想当年城破之日,长平泪溅深宫,你亦曾经目睹,所谓君要臣死臣不死是为不忠,父要女亡女不亡是为

① 泥印本原句。手写改成"宁以身殉博后评,宁以身殉不对玉女再求情"。今演出从改句。

不孝，（痛哭）我不死实难以对父王，我偷生实难以谢天下，不孝纵然可恕，欺世神鬼难容。（介）驸马，驸马，我虽然身在人间，但已名登鬼录。（催快）你何苦挑动我破碎情怀，陷我于不忠不孝，（一才）不如就等我在此守戒清修，过渡此残余岁月罢啦。

（世显悲咽白）宫主，（花下句）你清修纵可成仙佛，可怜先帝桐棺尚未得入葬皇陵。红鱼只可敲出断肠音，难把破碎山河重修整。

（长平重一才慢的的若有感悟介花下句）对一载青灯和杏卷，到此方知劫后情。观音懒得拾残棋，孝女未应长养静。

（世显摇撼长平哭白）宫主，你同我扯啦。

（长平羞怯张皇犹豫未决介）

（内场众家丁寻人嘈杂声介）

（长平愕然惊慌推开世显介白）咦？点解会咁嘈呢？（口古）驸马，我要走叻。我经已畀你揭破咗庐山真面目，再不能喺庵堂立足，我走叻，你万不能与我同行嘅，（喊介）你原谅吓我嘅凄凉环境。（仓皇走介）

（世显冲前跪下拖住长平的尘拂喊介口古）宫主，几难得劫后相逢，望你珍惜呢一点残余名分，我哋生就一齐生，死就一齐死，但知破镜重圆，那怕草木皆兵。（不要停止哭声）

（长平用力拖行两步，感于世显之哭声，企定仰天长哭口古）唉，算叻，算叻，所谓万劫总有停息之日，孽海从无静止之时。驸马，我求吓你，我求下你唔好共我步出庵堂。若果要破镜重圆，你就今晚二更去庵堂后十里外嘅间紫玉山房把旧盟再认啦。（闻庵堂后嘈杂声哀恳白）放手啦，放手啦！

（世显频频点头感激，过于冲动，失声一哭介）

（长平急介白）收声啦，收声啦。

（世显作忍哭状口古）宫主，我都唔知流尽几多眼泪，至博得你一口应承。（放尘拂介）

（长平向衣边急走几步，再回头介口古）驸马，你记住，你万不能向任何人吐露宫主重生。我我我，恐怕会再重投陷阱。

（世显快口古）唉，此事何劳盼咐，宫主你真系睇小我太不聪明。

（长平再冲向衣边门口，闻嘈杂声已近门口，只好闪避于底景格门之内，以黄幔遮身介）

（八家丁衣边鱼贯上分两边肃立介）

（世显坐于蒲团上，强作态度悠闲合什介）

（周钟一路吟沉，张千衣边同上介）

（长平一见周钟大惊，俟机向世显做一种着急关目，表示万不能向此人透露消息，因为此人不利于己介）

（周钟台口吟沉白）真消息，假消息，常言死别已吞声，提到帝女回生我就心戚戚。又非清明，又非寒食，借尸还魂事末多，庵堂那有鬼堆积。我富贵不能忘，对宫主长相忆，张千乎张千，你认错人，抑或睇错骸？

（张千台口应白）无错。

（周钟愕然接白）于是乎搜查，落真其眼力。（入介）

（长平食住前一介舐破底景之纸糊窗，反手开窗逃出卸下介）

（周钟见世显重一才慢的的关目介）

（世显张目见周钟怀念旧恨淡然相对介）

（周钟白）世显，是否宫主回生，尚在庵堂？

（世显冷笑几声不啾不睬复合什介）

（周钟大怒一掌打张千埋怨白）唔怪得人哋冷笑嘅，世间上那有死鬼回生之理，端椅。（介）

（世显故意闭目朗声念观音经介）

（周钟重一才愤然口古）嘿，世显。你唔使喺处一味大慈大悲观世音菩萨，连冷眼都唔望我一下。其实你都太无福叻，（发火）如果你稍为重有啲福嘅，你而家都重可以驷马轻裘，使乜匿埋喺庵堂，一身病症吖！

（世显嘻嘻笑介口古）嘻嘻，老先生，所谓人各有志，我爱呢间庵堂有一树红梨，几棵翠竹，得闲无事乎拜吓佛，游罢归来听吓经。

（周钟更怒介口古）呸！你使乜喺处自认清高吖，你嘅一行一动，都瞒唔过我呢对昏花老眼。张千睇住你追住一个师姑入嚟呢间庵堂嘅叻，你慌你唔系成日喺师姑身上打主意咩，嘿，枉你当年喺乾清宫对住宫主又话要生，又话要死，宫主一旦唔喺处啫，你就干出呢种荒唐行径。

（世显滋油口古）老先生，呢处系佛门清净地，你咁大声就算唔吓亲我，都吓亲啲菩萨，宫主喺处亦一样，唔喺处亦一样，我共你都系先朝人物，睇开吓啦，总唔会有日子重享繁荣嘅叻。

（周钟愤然白）假如宫主而家重喺处嘅又点同呢蠢才，唔提起宫主犹自可，一提起宫主，我就……（悲咽介）伤心叻，开讲都有话，（秃头中板下句）逆天行道者是庸才，识时务者为俊杰，谁不愿复享繁荣。清帝素慈悲，为抚慰明末遗臣，常以帝女花，为话柄。（一才）早在一年前，紫禁城破日，曾有密旨，嘱咐沈昌龄。佢侦悉帝女在吾家，佢话若得劫后明珠，当不忍佢

沉沦，于绝境。回复帝女娇，重配周驸马，更许我以一品，尚书名。（催快）梦见繁华，谁愿醒。却被香消玉殒化为零，重估话一品拖翎簪鹤顶，谁料三餐茶饭都要费经营。恨不能追落阴司向阎王请。为求官禄，乞点再生情。（花）我哭一句着手成空，唉，玉宇琼楼皆幻影。（哭白）你两颧低削，无福系应份嘅，我原本有公侯之相，无福就真系唔抵吔。（坐下吟吟沉沉自埋自怨介）

（世显一路听一路暗中盘算关目一才口古）老先生你唔好喊叻。所谓有福依然在，无福莫强求，边个话宫主唔喺处呀，（一才）正话我都同宫主喺观音座前，细语喁喁，共谈心境。

（秦道姑食住此介口衣边卸上偷听介）

（周钟重一才成个跌落地先锋钹执世显让座于自己椅上纳头便拜介口古）老臣拜见驸马爷，愿我父子重托驸马鸿福，（左右张望）驸马爷，老臣请示宫主莲驾安在，因为老臣急于要向宫主叩问安宁。

（秦道姑一路听一路惊，由底景闪过杂边台口介）

（世显故意捉弄周钟介口古）哦，老先生，你问宫主而家喺边处呀，系哩，宫主正话的确共我在佛前细语，眨吓眼，唔知去咗边处呢，哦，老先生你知啦，劫后芳魂梗系来无踪时去无影咖。

（周钟重一才白）吓，乜魂魄嚟咖，（慢的的啼笑皆非再骂世显口古）我拜错你，识错你，其实你点受得起我倒头三拜咖，（打张千）奴才，我早就唔信人死有回生之说，千日都系你累我受人捉弄，你喺边处见过宫主吖，呢间庵堂除咗呢个老虔婆之外，何尝多半个弱质娉婷？

（欲打张千介）

（张千苦口苦面白）老爷，我正话喺残桥之上，亲眼见到呢位师太同埋宫主一齐入庵堂门口嘅。

（秦道姑一才台口白）哦，我明白叻，原来慧清就系先朝宫主，怪不得十年之前我到维摩庵与十年之后我再到维摩庵，所见嘅慧清完全唔同晒样啦，……哦，莫不是老姑姑移花接木，（哭介）我怠慢宫主，我刻薄宫主，观音菩萨，你要饶恕我不知之罪至好呀。（先锋钹扑埋跪于蒲团敲卜鱼忏悔介）

（周钟重一才慢的的回望世显啼笑皆非介）

（世显印印脚悠然自得介）

（周钟连随硬着头皮上前拜白）再拜见驸马爷。

（世显食住闪开白）折福，折福，福薄人担当不起。

（周钟苦口苦面赔笑介花下句）唉，所谓有香唔在东风映，怨老臣肉眼太无情。先朝彩凤在人间，天降红鸾重照周郎命。（叫白）驸马爷，驸马爷。

（世显不睬不应介）

（周钟央求哭白）唉，老臣苍苍白发，三折腰者，无非为儿孙造福矣，点解叫咗咁多声，你都唔应我呢驸马爷。

（世显正容花下句）伯夷耻食周朝粟，（一才）怕只怕明朝帝女亦耻降清。未迎旧凤入新朝，（一才）叫尽千声谁敢应。

（周钟嬉皮笑脸白）宫主肯，（花下句）自有宽容如清帝，岂无特例慰崇祯。不须宫主换朝衣，重会赐邑封藩，显尽佢慈祥性。

（世显白榄）先朝一朵帝女花，劫后依然存傲性。不着新朝衣，不听新朝命。至少有宫娥十二伴妆台，十丈红绒铺花径。从臣皆着明朝衣，宫主入朝不改清朝姓。

（周钟白榄）些许条件何足论，清帝慈祥当答应。速速带我访妆台，好待老臣重孝敬。（拖世显欲下介）

（世显摇头不肯介口古）老先生，我共你口讲无凭，除非你我觐见清帝之后，我对宫主才有招降话柄。

（周钟点头口古）得得，而家日上三竿，正是午朝时候，我共你飞马入文渊阁，拜访沈昌龄。

（世显台口花下句）个中自有玄机在，谁慕新恩负旧情！（与周钟同下介）

第五场　上表

（紫玉山房小楼景）说明：衣边搭高平台布一小楼，上写"紫玉山房"。小楼四面皆窗，观众可望见小楼内一切情状。小楼侧有梯级，围以红栏，直落台口。小楼内底景摆大帐，正面横枱，非常雅致。衣边台口有大棵梅树，出场处为碧瓦红墙之辕门口，小楼之下有石枱凳，石枱上有文房四宝，为瑞兰题咏之处，旁有画瓴，插有画卷并空白卷。开幕时已日暮黄昏，小楼上有红灯一盏。

（排子头一句作上句起幕）（谱子）

（瑞兰担花锄携花篮徐徐从衣边上介长花下句）开尽纸糊窗，望断花台路，花径为谁勤打扫，盼求彩凤返青庐，落红又报三春老，未见人归伴影孤。只怕宫主敲一世红鱼，也难乞取慈航普度。（谱子托白）唉，年来寂寞小楼中，伤心未见前朝凤，我虽然去过庵堂，静静地探访过宫主，谁知佢有心削发，无意红尘，任我劝尽千声，佢一样系欲哭无泪。唉，正是小楼花落

知多少，问谁怜惜帝花娇。（食住谱子上小楼，在正面柏檀炉上烧香介）

（长平食住谱子非常憔悴与疲倦上，扶辕门与翠竹一路行开台口介花下句）纤腰无力金莲破，病喘何堪涉长途。青莲有界隔尘寰，怜我劫余离净土。（介）

（瑞兰在小楼一见长平，愕然高声呼叫白）宫主！

（长平一闻宫主两字大惊失色左右张皇介）

（瑞兰急足落楼向长平白）瑞兰叩见……（欲跪）

（长平连随扶住频频摇手示意，但喘息不能言介）

（瑞兰口古）慧清，我今晚预备焚香默祝宫主安宁之后，我就关闭纸糊窗，垂下青纱帐，杜绝我凭栏之念嘅叻，点知你在我绝望之时，飘然又到。

（长平口古）唉，瑞兰，所谓色空，相空，爱未空；苦完，劫完，债未完。（悲咽）今日乃是我弃观音，并不是观音弃我。唉，我一路行时一路悔，悔我自己坏了清操。

（瑞兰愕然急问口古）慧清，慧清，既悔又何必来，既来又何必悔呢？你虽然系十六岁，嗰副心肠重狠过老僧入定，有边个能够将你驱离干净土呀？

（长平口古）唉，瑞兰，你唔听见人讲咩，释迦尚有情溺之时，如来尚有情劫之日。我清修一年才练得心如止水，谁料被嗰个痴情驸马，又试搅起波涛。（羞介）

（瑞兰掩唇一笑介口古）唉，慧清，原来你今日与……重圆破镜，哗，佛本慈悲，就算你系佛门弟子，都好应该对佢慈悲吓吖，（细声）宫主，你是否想趁今夕明月当空，与驸马重谐鸳谱？

（长平更羞介口古）瑞兰，我虽然答应与驸马重圆于今夕，几曾有想过共赋夭桃！

（瑞兰细声贴耳白）宫主，（花下句）替你把青丝挽作蟠龙髻，胭脂抹去泪痕污。今夕小楼移作武陵源，柳台翻作桃源路。（谱子，扶长平羞怯怯上小楼介）

（长平娇弱不胜环视小楼，一才掩面羞下介）

（瑞兰拮出龙凤烛一对，在小楼之上一路安排一路慢白榄）（小楼上要安置电咪）花合欢，树合抱。人间欢喜缘，劫后鸳鸯谱。烧着对龙凤烛，翻起个姻缘簿。摆对蝴蝶杯，每杯落番粒大红枣。用针穿番条红丝线，好待已缺情天能缝补。（介）请和合仙，再请请皇母。三请先朝帝与后，再请观音为月老。预备好，安排好。镜台作催妆，好待新郎到。

（撞点锣鼓）

［十二宫娥（明服）分对对拈纱灯、檀炉、花碟、凤冠、霞珮、珠饰上至台口分边企立介］

［世显（驸马身）与周钟（官服）打马上介］

（周钟一路上一路奇怪，觉得路熟介）

（两明服小军推香舆后上介）

（世显中板下句）黄金嫩柳拂罗袍，带玉穿珠双翅倒。乌纱斜插碧珊瑚，似是仁慈清世祖。恩迎驸马恋新槽，系马疏林，（与周钟同时下马介）（花）转入花间路。

（周钟认路，越认越奇，拖住世显介白）驸马，（花下句）你是否去雨站云台迎彩凤，抑或去梅溪小巷访蜗庐。小楼一角是我旧时居，几时变作神仙岛。（白）你有无行错咗路呀驸马？

（世显白）宗伯，红楼一角，是否系紫玉山房？

（周钟愕然白）咦，点解你会知道呢？呢间紫玉山房，系我在前朝时候所建嘅，旧时就系我老妻养静之地，而家就系我小女瑞兰避尘之所，喂，你到底揾宫主，抑或揾瑞兰呀。（起托古乐琵琶谱子）

（世显恍然而悟笑介白）揾边个都系一样啫，跟我行啦。

（瑞兰食住谱子在小楼复出，见小楼下车马盈门，愕然凭栏一望，先见世显大喜，再见周钟大惊，先锋钹欲回避介）

（周钟食住先锋钹喝白）瑞兰，落嚟见我。（包重一才琵琶谱子续玩落）

（瑞兰食住一才企定，想一想，淡然一笑食住谱子落楼冷冷然白）阿爹。（斜视世显冷然并不招呼）

（周钟口古）瑞兰，我之爱你，重甚过先帝之爱长平宫主，点解我哋父女间，总无半句心腹说话可讲嘅呢？瑞兰，宫主点解会死后回生，又点解会住喺你兰闺绣户？

（瑞兰冷然一笑口古）阿爹，世无死后回生之人，但有换柱偷梁之计，我不屑你出卖长平宫主，（介）当年移花接木，都尽在一件道姑袍。

（世显暗赞瑞兰介）

（周钟重一才悲愤介口古）吓，瑞兰，牛耕田，马食谷，我劳劳碌碌，究竟系为边个造福呀，你为乜嘢事干唔早啲话畀我听，等我多捱咗一年辛苦。（举手欲打瑞兰介）

（瑞兰亦悲愤口古）爹，我与宫主曾经有八拜金兰之交，论父女，你可以对我不留余地，论身份，你似乎不能以低犯高！

（周钟重一才翳气赔笑白）罪过，罪过！

（世显含笑上前白）瑞兰姐姐，烦你转致妆台，报说驸马在楼前觐见宫主。（一揖后与周钟俯首恭候介）

（瑞兰并不还礼，慢的的望定世显，露出鄙夷之色，轻轻顿足复上小楼拉长平卸上介）

（长平重一才见楼外景象慢的的惊愕介口古）瑞兰，瑞兰，今夕小楼重叙，除世显之外，并无人知，何以楼外有宝马香车，侍女宫娥排列在花间小路呢？

（瑞兰口古）咦，宫主，乜你望唔到世显咩？（介）今晚嘅世显已经不带半点风尘，而变咗金雕玉琢叻。（悲咽）唉，宫主，驸马原来是利禄之人，并不是难中知己，枉费你一年来敲经念佛，始终跳唔出个锦绣笼牢。（伏案哭泣介）

（世显、周钟食住同时抬头叫白）宫主！

（长平重一才瞪大眼，慢的的内心误会渐深，身上微微颤栗倾斜欲晕倒，一才扎定苦笑白）哦，驸马，乜你嚟咗喇咩？（慢板一路落楼一路下句唱）云鬓新簪夜合花，彩线纂成新样谱，梵台走脱丹山凤，引来百鸟绕青庐。（唱至最后一级梯级为止）

（世显趋前接住长平慢板上句，一路唱一路扶开台口）此来不御旧羊车，十里搬来新凤辇，两旁十二宫娥，齐向金枝拜倒。（两旁宫娥躬身下拜）

（瑞兰在小楼觉长平神色与唱词不对，食住慢板上句时落楼介）

（长平内心愤怒，但仍忍住苦笑口古）驸马，你果然系一个守信之人，真不枉我在庵堂对你再度倾心，更不枉我在小楼为你安排好合欢筵酌，（介）系呢驸马，霎时之间，你从何处得来呢件紫罗袍、乌纱帽呀？

（世显装傻扮懵嬉皮笑脸介口古）宫主，所谓天有不测风云，人有霎时祸福，一来难得我有应变之能，二来难得清帝有慈悲之念，将我重新赐封驸马，重叫我向秦楼抱凤返宫曹。

（长平重一才色变慢的的渐转平复强笑口古）哦，原来驸马有应变之能，真不枉先帝在城破贼来之日，重能够将你赐封驸马，在血染乾清之时，对你重能够再三怜惜。（介）系呢驸马，点解清帝忽然之间又待你咁好呢？

（世显依然嬉皮笑脸介口古）嘻嘻，清帝唔系待我好，系想对你好啫，清世祖乃念先帝死后余哀，想替先帝了却生前未完嘅心愿，替我哋重行匹配，义比天高。（白）宫主，呢次我哋行运叻！

（长平重一才慢的的捧心微抖，半晌不能言介）

（周钟白）宫主，呢次唔只你同驸马行运，带挈老臣全家都转运吖。（花下句）宫主你见否有十二宫娥皆御赐，最难得系从臣不换旧官袍。更为萧郎筑凤台，再赐平阳驸马府。

（瑞兰悲愤花下句）君子未贪嗟来食，又几见有前朝驸马恋新槽。（切齿痛恨）怪不得话君非亡国君，亡在群臣无抱负。

（长平不能再忍先锋钹执世显口古）驸马，既然清帝慈悲，派来宝马香车，你以为我应该点做呢？

（世显故作洋洋得意嬉笑口古）宫主，花烛之筵屈在一角红楼，则略嫌局促，鸾凤之宴设在深宫大殿，则堂乎其煌，何不受千人拜，万人拜，一声百诺，后拥前呼？

（长平重一才唾世显面介口古）周世显，你……你……你原来是鱼目混珍珠，枉费我把终身托付。（哭介）

（世显佯作绝不难堪，但见长平痛哭，又觉不忍介口古）宫主，唾面可以自干，夫妻情难反目。唉，我咁做法，不过系因风驶【悝】啫，宫主你且平心静气，何苦要惨切哀号！

（长平重一才气至半晕，瑞兰扶住介）

（周钟见情势不对，急白）宫主，（乙反木鱼）因风驶【悝】至能摇橹，逆水撑船费功夫。若果青磬红鱼能终老，试问世间谁个不把禅逃。有斟有酌至为夫妇，驸马系可以搓圆【㩒】扁嘅好丈夫。宫娥退入花间路，（十二宫娥分边卸下）瑞兰不用再搀扶。（瑞兰晦气衣边卸下介）（白）驸马爷，你界啲心机劝解吓宫主啦，老臣暂时告退。（杂边卸下，香车亦卸下介）

（世显见无人连随抢前拜白）宫主。

（长平愤然闪开痛哭花下句）劫余只剩三分命，都丧在如此人间贱丈夫。更无涎沫唾其人，只有腥红还未吐。（顿足叻叻鼓疯狂的奔上小楼，先锋钹分拈龙凤烛出楼前，对住世显吹熄后，慢的双手跌龙凤烛，以巾掩口吐紫标介）（紫标藏在纱巾上介）

（世显见状疯狂叫白）宫主，宫主。（先锋钹扑上楼介）

（长平食住先锋钹埋枱拈银簪在手拦门截住要胁介白）不准你入嚟见我！（秃头起禅院钟声尾段唱）（第一、二句作引子用）存贞，不配被俗世污，银簪，阻断了配婚路。（一路唱一路迫世显逐步落楼）当初先帝悲金鼓，两番挥剑灭奴奴，要我存忠贞，殉父母。我虽是人还在世，你那堪卖我失清操。清室今朝有金铺，我也不再爱慕，骂句狂夫，匹夫。我共你恩销，义老。自刺肉眼含糊。（先锋钹举簪欲刺目介）

（世显食住先锋钹执长平手乙反长二王下句）银簪，惊退可怜夫，待把衷怀和泪诉，聪明如清帝，狂士未糊涂，施恩欲买前朝宝，帝女何妨善价沽，眼前只剩一段姻缘路，哭先帝桐棺未葬，哭太子被掳皇都。若得帝女花，肯重作天孙嫁，先帝可回葬皇陵，免太子长归臣虏。（谱子托白）宫主，清帝派来十二宫娥，虽然身着明服，仍是清室之人，我之所以假作负恩者，无非怕泄露风声，难成大事啫。

（长平一路听一路如梦初醒，徐徐跌了银簪，黯然叹息口古）唉，驸马，想帝女花曾遭百劫，重有乜嘢力量救太子于囚笼，（一才）安先帝于陵墓。

（世显一才正容口古）宫主，我知你一世聪明，我所讲说话你已经心领神会叻，（介）想前朝骨肉何止帝女一人，望宫主上表清帝，世显愿捧表上朝，（介）事若可成则旧巢重返，（一才）倘若难成大事，（介）我当以颈血溅宫曹。

（长平重一才慢的的口古）唉，驸马，你虽然有惊世之才，我誓不事二朝，怎能在清宫与你同偕老呢？

（世显口古）唉，宫主，清帝若不见帝女入朝，未必便肯履行三约，（介）宫主，但望在清宫事成之日，花烛之时，我夫妻双双仰药于含樟树下，节义难污！

（长平重一才愕然先锋钹执世显台口慢的的痛哭白）驸马，此……话……当真？

（世显痛哭点头后白）请宫主写表。

（长平忍住悲酸一才狠然白）文房侍候。（起锣鼓介）

（世显从画甑里抽出卷空白之手卷在枱上并磨墨介）

（长平食住锣鼓作种种病喘身段，锣鼓收掘后，抽笔手震，几次欲写不能，痛哭诗白）病喘心伤力已枯，更无手力可抽毫。（望住世显痛哭）

（世显悲咽诗白）望宫主跪向泉台求君父，自有神恩把玉腕扶。（断头四子与长平掩门跪单膝捧手卷于台口介）

（长平抽笔双膝跪下一路写一路快中板句）磨心血，混在紫狼毫，九死未能酬国土。回生宁忍赋夭桃。哭皇陵，独少崇祯墓，翻旧物，泪洒定王袍。上表未为求封诰，请怜帝女察厘毫。[1]

[1] 这一段在原泥印本另外手写改成了另一段唱词：（阴告排子）复拜跪，徽妮情渐老，心血温和了，紫烟暗吐染狼毫，蒙难弃身寸恩未报，贞花乞寄仙庵，免招风雨妒。清帝换朝至今尚未安先帝墓，停在荼庵，哭幽魂再寻无路，且对青磐红鱼酬父。（介）哀太子亦曾身被虏，哭他憔悴囚笼，若说眷念帝花飘，父兄焉可少爱护。

（花）写罢表文重哭倒。（掷笔哭双思介）（二人相拥抱介）

（十二宫娥食住哭双思尾复卸上介）

［宝伦（着蟒）与周钟，香车复上介］

（瑞兰衣边复上介）

（宝伦长花下句）玄武听更残，玉漏催朝早。坤宁门外传钟鼓，玉盘金盏设醇醪。百官同贺鸳鸯谱，御香薰满凤凰炉。彩凤还巢日，花烛拜朝时，你夫妇未应长拥抱。

（周钟口古）唉，阿伦，我而家心口嗰块大石至放低咗咋。假如唔系驸马爷善于词令，都几难令宫主好似小鸟投怀，与驸马重修旧好。（拜白）请宫主莲驾上香车。

（世显一才白）慢。（口古）宫主有表章嘱我上朝面见清帝之后，然后至肯回返宫曹。

（宝伦一才关目口古）驸马爷，我并不是三岁孩童，难任宫主无端上表，事关我父子有切身安危，除非驸马肯当面朗诵表文，以证事无变故。

（世显这个略带惊慌介）

（长平苦笑口古）周宝伦，哀家上表不过谢清帝仁慈厚待，此乃宫廷仪注，你何必妄起疑狐。

（周钟埋怨介口古）噎，阿伦，你一世人都系无中生有嘅，驸马爷几艰难至劝得宫主心和意顺，你讲说话小心至好呀。

（瑞兰误会长平变节，悲愤介口古）唉，唔好讲咯，怪不得话夫妻情义泰山重，故国恩轻似鸿毛。

（宝伦闻瑞兰语，误会尽释，向世显赔笑谢罪介）

（世显花下句）小别自非如永别，（一才）宫主你缘何洒泪暗牵袍。但求有花烛洞房时，（一才）含樟树下埋……（改口）偕鸳谱。（与宝伦，周钟，十二宫娥，香车等同下介）

（瑞兰对长平有愤然之色欲行开介）

（长平叫白）瑞兰，（花下句）只怕落花今夕无人葬，望姐你梦魂常返故宫曹。（下介）

（瑞兰愕然追下介）

第六场　香夭

（养心殿转月华宫外御园）说明：旋转舞台。幕开时为养心殿，正面牌匾，上写"养心殿"。因已转朝，布置以清宫为例。正面平台御座，平台下

两旁有特制之灯柱，全场挂满彩灯。衣边宫门口结彩张灯。由衣边宫门入则为长廊及月华殿宫门口，长廊之上一路挂满灯彩，穿过月华殿宫门口则为第二景。（照足第一场布置）杂边角之连理树上挂满彩灯，正面摆特制之横香案，上摆锡器，点着一对龙凤烛及酒具。衣边矮栏杆外布满杜鹃花，栏杆内有长石椅，（为宫主与驸马服毒垂死之处）预备多量花碎，作密集落花之用，底景幻变天宫景。

（四清装太监、四清装宫女，十二明服宫娥捧花篮企幕介）

［昌龄（清朝一品官）与五个清朝文官武官企幕］

（排子头一句作上句起幕）

［周钟，宝伦（俱着明服）分边上，相对顾盼自豪介］

（周钟台口花下句）凤彩门前新面目，独有遗臣仍未改清装。曲池烛火映花红，清帝慈悲人间罕。

（宝伦花下句）金水桥旁皆灯彩，你见否侍官齐集御酒房。宝殿灯开百酌筵，碧瓦琉璃皆闪亮。（入与众清官对拜，认得多半是旧同僚介）

（周钟白）皇上尚未临朝，我父子一齐侍候。

（御扇宫灯伴清帝上介）

（清帝台口中板下句）开基创业话兴亡，北望煤山微有哭声响，不悼崇祯悼海棠，安民未挂招贤榜，怀柔先借啊一朵帝花香。（花）筵开百酌买人心，好待新官旧爵同观看。（埋位介）

（众白）拜见皇上。

（清帝白）赐平身。（介）哦，今日百官之中，多半是先朝重臣，难得难得，（周钟与旧官俱俯首感愧交集介）唉，想一国之兴亡，半皆天意，实在不能以成败评论一朝之帝主，所以崇祯自缢煤山，孤王曾几次凭吊海棠，每次都黯然泪下。（周钟痛哭失声，并暗里咒骂群臣，群臣皆掩面介）你哋唔使伤心嘅，想长平宫主，乃是崇祯生平所爱，（一才）周驸马，亦是崇祯生前所许，（一才）（催快）孤王今日特设鸾凤之筵，替崇祯了却未完心事，配婚之后，更赐邑，好待宫主能与前朝重臣、周钟父子共享荣华富贵，再与卿家们痛饮一杯，共襄盛举。

（周钟感激涕零呜呜声饮咽介）

（清帝一才仄才口古）周老卿家，何以不见宫主与驸马还朝，有累百官在御阶盼望。

（周钟口古）皇上，驸马持有宫主亲笔表章，候旨在午朝门外，长平宫

主而家重喺紫玉山房。

（清帝一才不欢介口古）唏，我叫你去请鸾凤还巢，并不是叫你去请宫主写表，今日鸾凤和鸣，重有乜嘢表章可上呢。

（宝伦口古）皇上，宫主上表不过拜谢皇上再生之德，此乃先朝沿例，宫主对宫规仪范，未敢稍忘。

（清帝转怒为喜介白）内侍臣，传前朝驸马周世显上殿。

（太监台口旨介白）皇上有旨，传前朝驸马周世显上殿。

〔世显（驸马身）捧表章锣边花上台口下句唱〕蔺相如，能保连城璧，（一才）周驸马，能保帝花香。拚教颈血溅龙庭，（一才）冲冠壮志凌霄汉。（开边入并不下跪半揖白）前朝驸马太仆左都尉之子周世显向皇上请安。

（清帝见世显不跪重一才怒介望群臣转回笑容介白）平身。（介口古）周驸马，试问历代兴亡，有几多个新君能够体恤前朝帝女呢，我想知道当长平宫主见到香车迎接嘅时候，一定会百拜喜从天降。

（世显冷笑口古）皇上，历史上虽无体恤前朝帝女之君，却有假意卖弄慈悲之主，难怪宫主见香车惊喜交集。（包重一才）

（清帝食住一才起身问白）吓，惊从何来？

（世显续口古）宫主所喜者乃是福从天降，所惊者，（一才）乃是惊皇上借帝女花沽名钓誉，骗取民安。

（清帝重一才叻叻鼓跌椅介）

（周钟宝伦分边大茅介）

（清帝转回奸笑介口古）周驸马，孤王有覆灭一朝之力，又点会无安民之策呢？小小一个前朝帝女，重不过百斤，究竟能有几多力量？

（世显口古）皇上，所谓取一杯之水，不能分润天下万民，借帝女之花，可以把全国遗民收服，宫主虽然弱质纤纤，年方十六，若果要权衡轻重，（介）可以抵得十万师干！

（清帝重一才叻叻鼓半响不能言介）

（周钟连随执世显台口口古）驸马爷，而家有一千对眼望住你，一万对眼望住你，我之希望你嚟，系想你带挈我享福，并唔系想跟你去断头台上嘅。（关目哀恳介）

（宝伦拉世显台口口古）驸马爷，我望你慎一时之言，莫惹杀身之祸，就算你唔报答我提携之义，都唔好连累了白发苍苍。（关目哀恳介）

（清帝一才喝白）周驸马，（开位大花下句）你出言纵有千斤重，（一才）好在我有容人海量未能量。（百官皆赞介）（贴近世显一步要胁介）你

见否殿前百酌凤凰筵,(一才肉紧)后有刀光和斧杖。

(世显重一才起锣鼓做手关目完贴近清帝大花下句)倘若杀人不在金銮殿,(一才)一张芦席可以把尸藏。倘若杀身恰在凤凰台,(一才)银椁金棺难慰民怨畅。

(清帝重一才不敢发作叻叻鼓埋位口古)噎,内侍臣,周驸马既然持有长平宫主表章,速速晋呈龙案。(语带晦气介)

(太监上前跪向世显欲接表章介)

(世显捧住表章退后一步,状若非常珍贵,滋油介口古)皇上,宫主表章,究竟是女儿文墨,诚恐有污龙目,在我上朝之前,宫主再三嘱咐,叫我把女儿文墨,朗诵于朝房。

(清帝重一才怒介口古)唏,我虽然身为清帝,未懂汉例,惟是翻开汉史,几曾有听过表章用口传得咁奇形怪状。

(世显滋油口古)皇上,想今日百官之中,多半是宫主旧臣,一殿之君,亦以仁慈取天下,所写者,不过是谢恩之语,皇上既无亏德处,哪怕遗臣读表章。

(内场起沉重的暗涌声)

(清帝重一才怒至手震震指住世显白)周驸马,你……你……你一字一字谨慎念来。(包一才拂袖介)

(世显食住一才在台口摊开表摺介)

(周钟一路震埋长花下句)一字系安危,祸福凭汝降,劝君莫惹泉台浪,莫向阴司叫无常,有心欲把红鸾傍,谁知傍错少年亡。

(宝伦长花)一字重千斤,人命轻三两,纵使你甘心毁碎齐眉案,须防宝殿有刀藏,一命难销故国仇,累了三百遗臣同落网。

(世显冷笑诗白)六代繁华三日散,一杯心血字七行。(锣鼓起反线中板念表章下句唱)臣不可占君先,父不能居女后,此乃伦理纲常。既念帝女花,何不念我先帝骸,尚寄茶庵,未得入皇陵葬。帝女纵堪怜,太子亦是前朝骨肉,问清帝何以重女,薄儿郎。我欲受皇恩,哭君父流浪泉台,憎见旧宫廷,挂上鸳鸯榜。我欲谢隆情,痛骨肉仍归臣房,羞牵鸾凤带,怕对合欢床。(催快)新帝慈悲人间罕,何不十三陵内葬先皇。再望慈悲甘露降,劈开金锁放弟郎。(花)佢话先安泉台父,(一才)释放在囚人,(一才)才敢百拜入朝,与驸马共举梁鸿案。

(清帝重一才叻叻鼓抛须震怒介)

(周钟,宝伦食住重一才级低纱帽一味震介)

〔清帝先锋钹开位抢表章欲撕碎,(内场食住起暗涌声)连随收埋表章台口长花下句〕未作捕蛇人,却被双蛇蟠棍上,休说女儿笔墨无斤两,内有千军万马藏,凤未来仪先作浪,帝女机谋比我强。强颜骗取凤还巢,(一才)重新再露慈悲相。(奸笑白)周驸马,宫主所写表文,一字一泪,令孤王爱不释手,好啦,(一路讲一路埋位)孤王就准许宫主所求,任要天边月,孤王都摘咗落嚟,从宫主所愿。

(周钟,宝伦俱赞扬清帝仁慈介)

(世显口古)皇上,为安宫主之心,请先下诏将先帝骸入葬皇陵,再把太子在宫主婚前释放。

(清帝口古)唏,请宫主先入朝再行下诏,庶民都尚可以一言九鼎,何况我是一国君王。(白)驸马代传口谕,传宫主上殿。

(世显这个台口大花下句)帝皇纵有千般诈,(一才)摇不动平阳百炼钢。宫主比我更聪明,(一才)难许君王将约爽。(台口传旨白)皇上有旨,周驸马代传口谕,传前朝帝女长平宫主还朝上殿。

(打引)(长平凤冠霞帔上介台口引白)珠冠犹似殓时妆,万春亭畔病海棠。曾到乾清寻血迹,风雨经年尚带黄。(拉腔入拜白)前朝帝女长平宫主向皇上请安。

(清帝重一才仄才关目白)平身。

(长平白)谢。(用目一扫前朝旧臣介)

(旧臣俱俯首自愧介)

(长平慢的的放宽面口突然露齿一笑介)

(清帝一才仄才觉奇介口古)宫主,驸马入朝之时面带愁容,眼中有泪,何以宫主入朝,反会一笑嫣然,未带些微悲怆?

(长平口古)皇上,我未入朝之前,曾与驸马相约,我话若不能先安泉台父,释放在囚人,帝女今生便永无还朝之日,(一才)适闻驸马代传口谕,可见皇上颇有怜惜之心,帝女宁无感激之意?(介)今日五百群臣之中,属于哀家旧臣总在三百以上,佢地如果见我笑呢,就会对皇上你诚心折服,如果见我喊呢,(一才)佢地就会对皇上心怀半怨,(一才)想长平一生善解人意,宁敢不以笑面报君王!(向群臣露齿而笑介)

(旧臣俱强笑介)

(清帝重一才暗惊长平之词令,奸笑介口古)宫主聪明即是聪明,与呢个戆驸马有天渊之别,唉,难怪崇祯对你痛爱一生,孤王愿代崇祯,将你终身抚养。

（长平强笑白）谢皇上，（故意仄才关目口古）皇上，我经已拜上金阶，何以未见颁下诏书，何以未见劈开金锁，皇上，我而家悲从中起，我啲眼泪已经忍唔住咧，我一喊亲就会惊震朝房。（扁嘴欲哭介）

（清帝愕然略带惊慌向长平摇手介）

（周钟口古）皇上，我哋宫主笑紧都可以喊咖，你何不颁下诏书，以慰遗臣所望呢？

（宝伦口古）皇上，想太子年方十二，纵使潜龙出海，亦未必腾达飞翔。

（清帝快花下句）今朝莫说前朝事，（一才）只求撮合凤偕凰。

（世显大花上句）念到黄泉碧落两般，（一才）宫主何妨把悲声放。

（长平一才哭叫头白）罢了先王，（介）君父，（介）母后呀，（快中板分边向群臣哭着下句唱）哀声放，帝女哭朝房。血泪如潮腮边降。且向乾清再悼亡。忆旧仇翻血账，遗臣三百听端详。当日赐红罗，掷下金阶上，母后袁妃痛悬梁。剑横挥，血溅黄金帐。杀得昭仁宫主怨父王。（花）莫恋新朝弃旧朝，再哭凤台声响亮。（先锋钹执世显台口哭叫头白）罢了驸马。（介）
（当长平唱时，内场当有沉痛反应暗涌介）

（世显白）罢了宫主。（介）（哑双思锣鼓与长平拥抱向台口哭介）（沉痛暗涌复起介）

（清帝向周钟，宝伦茅介白）拉开佢，拉开佢。

（周钟，宝伦分边先锋钹拉开长平世显介）

（清帝秃头花下句）忙忙写下安陵诏，（一才写介交太监，太监即下）我怕你哭声向外扬。长平一哭撼帝城，（一才）忙把前朝孺子放。

［太监带上太子（十二岁）上介］

（长平、世显分边跪拥太子，太子亦居中跪下快哭双思）

（周钟，宝伦及旧臣见太子欲跪，被清帝怒目注视，俱面面相觑不敢跪介）

（长平痛哭介花下句）弟郎你投怀莫叙伦常爱，且去杭州会福王。自有香魂一缕暗追随，唉，你在离怀莫向宫廷望。

（清帝白）沈卿家，你带前朝太子去上驷院，吩咐兵部派遣兵马护送到杭州边境便了。

（昌龄携太子边下介）

（太子一路从昌龄下一路哭叫王姊介）

（清帝口古）长平宫主，你喊亦喊完咧，你所要求嘅事我都做完咧，可见孤王实有怜惜之心，并无欺世之意，你应该与驸马立刻成婚，免辜负了两

旁仪仗。

（长平口古）唉，长平焉敢再逆皇上御旨，所希望者，就系将花烛设在月华宫外，嗰处虽然系花无并蒂，但系树有含樟。

（清帝点头答应介白）吩咐动乐。

（宫娥呈上鸾凤彩球介）

（世显，长平分端拈彩球跪拜天地）（一锭金）

（宫娥分对对入场，世显，长平跟入场食住转台转第二景）（在第二景时，宫娥分边侍立）

（长平对景不胜感慨一才诗白）倚殿阴森奇树双，

（世显诗白）明珠万颗映花黄。

（长平悲咽诗白）如此断肠花烛夜，

（世显会意介诗白）不须侍女伴身旁（谱子）

（宫娥分边退下介）（棚顶落花如雨介）

（长平食住谱子烧香一炷起小曲妆台秋思唱）落花满天蔽月光，借一杯附荐凤台上。帝女花带泪上香，（跪介）愿丧生回谢爹娘。偷偷看，偷偷望，佢带泪带泪暗悲伤。我半带惊惶，驸马惜鸾凤配不甘殉爱伴我临泉壤。①

（世显接唱）甘心盼望能同合葬②，鸳鸯侣双偎傍，泉台上再设新房，地府阴司里再觅那平阳门巷。（拈砒霜出介）

（长平接）叹惜花者甘殉葬，花烛夜难为驸马饮砒霜。（痛哭介）

（世显接）江山悲灾劫，感先帝恩千丈，与妻双双叩问帝安。（同跪下）

（长平哭着接唱）唉，盼得花烛共偕白发，谁个愿看花烛翻血浪。唉，我误君累你同埋孽网。好应尽礼泣花烛深深拜，再合卺交杯，墓穴作新房，待千秋歌赞注驸马在灵牌上。（头段作序。与世显重新交拜花烛后，以柳荫当做牙床，长平自己盖上面纱介）

（世显接唱）将柳荫当作芙蓉帐。（介）明朝驸马看新娘，（挑巾介）夜半挑灯有心作窥妆。

（长平接唱）地老天荒，情凤永配痴凰。共拜，夫妇共拜相交杯举案。

（世显接唱）递过金杯慢嚼轻尝，将砒霜带泪落在葡萄上。

（长平接唱）合欢与君醉梦乡。（碰杯介）

（世显接唱）碰杯共到夜台上。（再碰杯介）

① 泥印本原句。另有手写在句首加了"怕"字，后演出从改句。
② 另有改成"寸心"，后演出从改句。

（长平接唱）百花冠替代殓妆。（一饮而尽介）

（世显接唱）驸马盔坟墓收藏。（一饮而尽介，饮后与长平过衣介）

（长平接唱）相拥抱，（介）

（世显接唱）相偎傍。（介）

（合唱）双枝有树透露帝女香。

（世显接唱）帝女花，

（长平接唱）长伴有心郎，

（合唱）夫妻死去与树也同模样。（叻叻鼓）

（两太监拈宫灯伴清帝，周钟，宝伦杂边上介）

（清帝重一才口古）咦，长平宫主，你何必与驸马喺处双双拥抱呢，既然拜过花烛，你应该同驸马去宁寿宫共度红绡帐。

（长平挣扎口古）皇上，我哋就人间拜过花烛夜，再向阴司拜父王。（与世显同死介）

（周钟埋一看哭跪口古）皇上，我对此已万念皆灰，愿乞赐我再度归田，不愿把荣华再享。

（宝伦亦跪下口古）皇上，宫主驸马亦能双双殉国，遗臣者宁忍再食新朝之禄，望将我放逐还乡。

（熄灯底景幻出天宫景，八仙女伴观音大士企于大莲花之上）

（宫女合唱妆台秋思头四句并齐向长平世显招手）

（开边底景用扯线孖公仔代替长平与世显之灵魂，一直扯埋观音莲座内介）

（熄灯快四鼓头着灯金童玉女分边伴观音扎架介）（要照足维摩庵内之观音像及金童玉女之态介）

（清帝望空长拜介花下句）帝女前生为玉女，金童却是驸马郎。

（同唱煞板）

——尾声煞科——

二、《再世红梅记》节选

第五场　鬼辩

说明：布相国府半闲堂连外苑庭阶。衣边台口为小园门，园门角俱有稠密的芭蕉，边园内望出近角有荼薇架，为裴禹避匿之处。台口为阶庭，正面高悬黑漆金字匾，上写"半闲堂"三字，入庭阶方是深度正厅，上悬彩灯，底为虎屏，分挂锦幔。然后正面红枱，四角花几，两边墙上挂镜镶条幅，极古雅肃穆。作者有草图以供布景参考，所划定之位置，不能稍错。（衣边台口加小莲池）

（六军校拈白梃分立红虎屏之旁）
（十二姬妾两色衣服红白相间，分六个一队，八字形排列堂上）
（排子头一句作上句起幕）（大鼓连打六下）
（似道叻叻鼓杂边园门上直登半闲堂上介）
（姬妾们同时捡衽介白）相爷晚安。
（似道重一才慢的的向两旁姬妾关目后分边唾姬妾介白）吐，吐，（古老快中板下句）噬柴米，贴饭茶。买妾不嫌千金价。养得一队桑虫一队鸦，红杏出墙招雨打，催堂鼓响夜排衙。惊堂木，敲三下，一声吆喝一声拿。俺要弯弓怒射风流靶。（弦索续玩摄锣鼓埋位浪里白）先一个李慧娘，后一个吴绛仙，背负老夫，私会青年。慧娘棒下离魂，事才罢了，今夕三更，绛仙又覆重蹈，命难苟活。（喝介）军校们，（介）持梃以待。

（风起庭前落花介）
[锣鼓，慧娘以袖掩裴禹（衣冠不整）杂边小园门上介]
（慧娘台口快古老中板下句）风过处，平地起云霞。秀才落难失风雅。弄破了衣冠咬坏牙。太师坐中堂，未有些儿怕。休说夜鬼难登宰相衙。暗渡裴郎躲入荼薇架。（弦索续玩落）
（裴禹惊慌失色，开怀地声浪里白）慧娘，慧娘，虽是荼薇有架，可惜夜鬼无符，倘遇了万斧千刀，岂不是身为肉酱。
（慧娘掩口笑浪里白）啐，人亡只有一次，断无重死之理，何况鬼为虚

附录一：唐涤生粤剧剧本节选

质，哪怕刀枪。

（裴禹浪里细声白）哦……哦……慧娘，慧娘，虽则蔷薇有架，可惜遮风无叶，倘遇了一声犬吠，岂……岂……岂不是误了大事？

（慧娘斜视裴禹轻嗔浪里白）咃，见怪不怪，其怪自灭，见犬不惊，其声自绝，裴郎去罢。

（裴禹点头点脑白）去，去，（快古老中板下句）躲入蔷薇架，恰如井底蛙。鬼恋何愁恩义寡，量不致撇下郎君喂虎牙。咬牙关，难打卦。过后勤斟壮胆茶。（花）睡在花丛一乐也。（躲入蔷薇架内卸下介）

（慧娘偷向堂前一望花下句）太师默对惊魂棒，待等牵羊入狱衙。趁仙踪未上玉阶前，忙忙闪入芭蕉下。（闪入杂边芭蕉丛中介）

（似道重一才白）呀吓，老夫在堂，等候了半个时辰，仍是并无消息，若不是怕东窗事泄早作坠楼人，便是小麟儿错认了红衣女，（花下句）阎王等候勾魂魄，闷坐堂前咒夜叉。顷刻带得贱魂来，（一才）掷落刀山再用油镬炸。

〔莹中麟儿分边执绛仙（仍着红衣）拉拉扯扯杂边小园门上介〕

（慧娘闪出芭蕉外欲抢救又不敢介）（琵琶急奏）

（绛仙台口挣扎哀号介白）冤枉呀冤枉……初更踏入红梅阁，偷敬慧娘三炷香。（慧娘反应）几时……几时有败德丧节，……冤枉呀冤枉。

（莹中一才喝白）住口。（递眼色使开麟儿改转笑容台口向绛仙花下句）谁教你残羹只许一人享，未曾分我半杯茶。若许渔郎暗问津，风刀雨箭总有个郎招架。（轻佻介）

（绛仙重一才慢的的悲愤之极冷笑花下句）当日慧娘不受桥头辱，难道绛仙宁为陌上花。几分姿色宁伴虎和狼，也不屑暗把余香偷喂牛和马。（白）吐。（唾莹中介）

（慧娘暗中赞许绛仙介）

（莹中老羞成怒白）呸，（急口令）不屑，不屑，其冤已深，其仇永结，带上堂前，落你一个丧德败节，来。（锣鼓与麟儿分边拖绛仙上半闲堂介）

（绛仙跪下白）叩见相爷。

（似道重一才慢的的注视绛仙身上之红衣狂怒白）贱人，贱人，今夕初更，你曾往何处？

（绛仙白）红梅阁。

（似道一才白）红梅阁？细想红梅阁上乃是慧娘停棺之所，红梅阁下乃是书生养闲之地，你初更夜到红梅阁，到底是祭慧娘，还是探书生？

（绛仙一路听一路于心稍宽白）祭慧娘。

（似道重一才改容奸笑白）哈哈，原来是祭慧娘。（介）兔死狐悲，物伤其类，致祭亦属等闲，老夫险些儿错怪了你，绛仙，绛仙，起来讲话。

（绛仙白）谢相爷明察。

（似道突然问白）绛仙，习俗所传，吊问致哀，应穿何服？

（绛仙冲口而答白）白衣。

（似道急问白）联婚志庆呢？

（绛仙冲口而答白）红裳。

（似道白）绛仙，绛仙，你今夕初更，偷到梅阁之时，是身穿红裳还是白衣？

（绛仙一才明知不妙惊慌白）这……只因……

（似道迫喝白）我只问你身穿何衣，不准乱以他言，讲！

（绛仙无奈白）是红裳。

（似道重一才白）跪下。（介）（快白）致祭慧娘也应白衣致哀，苟合书生，才有穿红志庆，你如今云鬟蓬松，脂零粉褪，看来你今夕初更，偷入红梅阁中，乃是探书生，不是祭慧娘。

（绛仙一才惊慌白）这……只因……

（似道喝白）住口。（快白）想老夫暗杀裴生，鬼也不知，神也不晓，如何刀落人渺，（一才）你既与他有喁喁细语之情，岂无破关相救之义，你到底将裴生救向哪方，藏于何处？

（绛仙悲咽白）贱妾不知。

（似道狞白）当真不知？（以上对答愈紧愈好）

（绛仙哭泣摇头介）

（似道重一才叻叻鼓唾绛仙白）吐，（花下句）你食有山珍和海错，何须浑水摸鱼虾。权将白梃付儿郎，（先锋钹拈过堂校的棒掷予莹中介）执取淫娃庭外打。（三才白）打打打。

〔莹中先锋钹执绛仙出庭外（近杂边）狰狞地花〕你一夕风流不在人间取，节烈牌坊请向地府拿。已无欲火煮残羹，幸有严刑拷败瓦。（锣鼓【抹】绛仙杂边角蹲地持棒三打介）

（慧娘食住锣鼓翻弄绛纱三掩绛仙，以沙扫莹中眼介）（琵琶急奏介）

（莹中跌棒双手掩眼台口白）咦，何以执刀杀人，形同虚劈，举棒伤人，飞沙走石，莫非……莫非……唉吔……唉吔……（目痛极扑埋衣边台口以池水洗眼一路吟沉白）待我洗完双目，回头杀你。

（慧娘食住此介口台口花下句）佢回头总有崩天力，我气弱难扬卷地沙。乱中倘若有机缘，可把梨魂现眼青阶下。（自忖介）

（似道不闻音响觉奇介白）呀吓，庭外杀人，何以耳不闻呼号之声，目不睹淋漓血色。（向外）莹儿，莹儿，绛仙可曾打死？

（莹中一怔应白）未曾打死。

（似道重一才白）吓……还不动手？（觉奇自忖，开位慢慢出庭而看介）

（莹中在似道开位时先锋钹拈回棒快点下句）神鹰张翼虎獠牙，云雾拨开重劈打。（先锋钹三打绛仙介）

（慧娘再以绛纱三掩，然后轻轻一推莹中介）

（莹中如着鬼迷拈棒转几个身一劈介）

（似道适在此时行至庭前张望被莹中劈个正着）

（慧娘乘机闪过衣边跪下以绛纱掩面介）

（似道重唾莹中后先锋钹欲夺棒还打莹中介）

（慧娘故意哀叫白）冤枉呀冤枉……

（似道重一才抛回身白）哎……何以又多来了一个红衣女子？（介）下跪者冤枉何来？

（慧娘白）妾不是自鸣其枉，乃是替人呼冤。

（似道白）替那个呼冤？

（慧娘白）替绛仙呼冤。

（似道重一才白）吓……然则脱阱救裴，不是绛仙所为，乃是你这贱人所做。

（慧娘白）正是。

（似道重一才急问白）你是谁人？

（慧娘白）亦是相国府一名姬妾。

（似道重一才抛须白）呀吓，何以饱暖思淫，尽都是相门姬妾，这妮子披纱覆面，胆可撑天。莹儿，莹儿，快把绛仙推过一旁，看爷辣手……

（莹中拖绛仙埋芭蕉树下介）

（绛仙匍匐于芭蕉树下不敢仰视介）

（似道口古）红衣贱妇，想老夫满堂姬妾三十六，自然雨露难充足，你到底是相府第几房。金屋第几钗？姓张还是姓陈，姓羊还是姓马？

（慧娘滋油白）相爷何必问呢。（口古）妾者小星也，气清则明，阴霾则灭，娶妻持中匮，养妾以娱情，何况朝可以转赠于人，晚可以收回豢养，（介）唉吔，今晚我所偷者只系一个书生而已，于例无碍，于理无差。

（莹中在旁听得摇头摆脑介）

（似道重一才气结口古）唏，须知我所爱者乃是妙龄女子，我所弃者乃予人老珠黄，所赠予人者尽是枯败之草，绝非未谢之花，听你呖呖娇声，似乎仍在妙龄，焉可偷制绿头巾，笠落我眉梢下。

（慧娘极滋油地口古）唉吔相爷，（嘻嘻笑地起身）须知我所嫁者乃是苍苍白发，我所偷者乃是翩翩少年，少年方兴未艾，倚靠方长，白发行将就木，依凭日短，啐，我又点会两杯茶唔饮，饮一杯茶。

（莹中在旁一路听，一路又摇头摆脑介）

（似道一巴打莹中入堂介，重一才叻叻鼓耸肩负手切齿花下句）一估话老鹰才有伤人爪，不料狐狸仍可暗还牙。乞怜莫待断头时，（一才与慧娘双扎架介）求饶应说真情话。

（慧娘起小曲墓门鬼哭唱）今夜里曾踏柳衙，偷偷去会他。定情在花台下，柳堤花劫得萌芽。佢万般俊洒。我心醉风华。

（似道气结接唱）何以你破笼自去招雨打，染绿我头巾偷复嫁。

（慧娘接唱）天赐下缘分也。画阁有蕉窗绿瓦。半落绛纱，陶醉陶醉绣帘下。不理狸奴踏碎烛花，相当风雅。（加序如痴如醉地白）一弯眉月，半灭青灯。倚郎君兮素抱，拥佳人兮贴腮，人非草木，谁能遣此，于是乎同羡鸳鸯交颈之无声，共醉蝴蝶双飞之有致。

（似道气至半死接唱）休说死得冤哉枉也，我京师称独霸，何以你慕爱他，甘抛繁华。

（慧娘接唱）哼，憎厌奸官似狼露尾獠牙，论理应爱他潇洒。你恃官威伸手折嫩芽，自称爱花，自高声价，荼毒生灵正该打。

（似道豹跳如雷接唱）你磨利剑牙声声侮辱咱，自难受闺人骂。脱槽之马经巡查，浪子与荡娃，一概缉拿。（加序拔剑白）俺龙泉在手，先杀荡娃，后诛浪子，看你怕还不怕。

（慧娘白）不怕，不怕，（接唱）世人忌法皆作哑，顾念杀身生惧怕，至令碧与玉成败瓦。渡客有阴风御驾，将佢接入妾家，谈笑诉情话。

（似道接唱）你因笼弄脱金枷，莫怪青锋险诈。（加序插锣鼓劈慧娘三剑，俱被鬼魂闪开，慧娘以舞蹈跳跃形式翻绛纱向半闲堂金匾下的彩灯逐盏扫过，扫一盏，熄一盏介）

（慧娘接唱）青灯高挂。被秋风吹灭也。送墓里花飘飘入衙。（加短序，衣杂边干冰起，闪入半闲堂介）

（两旁姬妾食住雾起大惊分边闪下介）

（似道尚在庭外接唱）顿觉阴风扑来雾罩寒衙。（加小序打一冷震避上半闲堂与慧娘一碰介）

（慧娘接）雾里咫尺显真假。

（似道接唱）喝家丁操刀捉复拿。

[莹中、麟儿分喝军校欲上前（要夹齐），待慧娘翻绛纱之时分边三个三个上前]

（慧娘接唱）顿翻绛纱，乱军不怕。（加序舞蹈翻绛纱于军校之前，军队退后介）

（似道接唱）徒觉心寒势益寡。（加小序白）贱人，贱人，你莫非学得邪术，前来索命。

（慧娘催快接唱）月夜鬼魂悲叫骂。覆绛纱，血仇难罢，往事可重查，泉台冤不化，惊潘郎失足宰相家，非关绛仙救落霞。（弦索重复玩快摄锣鼓）

（似道大惊白）哦，原来是鬼，鬼不能惹。麟儿，麟儿，绛仙无罪，速带绛仙回返偏房。

（麟儿急出庭带绛仙杂边小园门下介）

（似道回头见慧娘仍在飘忽地弄绛纱，忽前忽后拜白）冤魂，想老夫贵为宰相，每逢寒食，从不缺祭台三炷香，你到底是何方游魂，到来扰攘？

（慧娘白）妾非游魂，乃是家鬼。

（似道一才白）家鬼（心略为一壮上前踏实慧娘之绛纱花下句）积善之家无妖孽，百年未有鬼回衙。小妖焉能上画堂，厉鬼才能登大雅。

（慧娘花下句）鬼若无冤难成厉，妾非有恨不回衙。望你重睁色眼认梨魂，（一才执似道双扎架）妾是慧娘魂未化。（拉叹板腔作索命状介）

（似道重一才叻叻鼓大惊跪下口古）慧娘慧娘，日前错手烹红，过后悔之晚矣，我……我消灾宁打百场斋，更将十万溪钱化。

（慧娘喝白）不要，我要你面壁一时，（一才）低首思过，（一才）如非有命，不准抬头。

（似道连随背身伏台以袖遮头，莹中军校等俱面壁而立介）（干冰最浓之时）

（慧娘冷笑口古）人间才把奸官怕，阴司何惧（介）虎獠牙。（单三才拍掌叻叻鼓出庭外介）

（裴禹闻掌声食住叻叻鼓从荼薇架出执慧娘手两头扑索不知去处急白）慧娘，慧娘，虽能脱阱，投身何处呢？

（慧娘白）裴郎，裴郎，我送你回府去吧。

（裴禹快南音唱）郎无府，

（慧娘接唱）妾无家。
（裴禹接唱）身如野鹤逐流霞，
（慧娘接唱）扬州可住离缰马。
（裴禹接唱）客地难容折翼鸦，
（慧娘接唱）昭容避难扬城下。
（裴禹接唱）不愿登门送礼茶。
（慧娘接唱）寄居未必谈婚嫁，
（裴禹接唱）除非你带我赴卢家。
（慧娘接唱）郎是生人奴鬼也，
（裴禹接唱）买张路票鬼离衙。
（慧娘接唱）遮魂纸伞求一把，为免过桥搭渡有偏差。玉魄梨魂防柳打，（吊慢）日影奴最怕。
（裴禹接唱）做一对朝离晚聚宿鸟同槎。
（慧娘紧接花上句）四更打罢五更残，十分情只能作三分话。（拉裴禹叨叨鼓衣边小园门下介）
（快云云）（麟儿杂边园门上介）入半闲堂见状觉奇，轻轻拍似道膊介）
（似道大惊介）
（麟儿白）相爷，相爷
（似道抬头一才唾麟儿后慢的的见鬼已去，稍为镇定介白）何事？
（麟儿嘻嘻笑白）相爷，奴才特来领功。
（似道白）何功之有？
（麟儿口古）相爷，奴才送如夫人回返偏房之后，出门买药定惊，闻得道路传扬，卢昭容小姐避难扬州，疯癫是假。
（似道重一才慢的的又嘻嘻笑介口古）哈哈，适才未见慧娘之魂，已不记慧娘之美。好，待老夫亲下扬州，把昭容夺取，少一个慧娘何足惜，丁香可替白杨花。
（莹中口古）慢着，临安乃屯兵之地，不能寸步轻离，何必为采一朵名花身临异地，须知你丧师回朝，已不复旧时声价。
（似道一才口古）呸，（鬼迷地）开讲话鬼咁靓，鬼咁靓，未见鬼时又焉知女鬼之靓，（介）既是昭容如鬼貌，又哪怕扬帆千里路，轻离宰相家。
（莹中无奈白）是，是。
（似道花下句）残桥拗折堤边柳，隔江重探武陵花。

——落幕——

三、《蝶影红梨记》节选

第二场　赏灯追车

说明：二转景。开幕布相府厅堂连外苑。衣杂边辕门口，因是赏灯节日，故吊满各式各种之花灯。正面布平台，设相爷座，八字台。转景后布金水崖边，底景为金邦远营。金水河滔滔江水，杂边角布高悬崖，可容二人企立，边台有大树，远营插满金字大小旗。

（王兴外苑企幕，王寿厅堂企幕）
（家院手拈棒杖厅堂分边肃立企幕）
（六梅香企幕）

（排子头作上句起幕）
（刘公道上介花下句）相国门庭为食客，老迈方知靠人难。相府堂朝朝寒食夜元宵，晚晚笙歌齐达旦。（白）吟余改抹前春句，饭后寻思午晌茶。蚁上案头沿砚水，蜂穿窗眼嚼瓶花。我刘公道在相府堂设帐之外，重要替老相爷保管花册，相爷老尚风流，十二金钗尚欠其一，正是芙蓉帐内轻生死，哪管金兵扣汴城。
（二姬妾伴王黼衣边上介花下句）玉砌雕栏金作柱，苍苍白发尚红颜。筑成十二美人楼，册封十二花魁束。（埋位介）
（公道白）相爷早安。
（王黼白）罢了，（口古）刘学长，今日乃系赏灯时节，应有十二金钗点缀画堂，你替我翻检花册，是否在十二花魁之中，尚缺一名替我添香把盏。
（公道口古）相爷，紫玉楼谢素秋孤芳自赏，不怕权势，醉月楼冯飞燕天生倔强，想填满呢本花册都几难。
（王黼白）哼，冯飞燕经已禁锢在内苑之中……人来，传花婆。（介）
（花婆杂边角上介白）叩见相爷。
（王黼问白）花婆，飞燕如何？

（花婆跪下口古）启禀相爷，可怜我费尽唇舌，落尽甜头，冯飞燕依是指桑骂槐，不肯就范。

（王黼一才怒介口古）王寿，你入去将冯飞燕拉上，我睇几根阑珊瘦骨，抵唔抵得住棒杖摧残。（王寿下介）（家院跪献杖棒介）

（叻鼓王寿拉冯飞燕散发上跪下介）

（王黼口古）冯飞燕，你虽然薄有才名，也不过是青楼女子，何以竟然不受相爷顾盼？

（飞燕口古）相爷，我与谢素秋同属一时瑜亮，只识得卖歌侑酒，冷艳似空谷幽兰。

（王黼顿足快点下句）休弹珠泪诉贞娴，棒杖无情为示范。（打飞燕介）

（飞燕倒地沉花下句）唉吔吔，吞声唯待再摧残。（愤然介）

（王黼举棒欲再打介）

（公道见状不忍呜咽拦住，乙反木鱼）嫩肉焉能捱杖棒，怕看煮翠把红烹。相爷莫使花糜烂，且待苍苍白发劝红颜。

（王黼愤然坐下介）

（公道扶飞燕杂边台口口古）飞燕，我系老儒生，唔忍见呢种凄凉事，夫子有云，小不忍则乱大谋，咁点解点解你唔忍吓呢？蝼蚁尚且贪生，你何必明知故犯？

（飞燕台口悲咽口古）刘学长，我求吓你，我亦唔愿欺骗你，我经已决心在今宵服毒而死，你同我话畀老相爷听，话我答应啦，能得枕上死，愿来生再衔环。

（王黼白）刘学长，如何？

（公道呜咽白）她她……她答应了。

（花婆欢天喜地扶飞燕杂边下介）

（梁师成杂边台口上介台口花下句）暗与相爷传讯息，博来五品好官衔。赏灯时节献殷勤，好与相爷亲把盏。（白）叩见相爷。

（王黼喜介白）来得正好，人来摆宴。（云云埋位介）

（帅牌饮酒介）

（师成口古）相爷，举室之中，尽是心腹之人，不妨以秘密相告，（介）金邦来使，已经答应你以五十粒夜明珠，一百二十名家妓，保存你相位尊荣，但必须有一个貌美如花，入得金丞相眼。

（王黼笑介口古）唉，得保尊荣，于愿足矣叻，一百二十名家妓，尽是庸脂俗粉，但不知谁可领班？

（师成口古）相爷，所谓仕女班头，当有天姿国色，我想除咗紫玉楼谢素秋，（一才）冇边个值得敌酋顾盼。

（王黼这个介）

（公道另场口古）唉，可怜威尊命贱，我想冯飞燕离魂之夜，谢素秋亦难以独生。

（王黼白）师成，你想得到，（花下句）谢素秋（一才）本应纳为夫子妾，（一才）为存相位未敢把花贪。飞笺换取玉人来，何事姗姗莲步慢。（白）堂下听者，倘有谢素秋入相府堂，只准其入，不准其出，倘有泄露机密半分，定斩不饶。

（堂下各人唱诺介）

（素秋拈诗一叠一路睇上，永新伴上介）

（永新白）素秋妹，已经到相府叻，做乜睇得咁入神啫？

（素秋掩袖羞笑介花下句）三年梦寐相思句，一回捧读一开颜。今时待见相思人，谁向画堂为恋栈。我入去见一见相爷就扯叻，永新姐姐，同埋一齐入去啦，我会替你讲好说话嘅叻。

（永新悲咽白）我而家重敢见相爷咩，（花下句）好花若向官墙种，一到色衰爱便残。愿当头起，带挈老来娇，不使我落拓天涯受尽人间冷。（谱子托白）素秋妹，在今日除咗你同冯飞燕之外，我相信冇边个能够得到相爷宠信，素秋妹，望你可怜吓我，（介）我当年获宠之时，幸然在雍丘绿郫，置有薄田几亩，尚有片瓦遮头，我不如番去雍丘听候你嘅消息，好过响处受人冷消热讽。（黯然下介）

（素秋叹息白）唉，永新姐姐亦讲得可怜，所谓享不尽金盏玉盘妃子笑，老来难乞半杯羹。（介）（拈花帖出白）贵院，紫玉楼上厅行首谢素秋报进。

（王兴嘻嘻笑白）你都嚟惯嚟熟嘅叻，唔使报，姑娘请进。

（素秋付过赏钱入介裣衽白）谢素秋向相爷请安，（介）向梁大人请安，（介）向刘伯伯请安。（介）

（王黼白）一旁坐下。

（素秋白）谢。（坐于王黼之旁）

（王黼口古）素秋，一年一度赏灯节，你都早啲嚟吖，点解咁迟至嚟呢？今日你只要陪住我坐就得叻，我又唔使你陪酒，又唔使你唱歌，又唔使你再操铜琶铁板。

（素秋强笑口古）相爷是个惜花之人，当能体惜我今日花容憔悴，你知啦，每逢灯节，我又要在宫中上值，又要向兵部请安，又要向礼部请安，

唉，真系几难偷得浮生半日闲。

（师成口古）素秋，你呢句说话分明未安于席就想告辞啫，你错咻，以相爷既尊荣，何难替你除名乐籍呢，你应该界的心机坐，唔应该过于傲慢。

（公道略带呜咽口古）素秋，有得你坐就好咻，只怕你而今坐都坐唔耐，一阵唔行都要你行。

（王黼一才白）学长，说话小心些才好。

（素秋一才愕然会错意笑介白）相爷惜秋怜玉，你慌重会赶我咩，（台口花下句）酬诗尚有梵台约，问几时至望得酒筵阑。（介）常言一醉解千愁，莫道秦楼人意懒。（斟酒一杯然后白）素秋告辞。（欲下介）

（王黼口古）素秋，坐番喺处，今日斟第一杯酒就告辞，对老夫似乎有些儿冷淡。

（素秋连随陪笑介口古）唉哋相爷，你今日话明唔使我陪酒嘅，所以我斟咗一杯就告辞啫，早知你有意图一醉，就算我斟多几杯又何难。（一路斟酒一路焦急万状介）

（师成口古）相爷，既然有素秋斟酒，你就多饮几杯啦，寅牌时候，尚有金水崖边之约，（一才）而家都已经黄昏近晚咻。

（公道略带呜咽口古）素秋，就算你坐唔安乐都要坐嘅咻，只怕你今日想坐都冇得界你坐，想行都唔肯界你行。

（素秋着急白）相爷，素秋一定要告辞咻，（快点下句）惜花何苦再留难，改日登堂重递盏。（先锋钹欲夺门而出介）

（二家院拈棍食住先锋钹作交叉状拦住门口介）

（素秋一冲，两冲，三冲执棍薄怒问白）家院，何事挡门？

（家院白）相爷吩咐，若见谢素秋入相府堂，只准其入，不准其出。（包一才推素秋掩门跌地介）

（王黼抚须嘻哈大笑介）

（素秋叩叩鼓跪埋哀恳白）相爷，相爷，（花下句）我好比哀鸿跪在青阶上，两行珠泪已汛澜。（略爽中板下句）薄命花，望相爷垂怜俯鉴。弱质何堪棒杖拦，侍宴满城皆官宦，家家宁许凤箫闲。雾鬓云鬟求衣饭，尚有十余酒社共诗坛。（花）何必煮翠囚红，望相爷莫使我声名减。（哀恳叫白）相爷，（介）相爷。

（王黼依然抚须长笑并不理会介）

（公道花下句）你既然晓话欲解千愁凭一醉，我劝你不若暂抱琵琶泪弹。哭尽千声也徒然，有道虎威难以犯。

（素秋连随拭泪强笑白）相爷，相爷，素秋愿借琵琶一曲，以赎辞行之罪。（梅香捧上琵琶坐回原位一路啾咽一路弹介）（托琵琶三弦音调由苍凉渐转愤恨）

（汝州拈诗一叠，食住琵琶声一路看诗上介）

（素秋悲从中起划弦而停掩面哭泣介）（梅香接过琵琶）

（王黼与师成相对嘻哈大笑介）

（公道另场频拭老泪介）

（汝州台口长花下句）秦楼梦寐间，三载酬诗束。相思人约黄昏晚，那有禅心对佛坛。恨无双翼随彩雁，飞上雕梁看佢慢拨轻弹。未见相思面，空念相思人，一叠相思词，经已念成熟烂。

（王黼白）唏，饮杯，饮杯。（快琴音尾段）

（素秋无心拈杯作极焦急状频频开位怅望介）

（汝州在门外亦徘徊怅望与素秋动作一致介）

（王兴白）呔，那个书生敢在相府前鬼鬼祟祟！

（汝州陪笑拈银出白）嘻嘻，大哥，些少不成敬意。（介）今日相府堂灯宴之中，可有谢素秋其人？嘻嘻，大哥，但不知此人仍在否？（以后托琵琶谱子摄小锣介）

（王兴白）只见其人，未见其出。

（汝州愕然台口白）吓，只见其人，未见其出。素秋来时红日当空，此际已万家灯火，何以未见其出，莫非有些缘故？（着急拈束帖一张出）嘻嘻大哥，烦你代我报与相爷，说山东赵汝州，应会试入京，特来拜访相爷。

（王兴藐视介白）世上岂有应试秀才，能拜访相爷之理。

（汝州白）嘻嘻，不成敬意。（奉银介）

（王兴笑介白）嘻嘻，秀才你阅历少，好在钱银多，请少待。（入报）启禀相爷，门外有山东赵汝州应会试入京，特来拜访相爷。（跪奉帖介）

（素秋重一才惊喜介，先锋钹欲扑出一才企定口古）相爷，相爷，快……快……快啲请佢入嚟啦，此赵生才名满山东，若果得佢入嚟，我可以再奏一曲琵琶，好待佢把新词谱撰。

（王黼重一才会意介口古）哦哦，素秋，何以你未见其帖，坐立不安，今见其帖，又笑逐开颜？

（素秋愕然自知失言介）

（师成口古）相爷，世上岂有会试秀才能拜访相爷之理，此赵生可算不懂京师门槛。（暗向王黼摇手示意介）

（公道口古）素秋，我劝你都系相见争如不见，而家都已到寅牌时候，纵然相见，也不过只得刹那之间。

（素秋愕然情知不妙介）

（王黼一才喝白）将门帖呈来一看。（介慢的的看帖）

（素秋在旁哀恳白）相爷，相爷，你畀我见佢一次啦。

（王黼先锋钹将帖撕碎向前一掷介白）将他赶出府门。

（王兴先锋钹扑出外介）

（素秋食住先锋钹扑出，但为家院以棍挡住一才颓然倚于柱上面口哑双思介）

（王兴食住哑双思向汝州摇头示意介）

（汝州食住哑双思着急问白）大哥，莫非谢素秋见此门帖，毫无些微动静？

（王兴白）有即是有，怎奈相爷曾有吩咐，如见谢素秋入相府堂，只许其入，不准其出。

（汝州重一才叨叨鼓白）唉吔，坏了，坏了。（京叫头）素秋，（介）素秋，（介）秋娘。（介）

（素秋京叫头）秀才，（介）秀才，（介）赵郎。（介）

（王兴食住欲推汝州扯介）

（汝州索性以金两锭塞在王兴手，起反线中板锣鼓头状似疯癫下句唱）叫，叫一句谢素秋。（包一才）

（素秋哭应介）（以后每句应时欲冲出，但为双棍所挡介）

（汝州续唱）几难望得三年今日，怎奈眼前人隔万重山。叫句谢秋娘，（介）我经已泪湿重袍，你是否有迷蒙泪眼？（包一才）

（素秋食住一才哭叫白）秀才，秀才，我都响处喊紧呀秀才。

（汝州续唱）此话最堪悲，几见有痴男怨女，相对亦难见愁颜。再叫，叫一句谢秋娘，布衣难踏相门堂，何以你不冲开铁门槛。（包一才）

（素秋哭介白）我已经被相爷拘禁咗呦，赵郎！

（汝州更疯狂介续唱）花是有情花，月是秦楼月，章台嫩柳，也未可任人攀。（催快）相府堂前高声喊，喊一句赏花宁许任留难。指住相门咒官宦，咒笙歌夜夜待更残。人到伤心无忌惮，马到无缰欲囚难。（花）闯闯闯，刀斧难锄狂生胆。（卷袍先锋钹欲闯门介）（与王兴纠缠）

（王兴大惊介，门外高声叫白）启禀相爷，秀才闯门。

（王黼白）秀才胆敢闯门，来头非小，人来掩门。

（家院掩门介）

（汝州在门外先锋钹狂叫素秋跌地介）

（素秋食住先锋钹三冲门狂叫赵郎，动作要与汝州一致）

（王黼先锋钹执素秋长花下句）庄严锦绣堂，岂容无忌惮。一个门前高声喊，一个低徊泪暗弹。有道虎威难再犯，相爷不是怜香客，（一才）相门不比是勾栏。未锄门外汉，先责薄情花，何以你招来浪蝶将花探。（一推掩门跌地举拳欲打介）

（汝州强烈反应拍门狂叫素秋介）

（公道拦住王黼长花下句）白发老儒生，错作人之患，宁短一餐茶与饭，好过食饱三餐忍泪难。未到伤心唔会喊，未见棺材又点会泪澜。（呜咽介）素秋重留得几多时，不若隔道门儿任佢两个喊。

（王黼一才顿足拂袖埋位介）（起哀怨古谱）

（素秋食住谱子爬开贴门呜咽介白）赵郎，赵郎。我讲说话，你听唔听到呀？

（汝州呜咽应白）听到。

（素秋白）赵郎，赵郎，你响边处呀。（介）赵郎，我虽然未见郎面，但可以寻郎声，手拈罗巾，隔个门儿，替郎把泪痕抹拭。（做手介）赵郎，我共你虽难见面，唯是三载酬诗，神交久矣。（介）赵郎，你情见乎词，字里行间，使我倾心欲醉。（痛哭催快一点）赵郎，赵郎我虽然身被囚，难猜祸福，纵今生不能见赵郎之面，此身亦是赵郎之人。赵郎，赵郎，你听见我讲吗？赵郎，（介）赵郎你扯啦，莫为隔门之恋而误你锦绣前程，只要你在临扯之时，高叫三声素秋，我虽然未卜余生，亦都于愿足矣。

（汝州呜咽白）素秋，素秋，我把声都已经喊到哑咗叻，你听唔听到我讲呀？（介）素秋你喺边处呀，（介）我虽然未见姐姐之面，总希凭着呖呖莺声，索捧花容，亲加痛惜。（做手介）素秋，你艳满京华，尚能一念怜才，对我以身相许，我赵汝州虽属缘悭，幸未福薄，他日死难闭目者，恨一见之难求矣。（痛哭催快一点）常言香魂入梦，也可聊慰余情，未见其人，梦中难寻爱侣。素秋，素秋，我共你心头枉有千斤爱，怎奈被九尺铜门永隔开。（介）

（王黼怒白）哭哭啼啼，好不耐烦，门子将他赶了下去。

（王兴赶妆州介）

（汝州纠缠介白）大哥，我重欠了素秋三声，焉能便了。（介）素秋，我去叻，（京叫头）素秋！（介）素秋！（介）秋娘！（被王兴赶下杂边介）

（素秋于汝州叫三声时，含泪默应，最后狂叫赵郎介）

（王黼开位一才喝白）咪喊。（三才口古）谢素秋，你能够艳满京华，亦是由老夫一手栽培，可笑你独赏孤芳，连相爷都看唔在眼。我亦唔想将你收为姬妾，不过你受我年年关照，所谓受人恩义要酬还，我以一百二十名家妓献上金邦，我就畀你做一个仕女班头，等你领导群芳，长受金风拂槛。师成，我就命你押车而去，相爷一世做人都好讲道德嘅，一百二十名家妓之中，有不少系良家淑女，在后苑上车之时，准佢哋用红纱盖面，免令佢哋家族无颜。（白）师成，你将谢素秋载上最后一辆香车，以防不测，（介）随我来，听老夫吩咐。（拂袖下介）

（师成随下介）（二姬妾随下介）

（素秋慢的的沉花下句）唉吔吔，只道玉笼囚彩凤，谁料香车葬玉颜。（跪埋牵公道衣喊白）刘伯伯。

（公道慢的的忍住悲苦介白）唔好叫我。

（素秋喊介口古）刘伯，相府堂清客三千，有边个似得伯你吡慈祥可敬，语云，鸟之将死，其鸣也哀，我唔对住你喊重对住边个喊呢。

（公道口古）素秋，叠埋心水坐上香车罢啦，鬼叫你生得靓咩，所谓花越香越易残，女凭色而惹祸，我都唔愿喺相府堂再听再睇咯，（摇头摆脑）怪不得老子云，听五音乎令人耳聋，看五色乎令人眼盲。

（素秋喊介口古）伯伯，素秋命在顷刻之间，点解你重者也之乎，绝无怜惜，伯伯，我求你先假我以文房，再假我以砒霜，等我写一封绝命书，烦伯伯带与赵郎，免至佢招魂无路，伯伯，（介）喺你至做得到啫，（介）我正话听住你讲，你话不忍见青阶扫落红，宁短三餐茶与饭。（白）咁好心肠嘅人真系万中无一嘅。

（公道慢的的忍不住呜咽口古）唉，一声伯伯已经心戚戚，听埋呢句重难抵受，今晚冯飞燕又要死，谢素秋又要死，死一个就好啦，点解一夜之中，要连死两位云鬟。（一路呜咽一路低头作沉思介）

（素秋愕然悲咽花下句）飞燕素秋同命运，姐妹投生再莫向勾栏。乞求伯伯赐彩毫，待我咬破指头书血柬。（公道行开台口回头细声白）素秋，你开嚟，（介）我相信冯飞燕而家已经服咗毒嘅咋。（介）素秋你身上可有钱银？

（素秋黯然白）除咗一身首饰之外，别无所有。

（公道白）所值几何？

（素秋白）变卖能值黄金百两。

（公道白）庶乎近矣，（白榄）可以换柱偷梁离灾难。黄金买得鬼担幡，金光遮住花婆眼。金蝉脱壳也何难，只要你脱下罗衣重改扮。垂危飞燕怎回生，自有红罗盖面难分辨①。苦在我白发苍苍揾食难。

（素秋连随跪下白）多谢伯伯，（花下句）命薄已无回生日，幸然莺老惜花残。愿同亡命走天涯，乞奉老人三餐饭。

（公道作鬼鬼祟祟状白）素秋，我带你去见花婆。（带素秋衣边下介，全场灯光略暗，落更介）

（散才）（汝州衣冠不整，雷雷贡上介花下句）正往衙门亲告状，（一才）可恨一窝蛇鼠怕权奸。拼将颈血溅铜门，（一才）又到门前高声喊。（锣鼓拍门介）

（王兴白）秀才，请开嚟讲话，（介）秀才，我受咗你一两银，二两金，唔忍见你喊破喉咙，死于非命，等我静静地话你知吖，你知就好叻，唔好泄露出嚟害埋我条命呀，我哋相爷以一百二十名家妓献与金邦，连阿谢素秋都去埋叻。

（汝州重一才更疯狂介白）大哥，比如一百十辆香车之中谢素秋坐喺边一架？（执兴问）

（王兴白）呢点我就听唔到叻。

（汝州揸玉蟾出白）呢呢呢，呢一只翡翠玉蟾，乃系我家传傍身之物，价值纹银百，假如大哥你……

（王兴接过玉蟾嘻嘻白）有钱使得鬼推磨，秀才，你闪在一旁，不可被人看见。

（汝州闪埋杂边台口介）

（王兴拍门介并预先揸出一两银二两金介）

（王寿喝白）谁人叫门？

（王兴应白）系我。

（王寿开门介）

（王兴塞银与金并向王寿咬耳介）

（王寿接银再向王兴咬耳朵则关门介）

（王兴台口白）秀才，一百二十辆香车之中，谢素秋坐在最后一架，经已起行。

（汝州一才白）我知金水崖边，乃是金营屯扎之处，亦是香车必经之地，

① 唐涤生原著此处"辨"字不合韵，雏凤鸣剧团再演时改为"难辨鉴"。

待我绕小道而行，宁愿魂断香车下，不作无聊生。（衣边台口追下食住转台）

（四金邦大甲拈刀斧，二金兵拈灯笼，在衣边角分边环立介）
（金国来使衣边肃立介）
（汝州遥望大惊闪避杂边台口以大树遮身介）
（雁落平沙）
［六架香车（立体小香车俱有罗帐）由杂边上过场衣边下，每架香车之前俱有小兵拈长银杆，杆顶挂一纱灯介］
（第七架香车上，师成带剑护上介，车行至衣边停住介）
（汝州疯狂叫白）素秋，素秋。（先锋钹扑埋介）
（师成一挡两挡介）
（汝州拼命扑埋介）
（师成执汝州三搭箭褪前褪后一推汝州掩门跌地，四鼓头拔剑双扎架介）
（汝州一路跪埋喊介白）大人，我怕死就唔嚟，嚟得就唔怕死。（乙反木鱼）大人且莫挥刀斩，不若等我留将颈血溅罗衫。抢地呼天忙顾盼，但求一见女红颜。（狂叫素秋介）
（师成大花下句）按剑难怜门外汉，可笑你十里追车绕道行。儒生若肯为花亡，我便成全挥剑斩。（先锋钹）
［飞燕食住先锋钹跌落香车（记得勿跌面纱介）］
（汝州疯狂扑索介）
（来使食住先锋钹上前扶住飞燕一摸见血迹介口古）梁大人，呢个美人口吐鲜血，经已气绝多时，想是服毒身亡，浑身僵冷。
（汝州疯狂喊白）吓，素秋死咗，（口古）素秋想是为我殉情而死，我要抱尸痛哭，以谢云鬟。
（先锋钹）
（两金大甲食住先锋钹拈刀斧将汝州差开杂边台口）
（师成口古）来使大人，死咗呢个就系谢素秋，本来以佢领导群芳，谁料收场惨淡。
（来使口古）梁大人，生死皆由天命，不若将佢嘅尸骸葬在绿水之间。
（金大甲将飞燕搬开海边介）
［素秋公道（改装后）食住此介口卸上杂边悬崖介］
（汝州疯狂白）大人，大人，望两位大人做吓好心，生嘅就话唔畀我见啫，死嘅都唔畀我见？大人，大人，望你可怜吓我啦大人。（跪地叩头不止介）

（师成白）人来，将尸骸抛落万丈悬崖。

（金兵将飞燕推入场，衬啫士鼓一声介）

（汝州重一才慢的的呕紫标于地上介）

（素秋食住欲冲下介，但为公道执住介）

（师成喝白）人来，将此疯秀才赶下山坡。

（金大甲赶汝州杂边下介）

（来使白）请梁大人过营饮宴。（同衣边下介）

（素秋公道同卸下悬崖介）

（素秋见血迹慢的的关目惨然白）唉，赵郎不愧是个多情人，可惜相隔百步之遥，使我难见佢庐山真面。（喊介）未见心上人，只见山前血。（慢哭双思锣鼓跪于地上以白色手帕印染血迹介）

（公道口古）素秋，你喊都要留番慢慢至喊吶，遍地都是爪牙，你以后难在汴城露面，以后，我哋两个去边处藏身呢，真系言之凄惨。

（素秋口古）伯伯，雍丘县离此只不过三百里，钱大人是赵生良友，

（公道接半句口古）素秋，咁我就同你去啦，钱大人我都见过几次吶，因为佢系相爷嘅门生。

（擂战鼓）（衣边内场【呙】呵介）

（公道花下句）莫是勤王师到，我共你急切逃生。（同下杂边介）

——落幕——

四、《牡丹亭·惊梦》节选

第一场　游园惊梦

编者语：汤显祖原著《牡丹亭》长凡五十五场，而精警处乃从第二十八场《幽媾》起。今编者竭其心力，将原著改为六幕，除尽量保持原著之精华外，不得不忍痛删削。故开场由训女起演至夭殇止，其中曾含游园惊梦、寻梦、描容等回目，除借助于旋转舞台优点外，只求能使观众明白《牡丹亭》之缘起，除举世皆知的游园惊梦一节不敢草率外，戏从《幽媾》起始着力描

摹原著之精华，故开端情节与时间性与原著颇有出入，祈识者能谅之。①

（春禧堂，花园闺房）说明：先布春禧堂，画栋雕梁、银彩银屏，备极华丽，衣边角有画墙辕门，辕门封闭，从辕门出即转台牡丹亭景，亭用平台布在衣边侧角，有短栏杆曲折一路布开台口（即芍药栏）。杂边台口用短红栏布莲藕塘，旁有湖山石，衣边台口有丝绒绕花之千秋。底景用纱隔住，内于梦境时用灯砌一"梦"字后即五彩云浮动，如烟如雾，使人有身在梦乡之感。此景每一点都不能疏忽，因与原著有极大关系，再从衣边绕红栏即为花道，舞台旋转直入香闺，香闺有大帐，衣边台口长画台，上有文房。画台近窗，有梅花从外直伸入。杂边白绢红屏风，寓红艳于清幽之中，方能托出杜丽娘之性格。

（八梅香、杜安企幕）
（排子头一句作上句起幕）
（春香捧酒上介花下句）小春香兰闺伴读，几分刁钻，万种恹黏。遇小姐即百嫩千娇，遇夫人便皮粗肉贱。（白）饯春佳日，老爷命捧出家藏美酒，在春禧堂设宴酬师。各房姐姐，还不打扫准备。
（梅香打扫，杜安搬花盆介）
（二御差捧任命书，梅春霖上介）
（春霖花下句）童龄得伴多情月，花间重踏武陵源。聊借喜报荣升，一访丽春花艳。（示意御差在阶下守候即入介）
（春香一才认真介白）唉吔，几年唔见，乜嘢风吹你嚟架表少……唔……成个唔同咗……头戴乌纱……身披……
（春霖口古）春香，你都系旧时一样咁天真活泼，我今日一来为报老大人荣升之喜，二来想静静问吓你哋小姐妆安。唉，姨丈礼教庄严，从丽娘十二岁起，就不准与儿郎见面。
（春香口古）你问小姐好唔好呀？（介）小姐就唔系几好叻，旧年请到个先生番嚟教学。又肥，又蠢，又恶，摇十几次头部唔开得口，一开口就之乎者也，口角飞涎……
（春霖口古）春香，蜀中不少名师，何以偏偏请着个冬烘，使人生厌。
（春香口古）表少你唔知嘅叻，个先生样样都唔好，独喺有一样好，就

① 这是原唐涤生泥印本的篇首语。

系够晒老,你知我哋大人嘅脾气啦,宁愿请个老而不,都胜如请个美少年。

（春霖白）春香姐,我有一封信,烦你带上妆台……

（春香乱摇手介白）得了咩,春香担戴唔起。

（春霖求介白）春香姐,我有个顺手人情。（行贿介）

（杜宝内场咳嗽介）

（春香不敢受低头打扫介）

（杜宝,杜夫人,夏香衣边上介）

（杜宝花下句）两字传家唯诗礼,廿年从政尚清廉。杏坛延得老诚人,黄堂设下酬师宴。

（春霖持白）春霖揖拜姨丈,姨母大人金安。

（杜宝大喜介口古）春霖,闻得你在京任鸿胪官之职,我数载吹嘘未把英才错荐。

（春霖口古）姨丈,我从京师带来任命文书,恭喜老大人荣升淮扬安抚,特来催驾,望早着归鞭。（白）人来将任命书呈上（御差跪呈介）

（杜宝接看大喜介）（御差退下介）

（夫人口古）春霖,我哋今晚薄酒酬师,既然你嚟到,也可兼作洗尘之宴。

（春香口古）我相信表少爷都唔拘嘅叻,我唔系话表少贪饮贪食,因为酬师宴上,可以顺便拜候小姐妆前。（掩唇对霖作会心之笑）

（杜宝白）多嘴。（介）贤契请。（云云埋席）春香,去书斋请陈老师。

（春香白）老师逢饮必到,逢到必早,不请亦自来,又何必去请……

（夫人怒白）吓,春香你……

（春香急白）去去……（急足下堂介）

（陈最良食住一摇三摆上介）

（春香一见台口白）系唔系呢,我早就料到不请自来嘅。（敛手在旁侍候介）

（最良台口诗白）春天不是教书天,饭饱茶香正可眠。太守堂中一顿酒,半载村童俸学钱。（与春香入介）

（杜宝白）春香过来见过老师。（介）老师请上座。

（春香扫椅,最良坐下对酒菜垂涎欲滴介）

（夫人口古）春香,你还不上东楼请小姐到来侍宴。

（春香应介向春霖一使眼色欲下介）

（杜宝白）慢,（口古）夫人,太守堂三日一茶,五日一宴,女孩儿陪

少一餐半餐，老师都唔怪嘅。礼云：男女不同席，春霖在此，也须避嫌。

（春霖失望介口古）姨丈，彼此份属表亲，又非外客；况且我共丽娘垂髫之时，都朝见口晚见面嘅叻。

（杜宝白）垂髫之时又点同呢，丽娘今年……咳……十八岁嘅叻。

（春霖欲再恳求介）

（春香即截抢白）老爷，就算你准许，小姐都怕唔落得嚟饮嘅叻，自从老师教佢一首毛诗之后，佢就常带三分病态。

（杜宝抢问白）吓，首诗点讲？

（春香口古）首诗话：关关雎鸠，在河之洲；窈窕淑女，君子好逑。于是乎小姐就思睡恹恹。

（杜宝不欢介口古）老师何以你不教"四书"，不教《诗经》①，不教《春秋》《礼记》，而偏偏把春心捣乱？

（开始叫老师由细声至大声介）

（最良初时顾住食充耳不闻大声始觉介口古）老大人，我初教"四书"，小姐经已娴熟；再教《诗经》，小姐话《诗经》开首便是后妃之德，学也无用；教《春秋》《礼记》，小姐话家学无须再教。好彩我想出一首"关关雎鸠"，小姐听来津津有味，好似我而家对住杯酒咁，愈嗒愈觉得其味香甜。

（杜宝一才白）唉吔，坏了（花下句）西蜀名儒未解春心荡，累得南安太守锁眉尖，训女在黄堂，免把家风玷。（喝白）春香，叫小姐出嚟。

（春香应命急向衣边下介）

（夫人白）相公，女孩儿亭亭玉立，今非昔比，况有春霖在旁，不能遣责，还须待她见过表亲，从旁开导几句才是。

（杜宝拂袖不理介）

（春霖知丽娘将至引颈向堂下望，亦为杜宝拂袖提示介）

（杜丽娘上介春香捧酒随后伴上介）

（丽娘台口花下句）对玉镜台前怜秀骨，看落花随水送流年。倚娇痴十种闲愁，恃聪明三分病损。（入参见白）爹娘万福。

（杜宝一才白）丽娘，堂上有酒，为何又着春香捧酒随来？

（丽娘跪下带点伤感白）（琵琶独奏托）爹爹，今日春光明媚，爹娘宽坐黄堂，小春香掀帘报讯，说爹爹有不豫之色，想是萱花椿树，有子生迟暮之悲；兰房倩女，有劬劳未报之感。特着春香持酒，女孩儿敬晋三爵之觞，

① 原剧本如此。《毛诗》亦《诗经》之一种。

少效千春之祝。（跪献酒介）

（杜宝一路听怒气渐消接酒悲咽白）女儿孝顺……为父生受你嘅叻。

（最良夸功白）由我教出嘅女学生，自然出口成章。

（春香白）系你教嘅咩，你唔好话由老大人养出嚟嘅千金小姐出口成文……

（杜宝更舒服扶起丽娘白）丽娘……上前见过你表兄。

（丽娘起身一才见春霖讶意即俯首羞介）（因丽娘十二岁起即未见任何男子面，故应有特殊的情绪表达内心）

（夫人慈祥地白）丽娘，见过表兄。

（丽娘迟疑地行前一步，春霖即抢前数步，马上被杜宝眼色阻止春霖。此虽小节，刻画杜宝之性格而加强后段戏之压力，请注意。丽娘裣衽介）

（春霖口古）丽娘，六年不见你，你虽然清湘如旧，我见犹怜，可是柳黛含愁，莫非有些感怨？

（丽娘冷然介口古）此六年中，丽娘除香闺独守，静听春风秋雨之外，不解人间有忧怨，世外有人怜。（俯首介）

（春霖长二王下句）梦回昔日小楼边，醒后莺啼思旧燕，春心无处不飞悬。（抢前一步介）

（丽娘微退一步介）

（杜宝示意春香阻止，莫使春霖太贴近丽娘）

（春霖续唱）记得绿窗半掩芙蓉面，信是素娥有意，才效祖逖扬鞭。一步步踏上青云，一心心乞酬素愿。（躬身一拜介）

（丽娘又羞又怕连随退后介）

（最良白）春霖，我教咗丽娘一年，慢讲非礼勿言，非礼勿听，连笑都未见佢笑过一下，你同佢讲埋咁多失礼嘅说话，冇用嘅。（花下句）女学生好比画中菩萨，你都枉抛心力苦求签。纸上观音，又焉能降下慈悲念。

（春霖再抢前一步白）丽娘……丽娘……

（杜宝不欢白）春霖回座，春香奉酒。

（春香白）唉哋，唔该你坐番埋去啦，春香奉酒呀。

（春霖扎觉无奈，复坐下呆视丽娘，表示是真情感，切勿轻佻相）

（杜宝一才白）丽娘过来。

（夫人愕然细声白）相公，求祈开导几句，就算叻。

（丽娘心明白，苦笑跪下白）参参教训。

（杜宝乙反木鱼）膝下无儿福泽浅，传家责任在女儿肩。我甘载登科勤

检点，白头执礼也从严。（略快）有女只求名节显，不求功业盖凌烟。冰心莫被春风占，稍惹春风节难存。

（丽娘悲咽白）女儿承教，（慢的的起身已泪盈于睫花下句）执礼何须劳父教，早把春心托杜鹃。爹呀……我欲解愁心，踏荒园，待把春光永饯。（起幽怨琵琶托）

（杜宝白）唔……丽娘……你想游园系吗……万不能……万不能……纵女游春礼教所许。

（夫人细声白）老相公，成日礼教礼教……你见吗……女孩儿眼中有泪呐。

（春香白）老爷，太守堂后苑已经荒废多时，除咗一个未够十岁嘅小花郎之外，鬼影都无一只嘅……唔怕嘅。

（杜宝白）多嘴，（介口古）丽娘，不如请陈老师陪伴你游园，白发苍苍，亦未曾到过梅林香苑。

（丽娘一才白）哦。（心里极度不欢，频频拭泪介）

（最良口古）老大人，我唔去，我唔去，书云：绣户女郎闲门草，下帷老子不窥园。

（春香台口白）最识做人系呢次呐。

（春霖躬身白）不如等我奉陪。

（杜宝向霖拂袖介白）春香陪伴小姐游园，早去早回。

（丽娘道别，春香相扶向衣边行，夏香开锁介）

（春霖开位呆立目送丽娘介）

（最良借奉酒阻霖之视线介）

（丽娘，春香从小辕门下，舞台旋转至牡丹亭景）①

（亭柱有对联，上写"人上天然居""居然天上人"。灯光如配置适当，可达出阳光之明媚，影响丽娘之心情至大。请特别注意，所托谱子之节奏与入园时之身型亦应严格一度）

（丽娘一路行愁郁渐洗，步履渐趋轻松，见一蝴蝶飞过，持扇追扑，小圆台碰小石略一拗腰，春香扶住，掩口娇喘微笑介白）

（春香白）小姐小姐，正是踏草怕泥新绣袜，惜花宁贱小金莲。

（丽娘白）唉，不到园林，怎知春光如许（新小曲游园，倘照昆剧度身

① 这段戏太长，首演后就删去，直接从游园开始。

段即应由"艳晶晶花簪八宝填"一句起度)(曲)一生爱好是天然,恰三春好处无人见,蝴蝶双双去那边。

(春香插白)飞咗入莲藕塘啰。

(丽娘接唱)银塘初放并头莲,并头莲,暗香生水殿。

(春香插白)小姐,不是荷香,你睇,一株大梅树。

(丽娘接唱)愿死后青坟倩梅遮掩。

(春香插白)大吉利是!

(丽娘接)良辰美景奈何天,赏心乐事谁家院。燕子来时百花鲜,待等花落春残又飞远。

(春香插白)唔好尽是伤春句。(接唱)(合前谱)良辰美景有情天,伤春易令蛮腰损。(白)小姐,不如荡吓千秋啦。

(丽娘接唱合前谱)柳外梅旁有花千,荡上东墙唤取春回转(坐上千秋架,春香推动,丽娘咭咭而笑,荡三两下即停止,丽娘斜倚红绳闭目遐思介)(谱子轻轻回头玩)

(春香悄悄拍手白)好叻,小姐玩得咁多,等我报与老夫人知道。(轻轻蹑足下介)

(丽娘张目自言自语诗白)默地游春转,小试宜春面,得共两流连,春去如何遣。春香,春香。(介)春香去咗边呢……唉,兰闺绣罢,常观诗词乐府,古来女子,每多困感春情,又怎怪她遇秋成恨……丽娘生于宦族,长在名门,未逢折桂之夫,屡受严亲管教,越是惊春,越觉春慵,困人若醉……(上牡丹亭,坐立均无是处倚几而睡介)

(熄灯转梦境复着灯)(灯色与上段阳光应有显著的分别)

(柳梦梅从梦乡中上扬州二流唱)三生约,情发心生如系线。似轻烟,吹落闲庭苑,人睡牡丹前。香雾锁,待抱花眠,欲了姻缘,折柳亭中相见。(折柳枝在手,一才诗白)日暖风薰柳畔眠,忽睹仙姬立梅前。一径落花随水溜,风飘刘阮上银蟾。(谱子上柳梦梅立于丽娘枕畔,以柳枝轻拂丽娘面介)

(丽娘醒见梦梅,愕然以扇遮面,急足行开衣边台口立柳阴下)

(梦梅上前参揖介白)小姐。

(丽娘羞在扇缝中斜视梦梅不语介)

(梦梅再拜揖介白)小姐。

(丽娘再在扇缝偷视梅,觉梅俊美,低头背梅而立)

(音乐要烘托得好)

（梦梅白）小姐，我已经再拜妆前，你点解遮住块面，嗒低个头，背转娇躯，半声都唔应吓我呢。（再一参介）小姐有礼。

（丽娘略欠身欲还礼又连随扎回庄重自言自语口古）兰闺淑女，自负千金之躯，寂寞荒园，例不见陌生之客，况彼此素昧生平，宁可以扇遮面。（以扇再遮面，但仍在扇缝中斜视梅介）

（梦梅笑介白）小姐，你已经见过我叻，我亦已经见过你叻……

（丽娘略作愕然反应介）

（梦梅口古）呢一把檀香宝扇，遮得太高叻，只系遮住你嘅花钿翠合，其实你玲珑俏眼在扇缝中早已对我暗把情传。

（丽娘被一语道破，大羞掩面趋步埋杂边台口，小立塘畔闲视池水，略作愕然，再略俯身注视，因池水反映出梅之潇洒态度）

（梦梅含笑走埋白）小姐，你对住莲塘睇乜嘢，点解唔索性回身睇吓我……

（丽娘依然背梅，注视池中轻啐介口古）啐，边个要睇你，我在看点水蜻蜓，沉醉银塘吐艳。

（梦梅笑介口古）小姐，山雨未来，焉有蜻蜓点水，你睇得咁入神，分明想借银塘水中镜，反影身后美少年。

（丽娘再被道破，薄怒回身欲以扇打梅，慢的的力渐软低声白）秀才，站开些。

（梦梅含笑略作闪过，丽娘过位回衣边介）

（梦梅于丽娘过位时一路白）小姐……所谓佳人应有折桂之夫……淑女宁无鸾凤之配……又何苦要诸多回避呢……

（丽娘一路过位一路听，有感悟突然停步回头低声白）秀才……不回避又有何说话？

（梦梅喜最介白）好啰，好啰，小姐正正式式瞅睬我啰……（口古）小姐，我恰在花园之内，折取垂杨半枝，素知小姐博通书史，能否以诗题柳线。（献上杨枝介）

（丽娘见梅如此儒雅，惊喜欲接又羞缩手介低声白）秀才，丽娘献丑了。（一想吟介口古）烟锁池塘柳，青青曳岸边。忽逢君采折，低徊着意怜。（起慢板长序）

（梦梅惊叹白）小姐高才。（牵丽娘衣袖欲埋位正面横石凳上介）

（丽娘羞介低声白）秀才，做乜野啫。

（梦梅白）小姐坐在芍药栏边，待小生共你讲几句知心体己说话……

（丽娘含笑摇头，但不由自主随梅坐下介）

（梦梅慢板下句）则为你如花美眷，似水流年，谁自幽闺怜寂寞，莫凭羞怯，误了良缘。（小曲胡姬怨）初初相见，你芍药栏杆低倚遍。初初相见，你几度回嗔羞掩扇。及至翠袖偷牵，依旧半响无言。坐在红梅树下，一样背倚郎前。唉吔柳荫有花泪溅。（一才白）如无三生约，何来相见缘呢小姐……

（丽娘频拭泪羞怯怯反线中板唱）十二载守楼东，长在花荫课女红，帘阻秋波，未睹儿郎面，寂寞倚薰枕，怕惹雀屏梦，冰心长有，紫罗缠。艳质有几分，不付与逝水年华，也付与断篇零卷，羞下牡丹亭，转入花间路，芳心留不住，细碎小金莲。我不是白杨花，野荼薇，陌上梅，秋后扇，我好比翠柳插银瓶，若非观音怜俗客，誓难偷一滴，洒向君前。（花）杨柳枝，已酬诗，莫吐柔词污了花台殿。

（梦梅起反线双飞蝴蝶）（略慢一点）共你情结牡丹缘，小生偷偷把翠袖牵。（又牵丽娘衣袖向杂边角欲行介）

（丽娘羞嗔斜视梅介白）去边啫？（接唱）被那情劫也堪怜，担惊书生佢态度冤。

（梦梅白）呢呢，（接唱）有花堆密柳遮春燕，花间路有相思店。

（丽娘作含笑不行介接唱）鸟惊喧，怕花枝一下划破芙蓉面。

（梦梅接唱）柳底春莺歌声荐，佢话西厢咫尺有路线。

（丽娘接唱）花间深处我未见。惭看春莺扑翼喧。（低头白）秀才，去边啫。（口虽如此，步已随行）

（梦梅一路拖丽娘袖一路行一路二王唱）绕过了芍药栏边，靠紧着湖山石暖，穿过了丝丝杨柳，踏遍了滟滟花阡。（序）不在梅边在柳边。（曲）拂柳分花，荼薇外烟丝醉软。（续玩双飞蝴蝶谱子，梦梅一路牵丽娘从杂边角花间闪入场介）

（宿鸟惊喧）

（开边火饼并起青烟一缕介）

［花神（束发冠红袍插花）随青烟起处杂边上介诗白］花神出处起青烟，尚有惜花事未完。落花惊醒兰闺女，再续余欢待三年。（起排子舞踏完入场介）

（食住排子全场落花如雨，红白相映，在丽娘未回亭时，切勿停止。注意画面美丽。琵琶续玩双飞蝴蝶谱子）

（梦梅于落红片片中向丽娘木鱼唱）可怜梦被花惊闪，

（丽娘以袖遮落花惊怯怯接唱）娇容更怯落花天。

（梦梅接）花亭有瓦能遮掩。（拉丽娘上亭介）

（丽娘接）牡丹无主伴愁眠。（睡下介）

（梦梅行几步再回头接唱）回头再看如花面，

（丽娘羞介接唱）忙把羞痕压枕边。（匿首于枕介）

（梦梅稍稍开台口接唱）落花未许长相恋，长相恋。（花下句）问玉真何日重溯武陵源，宠柳娇花难垂现。（续玩谱子从梦境中下介）

（丽娘张目白）秀才番嚟……（双）（又熟睡介）

（熄灯复着灯变回原景，灯色是黄昏时候，谱子续玩落）（春香夏香伴夫人上介）①

（夫人白）吓，你唔讲大话会牙痛嘅，又话小姐玩得好好，原来喺牡丹亭里边瞓瞓瞓着咗。（上亭轻拍丽娘介）

（丽娘朦胧中醒介白）唉吔……秀才……（拖错介）

（夫人惊慌白）吓，你做乜嘢呀女。

（丽娘被一喝清醒方悟是梦，慢的的一步一步开台口寻梦境，见地上有落花拾起呆然介）

（夫人先愕然再一想台口口古）丽娘，丽娘，我都知道女儿家长大，自然系有好多情态嘅叻，阿妈都唔舍得话你，你以后多读书，少游园，凡事细加检点。

（丽娘呆然点头漫应介）

（春香口古②）老夫人，你番去抖吓啦，有我照顾小姐就得叻，其实小姐读咗毛诗之后，呢种病态，已经有咗半年。

（夫人笑介白）唓，边处系病吖，……丽娘……你听我话……我番入去叻……正是婉转随儿女，辛勤做老娘。（与夏香卸下介）

（丽娘仍瞪目呆视，发觉夫人卸下即连随起的的由慢至快琵琶急奏找寻梦中一切，至花荫处，以手微拨花荫的的撑一才掩面羞一路退回台口娇喘介）（的的要着力打，丽娘寻梦时有动作，春香在旁诧异亦有动作烦一度）

（春香口古）小姐，……小姐……点解你手又冻，面又冻？唉吔，小姐，

① 后来演出也有从此处起作为第二场《写真》的开头。

② 原泥印本写"口白"，但叶绍德认为老妇人说"凡事细加检点"是上句，春香回应"已经有咗半年"是下句，上句收仄，下句收平，兼且押韵，应该是口古，不是口白。今从此说。

你为乜嘢忽然间花容惨变？

（丽娘口古）春香，……快……快……快啲扶我番绣阁，准备文房四宝……重替我裁定一幅四尺长条嘅玉版宣。

（春香愕然知情不妙点头答应，扶丽娘衣边下介）

（舞台旋转闺房景。闺房：衣杂边俱有立体门及窗，画几上已着灯。琵琶春江花月夜第七段回栏拍岸①）

（丽娘入房即扑埋衣边台口倚花几娇喘，袖微抖介）

（春香在画几铺好宣纸即快手调换丹青介）

（丽娘白）春香，拈镜台畀我。

（春香愕然白）小姐，……你画画，抑或梳妆啫，（拈镜在手悲咽介）小姐，到底你见过乜嘢嚟会失晒常态呢？（奉镜）

（丽娘拈镜开台口顾影叹息介白）春香，我系唔系瘦咗？

（春香白）何止瘦，粉面儿好似一张白纸咁色。

（丽娘再一看惊愕悲介白）往日我冶艳轻盈，奈何一瘦如此，伤春惊梦，唉，命难久矣，……若不趁此时自行描画，留在人间，无常一到，岂不是影随灯灭？正是三分春色描来易，伤心难寄彩毫尖②。（推开春香起锣鼓埋位介）

（春香一路惊慌一路在旁拈灯照住，写时镜台放于画几上）

（丽娘中板下句）瘦骨阑珊纸上传，好比孤秋月落花台殿。却被花魁抱月眠。（一才羞停笔介）

（春香白）小姐，你游园之时，莫非……（亦羞介）

（丽娘白）春香，我唔隐瞒你，我在花园游玩也曾有个知心……

（春香惊介白）吓，唔通系鬼？（丽娘摇头）系花妖？（丽娘摇头）唔系鬼，唔系妖，系人？佢姓乜野？

（丽娘摇头介续唱）画柳枝，留纪念，题诗句，再把墨来研。

（春香手震震磨墨跌墨介）

（丽娘续唱）远观似若神仙眷，近睹分明似俨然。他年得傍蟾宫燕，不在梅边在柳前。（花）写罢了真容，（一才跌笔）吐出猩红点点（呕血完晕介）

（春香扶丽娘坐于正面瓦鼓上叫白）小姐，小姐！（悲叫）你唔好扯住呀小姐，（快点）云板轻敲噩耗传，倩女香魂离故苑。（扑埋敲云板介）

① "琵琶春江花月夜第七段回栏拍岸"据赖宇翔本补。
② 赖本作"彩毫天"。

（叻叻鼓）（夏香，二梅香，杜宝老夫人衣边上介）

（最良，春霖，杜宝杂边上介）（最良至房门外阻止春霖入房，自抚白发可入，少年不可入之意，春霖在房外徘徊着急介）

（杜宝大惊口古）唉吔，女孩儿气若游丝，快快快，快些延医治断。

（杜安急下介）

（夫人悲咽口古）丽娘，……丽娘……应阿妈一声啦，千错万错，都系读错毛诗，游错花园。（哭泣介）

（最良口古）吓，乜乜乜关关雎鸠几句诗会读死人嘅咩，老夫人，你有你伤心，你唔好拗①横折曲，打烂我只饭碗，玷辱圣人书卷。

（春霖门外高声叫介口古）姨丈姨丈，在表妹离魂时候，何必耽于礼数，将我摈弃门前。（欲踏脚入门介）

（最良喝止介白）不准！

（杜宝白）……错在游园（连随拈家法口古）到底你伴小姐游园，有何所见？（打一藤介）

（春香跪下哭泣介口古）老爷，你打我又要讲，唔打我亦要讲，在小姐弥留之际宁不心酸。

（乙反木鱼）侍婢游园无所见，小姐归来气息奄。描容灯下肝伤断，说花台曾遇一青年。丹青压在鸳鸯砚，淋漓泪洒薛涛笺。有诗题在丹青卷，好比无风翻了采莲船。

（杜宝拈丹青读白）远观自在若飞仙。近睹分明似俨然。他年得傍蟾宫客，不在梅边在柳边。②（仄才不解）

（最良神秘的嘻嘻笑介白）我明白，我明白。

（杜宝怒喝白）你明白啲乜嘢。

（最良口古）老大人，一年来，小姐好好哋，今日多咗个人，小姐今晚死。不在梅边在柳边，显然佢所见嘅后生仔系姓梅嘅，你慌唔系梅春霖，偷偷摸入花台殿么。

（杜宝大怒喝白）春霖入嚟。

（春霖愕然白）【口衣】咦，乜忽然解禁（喜介入）

（杜宝先锋钹执霖一巴两巴口古）春霖，你受杜门提携之恩，不应伤及杜门清白，你好讲啰噃，你几时偷偷摸入牡丹园。（再一巴介）

① 叶本作【嘈】字，赖本作"拗"字。
② 赖本作"他年得傍蟾宫燕，不在梅边在柳前"。

（丽娘食住嘈杂声微睁目作醒介）

（春霖一头雾水摸面苦介花下句）无端受了三巴掌，渴死何曾有半夕缘。得亲香泽死甘心，酸泪盈盈泣偷怨（伏杂边台口花几饮泣介）

（丽娘醒介悲咽白）爹爹，（跪下）娘亲，（介）恕孩儿长谢父母之思，不能尽孝，丹青诗意，不是春霖，今夕被落花惊闪而亡，原是南柯一梦。……

（最良反应不欢介）

（丽娘续白）悲残躯莫保，幸宫砂犹存，……（杜宝稍释介）爹爹，我死之后，将我葬在梅花树下，……娘亲，我死之后，遗下丹青，藏在灵台之内，……春香，我死之后，在坟前多叫我几声，……老师，女学生好比一现昙花，不能再承桃李之教。……（死介）（哭相思）

（春香扶丽娘埋帐介）

（最良号啕大哭介白）唉，我七十岁人，死个女学生，重有咁好食好住么。

（杜安食住此介口带医生上，知小姐已死黯然低首介）

（冲）（家院上介报白）报，南安官民知老爷荣升安抚，特备鼓乐送行。

（杜宝口古）唉，朝旨催人西往，女丧又不便西归，还须当机处断，就将女孩儿葬在梅花树下，建一所梅花庵观，把灵位安存。陈老师，念在你白发苍苍，就留在南安把香灯打点。老者又怎能主持庵观，呀，恰值石道姑与妙傅在此，春香去请道长来前。

（春香应命衣边下）（春霖仍伏几哭介）

（最良白）还好，总算有个着落（见霖哭）哖，喊乜野吖，唔关你事，此梅不同彼梅，你系霉烂个霉，女学生梦见嗰个系梅香个梅。

（春香领石道姑韶阳女上介）

（韶阳女搔首弄姿，一望而知是凡心未了者）

（杜宝口古）石姑姑，小女已经夭殇咗叻，我为佢建一所梅花庵观，有漏泽院二项虚田拨归香火，想请你主持庵苑。

（石道姑口古）老大人一生积善积德，老尼当把责任承肩。

（杜宝花下句）堕落明珠难合浦，且携家眷早扬鞭。

——落幕——

附录二：唐涤生电影作品年表[①]

序号	片名	首映日期	出品公司	导演	编剧	主要演员	附注
1	大地晨钟	1940年2月	百利	胡鹏、梁伯民	唐涤生	吴楚帆、黎灼灼、唐丹（即唐涤生）	唐涤生首部编剧、演出的作品
2	春闺三凤（又名花落见花心）	1941年3月	东方	胡鹏	唐涤生	张活游、黎灼灼	—
3	恨锁琼楼	1947年9月	宇宙	洪仲豪	—	白云、郑孟霞	改编自唐涤生舞台名剧《孔雀东南飞》
4	我为卿狂	1947年9月	中国电影企业	陈皮	唐涤生	马师曾、红线女	原著唐涤生/马师曾参订
5	两个烟精扫长堤	1948年4月	青华	周诗禄	唐涤生	李海泉、蓝夜	原著唐涤生
6	打破玉笼飞彩凤	1948年11月	—	唐涤生	唐涤生	郑孟霞、张活游	原著唐涤生
7	齐宣王与钟无艳	1949年1月	—	唐涤生	唐涤生	新马师曾、林妹妹	原著唐涤生

[①] 该表参考自赖宇翔选编《唐涤生作品选集》，珠海出版社2007年版，第228页。

（续上表）

序号	片名	首映日期	出品公司	导演	编剧	主要演员	附注
8	齐宣王与钟无艳（下集）	1949年1月	—	唐涤生	唐涤生	新马师曾、林妹妹	原著唐涤生
9	地狱金龟	1949年5月	大利	俞亮	唐涤生	李海泉、白梨	原著唐涤生
10	血海蜂	1950年2月	南岳	冯凤歌	吴其敏	红线女、陆飞鸿	原著唐涤生
11	白杨红泪	1950年3月	合利	周诗禄	—	罗品超、紫罗莲	原著唐涤生
12	董小宛	1950年6月	泽生	唐涤生	唐涤生	芳艳芬、黄千岁	原著唐涤生
13	红菱血（上集）	1951年10月	泽生	唐涤生	唐涤生	芳艳芬、黄千岁	原著唐涤生
14	红菱血（下集）	1951年10月	泽生	唐涤生	唐涤生	芳艳芬、黄千岁	原著唐涤生
15	嫡庶之间难为母	1952年1月	四海	关文清	刘达	廖侠怀、黄曼梨	原著唐涤生
16	一弯眉月伴寒衾	1952年2月	泽生	李铁、王铿	唐涤生	芳艳芬、吴楚帆	原著唐涤生
17	十载繁华一梦销	1952年7月	金星	关文清	刘达	廖侠怀、张瑛	原著唐涤生
18	玉女凡心	1952年12月	宝云	李铁	—	红线女、何非凡	原著唐涤生
19	火网梵宫十四年	1953年4月	飞鹰	周诗禄	唐涤生	新马师曾、芳艳芬	原著唐涤生
20	落霞孤鹜	1953年5月	—	李铁、王铿	李铁、王铿	张活游、紫罗莲	原著唐涤生（成名作）
21	艳女情颠假玉郎	1953年8月	宝宝	冯志刚	胡文森	邓碧云、梁醒波	原著唐涤生

(续上表)

序号	片名	首映日期	出品公司	导演	编剧	主要演员	附注
22	一年一度燕归来	1953年9月	四兴	周诗禄	卢雨岐	新马师曾、芳艳芬	原著唐涤生
23	富士山之恋	1954年1月	鸿运	莫康时	唐涤生	任剑辉、白雪仙	原著唐涤生
24	香销十二美人楼	1954年1月	龙凤	周诗禄	张锟来	新马师曾、邓碧云	原著唐涤生
25	锦艳同辉香雪海	1954年2月	大联	冯志刚	—	任剑辉、白雪仙	原著唐涤生
26	玉女怀胎十八年	1954年2月	盛生	周诗禄	李晨风	新马仔、陈艳侬	原著唐涤生
27	青磬红鱼非泪影	1954年5月	信宜	冯志刚	—	邓碧云、何非凡	原著唐涤生
28	汉武帝梦会卫夫人	1954年5月	泽生	李铁、唐涤生	唐涤生	张活游、吴楚帆	原著唐涤生
29	艳滴海棠红	1954年5月	万利	周诗禄	—	新马师曾、周坤玲	原著唐涤生
30	蛮女催妆嫁玉郎	1954年6月		唐涤生	—	红线女、何非凡	原著唐涤生
31	摇红烛化佛前灯	1954年10月	宝龙	冯志刚	冯一苇	任剑辉、白雪仙	原著唐涤生
32	梨花一枝春带雨	1954年12月	永茂	冯志刚	卢雨岐	司马华龙、上官筠慧	原著唐涤生
33	程大嫂	1954年12月	植利	李铁	李铁	芳艳芬、张瑛	原著唐涤生/取材鲁迅小说《祝福》
34	艳阳长照牡丹红	1955年1月	龙凤	周诗禄	卢雨岐	芳艳芬、张瑛	原著唐涤生
35	鸿运喜当头	1955年2月	利影	胡鹏	李寿祺	任剑辉、白雪仙	原著唐涤生

（续上表）

序号	片名	首映日期	出品公司	导演	编剧	主要演员	附注
36	鸾凤换香巢	1955年3月	宝宝	陈皮	蓝菲、李寿祺	邓碧云、唐涤生、郑惠森	原著唐涤生
37	花都绮梦	1955年8月	国际	唐涤生	唐涤生	任剑辉、白雪仙	原著唐涤生
38	一枝红艳露凝香	1955年9月	福建	黄岱	唐涤生	芳艳芬、任剑辉	原著唐涤生
39	抬轿佬养新娘	1955年11月	利影	唐涤生	唐涤生	邓碧云、梁醒波、唐涤生	唐涤生最后一部导演及演出作品
40	雄寡妇	1955年11月	红梅	冯志刚	卢雨岐	邓碧云、罗剑郎	原著唐涤生
41	春灯羽扇	1956年3月	永利	周诗禄	卢雨岐	芳艳芬、任剑辉	原著唐涤生
42	假凤虚鸾	1956年5月	宝宝	陈皮	—	邓碧云、唐涤生	撰曲罗宝生
43	桂枝告状	1956年7月	昌兴	陈皮	—	任剑辉、邓碧云	原著唐涤生
44	夜夜念奴娇	1956年8月	新联	陈皮	陈云	邓碧云、梁无相	原著唐涤生
45	王老虎抢亲	1957年5月	越华	林川	唐涤生	何非凡、邓碧云	原著唐涤生
46	画里天仙	1957年7月	重光	蒋伟光	唐涤生	任剑辉、白雪仙	原著唐涤生
47	一楼风雪夜归人	1957年7月	永利	周诗禄	卢雨岐	芳艳芬、吴楚帆	原著唐涤生

（续上表）

序号	片名	首映日期	出品公司	导演	编剧	主要演员	附注
48	还君明珠双泪垂	1957年10月	植利	莫康时	卢雨岐	芳艳芬、张活游	原著唐涤生
49	洛神	1957年10月	大成	罗志雄	罗志雄	芳艳芬、任剑辉	原著唐涤生
50	香罗冢	1957年12月	大成	冯志刚、卢雨岐	冯志刚、卢雨岐	任剑辉、吴君丽	原著唐涤生
51	万世流芳张玉乔	1958年1月	永溢	龙图	唐涤生	关德兴、邓碧云、陈锦棠	原著简又文/改编及撰曲唐涤生
52	断肠碑	1958年3月	兆丰	蒋伟光	蒋伟光	任剑辉、吴君丽	唐涤生改编自传统名曲《断肠碑》
53	艳阳丹凤	1958年3月	新光	冯志刚	冯志刚	芳艳芬、罗剑郎	—
54	三审状元妻	1958年4月	艺光	蒋伟光	蒋伟光	任剑辉、白雪仙	撰曲唐涤生
55	火网梵宫十四年	1958年5月	大成	蒋伟光	蒋伟光	芳艳芬、任剑辉	原著唐涤生/撰曲潘一帆
56	桃花仙子	1958年7月	立达	蒋伟光	蒋伟光	任剑辉、白雪仙	原著唐涤生/撰曲李愿闻、潘焯
57	一年一度燕归来	1958年7月	立达	珠玑	唐涤生	芳艳芬、任剑辉	原著唐涤生
58	梁祝恨史	1958年8月	植利	李铁	李铁	芳艳芬、任剑辉	撰曲吴一啸/主题曲撰曲唐涤生

(续上表)

序号	片名	首映日期	出品公司	导演	编剧	主要演员	附注
59	秦香莲	1958年11月	金城	莫康时	靳梦萍	陈锦棠、芳艳芬	原著唐涤生/撰曲靳梦萍/制谱卢家炽
60	文姬归汉	1958年11月	大成	龙图	龙图	芳艳芬、罗剑郎	原著唐涤生
61	一入侯门深似海	1958年11月	新利	珠玑	李愿闻	何非凡、芳艳芬	原著唐涤生
62	魂化瑶台夜合花	1958年12月	大成	黄鹤声	黄鹤声	芳艳芬、罗剑郎	原著唐涤生/撰曲李愿闻、潘焯
63	双仙拜月亭	1958年12月	东方	蒋伟光	蒋伟光	何非凡、吴君丽	原著唐涤生
64	香销十二美人楼	1958年12月	立达	珠玑	李愿闻	芳艳芬、任剑辉	原著唐涤生/撰曲李愿闻、潘焯
65	可怜女	1959年1月	重光	蒋伟光	蒋伟光	任剑辉、白雪仙	撰曲唐涤生
66	汉女忠贞传	1959年2月	新光	龙图	龙图	芳艳芬、罗剑郎	原著唐涤生
67	桂枝告状	1959年2月	大成	左几	左几	芳艳芬、罗剑郎	原著唐涤生/撰曲李愿闻、潘焯
68	紫钗记	1959年2月	宝鹰	李铁	唐涤生	任剑辉、白雪仙	原著/撰曲唐涤生
69	六月雪	1959年3月	大成	李铁	孟江龙	芳艳芬、任剑辉	原著唐涤生/作曲吴一啸

（续上表）

序号	片名	首映日期	出品公司	导演	编剧	主要演员	附注
70	穿金宝扇	1959年4月	桃源	蒋伟光	蒋伟光	任剑辉、白雪仙	原著唐涤生/撰曲潘一帆
71	三年一哭二郎桥	1959年4月	大明	俞亮	—	任剑辉、白雪仙	原著唐涤生/撰曲罗宝生
72	枇杷巷口故人来	1959年5月	桃源	蒋伟光	蒋伟光、唐涤生	任剑辉、白雪仙	原著唐涤生
73	九天玄女	1959年6月	国华	莫康时	蒋伟光	任剑辉、白雪仙	原著唐涤生
74	狮吼记	1959年6月	桃源	蒋伟光	蒋伟光、唐涤生	任剑辉、白雪仙	原著/撰曲唐涤生
75	帝女花	1959年6月	大成	龙图（执行导演：左几）	唐涤生	任剑辉、白雪仙	原著/撰曲唐涤生
76	红菱巧破无头案	1959年7月	立达	珠玑	李愿闻	罗剑郎、凤凰女	原著唐涤生
77	芙蓉传	1959年7月	桃源	蒋伟光	蒋伟光	任剑辉、白雪仙	原著唐涤生
78	一枝红艳露凝香	1959年7月	大成	左几	—	芳艳芬、任剑辉	原著唐涤生
79	春灯羽扇恨	1959年8月	永德	珠玑	—	芳艳芬、任剑辉	原著唐涤生
80	汉武帝梦会卫夫人	1959年9月	大成	珠玑	—	芳艳芬、任剑辉	原著唐涤生
81	蝶影红梨记	1959年9月	宝鹰	李铁	唐涤生	任剑辉、白雪仙	原著唐涤生/改编自张寿卿元剧《红梨记》

(续上表)

序号	片名	首映日期	出品公司	导演	编剧	主要演员	附注
82	燕子衔来燕子笺	1959年10月	信谊	珠玑	李愿闻、庞秋华	邓碧云、罗剑郎	原著唐涤生/撰曲李愿闻、庞秋华
83	白兔会	1959年12月	大成	左几	唐涤生	任剑辉、吴君丽	原著唐涤生
84	跨凤乘龙	1959年12月	桃源	龙图	唐涤生	任剑辉、白雪仙	原著/撰曲唐涤生
85	妻娇郎更娇	1960年4月	雷达	刘克宣	唐涤生	任剑辉、白雪仙	唐涤生最后一部所编撰的电影作品
86	芸娘	1960年4月	立达	珠玑	卢雨岐	任剑辉、白雪仙	撰曲唐涤生
87	梨涡一笑九重天	1962年10月	同文	吴丹	李愿闻	麦炳荣、凤凰女	原著唐涤生
88	英雄掌上野茶薇	1962年11月	九龙	冯志刚	—	邓碧云、凤凰女	原著唐涤生
89	一点灵犀化彩虹	1963年6月	大成	珠玑	李愿闻	任剑辉、吴君丽	原著唐涤生
90	一弯眉月伴寒衾	1964年2月	大成	龙图	李愿闻	任剑辉、吴君丽	原著唐涤生
91	红菱血	1964年6月	大成	龙图	李愿闻	任剑辉、吴君丽	原著唐涤生
92	再世红梅记	1968年3月	金国	黄鹤声	—	陈宝珠、南红	原著唐涤生
93	帝女花	1976年1月	嘉凤	吴宇森	—	龙剑笙、梅雪诗	原著唐涤生
94	紫钗记	1978年2月	金凤	李铁	—	龙剑笙、梅雪诗	原著唐涤生
增补1	风流夜合花	1953年3月	永兴	余巨贤	—	芳艳芬、何非凡	原著唐涤生

（续上表）

序号	片名	首映日期	出品公司	导演	编剧	主要演员	附注	
增补2	金凤迎春	1954年2月	—	周诗禄	张锟来	新马师曾、邓碧云	原著唐涤生	
注1	增补1和增补2是据香港电影资料馆网站							
注2	序号20的《落霞孤鹜》，粤剧与电影应无关系							

参考文献

一、古籍文献

[1] 黄燮清. 帝女花 [M] //朱恒夫. 后十六种曲：第八册. 上海：复旦大学出版社，2013.

[2] 李廷谟. 叙四声猿 [M] //蔡毅中国古典戏曲序跋汇编：第1册. 济南：齐鲁书社，1989.

[3] 李渔. 李渔全集 [M]. 杭州：浙江古籍出版社，1991.

[4] 李渔. 闲情偶寄 [M] //中国戏剧研究院. 中国古典戏曲论著集成：第7集. 北京：中国戏剧出版社，1959.

[5] 孟称舜. 新镌古今名剧酹江集 [M] //《古本戏曲丛刊》编辑委员会. 古本戏曲丛刊四集. 北京：商务印书馆，1958.

[6] 孟元老. 东京梦华录：外四种 [M]. 上海：古典文学出版社，1956.

[7] 汤显祖. 柳浪馆批评玉茗堂紫钗记：二卷 [M] //《古本戏曲丛刊》编辑委员会. 古本戏曲丛刊初集：第31册. 北京：国家图书馆出版社，2016.

[8] 汤显祖. 汤显祖诗文集 [M]. 上海：上海古籍出版社，1982.

[9] 王骥德. 曲律 [M] //中国戏曲研究院. 中国古典戏曲论著集成：第4集. 北京：中国戏剧出版社，1959.

[10] 王逸. 楚辞章句 [M]. 上海：上海古籍出版社，2017.

[11] 徐渭. 南词叙录 [M] //续修四库全书编委会. 续修四库全书：第1758册. 上海：上海古籍出版社，2013.

二、今人专著

[1] 梁启超. 世界史上广东之位置 [M] //梁启超. 饮冰室合集：第7

册．上海：中华书局，1932．

［2］王国维．宋元戏曲史［M］．上海：上海古籍出版社，1998．

［3］欧阳予倩．谈粤剧［M］//欧阳予倩．一得余抄．北京：作家出版社，1959．

［4］田仲一成．中国祭祀演剧研究［M］．东京：东京大学东洋文化研究所，1981．

［5］梁沛锦．粤剧研究通论［M］．香港：龙门书局有限公司，1982．

［6］广东省戏剧研究室．粤剧研究资料选［M］．广州：广东省戏剧研究室，1983．

［7］陈守仁．香港粤剧研究：上卷［M］．香港：广角镜出版社，1988．

［8］陈守仁．唐涤生创作传奇［M］．香港：汇智出版有限公司，2016．

［9］陈守仁．唐涤生粤剧剧目概说：任白卷［M］．香港：汇智出版有限公司，2015．

［10］赖伯疆，黄镜明．粤剧史［M］．北京：中国戏剧出版社，1988．

［11］赖伯疆，赖宇翔．珠海历史名人著作丛书：唐涤生：全二册［M］．珠海：珠海出版社，2007．

［12］卢玮銮．姹紫嫣红开遍：良辰美景仙凤鸣［M］．香港：三联书店（香港）有限公司，1995．

［13］杨智深．唐涤生的文字世界：仙凤鸣卷［M］．香港：三联书店（香港）有限公司，1995．

［14］吴梅．中国戏曲概论［M］．长沙：岳麓书社，2010．

［15］余慕云．唐涤生传记［Z］//唐涤生电影欣赏．香港：香港电影资料馆，1999．

［16］胡忌．戏史辨［M］．北京：中国戏剧出版社，1999．

［17］金宁芬．明代戏曲史［M］．北京：社会科学文献出版社，2007．

［18］余勇．明清时期粤剧的起源、形成和发展［M］．北京：中国戏剧出版社，2009．

［19］卢玮銮．辛苦种成花锦绣［M］//阮兆辉，张敏慧，等．品味唐涤生《帝女花》．香港：三联书店（香港）有限公司，2009．

［20］黎键．香港粤剧叙论［M］．香港：三联书店（香港）有限公司，2010．

［21］戴淑茵．惊艳红梅：粤剧《再世红梅记》赏析［M］．香港：汇智出版有限公司，2014．

［22］刘燕萍，陈素怡. 粤剧与改编：论唐涤生的经典作品［M］. 香港：中华书局（香港）有限公司，2015.

［23］叶绍德. 唐涤生戏曲欣赏：一［M］. 香港：汇智出版有限公司，2015.

［24］叶绍德. 唐涤生戏曲欣赏：二［M］. 香港：汇智出版有限公司，2015.

［25］叶绍德. 唐涤生戏曲欣赏：三［M］. 香港：汇智出版有限公司，2017.

［26］潘步钊. 六十年栏杆再拍：从中国戏曲文学史说唐涤生［M］. 香港：汇智出版有限公司，2019.

［27］潘步钊. 五十年栏杆拍遍：唐涤生粤剧剧本文学探微［M］. 香港：汇智出版有限公司，2009.

三、学位论文

［1］戴淑茵. 1950年代唐涤生粤剧创作研究［D］. 香港：香港中文大学，2007.

［2］郑康勤. 从《双仙拜月亭》中看唐涤生之写作特色［D］. 香港：香港树仁大学，2007.

［3］何美媚. 唐涤生《紫钗记》研究［D］. 香港：香港树仁大学，2009.

［4］周洛童. 唐涤生《蝶影红梨记》研究及欣赏［D］. 香港：香港树仁大学，2015.

［5］蔡晓彤. 唐涤生粤剧改编的转折点：论《蝶影红梨记》的建构艺术［D］. 香港：香港教育大学，2018.

［6］陈嘉敏. 论唐涤生《六月雪》窦娥角色形象的承传与重塑［D］. 香港：香港教育大学，2018.

［7］陈苡霖. 论唐涤生粤剧《帝女花》及《再世红梅记》对明清传奇以外之构成元素的运用［D］. 台北：台湾大学，2018.

［8］邓晓君. 广府文化视野下的唐涤生改编剧［D］. 广州：广州大学，2019.

四、论文

[1] 麦啸霞. 广东戏剧史略 [M] //广东省戏剧研究室. 粤剧研究资料选. 广州：广东省戏剧研究室. 1983.

[2] 何冠骥. 粤剧的悲情与桥段：《帝女花》分析 [J]. 香港文学, 1986 (23).

[3] 王胜焜. 从唐代小说《霍小玉传》到近世粤剧《紫钗记》[M] //问学初集. 香港：香港中文大学中国语言及文学系《问学初集》编辑委员会, 1994.

[4] 王建勋. 二三十年代广州粤剧得失谈 [J]. 南国红豆, 1994 (6).

[5] 区文凤. 《西楼错梦》欠分明：试从此剧看唐涤生的创作困境 [J]. 南国红豆, 1996 (S1).

[6] 区文凤. 香港战后粤剧发展概况 [J]. 南国红豆, 1997 (2).

[7] 区文凤. 有情则生 无情则死：从《牡丹亭》的改编试论"情至观"对唐涤生的启发和影响 [J]. 南国红豆, 1997 (5).

[8] 林英杰. 杰出粤剧作家·唐涤生之一生 [J]. 广东文献, 2004, 32 (1).

[9] 黎熙元. 白雪仙、李安及广州文化的传承与创新 [J]. 当代港澳, 2004 (1).

[10] 江沛扬. 粤剧编剧南海十三郎 [J]. 南国红豆, 2004 (6).

[11] 潘邦榛. 看《帝女花》"青年版"有感 [J]. 南国红豆, 2007 (6).

[12] 潘邦榛. 唐涤生执着的艺术追求 [J]. 南国红豆, 2008 (2).

[13] 赖宇翔. 唐涤生的出生地略探 [J]. 南国红豆, 2008 (2).

[14] 赖宇翔. 唐涤生和任剑辉对"香港型的粤剧"形成的贡献 [J]. 南国红豆, 2010 (3).

[15] 文华. 从剧本整理到演出粤剧《六月雪》[J]. 中国演员, 2009 (4).

[16] 戴淑茵. 任剑辉唱腔艺术：以《紫钗记》为例 [J]. 戏曲研究, 2013 (2).

[17] 张春田. 表演性与抒情性：任剑辉的戏梦人生 [J]. 美育学刊, 2013 (4).

[18] 岭南. 任白传人陈宝珠梅雪诗巡演《再世红梅记》[J]. 南国红

豆，2014（3）．

[19] 陈晓婷．新恩旧宠两难分　不如一梦上黄粱：《隋宫十载菱花梦》的乐昌遗恨［J］．中国演员，2015，43（1）．

[20] 李颖．元杂剧《红梨花》版本考［J］．兰台世界，2015（9）．

[21] 彭焰．今日与你跨凤乘龙［J］．南国红豆，2016（2）．

[22] 野有艾草．横看成岭侧成峰：粤剧《紫钗记》观后感［J］．南国红豆，2016（3）．

[23] 徐燕琳．唐涤生版《牡丹亭·惊梦》的岭南传播及戏曲史意义［J］．东华理工大学学报（社会科学版），2016，35（3）．

[24] 陈张立．由粤剧《紫钗记》试析戏曲创作手法［J］．南国红豆，2016（6）．

[25] 飞飞．曲翰相和写至情：《西楼错梦》观后感［J］．南国红豆，2016（6）．

[26] 何日君回来．借以《桃花扇》《长生殿》，重看《帝女花》［J］．南国红豆，2017（4）．

[27] 邓晓君．粤剧《六月雪》改编中的广府文化精神［J］．佛山科学技术学院学报（社会科学版），2018，36（1）．

[28] 少华．京剧《帝女花》得失谈［J］．当代戏剧，2018（6）．

[29] 倪彩霞．从黄燮清到唐涤生：《帝女花》的艺术因革［J］．民族艺术，2019（1）．

[30] 龚思祺．不一样的黄衫客：试论粤剧《紫钗记》中功能性人物的作用［J］．戏剧之家，2020（16）．

[31] 李宛凝．唐涤生粤剧《牡丹亭·惊梦》的艺术创新及舞台表演［J］．佛山科学技术学院学报（社会科学版），2020，38（1）．

[32] 邓晓君．广府文化在唐涤生改编剧中的艺术呈现［J］．清远职业技术学院学报，2021，14（1）．

五、网络资料

[1] 唐涤生与《紫钗记》［EB/OL］．http：//www.360doc.com/content/17/1129/12/28108168_708268271.shtml．

[2] 粤剧《帝女花》剧本［EB/OL］．http：//www.xijucn.com/html/yue/20120813/38972.html．

［3］粤剧《紫钗记》剧本［EB/OL］. https：//www. douban. com/group/topic/2076685/.

［4］粤剧《西楼错梦》剧本［EB/OL］. http：//blog. sina. com. cn/s/articlelist_1442951347_0_2. html.

［5］粤剧《蝶影红梨记》剧本［EB/OL］. https：//www. douban. com/group/topic/2076701/？type = like.

［6］粤剧《再世红梅记》剧本［EB/OL］. https：//wenku. baidu. com/view/2ec1b7da77c66137ee06eff9aef8941ea66e4b56. html.

［7］粤剧《牡丹亭·惊梦》剧本［EB/OL］. https：//www. douban. com/group/topic/2284459/.

后 记

本书是"珠海文艺评论书系"其中的一本,项目负责人王洪琛老师来电嘱我写一本关于唐涤生的书,首先感谢王老师给我这个参与项目的机会。

作为广府人,我自小就经常接触粤剧。工作后在高校讲授岭南文化课程已有7年,粤剧是我讲课的内容之一,也是我研究工作的重要对象。唐涤生是粤剧界最负盛名的编剧之一,他祖籍珠海唐家湾,是珠海的文化名人。粤剧是粤港澳大湾区的文化名片,唐涤生则是珠海粤剧界的一颗璀璨明星。研究粤剧绕不开唐涤生,研究珠海文化也绕不开唐涤生。因此,开展对唐涤生的研究不但对研究粤剧有重大意义,对发展大湾区文化也有独特的意义。

意义越是重大,下笔就越是忐忑,因为留给我撰稿的时间并不多,日常工作本来就繁忙,在工作之余写作这本书时常有力不从心之感。囿于研究时间不足、研究材料有限,以及自身学殖不深,疏漏在所难免。幸好学界前辈先哲有不少研究成果可供学习,参考文献已一一列出,在此一并致谢。

特别感谢刘云德教授对我的提点与关怀,刘教授对珠海地域文化的社会责任感与精深的学术见解使我获益良多;感谢张小慧老师、陈龙芳老师、杨潇沂老师对我的监督与鼓励;感谢中山大学出版社的编校人员为本书所付出的辛劳。

千虑或有一得,本书以粗浅之砖石,以期昆冈之美玉,请各界人士批评指正。

杨毅鸿
2022年2月